脸 的 历 史

FACES

Eine
Geschichte
des
Gesichts

［德］汉斯·贝尔廷 著
史竞舟 译

著作权合同登记号 图字：01-2014-0194

图书在版编目（CIP）数据

脸的历史 /（德）汉斯·贝尔廷（Hans Belting）著；史竞舟译 . —北京：北京大学出版社，2017.8
（培文·艺术史）
ISBN 978-7-301-28249-6

Ⅰ.①脸… Ⅱ.①汉…②史… Ⅲ.①艺术史－研究－世界 Ⅳ.①J110.9

中国版本图书馆 CIP 数据核字（2017）第 085044 号

FACES:Eine Geschichte des Gesichts by Hans Belting
© Verlag C.H.Beck oHG, München 2013

The translation of this work was financed by the Goethe-Institut China
本书获得歌德学院（中国）全额翻译资助

Simplified Chinese Edition © 2017 Peking University Press
All Rights Reserved.

书　　　名	脸的历史 LIAN DE LISHI
著作责任者	[德]汉斯·贝尔廷 著　史竞舟 译
责任编辑	张丽娉
标准书号	ISBN 978-7-301-28249-6
出版发行	北京大学出版社
地　　　址	北京市海淀区成府路205号　100871
网　　　址	http://www.pup.cn　新浪官方微博：@北京大学出版社 @培文图书
电子信箱	pkupw@qq.com
电　　　话	邮购部 62752015　发行部 62750672　编辑部 62750883
印 刷 者	天津联城印刷有限公司
经 销 者	新华书店
	787毫米×1092毫米　16开本　22.75印张　350千字 2017年8月第1版　2021年3月第3次印刷
定　　　价	148.00元

未经许可，不得以任何方式复制或抄袭本书之部分或全部内容。
版权所有，侵权必究
举报电话：010-62752024　电子信箱：fd@pup.pku.edu.cn
图书如有印装质量问题，请与出版部联系，电话：010-62756370

目录

001 **序言**

I. 面貌多变的脸和面具

021

022 1. 表情、自我面具及脸的角色

043 2. 面具在宗教仪式中的源起

056 3. 殖民地博物馆中的面具

064 4. 戏剧舞台上的脸和面具

089 5. 从面相学到大脑研究

108 6. 对脸的怀旧与现代死亡面具

120 7. 脸之悼亡:里尔克与阿尔托

II. 肖像与面具:作为再现的脸

129

130 8. 作为面具的欧洲肖像

150 9. 脸与骷髅:截然相反的面貌

163 10. 圣像与肖像:"真实的脸"与"相似的脸"

172 11. 记忆证明与脸的诉说

183 12. 伦勃朗和自画像:与面具的抗争

203 13. 发自玻璃箱的无声呐喊：挣脱牢笼的脸

214 14. 摄影与面具：属于莫尔德自己的陌生面孔

241 **III. 媒体与面具：脸的生产**

242 15. 脸：对媒体脸的消费

263 16. 档案：对大众面孔的监管

280 17. 视频与活动影像：逃离面具

289 18. 英格玛·伯格曼与电影脸

303 19. 脸的复绘与重塑：危机的征兆

315 20. 国家画像与波普偶像

324 21. 虚拟空间：无脸的面具

335 参考文献

345 人名索引

359 后记

序言

> 世上最值得玩味的表面乃是人的脸。
> ——格奥尔格·克里斯多夫·利希滕贝格,《草稿本》

一

一部关于"脸"的历史?——选择这样一个不落窠臼、引出一切图像之图像的主题,无疑是一种充满冒险的尝试。"脸"究竟是什么?人人都有一张脸,一张人群中的脸。只有当一张脸与另一张脸目光交汇、彼此交流的时候,它才成为一张"脸"。"面对面"这一日常词语描述了一个人与他人之间的那种直接和不可避免的目光接触,一个真相流露的时刻。唯有目光、声音和表情变化才能让一张脸变得生动起来。"做"出某种表情意味着人为地"制造"出一张脸、表达某种感情,或是与他人进行一种无声的"交谈"。换句话说,即一个人通过自己的脸来展现"自我"。为便于他人理解,人们在展现"自我"的同时,也必须遵循相应的社会习俗。语言蕴含了源自脸部文化实践的丰富经验,日常会话中的一些比喻性的惯

本书的作者注释与译注较多,为便于区分与阅读,作者注释采用"[1]"形式,译注采用"1"形式,以"章"为单位。另,括号中的页码,如无特别指出,均指本书页码。——编注

用语——如"保住脸面""丢脸"等——为我们提供了很多这方面的启发。从字面上看，这两个俗语分别描述了对脸的不同掌控情形，但实际描述的对象却是驾驭脸的那个"人"。诚然，我们并不总是能成为自己脸的主宰者。脸会随着我们生命中的不同阶段发生变化，各种各样的生活经历也会在我们的脸上留下难以磨灭的印记。但另一方面，脸也是遗传和后天训练的一种结果（例如在母亲与孩子之间）。此外，当人们想到某个人的时候，也会不由自主地回忆起这个人的脸。

但在公共空间里，脸却发挥着另外的作用。公共空间中的脸遵循通行的社会习俗，或处于官方偶像无所不在的影响之下，这些作为媒体产物的偶像主宰着普罗大众的脸，从不试图与之进行目光交流。[1]"脸是我们身上代表了社会性的那一部分，身体则属于自然。"[2]这句话很容易让人联想到面具：每当我们需要扮演某个角色时，总会不自觉地将自己的脸转化为面具。甚至可以说，社会上存在着所谓的"脸部时尚"。在此意义上，"时代的面容"可以被理解为对一个时代诸多流行面孔的整合。在当今时代，流行面孔通过大众传媒得以大规模传播。事实上，被社会大众普遍接受和竞相模仿的脸部"范式"在历史上也同样存在。[3]对"光滑细腻"或"粗犷有力"的偏好，反映了具有时代典型意义的脸部审美标准。

二

"脸"不能仅仅被理解为一种个体特征，它同时也受各种社会条件所制约，这一点即使在今天看来也是显而易见的。从这个意义上可以说，19世纪脸的市民化是一个历史性标志；奥古斯特·桑德（August Sander）[1]则通过一部摄影图册展

[1] 托马斯·马乔（Thomas Macho）在《剖析图像权力》（2011）一书中对此有过详尽论述。
[2] 引自导演汉斯·齐施勒（Hanns Zischler）关于角色挑选的访谈，见 Van Loyen/Neumann, 2006, 77 页。
[3] "脸部时尚"是 Tumult 杂志某期专刊的标题，见 Van Loyen/Neumann, 2006。

1 奥古斯特·桑德（1876—1964），德国摄影家，以拍摄人物肖像著称，是新客观主义的代表人物。——译注

现了"一战"后德国社会的种种剧变,他将这本图册命名为《时代的面容》。[4]这就带来了一个问题——如何谈论"脸的历史"?脸的历史是一个不同于欧洲肖像史的课题,欧洲肖像画发端于近代早期,随着19世纪摄影术的诞生而遭遇第一次危机(见《时代的面容》118页,193页)。但本书所谓的"历史"指的又是什么?当我们把"历史"一词与"脸"相结合,又会产生怎样的意义?就如何谈论脸的历史而言,有很多方式可供选择。

一张脸的生命历程对任何人而言都并不陌生,但这并不构成本书的主题。脸随着一个人年龄的增长而不断变化,生命的纹路刻入松弛下垂的皮肤,例如过于活跃的面部运动会导致所谓"表情纹"的产生。通过对一套固定表情的反复演练,一个人形成了带有其个体特征的面部活动,从而在脸上留下了诸如表情纹这样的印记。此外,人的脸看上去可能与真实年龄并不相符,这往往是脸和身体在生命过程中相互对抗的结果。人的面相与生俱来,且受到其头骨构造的影响。然而,当面对某个久别重逢的故人时我们很容易发现,与脸相比,他/她的声音具有更高的辨识度,尽管眼前的这张脸已发生了很大变化,声音却让我们回想起这个人往日的样貌。一个人在一生中只拥有一张脸,但这张脸却始终在不断变化。

乔纳丹·科勒(Jonathan Cole)[2]所谓的"脸的自然史"同样不是本书的主题,虽然它对于脸的表现力具有重要意义。我们的脸和脸部表情是一种进化的结果。在总结查尔斯·贝尔(Charles Bell)[3]与纪尧姆-本雅明·杜兴(Guillaume-Benjamin Duchenne de Boulogne)[4]研究成果的基础上,查尔斯·达尔文(Charles Darwin)[5]发现了"人与动物面部表情"的进化(197页)。[5]病人脸部的功能性紊乱表明,大量面部肌肉只有通过协同作用才能形成可供解读的丰富表情。"脸的

[4] Sander,1979。
2 乔纳丹·科勒(1942—),美国社会学家。——译注
3 查尔斯·贝尔(1774—1842),英国外科医生、解剖学家、心理学家,以人脑和神经系统领域的开创性研究而闻名。——译注
4 纪尧姆-本雅明·杜兴(1806—1875),法国神经学家。——译注
5 查尔斯·达尔文(1809—1882),英国生物学家、博物学家,进化论的奠基人,其理论对人类学、心理学、哲学的发展均有深远影响,代表作为《物种起源》。——译注
[5] Cole,1999,达尔文的观点(1872)参见本书第1章第5节的论述。

进化与意识以及（……）细微情绪的区分同时发生且并行不悖"，脸部表情越来越多地取代了一般意义上的肢体语言，并将其化为己有。通过对灵长类动物的研究，科勒得出如下结论："表情丰富的脸"先于语言而形成，它以"社会组织的日益复杂化"为前提。[6]意识在人的个性发展过程中发挥了关键作用，脸则进化成为一面能够生动反映意识活动的镜子。人的面部活动"部分可追溯到远古时期"，它们是史前史的写照；另一部分则随着人类进化而逐渐形成。"脸的灵活性和表现力愈强，它所掌握的情感语言也愈加丰富细腻。"

然而，脸的进化早在文化诞生前就已完成。只有在文化中，脸才被赋予了自然之外的意义，这些意义是对自然所做的各种诠释，例如经过涂绘、纹饰、修整和风格化的脸，假扮的脸，面无表情的脸，以及作为人工制品的面具，后者是一种佩戴在脸上的"仿制脸"。面具最早见于史前时期的死亡崇拜，它被用于在遗体上重塑死者生前的面容（42页）。然而直至近代，面具才在欧洲文化史和社会史中被理解为脸的假象和对脸的掩饰，而非其替代品。人们通过生动的面部表情进行自我表达，对于这种自我表达，深受文化传统影响的社会规范也起到了一定作用。不同文化或不同种族对脸亦有不同的理解。

三

脸的文化史本身构成了一个开放性场域，很难用一个简单的概念加以总结。肖像往往也是对脸所做的一种阐释，齐格里德·魏格尔（Sigrid Weigel）[6]曾明确指出其历史意义："作为一种天生具有情绪与感情的生物的外表，脸在欧洲文化史中成为'人'的代表图像。"而这个图像在当代艺术和媒体领域却被不断拆解。"情绪符号与文化技术"表明，"脸的历史首先是一部媒介发展史"。因此，有必要对

[6] Cole，1999，265页。
6　齐格里德·魏格尔（1950—　），德国文学理论家、文化学家。——译注

历史上的和当代的人造面具加以研究，在传统面相学之外另辟蹊径，拓展对脸的认识。[7]同时，脸本身也是"表情、自我表达和传播的媒介"。人造面具再现了脸部活动的习俗，最终引发了图像与生命二者间镜像关系的问题。

让-雅克·库尔第纳（Jean-Jacques Courtine）7与克劳蒂·阿罗什（Claudine Haroche）8则为我们提供了另一种形态的脸部文化史，两位作者将合著的《脸的历史》（Histoire du visage）视为16世纪至19世纪早期欧洲近代情感的社会发展史。[8]市民社会在此阶段孕育形成了参差百态的个体。个体的自我表达（即表达自身情感的意愿）和对表达的自我控制（或曰控制情绪的意愿和强制性）两相对抗。一个人可以通过他的脸"超越自我"或"走向自我"，在此方面，面相学为脸部行为习俗提供了研究资料。因此可供描述的"脸部文化实践"有两类，其一为社会所要求的，其二为社会所容许的。[9]史上留存的大量文字及图画都证实了这一点，今天人们仍能从中了解到当时社会的脸部文化实践。

这两位作者明确引用了"历史人类学"的研究范式。雅克·勒高夫（Jacques Le Goff）9认为，历史人类学既是社会的物质发展史，同时也是社会风化史，人的肉身往往是社会现实的反映。[10]勒高夫的学生、巴黎社会科学高等学院的历史学家让-克劳德·施密特（Jean-Claude Schmitt）10为"尚待撰写的脸部历史概论"起草了一篇纲要，由此拓展了历史人类学的操作空间。[11]他在文中对脸进行了三重区分：作为身份符号的脸、作为表情载体的脸和作为再现场所的脸。所谓"再现"，在这里既表示真实意义上的摹写，也表示象征意义上的替代。"如果说脸本身即构成了一种符号，那么它既承担着我们加诸其上的一切，也承担着它

[7] Weigel，2012a，6页及下页。

7 让-雅克·库尔第纳（1944— ），法国历史学家、哲学家。——译注

8 克劳蒂·阿罗什（1944— ），法国历史学家。——译注

[8] Coutine/Haroche，1988，15—17页。

[9] Coutine/Haroche，1988，276页及下页。

9 雅克·勒高夫（1924—2014），法国历史学家。——译注

[10] 雅克·勒高夫，见 Objet et méthodes de l'historie de la culture，Paris，1982，247。

10 让-克劳德·施密特（1946— ），法国历史学家。——译注

[11] Schmitt，2012，7页。

自身所隐匿的一切。"[12]

历史人类学虽然是在一般意义上谈论人类（脸），但其采用的仍然是一种常规性的历史研究视角。相反，乔治·迪迪－于贝尔曼（Georges Didi-Huberman）[11]则选择了一种跨时代和跨文化的"脸部人类学"范式。他告诫研究者要对任何一种拘泥于面部表情语法发展的"脸史"加以警惕，因为在涉及一张特征可辨的脸时，这种范式会迅速陷入"种族中心主义论调"。[13]另一方面，如果脱离了具体的历史语境，一部普遍意义上的"脸部语法"也将很快濒临绝境。"在场"与"再现"的区别是对脸与图像区别的一种重复，"再现"必然地包含了脸的缺席。[14]然而，为了展现或掩饰自我，有生命的脸也在不断制造出一种表情式或曰面具式的再现。一个人通过自己的脸来再现自我，他在生活中扮演着属于自己的角色。

四

在以下篇幅，我将尝试在另一种历史语境中捕捉脸的身影，因为脸的历史并不遵循线性的发展方向，而是总在不断变化，每一次变化都为这个主题提供了新的认识。作为一种叙事形态，历史提供了这样一种可能性：在讨论脸及其相关的社会文化实践时，无须用一般性的概念加以总结。文化领域不存在单数意义上的历史，必须承认有若干种相互矛盾的"脸的历史"。因此，本书的讨论虽局限于欧洲文化框架，但并非囿于某种原则，而是一种不得已的结果。唯有如此，才能将出自一个芜杂领域的研究素材诉诸文字。脱离欧洲文化框架会产生新的问题，下文将举例说明这种情况。关于脸的文献资料较为分散，在文化比较方面，单是民族学（有关面具的探讨）就提供了若干研究范式。

[12] Schmitt, 2012, 12页。
11 乔治·迪迪－于贝尔曼（1953— ），法国哲学家、历史学家。——译注
[13] Didi-Hubermann, 1992, 23页。
[14] Didi-Hubermann, 1992, 16页。

在此，"历史"概念仅构成一个实用框架，而非强制原则。本书意在更多地向读者传达这样一种体验：当我们试图用"脸"这一主题来框定历史时，后者的总体面貌往往趋于模糊。在本书框架内，只有将叙述限于某一特定视角，才谈得上"历史"二字，一旦视角转变，所谈论的内容也会有所不同。肖像史便是这样一个例子，在正文部分，肖像史将被作为一个欧洲文化独有的课题加以探讨和批判。当代大众传媒史也同样如此，在大众传媒史中，一方面，脸似乎正在消失；另一方面，它仍在顽强抵抗着各种层出不穷的新媒体技术。近代演员在舞台上不戴任何面具，他们必须用自己的脸来代替古希腊罗马时期的面具，仅此一点足以表明，历史性的叙事方式同样适用于戏剧史和表演史。而科学史（例如面相学或脑部研究的历史）则总归属于历史领域的课题。

五

脸的文化史也包含了面具史，但一些关于面具的论著却对"脸"避而不谈，它们似乎都围绕着另一个主题：与"脸的历史"相对抗。面具一直以来都被作为脸的媒介加以使用。作为脸的媒介，面具与各种不断变换的关于脸的阐释相伴相生；也可以说，正因有了面具，才形成了各种关于脸的阐释。从已知的最古老的面具开始，即已如此。远古时期的面具不仅仅是用黏土和颜料来仿制死者生前的脸，似乎也是为了在回顾生命的同时将脸转化为图像（44—47页）。理查德·怀尔（Richard Weihe）[12]在一本关于面具的专著中探讨了脸和面具之间的矛盾关系，并用"悖论"一词加以概括。[15]脸和面具的等量齐观或相互对比构成了一种两面性，它"体现了面具所特有的'展现'与'隐藏'的辩证关系"。在古希腊的宗教仪式和戏剧中，面具与脸等同起来，由此产生了所谓"诗体学的统

12　理查德·怀尔（1961—　），瑞士作家，著有《面具与脸》。——译注。
[15]　Weihe，2004，13页及下页。

一"。怀尔谈到,面具与脸在近代被等量齐观,于是形成了埃米尔·涂尔干(Émile Durkheim)[13]所谓的"双重人"(homo duplex),这是集自然与文化技术于一身的人类范型,即**作为角色的自我**。[16]

马瑟·牟斯(Marcel Mauss)[14]曾在发表于1938年的一篇演讲中,将面具称为"社会人"。作为"自我"的反面,"社会人"往往会将自身设定为某个范型或角色,并以此展开社会交往,这既是一种意愿,也是一种强制。人即面具。相反,埃尔哈德·许特佩茨(Erhard Schüttpelz)[15]则指出,原始社会中的面具体现了一种显而易见的矛盾,它一方面代表了与陌生的自然相对立的社会(即角色与人),另一方面则代表与社会相对的另一极——充满魔幻的自然。在此背景下,面具既可以促成交往,或曰取消与观众间的距离,也可以制造出一种新的距离。[17]这些思考证实了面具的基本意义,正是这一意义促成了面具与脸部历史的紧密关联。佩戴面具的目的在于同有生命的脸进行互动,面具佩戴者往往通过两种方式来吸引观众的注意:一是人脸难以表达出的近乎恐惧的兴奋,二是陷入痴狂后的平静,借由这种平静可以驯服仪式参与者的惶恐。两种面具可以在同一语境下交替出现。此处的互动意味着,面具在观众的体验中被等同于脸,与目光交流的情形相类似,观众以鲜活的脸回应面具,或者说身不由己地与之彼此呼应。[18]

一旦目光与表情之间的生动配合被干扰或阻断,脸和面具之间的矛盾性便会猝然显现。这可能会表现为两种不同形式,但二者对我们产生的影响是类似的:透过面具上的洞眼,人造面具(即由毛皮、木头或石膏制成的面具)的佩戴者用他那生机勃勃的眼睛注视和凝望我们;突然间,我们感到无法解读其目光中

13 埃米尔·涂尔干(1858—1917),法国犹太裔社会学家、人类学家,与马克思、韦伯并列为社会学三大奠基人,代表作有《社会分工论》《宗教生活的基本形式》等。——译注
[16] Weile, 2004, 349页。
14 马瑟·牟斯(1872—1950),法国社会学家、人类学家、民族学家,代表作有《天赋》《关于原始交换形式——赠予的研究》等。——译注
15 埃尔哈德·许特佩茨(1961—),德国历史学家。——译注
[17] Schüttpelz, 2006, 54页及下页。
[18] 参见弗里茨·克莱默(Fritz Kramer),《非洲的迷狂与艺术》(*Der rote Fes. Über Bessenheit und Kunst in Afrika*, Frankfurt a. M., 1987),书中探讨了假面舞会与迷狂的互补作用。

的含义，它有了一种让我们顿感无助的可怕力量。这是一种从脸部抽离出来的目光，在此障碍下，我们的脸所熟知的基本经验——目光交流变得不再可能。目光与表情之间的割裂也可能以另一种方式呈现：一个人向我们走来，他/她拥有一张有血有肉的脸，却又有着一双不真实的眼睛。盲人真实的脸上戴着一张看不见的面具，而一个佩戴墨镜或装有义眼的人也同样会引人注意。让·科克托（Jean Cocteau）[16]拍摄于1960年的影片《俄耳甫斯的遗嘱》便是这样一个例子。扮演众神的演员在出场时以大而僵滞的义眼代替双眼，片中的科克托本人则是以同样的方式在生前即化身为一张死亡面具。[19]此时即使拥有表情也无济于事：一旦目光中鲜活的那一部分被剔除，真实的脸便会凝固成面具。而假如我们面无表情，则无须借助义眼，我们就能让自己那"深不可测"的脸凝固为一张面具。

六

人造面具在使用时与一个载体对象相结合，后者具有物的持久性，但在宗教祭礼中，人造面具还需要一个拥有声音和目光的鲜活载体；或者说，人造面具依赖于一个舞者，这个舞者通过面具表演来唤起面具的生命。相反，有生命的脸一旦被摹写和复制，便会即刻凝固为一张表情僵化的面具。在此意义上也可以说，**脸的历史**通过遗存下来的面具向我们走来，这些面具是**对脸的摹写，而非真实的脸**。脸并不属于上述类型，因为脸只存在于生命中，它丰富多变、难以捉摸，且像生命本身一样稍纵即逝。在本书中，脸也是所有图像的消失点，一切图像都会随时间而消亡，它们无法与有生命的脸相抗衡，也因脸的不可再现性而归于失败（277页）。

关于脸的研究，类似于一场追逐蝴蝶的游戏，往往不得不以脸的复制品或衍

16　让·科克托（1889—1963），法国诗人、小说家、电影导演。——译注
[19]　吕西安·克雷格（Lucien Clergue），《让·科克托与俄耳甫斯的遗嘱》（*Jean Cocteau and the Testament of Orpheus. The Photographs.*，New York，2001），107页及120页插图。

生物为对象，很难揭示出脸的生机和奥秘。因此，在思考的过程中，我并没有总是采用系统性的叙述方式，而是多在不同线索间切换跳宕。这种方式源于"脸"这一主题本身所具有的多义性。关于"脸"可以描述的一切只是一面镜子，它所反映的事物并不直接存在，而是构成了脸的社会文化背景。本书德文版封面插图取自英格玛·伯格曼（Ingmar Bergmann）[17]的一部影片（297 页），画面展现了对脸的一场徒劳探寻，因为在这个例子中，脸退回到一个遥不可及的图像。脸在每个人的身上经历了一次重生。无论一个时代的生活环境如何，它都会伴随一个人衰老和死去。脸的反例和解构只是关于脸的社会实践中的插曲，是一些从脸上残存下来、事后又被封存的遗迹。因此，脸是本书所围绕的不可见核心，关于它的探寻只能在社会边缘和文化边缘展开。脸是生命的原初形态，或曰社会实践中的自然形态。

本书各章独立成篇，分别探讨了脸的某一种特殊样貌，以通过前后相继的叙述渐次揭示其多面性。但与此同时，各个部分又在主题上彼此关联、相互映现。尤其是第二部分，这部分以"作为面具的肖像"为主题，追溯了该类型的面具从肖像画到当代摄影的发展脉络。第三部分则以媒体时代作为固定的叙述框架。在第一部分，这种关联性并不以同样的方式呈现，也不是从一开始便显而易见的，而是在尝试中逐步建立起来。开篇部分即向读者提出了一个较高要求：在作为一种理论构想的"脸的历史"中，将脸和面具视为同一主题，在二者间不做明确区分。因此，在第一部分，自我面具和脸的角色首先被归结为同一面貌。之后是一个停顿性的转折，供佩戴用的人造面具被引入两种全然不同的情境。其一是面具仪式在宗教祭礼中的起源，随之开启了史前史阶段的脸部文化史。与之相对的是作为异域珍品的面具在殖民时期博物馆的重现，现代之后，面具突然作为某种陌生和不可理解之物进入了人们的体验。

剧场里的面具表演将脸带入一种双重关联，这种关联自古希腊罗马时期的面

17　英格玛·伯格曼（1918—2007），瑞典导演，作家电影的代表人物，代表作有《野草莓》《第七封印》等。——译注

具习俗开始，在近代戏剧中经历了一个为我们所熟知却意想不到的转折。在近代，面具并没有重新回到舞台，相反，演员的脸承担了它在舞台上扮演的角色，同时也成为社会面具（在宫廷以及后来的市民阶层中）的模板。作为一门被误以为准确的学问，古典时期面相学的翻版在约翰·卡斯帕·拉瓦特尔（Johann Caspar Lavater）[18]的著述中达到了顶点，而这门学问的失败先后促成了作为其科学遗产的颅相学和脑部研究的发展，研究者的关注从脸部转向某一器官，性格不再被作为研究对象。脸最终成为一个不被关注的盲点，以至于现代人通过一种代替了真脸的死亡面具崇拜来倾诉自己对脸的怀旧之情。在这种伤感气氛即将弥漫的前夜，莱纳·玛利亚·里尔克（Rainer Maria Rilke）[19]甚至根据他在大都市巴黎的经历为脸谱写了一曲悲歌。

其他的文化拥有面具，而欧洲人发明了面具的替代形式——肖像画，第二部分开篇提出的这个论点或许会令读者感到意外。脸的再现（作为替代或记忆）被托付于一个默无声息的图像，这个图像虽然比脸的存在更长久，却无法弥补其生命的空白。这种观点与那种将摹写的脸视为逼真的看法相对立，后一种认识贯穿了对肖像画千篇一律的赞美之词。但这种相似性却被维系于一个没有生命的表面，这个表面也是艺术家在自画像中所对抗的东西。画家在刹那间惊恐地发现，他无法在自己的脸上再现生活中的那个自我。自画像仿佛焦点一般凝聚了所有关于面具的问题。弗朗西斯·培根（Francis Bacon）[20]倾尽一生都在与默默无声的面具相搏斗，在他为自己的友人和模特绘制的肖像画中，他试图以一种强力夺回生命的表情，而不是进行单纯的再现。

安德里亚斯·拜尔（Andreas Beyer）[21]曾撰写过一部关于欧洲肖像画的巨著，

[18] 约翰·卡斯帕·拉瓦特尔（1741—1801），瑞士文艺复兴时期牧师、哲学家、作家，著有《面相学断片》《眺望永恒》等。——译注

[19] 莱纳·玛利亚·里尔克（1875—1926），奥地利诗人、作家，著有《杜伊诺哀歌》《马尔特手记》等。——译注

[20] 弗朗西斯·培根（1909—1992），英国画家，生于爱尔兰，以粗犷、怪诞的肖像绘画而著称，代表作有《教皇》《自画像》等。——译注

[21] 安德里亚斯·拜尔（1957— ），德国艺术史学家。——译注

他在其中将这个主题推向了艺术的边界。但他也不得不承认,这本书并没有成功地建立起一套与肖像画概念相吻合的理论。[20]乔治·迪迪-于贝尔曼则剖析了"无名者即大众'肖像'"这一矛盾概念——在这种肖像中,大众一方面得以再现,一方面又回避了再现——从而再度转换了主题。[21]即使是那些转瞬即逝或是面临死亡、即将永远失去面容的人们,也不得不展现自己的脸。在菲利普·巴赞(Philippe Bazin)[22]的一组作品中,显现与消失的双重性构成了一个突出特征。这组作品拍摄于20世纪80年代,画面中呈现了一张张沧桑衰老的面孔,这些脸的历史已告终结,而在巴赞日后拍摄的另一组作品中,新生儿崭新的脸上却看不到任何历史的印迹。无论是未来的脸还是过往的脸,只能在画面中得以留存。[22]

肖像中的脸不会变老,只会随着媒介而变得陈旧(例如一幅蒙尘的油画或泛黄的照片),仅此一点即证明了脸并不等同于脸的摹像。即使一个图像是从活人的脸上复制下来的,它却并不能将脸的生命一并捕获,而只是掳走了时间,从再现的那一刻起,人们就只能以回顾的方式去注视它。在小说《道林·格雷的画像》中,奥斯卡·王尔德(Oscar Wilde)[23]用一个令人难忘的寓言表现了图像与生命之间的关系,通过图像与生命的逆转揭示了存在于二者间的悖论。道林·格雷用灵魂做交易,使现实中的脸永葆青春,而画像中的脸代他衰老。于是,这个耽于享乐的花花公子不得不把自己的画像藏起来,因为画像已然变成了泄露真相的面具,而他自己的脸则成为掩盖衰老的面具。彼得·冯·马特(Peter von Matt)[24]在《人脸文学史》中谈到了"人脸的不可描绘性",这当然是针对文学和文字描绘而言,但对图像而言也同样如此,尽管后者与脸之间的关系似乎更为紧密。

为长久以来人们苦苦寻求的相似性提供了确证的摄影,很快便变成一种失望、

[20] Beyer,2002。
[21] Didi-Hubermann,2012b.
22 菲利普·巴赞(1954—),法国摄影家。——译注
[22] 相关细节见 Didi-Hubermann,2012b,35—47页及插图。
23 奥斯卡·王尔德(1854—1900),爱尔兰作家、诗人、剧作家,唯美主义运动倡导者,代表作有《道林·格雷的画像》《莎乐美》等。——译注
24 彼得·冯·马特(1937—),瑞士作家。——译注

因为它只能封存画面定格的那个瞬间。电影、电视以及家庭录像所采用的现场图像录制技术预示着，人们可以逃离摄影制造的面具，但它也引入了一种新的屏障：当画面被传送到屏幕上的时候，摄像（影）机已完成了画面的录制。此外，新媒介的使用寿命与照片相比也急剧缩短，为了延长其使用寿命，必须不断地寻找其他保存方法。于是，形成了复制与复制之间的封闭循环，以保证瞬息变化的脸能够被保存在图像中。

大众传媒时代——即本书第三部分的主题——引发了一场无限制的脸部生产，伴随着图像印刷和好莱坞影片的传播，一种新的脸部崇拜建立起来。托马斯·马乔（Thomas Macho）[25]将公众人物的脸称作"前置图像"（Vorbild）[26]——并非道德或社会意义上的"典范"，而是指这些图像总是强行横亘在我们面前。[23]今天，"明星脸"已成为一种媒体产物，它所面向的并非某个观看者个体，而是籍籍无名的广大人群，后者试图在这些明星脸中找到一张能够代表他们的集体面孔。与此同时，现代大都市将建档作为警方采集人脸资料时的一种必要手段，因为在茫茫人海中，一张脸很容易瞬间蒸发（263页）。相反，明星脸却可以作为空洞乏味、千篇一律的模板，不无骄傲地呈现在公众面前。20世纪30年代，《生活》杂志曾在每一期封面上刊登明星脸供读者消费（242页）。

"电影脸"经历了一段充满变化的历史，很多论著都以此为研究对象。[24]脸部特写是其中探讨的核心，而它又与"蒙太奇"联系在一起。通过这一关联，人们对脸部表情的辨识度或曰透明度取得了新的认识。"库里肖夫效应"表明，同样的脸部表情呈现在不同的镜头中，可以构成完全不同的阐释（293页）。在伯格曼的《假面》中，脸不仅是动机和技术，而且也是影片所要探讨的主题，这个主题通过两张"相似的脸"——一个喋喋不休，一个沉默不语——之间的对话而展开（295页以下）。

25　托马斯·马乔（1952— ），德国人类学家、哲学家，著有《死亡隐喻》《典范》等——译注。
26　"Vorbild"在德语中的原义为"典范"。——译注
[23]　Macho, 2011。
[24]　例如吉尔·德勒兹（Gilles Deleuze）:《运动图像》（Frankfurt/M., 1989；Aumont, 1992）。

七

"前景展望"这样的章节与本书内容无关,因此在下文中我们还是围绕同一主题,在其他文化中做一浅显探寻。须再次强调的是,脸的文化史不应仅限于欧洲范围,尽管相关论著在选材上大多局限于现代欧洲。只有通过比较文学研究才能突破上述局限,这也是我在另一部作品中曾经做过的一种尝试。[25]比较文学研究能够开启一种外部目光,进而使本土文化的地域特征得以显现。具体到脸部文化史,可以说,民族志领域的面具研究为此确定了发展方向。一种跨文化意义上的脸部历史应当呈现为何种样貌?下文所举的例子仅可作为抛砖引玉的关键词。

例如伊斯兰国家的面纱即可被视为另一种脸部文化的见证。塔利班执政时期,曾勒令阿富汗妇女外出时必须身穿全身式罩袍,对此人们仍记忆犹新,而身穿"布卡"(Burka)的妇女也是该时期新闻图片中的常见景象。1996 年 11 月 13 日,摄影记者圣地亚哥·里昂(Santiago Lyon)27 在喀布尔某个正在分发救援物资的红十字会工作站门口,拍下了这样的画面(图 1):一个当地女孩正目光急切地从一群妇女身后探出头来,她面庞裸露,或许是尚未到被强制佩戴面纱的年龄,或许是趁四下无人监控而佯装无知;相反,她身边的一众妇女则全部头戴面纱,整个身体被罩袍严密包裹,只有紧握面纱、裸露在外的双手暗示着,她们正躲在"布卡"的洞眼后面默无声息地窥视着外部世界。

画面中,一张袒露无遗的脸和其他几张被囚禁于面纱背后的脸形成了鲜明对比,给人以一种莫名错愕的印象。法国曾一度掀起关于面纱禁令的讨论,此后,面纱作为压迫与身份的双重象征已成为一个引人注目的政治议题。伦敦举办过一个以面纱为主题的展览,展览图录中辑录的文章为我们开启了第三条道路。[26]电

[25] 参见拙作《佛罗伦萨与巴格达:东西方目光史》(*Eine westöstiliche Geschichte des Blicks*,München,2008)。
27 圣地亚哥·里昂(1966—),西班牙摄影记者。
[26] 雷拉·阿海默德(Leila Ahmed):《面纱话语》(*The Discourse of the Veil*),见 Bailey/Tawadros,2003,42 页以下。

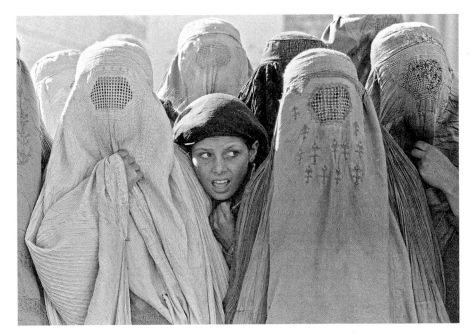

图 1　喀布尔妇女，圣地亚哥·里昂，1996 年 11 月 13 日摄影。

影理论家哈米德·纳法西（Hamid Naficy）[28]指出，性别目光治理不仅限于面纱这个特例，伊朗后革命时期影片中对女性目光的直接展现或回避，也是个中体现。[27] 面纱使脸发挥了双重作用：其一为**投射在女性脸部的目光**（脸希望借由面纱的保护而免受男性骚扰）；其二为**来自女性脸部的目光**（脸在面纱背后获得了属于自己的自由）。与面具和装扮一样，面纱往往也通过不同历史阶段在展现和遮蔽之间变幻不定的游戏规则而成为脸部策演（Inszenierung）的一部分。

巴基斯坦艺术家努斯拉·拉提弗·库莱施（Nusra Latif Qureshi）[29]为 2009

28　哈米德·纳法西（1944—　），美国伊朗裔文化学家、后殖民电影及媒体理论家。——译注
[27]　哈米德·纳法西：《面纱的诗学与政治》（*Poetics and Politics of Veil*），见 Bailey/Tawadros，2003，138 页以下。
29　努斯拉·拉提弗·库莱施（1973—　），巴基斯坦画家。——译注

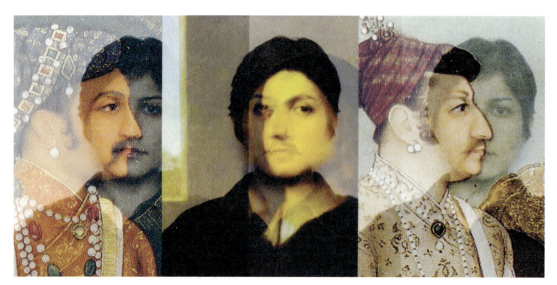

图 2 《你是来寻找历史的吗？》，努斯拉·拉提弗·库莱施，2009 年。

年威尼斯双年展创作的作品，则表现了在充斥着文化隔阂的世界对个体身份的探寻（图2）。[28] 在一段长约九米的透明电影胶片上，艺术家通过数码打印的方式将自己的证件照（作为一种官方身份的象征）与印度细密画典籍中的莫卧儿王朝统治者侧像（她本人曾接受专业的细密画训练），以及出自文艺复兴时期威尼斯画派的肖像作品（威尼斯代表了展览地点），叠印在一起。作品标题是解读这一双重策划逻辑的关键，艺术家在此向观众抛出了一个挑衅式的问题："你是来寻找历史的吗？"这个问句中隐含了一个后殖民式疑惑：西方观众企图寻找的只是关于文化差异的刻板印象，与此同时却绝不接受把自己等同于文艺复兴时期肖像画中的历史人物。

[28] Jemima Montagu：《诗集：阿富汗、伊朗与巴基斯坦的当代艺术》（*Divan. Contemporary Art from Afghanistan, Iran and Pakistan*，Venedig，2009），11 页；34 页及下页；Evelyne Astner，Nusra Latif Qureshi，见 Hans Belting/Andrea Buddensieg/Peter Weibel 主编，*The Global Contemporary and the Rise of New Artworlds*，Cambridge，Mass.，2003，386 页以下。

脸部的重叠使整个画面看上去就像是一张被反复涂写的古旧羊皮纸。在一种值得怀疑且已然过时的地方性历史教育中，历史本身被消解于无形。肖像画是对艺术史的二重复制，它是一种集体模型的见证，其中呈现的脸部文化是对本土经典的描摹与反映。对于观者而言，每一部脸的历史也相当于一间先祖画廊，他/她以此为立足点对外来文化进行审视。而在这幅作品中，艺术家通过文艺复兴时期肖像画主人公的双眼注视着我们，从而打破了文化界限，使观者的目光发生了一种奇特的转变，历史在刹那间变得透明起来。以图像方式流传下来的那些描述文化差异的陈词滥调，在画面中互为掣肘，而身处当代的艺术家本人的目光则为其提供了一个新的、开放式的现实背景。

我要例举的最后一个作品，以一种令人信服的方式印证了不同文化中脸部认知的复杂性。该作品直到近些年才在艺术品交易中出现，被认为是最早表现获释非洲黑奴的肖像画（这种绘画体裁当然只见于欧洲文化），在很长时期内或许也是一个绝无仅有的例外（图3）。[29] 作品绘于1733年的伦敦，画面中的人物名叫阿尤巴·苏莱曼·迪亚罗（Ayuba Suleiman Diallo，1701—1773）。当时，人们不顾苏莱曼本人的强烈反对，强迫其配合画家完成该作。这幅肖像画还配有由托马斯·布列特（Thomas Bluett）30 为这位"非洲绅士"撰写的人物生平（苏莱曼在其中被称为"卓布·本·所罗门"［Job Ben Solomon］），从而以图文并茂的方式赋予画中人以启蒙时代不可或缺的个人身份。[30] 这篇为肖像配写的传记描绘了一段在奴隶史上堪称独一无二的传奇人生。

苏莱曼出身于旧邦达王国（位于今西非塞内加尔）的名门望族，是一位受过良好教育的虔诚的穆斯林信徒，早年熟读阿拉伯文《古兰经》。1730年，为了从

[29] 这幅尺寸为76.2cm×63.5cm的作品被卡塔尔文物局购得，按照伦敦国家肖像博物馆与卡塔尔文物局签订的借展协议，作品在英国国内做为期五年的巡回展览；参见 Martin Bailey：《留在英国的卡塔尔艺术品》（*Bought by Qatar but Staying in Britain*），见 *The Art News Paper*，2011年第222期，13页。

30 托马斯·布列特（1690—1749），英国法官，苏莱曼传记的作者。——译注

[30] 托马斯·布列特：《所罗门之子卓布·本其人其事》（*Some Memoirs of the Life of Job, the Son of Solomon*, London，1734）；另参见《绅士杂志》（*Gentlemen's Magazine*，XX，1750），270—272页；相关最新文献：Charles T. Davis/Henry Louis Gates 主编：《奴隶故事：随笔与评论集》（*The Slave's Narrative. A Collection of Essays and Reviews*，Oxford，1985），4页。

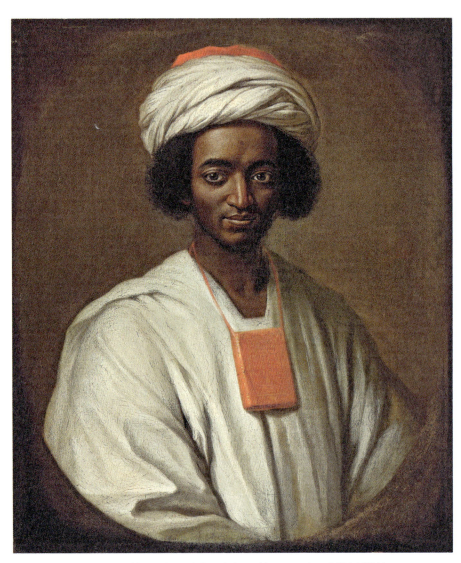

图3　获释黑奴阿尤巴·苏莱曼·迪亚罗肖像，威廉·霍拉，1733年，卡塔尔博物馆。

一位英国船长那里用奴隶换取书写用纸,苏莱曼前往停泊于赞比亚河上的英国航船进行交易,途中他被敌对部落的曼丁戈人俘获,作为奴隶卖给了这位英国船长;之后又被转卖到马里兰州阿纳波利斯附近的一个种植园,通过一次偶然的机会被其日后的传记作者发现。在经历了接二连三因赎金问题而引发的风波之后,他被带往英国并引荐给当地的上流社会。一时间,苏莱曼作为一个异域奇观在名流圈引起轰动,甚至结识了不列颠博物馆的奠基人汉斯·斯隆(Hans Sloane)[31]爵士。直到 1734 年,通过一场公共募捐活动,加之英国皇家非洲公司为改善贸易关系出面调停,他才得以重获自由,返回家乡。

苏莱曼的传记作者在书中也交代了这幅肖像的来由。作品系画家威廉·霍拉(William Hoare)[32]受苏莱曼的一位资助人委托而绘制。[31]作为虔诚的穆斯林,苏莱曼拒不接受任何画像,肖像自然也不例外。在人们反复劝解,说明画像的目的只是为了以此方式来纪念他之后,他被迫同意做模特。脸部绘制完成后,画家问他希望自己以何种服饰出现在画中,他坚持选择身着非洲长袍的形象,画家表示自己并不清楚这种服装的样式,苏莱曼答道,虽然没有人见过上帝,但画家照样可以描绘其形象。最后,人们根据他的嘱咐在伦敦的一位裁缝那里定制了一件非洲样式的丝质长袍。或许在苏莱曼的心目中,肖像中的长袍作为一种集体象征体现了他的社会身份及宗教身份,这是他的脸所无法再现的。画面中的他胸前还挂有一册作为护身符的袖珍本《古兰经》——正是凭借自己的宗教信仰和文字能力,他才得以重获自由。而最终,苏莱曼并没能凭借这幅肖像画融入西方文化,因为他在其中仅仅是被再现为一个异域主体,或者说,这一再现带有一切在今天被称为"他者"或"差异"的特征。

31 汉斯·斯隆(1660—1753),英国博物学家、内科医生、收藏家。——译注
32 威廉·霍拉(1707—1792),英国画家。——译注
[31] Bluett,1734(见注释 30),50 页。

· I ·

— 面貌多变的脸和面具 —

1. 表情、自我面具及脸的角色[1]

脸的表情功能既在于展示和显现，亦在于隐藏和伪装。同一张脸上所展现的东西真假难辨。一个人可以通过自己的脸来吐露心曲，也可以用一张面无表情的假面将自己隐藏起来。在生活中，表情将原本被**拥有**的脸变成了被**制造**的脸。脸部表情引发了无数张脸永不停歇的活动，假如我们将"面具"的概念推而广之，那么每个人的脸都可以被理解为面具。在此意义上，可以说，**面具脸**的概念具有双重含义：一方面，它是一张与面具相仿的脸；另一方面，当我们对他人的脸做出回应或施予影响时，它会制造出属于自己的面具。因此，可以把生动的面部表情称为面具。

面具是一种人工制品，它只有唯一一种固定不变的面部表情。然而，相对于灵活多变的脸，上述缺陷却恰恰可以转化为一种优势。面具回避了与其他脸的交流，它既令人着迷，又让人困惑。面具只是仿造的脸，它将一张脸变成了象征意义上的脸。1995 年，柏林剧场上演了改编自豪尔赫·路易斯·博尔赫斯（Jorge Luis Borges）[1]的小说《阿威罗伊的探索》的同名舞台剧，演员埃迪特·克莱

[1] 关于脸和面具的论述参见 Weihe, 2004, 该书还详尽列举了面具类型的文献；另参见 Olschanski, 2001；关于脸的论述参见 Simmel, 1995；Peter Engelmann 主编, Emmanuel Levinas 著：《伦理学与无限性：与菲利普·奈默的对话》(*Ethik und Unendliches. Gespräche mit Philippe Nemo*, Wien, 1996); Sartre, 1970; Agamben, 2002; Gombrich, 1977; Macho, 1996; Macho, 1999; 另参见 Courtine/Haroche, 1988; Macho/Treusch-Dieter, 1996; von Wysocki, 1995; Hindry, 1991; de Loisy, 1992; Landau, 1993; Aumont, 1992; Blümlinger/Sierek, 2002; Schmidt, 2003; Löffeler/Scholz, 2004.

1 豪尔赫·路易斯·博尔赫斯（1899—1986），阿根廷作家、诗人、翻译家，著有《小径分岔的花园》《巴别图书馆》《恶棍列传》等。——译注

韦（Edith Clever）[2]在剧中一人饰演全部角色。她在一小时的演出过程中不断变换面具，当她最终卸下面具展露真容的一刻，人造面具那种借由距离效应而制造出来的激情骤然消退，演员本人表情生动的脸反倒在观众心中引起了某种失望。

以下篇幅中，"脸"和"面具"只作为操作性概念出现，也就是说，二者并无固定含义，彼此间没有明确界限。然而，一旦尝试从中发现脸和面具在主题上的相通之处，便会立即制造出一种矛盾。这种矛盾源于一种将"真实的脸"理想化，同时又将面具仅仅视为假象和非真实表达的现代思想传统。在脸和面具之间区分真假的倾向是一种文化习得。[2]在图像概念的形成中，身体距离也起到了一定作用，它将图像性仅仅归于面具，而忽略了形成于脸部的图像。[3]从德语中表示"脸"的"Gesicht"一词可以看出，脸（Ge-sicht）即被观看者**看见**的那种东西；类似地，古希腊语中的"pros-opon"这一概念既表示脸，也表示面具（67页）。这个词的历史从被其他人看到的脸开始。[4]人们想通过"解读"脸部表情来获得脸的图像，即使人们对图像的欺骗性了然于胸。

我们的脸可以随时变为缄默、封闭的面具，这是一种与生俱来的能力，它蕴含在我们的面部表情和声音之中。因此，脸和面具的关系不能用"对立"一词加以简单概括。在脸的历史中迅速呈现出来的，恰恰是脸和面具之间那种不甚清晰的界限。脸以一种不同于面具的方式将身体转化为图像，且唯有脸才能实现这一点。通过脸、表情及姿态，身体作为一个图像被加以感知。当我们注视和说话的时候，我们的脸会即刻变成图像。我们凭借脸来引起他人的关注，通过脸进行交流、表达自我。脸不仅是身体的一部分，它更是整个身体的代表，它以局部代替了整体。

脸和面具都可以被理解为显现在某个表面上的图像，无论这个表面是天然的皮肤，还是由物料制成的仿制品。脸印证了图像在身体上的原初意义，我们的身

2　埃迪特·克莱韦（1940— ），德国女演员。——译注
[2]　Weihe, 2004, 52页以下，179页以下。
[3]　Belting, 2001, 34页以下。
[4]　Jacob und Willhelm Grimm,《德语词典》(*Deutsches Wörterbuch*)，卷4，第4087栏以下。

体正是通过脸才具有了一种偶像性。与此相反，人造面具的运用则与某个作为面具载体的陌生身体相关联。为了呈现出身体意义上的完整性，面具佩戴者的脸必须被掩盖起来。脸和面具互为替代。需要强调的是，**戴在脸上**的面具和**长在身体上**的脸，这二者并不存在一种对立关系，而是体现了自然与文化之间的关联。无论脸还是面具，作为图像都受制于任何再现都无法避免的约束。

例如在宗教祭祀中，人造面具取代了真实的脸，灵活多变的脸部表情凝固为单一和纯粹的表情。将脸的一半遮盖起来而让另一半暴露在外的"半面具"表明，脸和面具间并没有固定不变的界限。仪式面具强化了脸之于整个身体的那种独一无二的作用。面具掩盖了真实的脸并取而代之，赋予面具佩戴者新的面孔，这张面孔再现了附身于面具佩戴者的那个人。即使我们洞穿了仪式的表演性，这样一种人造脸与身体共生的现象仍令我们着迷不已。人造面具虽是图像，但它并不是对真实脸部的**摹写**，而是一种象征性的脸。人造面具可以被称作**去肉身化**（Exkarnation）的脸，因其剔除了脸的身体性，并以此来"化身"为另一人；相反，我们通过表情变化而制造出来的面具则可称为**肉身化**（Inkarnation）的脸。

我们是通过脸的凝固或伪装，而不是依靠人工制造的第二层脸来制造面具的。这样的脸往往被比作"面具"。这一日常用语揭示了脸和面具共有的图像特征：从一个图像变为另一个图像。直到启蒙主义时期，我们才开始否认脸和面具共有的图像特征，并将二者间的关系视为一种矛盾：脸是**自我之图像**，面具是**自我之伪装**。而"裸脸"一词则表明，人的脸上戴着很多看不见的面具，其作用在于自我伪装而非自我表达。"丢脸"的人既失去了他人的信任，也丧失了对脸的掌控。脸同样要扮演很多角色，性格脸即是一种角色面具。

弗里德里希·尼采（Friedrich Nietzsche）[3]曾为面具脸提出辩护，他认为，将真实的脸隐藏在面具背后是一种必要。"这种隐秘的天性，本能地为缄默和遮掩辩护，尽力避免交流，因而希望并想要用面具占据朋友心目中的地位。即使不希

3 弗里德里希·尼采（1844—1900），德国哲学家、诗人，西方现代哲学开创者，代表作有《悲剧的诞生》《查拉图斯特拉如是说》等。——译注

望这样，有一天他也会意识到，还是戴着面具好。每一个思想深邃的人都需要戴面具，而且不仅如此，由于虚假日增，也就是说，由于人们肤浅地解释思想深邃的人所说的每句话、走的每步路、表露的每一生命迹象，因而在他周围会渐渐生长出假面具。"[5] 这是一种对角色表演的现代性拒斥，但尼采仍然认为，这种表演对于保持自我和捍卫自身主体性而言是必不可少的。由此看来，脸不仅天生适于佩戴面具，而且天生适于充当面具。

本书中探讨的肖像这一特例（130—140 页）很适于用来研究脸和面具之间的指涉关系。肖像是图像之图像，因为它是对脸的摹写，而脸又是我们自身的图像。**肖像（Bildnis）** 作为概念，既与脸（图像）相联系，又与物（脸的图像）相联系。近代肖像绘画是欧洲文化所独创的一种面具，它在所有文化中堪称独一无二。肖像画将其描绘的脸不可避免地变成一张面具，作为脸的替代品，这张面具与真实的脸之间始终横亘着一段无法逾越的距离。原始文化中的面具在近代欧洲发展成为肖像画。肖像画的首要意义在于，它是关于某一真实人物或面部的记忆图像，但与此相应的社会习俗却处在不断的变化之中。肖像画不仅是**脸**，它同时也是**脸的媒介**，例如作为便携品能够像人的身体一样四处移动的版画。肖像画也适于用来再现法律意义上的"人"，在重要人物的官邸，面对他们的照片，观者仍可以在头脑中还原他们的图像。作为一种召唤记忆的脸，肖像画一方面依赖于被再现者的缺席，另一方面却使这个人获得了在场。因此，肖像画是欧洲记忆文化的根本特征之一，即对象化（Vergegenständlichung）的一个绝佳例证。直到摄影术问世之后，肖像画才变得可以被随意复制，成为人人皆可拥有之物。但在模拟的"拍摄"过程中仍旧保留了一种对象化的行为，该行为制造出的是作为照片的物体，而非生动的体验或观察（214 页）。

面相学意义上的感知，是恩斯特·汉斯·贡布里希（Ernst Hans Gombrich）[4] 在《面具和脸》一书中唯一关注的问题。他写道，我们"在辨认出一张面孔之前，

[5] 弗里德里希·尼采,《善恶之彼岸》（*Jenseits von Gut und Böse*），见 *Werke*，München，1955，卷 2，604 页。
4 恩斯特·汉斯·贡布里希（1909—2001），英国艺术史学家，著有《艺术与错觉》《秩序感》等。——译注

最先看到的是一张面具"。此处指的是面相学意义上的具有个性特征的脸，而非脸制造出来的面具。贡布里希认为，只有当画家的目光具有"移情"能力时——正是这一能力使得面相学的经验成为可能——模仿才能成功实现。[6]贡布里希所说的面具并不是我们在此谈论的富于表情变化的脸，而是一张不断制造面具的脸，因此它很难被称作"真实的脸"。另一个区别在于，贡布里希试图在面具背后发现真实的脸，而在肖像画这一绘画类型中，面具的产生是不可避免的，且这样的面具永远不会变成一张生动的脸。

　　脸部的相似性**源自**何处？或者说这种相似性是**如何**形成的？贡布里希从上述问题着手来探索人的感知。今天我们知道，人脑中有一个负责面相识别的专门区域，某些病患正是由于患者脑部缺少这一区域所导致。但相似性的问题并不限于单纯的辨识度，毕竟声音的辨识度要高于脸部。当我们通过电话或是磁带听到一个熟人的声音时，我们能够十分明确地辨别出这个人，这种辨认要比通过一张容颜衰老的脸来得更为容易。在一个久别重逢的故人面前，我们之所以惊呼"你（的容貌）一点没变"，并非毫无来由。

　　以下将谈到的表情面具以人的死亡为终结。当一个人死后，他/她那富于表情的面具化为一张没有生命的僵死面具，我们感到这面具是"空洞"的，因为那之后没有任何生命存在。因此，那些用石膏或是黏土制成的所谓"死亡面具"并不是被我们作为尸体的图像来供奉膜拜的，而是作为真实脸部的图像。在我们的感知中，死亡面具将一个人一生中拥有的无数张脸凝聚成唯一一种表情，表情谢幕之际恰恰是死亡面具诞生的时刻。正因如此，死亡面具才得以成为一种展品，它拥有一种生命无法赋予的表情，凝聚了人们对脸的殷殷追忆。正如我们文化中的其他许多事物一样，死亡面具被对象化，被静置一处供人观赏（108页）。因此，死亡面具要求观者通过一张能唤起旧日记忆的面具来完成对脸的膜拜。

　　当脸通过表情、目光或语言而获得生命时，它便会转化为图像场所。由此可见，脸不仅**是图像**，而且**生产图像**。它的外观在被动与主动、图像与图像载体间迅速

[6] Gombrich，1977，17页，20页，22页，42页。

切换。脸部表情和脸部活动隐含了一套后天习得的社会行为编码，这套编码在不同文化间有着显著区别。图像概念本身即已包含了在场与缺席的矛盾，因为图像显示了不在场的事物。这种矛盾在脸部的戏剧性表演中展现出来——一场双重意义上的戏剧。脸作为载体虽然始终在场，但由于表情的变化，前一刻我们会在一个人的脸上目睹他的在场，而下一刻当他仿佛退回到脸的背后时，我们又会感觉到他的缺席，脸并不像表面看上去那般清晰可辨。我们面前的那张脸受这个人的意志所支配，他／她扮演着自己的脸。

当脸占据主导时，身体和脸在我们的感知中或呈现为一个整体，或显现为一对矛盾。对视双方的空间距离决定了感知。我们的目光甚至可以拉长或缩短我们所感知到的与某个人的距离。我们用目光将对方的身体拉近，或与之保持距离。因此，目光空间在某种程度上影响着我们对一张脸的感知方式及强度。从远处看，一张脸显现为身体的一部分；从近处看，同样的脸却从整体中抽离出来，在整个身体中占据主导，给人以一种局部代替整体的印象，尽管我们事实上看到的只是一张脸。以麦克·阿盖尔（Michael Argyle）[5]为代表的实验心理学派，将这种感知现象称为**凝视距离效应**（gaze distance effect）。[7]观者越是走近一张脸，这张脸就越是抽离出来，自成一体。我们观察一张脸时的情绪，要比我们在这张脸上看到的表情更为重要。我们用自己的表情去占据另一张脸，这可以被称为"移情"。正因如此，吉尔·德勒兹（Gilles Deleuze）[6]将电影中的近景（close-up）或特写镜头（gros plan）描述为"情感影像"的（292页）。但情境有差别，因为在漆黑的电影院里，观众面对一张脸，他的感知被剥夺，而只有通过这种感知，他才能自行确定对目光而言所必需的距离。

演员的脸和面具是一个特例。虽然在欣赏舞台表演时，我们已习惯了同时感知到演员及其扮演的角色。但我们将这种矛盾视为一种选择性的关系，也就是说，

5　麦克·阿盖尔（1925—2002），英国社会心理学家，著有《宗教心理学》《社交技巧》等。——译注
[7]　Argyle/Cook，1976，67页以下。
6　吉尔·德勒兹（1925—1995），法国后现代主义哲学家，代表作有《反俄狄浦斯》《电影Ⅰ：动作—影像》《电影Ⅱ：时间—影像》等。——译注

我们要么将目光投向真实的脸，要么仅仅注视假扮的脸（面具），就好像我们的眼睛能够随意"聚焦"。然而，在同一瞬间以自己特有的方式扮演双重角色的却是同一张脸。只有当演员在台上手执人造面具，使我们能够看到面具背后的那张貌似"真实"的脸时，我们才会承认，演员登台时所用的是一张脸，变换面具时所用的又是另一张脸。

1938 年，鲁特·威尔海米（Ruth Wilhelmi）[7] 通过一套实验装置拍摄下一位演员手持面具进行表演的情景（图 4）。通过脸和面具的区分，摄影师为我们提供了观察二者间配合的机会。照片展现了演员阿尔宾·斯柯达（Albin Skoda）[8] 扮演莎士比亚剧作《暴风雨》中幽灵的情形，在这个瞬间，他不仅是爱丽儿，而且也是根据普洛斯彼罗的指示所扮演的精灵伊利斯，也就是说，这是一场所谓的戏中戏（76 页）。[8] 斯柯达在其中一人分饰两角，在用自己的脸扮演爱丽儿的同时，又用当时在莎士比亚戏剧中已极少使用的面具扮演伊利斯。在面具的硬壳背后，照片捕捉到了演员将表情让渡与面具，而自己的脸回归"自然"、浑然忘我的那个瞬间。他并没有将自己的脸假扮成面具，而是手持一张真正的人造面具进行表演，正如在阿戈斯蒂诺·卡拉齐（Agostino Carracci）[9] 创作的一幅铜版画中，演员乔万尼·伽布里耶（Giovanni Gabrielli）[10] 所做的那样（79 页）。通过这种方式，一个非同寻常的画面出现了，随之产生的是一个隐喻，它使人们注意到了扮演角色的脸和扮演角色的面具二者间的区别。

夏尔·皮埃尔·波德莱尔（Charles Pierre Baudelaire）[11] 的《恶之花》中有一首献给雕塑家厄内斯特·克里斯多夫（Ernest Christophe）[12] 的诗——《面具》，起因是诗人对克里斯多夫创作的一件雕塑十分赞赏，认为其体现了"文艺复兴时

7 鲁特·威尔海米（1904—1977），德国戏剧摄影师。——译注
8 阿尔宾·斯柯达（1909—1961），奥地利演员。——译注
[8] 参见 2011 年 6 月 22 日《法兰克福汇报》，34 页。
9 阿戈斯蒂诺·卡拉齐（1557—1602），意大利画家、版画家，代表作有《圣哲罗姆的最后圣餐》。——译注
10 乔万尼·伽布里耶（生卒年不详），17 世纪意大利即兴喜剧演员，艺名"西弗诺"。——译注
11 夏尔·皮埃尔·波德莱尔（1821—1867），法国现代派诗人、象征派诗歌先驱，代表作有《恶之花》《巴黎的忧郁》等。——译注
12 厄内斯特·克里斯多夫（1827—1892），法国雕塑家。——译注

图 4 阿尔宾·斯柯达在莎翁名剧《暴风雨》中扮演精灵伊利斯,鲁特·威尔海米,柏林,1938 年摄影,慕尼黑,德国戏剧博物馆。

代的品位"。雕塑的正面呈现了一张"天真可爱的脸",背后却刻画出一种痛苦万状的表情,波德莱尔在《1859年沙龙》中将其称为一个比喻,认为它表达了如下寓意:美丽的脸庞只是舞台上的一张面具,一张"无处不在的面具,你们的面具,我的面具,都是手中舞动的扇子,只为在世人面前掩盖痛苦和过错"。[9]写下此文的波德莱尔正站在跨向现代的门槛上,而不久以后,现代诗人里尔克即将发表一曲献给脸的哀歌(120页)。

角色

当人们走近脸的时候,会蓦地发现那是一张面具。表情和目光提供了一个无限丰富的面具宝库。通过参与面部活动,声音也可以转变为面具。脸往往被用作角色面具来扮演他人所期待的那些角色,以便被社会接受。因此,表情也是一种行为。自然状态下的脸时刻准备着作为面具登场,因为角色脸为一个人提供了面具保护之下的社会身份。[10]但因面具必须看上去仿似"真实"的脸,于是便出现了脸将自身伪装加以隐藏的矛盾。根据角色理论的观点,近代早期的社会是一出戏剧,每个人都在其中扮演着自己的角色。角色是用以克服社会处境的面具,当人们无法自由选择角色的时候尤其如此。[11]然而关于脸和面具的讨论,总是倾向于有关道德本质的观念。正如我们所看到的那样,天然脸和人造面具之间的区分唤起了有关真相与假象的伦理原则。但这些前提在经验面前很难立足。

在是否要将脸部表情等同于某种真实行为的问题上,人类学家赫尔穆特·普莱斯纳(Helmuth Plessner)[13]显得十分犹疑,因为它仅仅是看上去与行为"相仿"。普莱斯纳在发表于早期的一篇论文中曾指出,我们的表情"看上去就像某种行为

[9] 夏尔·皮埃尔·波德莱尔,《作品全集》(*Œuvre complètes*,Paris,2006)卷1,98页,830页。
[10] 参见 Olschanski,2001;von Wysocki,1995。
[11] Rechard Sennett,《公共生活的衰落与终结:私密性的专制》(*Verfall und Ende des öffentlichen Lebens. Die Tyrannei der Intimität*,Frankfurt/M.,1983);Goffmann,1986。
13 赫尔穆特·普莱斯纳(1892—1985),德国哲学家、社会学家,哲学人类学代表人物之一,著有《有机体及人类的发展阶段》等。——译注

符号"。[12]但二者有何区别？普莱斯纳所说的"表情图像"显然是受制造表情的意图所支配，因此，表情是借助面部而实施的一种行为。无论当脸"开始活动"，还是在他人面前沉默闭锁的时候，它都是在制造面具。在一篇论述演员的文章中，普莱斯纳曾试图回答有关表情的问题。[13]在现实生活中，脸当然不会像剧本那样可以有逻辑可循。普莱斯纳谈到，演员用自己的脸扮演了一种"双重角色"，即剧中人和演员自己。[14]但是在现代，取代了灵魂问题的"自我"问题仍悬而未决。[15]在精神分析学中，自我和自我之面具被作为与不加掩饰的无意识或"本我"（Es）相对立的概念反复使用。但概念同样是一种用以遮蔽被命名物的面具。戏剧往往比演员更容易被洞穿。

 自我角色本身与社会行为规范密切相关。在近代，即使当一个人私下照镜子的时候，社会规范依然在发挥作用。照镜子一方面是为了服从社会规范，同时也是为了满足人们心中的一个隐秘渴望：与真实的自我相遇。只有在"二者构成的张力"下，才会产生萨比娜·梅尔基奥尔－博内（Sabine Melchior-Bonnet）所谓的"自我体验"（Selbsterfahrung）。[16]甚至镜子前的自我也并不是孤立存在的，而是时刻感受到来自社会的注视和监控。"注视自我的权利屈从于伦理规范"，观看者屈从于一种已被他/她内化了的审查制度。勒内·笛卡尔（René Descartes）14的追随者们拒绝通过机械反映的镜像来探寻自我，然而，即使是置身镜前的主体也无法摆脱种种桎梏。莎士比亚笔下愤怒而绝望的理查二世在退位后砸碎了"阿谀奉承的镜子"，因为他曾对镜子中那个高高在上、在臣民心中像太阳一般光耀夺目的自我充满自信，而如今，抢占了他王位的竞争者令他"颜面全无"（outfaced），

[12] Plessner，1982a，272 页。
[13] Plessner，1982b，410 页及下页。
[14] Plessner，1982a，240 页及下页。
[15] 参见 Ulrich Fülleborn/Manfred Engel 主编，《18 世纪与 20 世纪文学中的近代自我：论现代辩证法》（*Das neuzeitliche Ich in der Literatur des 18. und 20. Jahrunderts. Zur Dialektik der Moderne*，München，1988）
[16] Melchiore-Bonnet，1994，146 页以下，162 页以下。
 14 勒内·笛卡尔（1596—1650），法国哲学家、物理学家、数学家、神学家，二元论唯心主义与唯物主义代表人物，西方现代哲学奠基人。——译注

镜中倒映出的却还是同一张脸。[17]

众所周知，让·雅克·卢梭（Jean-Jacques Rousseau）[15]曾在书中描绘了从宫廷脸到市民脸的转变，他主张人们回归自然，对抗矫揉造作的宫廷艺术。"我憎恶面具"，他借笔下人物之口说道。"人们怯于展露真容"，他们在"这个乌合之众组成的所谓社会中"，被迫屈服或是自我伪装。当一个人卷入左右宫廷生活的那种表演时，他/她就疏离了自我。[18]于是，也便产生了悖逆自然的"人与人之间的不平等"。但真实的脸又是什么？仅仅卸下面具还与真实的脸相去甚远。为了展现人的自然本性，脸还须接受另一种新的训练。但关于人的真实本性的梦想很难实现。自我表达的意愿与角色扮演的强制性相对抗，宫廷角色是被预先设定的，它不允许人扮演宫廷之外的任何角色。卢梭之所以大声疾呼回归自然或真实的脸，就是为了将脸从强制佩戴的宫廷面具下解放出来。

卢梭的同时代人路易-塞巴斯蒂安·梅西耶（Louis-Sébastien Mercier）[16]则以一种冷眼旁观的讽刺性口吻，从一位编年史作家而非控诉者的角度，对宫廷进行了描述。在宫廷里，每个人对自己的脸都了如指掌，"女人在容貌上的变化大过男人"。而尽管戴上了面具，这些面孔却难以掩盖狰狞的激情。因为无法窥见宫闱深处的秘密，梅西耶对此无法一一尽述。"但可以肯定的是，人们在那里看到的只是表面（surfaces），而所有性格都不过是装点门面的形象，（面部）活动都隐藏在帷幕之后。"[19]这段文字写下后的短短几年，法国大革命爆发，宫廷里那些幽灵般的面貌消失了，取而代之的是洋溢在人们脸上的共和激情。启蒙运动在现有社会秩序之外提出了普遍人权的主张。瑞士牧师拉瓦特尔的面相学研究，也可被理解为是对宫廷角色脸的一种反动，因为它试图从直观上对不戴面具者加以阐释

[17] 威廉·莎士比亚，《理查二世》（Richard II），第1幕第1场。

15　让·雅克·卢梭（1712—1778），法国哲学家，18世纪法国大革命思想先驱，启蒙运动代表人物之一，代表作有《社会契约论》《爱弥儿》等。——译注

[18] Courtine/Haroche, 1988, 238页及下页，引自《论科学与艺术》（1754）与《论人类不平等的起源和基础》（1754）。

16　路易-塞巴斯蒂安·梅西耶（1740—1814），法国剧作家，代表作有《2440》《巴黎众生相》等。——译注

[19] 路易-塞巴斯蒂安·梅西耶，《巴黎众生相》（Tableau de Paris, Paris, 1995），卷2，513—517页。

（91页）。但这种热情却注定与市民社会一样短命。事实证明，当现代大众传媒将大众面孔印制在平面媒体上之后，一劳永逸地逃离面具只能是一种痴心妄想。

众所周知，"脸部表情"（Mimik）概念滥觞于古希腊罗马时期的滑稽剧（Mimen），直到后来其意义才仅限于脸。做过洪堡兄弟[17]老师的约翰·雅各布·安格尔（Johann Jacob Engel）[18]在1785年发表过一部关于表演艺术的著作，题为《关于表情的思考》。安格尔将脸部表情理解为舞台表演的统称，而没有将其局限于"脸"。为了契合原著意旨，该书的法语译者在法文标题中用"geste"和"action"替换了德文标题中的"mimik"一词。从这一用词可以看出，当时的人们认为戏剧与脸之间存在一种紧密关联。循此思路可以发现，表情即一种借助脸部来进行表演的戏剧。

很快人们就将性格等同于不同阶层的社会角色，这也就解释了性格面具这个自相矛盾的概念的由来。人的真实性格最先在卢梭生活的时代成为一个重要议题。面相学声称能够根据一个人的脸判断其性格，但它并没有将人的性格等同为某种单一的表情。让·保罗（Jean Paul）[19]将"一个人的脸或外观"称为"掩饰自我的性格面具"。[20]德尼·狄德罗（Denis Diderot）[20]曾认为，"性格是喜剧的主要构成，而社会地位（état）只是某种偶然性因素"。但他日后又推翻了上述观点，因为一个人扮演的首先是其社会地位，"他无法对自己担负的义务视而不见"。[21]马克思重拾性格面具的概念，将社会生产过程中的封建领主及臣仆等角色描述为

17　威廉·冯·洪堡（1767—1835），德国哲学家、语言学家、政治家，柏林洪堡大学创始人；亚历山大·冯·洪堡（1769—1859），德国自然科学家、自然地理学家，近代气候学、植物地理学、地球物理学的创始人之一。——译注
18　约翰·雅各布·安格尔（1741—1802），启蒙运动时期德国作家、哲学家。——译注
19　让·保罗（1763—1825），德国作家，德国浪漫主义文学先驱，代表作有《伍茨》《美学入门》等。——译注
[20]　参见 Grimms，《德语词典》，同注释4，卷2，第612栏。
20　德尼·狄德罗（1713—1784），法国启蒙思想家、唯物主义哲学家、作家，百科全书派代表人物。——译注
[21]　Wolfgang Fritz Haug，《性格面具》（Charaktermaske），见 Wolfgang Fritz Haug 主编，*Historisch-kritisches Wörterbuch des Marxismus*，卷2，Hamburg，1995，第439栏。

"经济性格面具"。[22]伊曼努尔·康德（Immanuel Kant）21 分别以描述和规范表述的方式使用过这一概念，在后一种情况中，"特定性格"的载体并不包含"妇女"（Frauenzimmer）在内；[23]也就是说，"特定性格"被认为是一种男性特权。

面具背后的角色问题在性别讨论中再度成为热点。存在与表象在一个人脸上轮番登场，性别角色往往被描述为性别用以自我武装的"面具"；但它同时也被认为是一种束缚。性别理论将生理特征和性别角色的区别作为其立论基础。[24]在当今社会，易装者恰恰是因为"破坏"了社会游戏规则而激起了普通人的反感。性别讨论深入思考了琼·里维埃（Joan Rivière）22 早在1929年即已提出的观点。如果"性别角色"是一张面具，那么藏在面具下的又是谁？里维埃认为在面具背后并没有一个支配性的主体。[25]她还谈到了所谓"女性气质面具"和"女性气质"。而假如面具背后不存在女性主体，则"女性气质"与面具之间也就谈不上有任何区别。里维埃据此断言，天然的"女性气质"与面具"是同一种东西"。[26]

这一论断在性别讨论中引发了争议。继文化研究（Cultural Studies）之后，朱迪丝·巴特勒（Judith Butler）23 又发现了丰富多变的**身份**（Identität）。如果性

[22]　Haug，1995，同上，第442栏及下一栏。
21　伊曼努尔·康德（1724—1804），德国古典哲学创始人，代表作有《纯粹理性批判》《实践理性批判》《判断力批判》等。——译注
[23]　Haug，1995，同上，第440栏。
[24]　Weihe，2004，345页。
22　琼·里维埃（1883—1962），英国精神分析学家、作家，弗洛伊德作品的英文版译者，著有《作为装扮的女性气质》等。——译注
[25]　Joan Rivière，《作为装扮的女性气质》（Womanliness as a Masquerade），见 Victor Burgin 等主编，Formations of Fanasy，London，1989，35—44页；另参见 Stephen Heath，《琼·里维埃与装扮》（Joan Rivière and Masquerade），同上书，45—61页；Emily Apter，《揭开装扮的面具：从龚古尔兄弟到琼·里维埃的恋物欲和女性气质》（Demaskierung der Maskerade. Fetischismus und Weiblichkeit von den Brüdern Goncourt bis Joan Rivière），见 Weissberg，1994，177页以下；Julia Funk，《令人迷惑的装扮之美：关于一场争论的见解》（Die schillernde Schönheit der Maskerade. Einleitende Überlegungen zu einer Debatte），见 Bettinger/Funk，1995，15—28页；Inge Kleine，《男人、女人及其面具和真相：卢梭笔下的面具》（Der Mann, die Frau, ihre Maske und seine Wahrheit. Zur Maske bei Jean-Jacques Rousseau），同上书，154—168页。
[26]　Rivière，1989，见注释25。
23　朱迪丝·巴特勒（1956— ），美国后现代主义思想家、女性主义理论家，代表作有《性别麻烦》《消解性别》等。——译注

别角色是通过变换面具来扮演的，那么自我与面具之间就不存在真正的对立。[27] 用伊娜·夏伯特（Ina Schabert）[24] 的话来说，性别差异乃是一种"文化建构"，它由角色变换和面具变换构成。"性别装扮"（Geschlechtermaskerade）中既有权力的表情，也有恐惧的表情，但它也同时也提供了一种解放的可能。如果性别不是一成不变的，那么"对于面具和面具背后的东西也就无法一劳永逸地加以明确区分"。性别只是通过伪装"而成为了一种文化规定和文化记忆"。[28]

▍自我面具

角色的对立概念是自我，而自我本身又为角色所限定。自我的权利引发了"什么是自我"的追问，进而又引出了另一问题：呈现在脸部的自我表达在多大程度上是真实可靠的？"自我"受自我表达的冲动所支配，这个自我本身是无法"自动"呈现的。人人都有一张脸，没有脸我们将无从辨认彼此。从一个人的脸上能够读出他/她的年龄、性别等集体特征，但人的自我也会表现在脸上吗？表达与自我之间的关系是很难洞察的。脸的表达形成于面部活动，表情、目光与声音在其中轮流占据主导。[29] 因此，脸更像一个**舞台**，而非一面**镜子**。表情活动一旦停止，剩下的只是一个空荡的舞台。直到生命终止，生前曾在一个人脸上往来流转的面具才会被唯一一张面具所战胜。

为了对他人施加影响，自我表达的冲动在一个人的脸上制造出诸多面具。我们通过自己的脸而被世界上的其他人看见。然而表情变化将脸转化为面具，甚至言语行为也始终得益于表情变化和目光的协作。在用手机通话的人身上可以轻易观察到这一点，尽管看不到通话方，人们的脸部表情却始终处在变化当中。我们

[27] Judith Butler,《服从、反抗与再赋义：从弗洛伊德到福柯》（Subjection, Resistance, Resignification: Between Freud und Foucault），见 John Rajchman 主编，The Identity in Question，New York u.a.，1995，232 页。
24 伊娜·夏伯特（1940— ），德国英国文学理论家、性别理论家。——译注
[28] Ina Schabert,《性别伪装》（Geschlechtermaskerade），见 Schabert，2002，53 页以下。
[29] 关于声音的论述参见 Reinhart Meyer-Kalkus,《20 世纪的声音和言语艺术》（Stimme und Sprechkünste im 20. Jahrhudert，Berlin，2001）；Michael Wimmer,《不和谐的耳朵和听不见的声音》（Verstimmte Ohren und unerhörte Stimmen），见 Dietmar Kamper/Christoph Wulf 主编，Das Schwinden der Sinne，Frankfurt/M.，1984，115—139 页。

在同一张脸上一刻不停地变换面具，或借以躲藏，或借以展现。但"我们"是谁？当我们表现自我的时候，我们表现的是什么/谁？脸和自我之间并不存在牢不可破的关系，脸并非自我的真实反映。确切地说，我们是在借助目光、声音和表情反复练习自我表达。

于是，一个令人不安的问题产生了：**自我是否只是一种我们为了表达而制造出来的东西**？首先，自我表达或自我掩饰的意愿和强制性是显而易见的。无论人们对这种东西做何描述，自我归根结底是一种无法描摹之物。因此，自我并不能在人的脸上得到真实反映。自我只能在描摹中形成。那么，**自我只是在他人面前展现自我的那种表情冲动的产物吗**？欧文·戈夫曼（Erving Goffmann）[25]建议用"脸部行为"（face-work）一词来定义"与脸协调一致"或"保全脸面"的行为方式。但脸真的如他所说是一种"自我图像"吗？在表达的同时并不显现为图像——这样一种自我存在吗？这是一个非常棘手的图像问题，它必然无法回答下面这个问题，即自我是否只是通过脸部协作而反复练习的一个结果，或一种自我表达的意愿。[30]

深入思考这一问题则不得不考虑到一种可能性：自我表达（它不同于自我意识）首先是一种精心谋划，一种面具。自我是不可能被固定在脸部制造出来的图像上的。表情与试图进行自我表达的主体间存在一种意向关系，这是一个显而易见的事实。自我也同样是一种本能，在婴儿脱口而出"我"字的瞬间，自我便产生了，也就是说，自我是对意愿的强调，它始终在不断变化。但自我有别于"我"，正如自我理解不同于自我意识。自我表达是在个体生活经历而非自发性的情境中完成的，而一个人的经历会不断在脸上得以反映。那种难以确定的一致性（Kohärenz），即我们通常所认为的自我，一个随着年龄增长而不断变化并趋于稳固的自我，不是在唯一一张脸上，而是在一连串脸上形成的。刻在脸上的皱纹证明了在生命历程中达成统一的自我。"过去"寓于"现在"，这一在场促成了生命

25　欧文·戈夫曼（1922—1982），美国社会学家，著有《日常生活中的自我呈现》等。——译注
[30]　Goffmann, 1986, 5页以下，12页。

关联（Lebenszusammenhang）的内在一致性。表情为制造自我所做的努力，在脸上留下了"表情纹"的印记。

有这样一类精神病患者，他们既不具备自我表达能力，也无法读懂别人的脸部表情。在这些人的身上，自我是一片空白。由于不具备表情，也就无法进行自我表达。在罗夏墨迹测验中，研究者要求患者对脸和面具做出阐释。主持该实验的罗兰·库恩（Roland Kuhn）[26]是路德维希·宾斯旺格（Ludwig Binswanger）[27]的助手，后者曾为阿比·瓦尔堡（Abi Warburg）[28]做过心理治疗。受试者感受他人的方式反映出他们缺乏通过脸部进行自我表达的能力，在这些患者眼中，所有人的脸都是没有生命的面具。患者面部的"僵滞"并非有意为之，而是一种无意识的表情障碍。[31]

众所周知，我们是在西方文化语境下来谈论"自我"的，这个概念在历史上往往被等同于"自主性主体"。相反，人们所说的自我表达指的则是另一种东西。在进行自我表达的同时，我们是受社会交往规范所制约的。与任何一种社会行为一样，自我表达也是某一特定文化的组成部分，它在社会环境中形成，反映了个体在一个社会中所处的位置。欧洲历史上的宫廷社会即为面具型社会的一个例子。

笛卡尔曾在《第一哲学沉思集》中提出了自我隐藏在人脸背后的假设，但他并不认为脸与自我表达之间存在必然的关系。"我无法确知我（moi）是谁，但我能够肯定我就是我"，因此他拒绝"把其他什么东西当做我的自我"（II.5），即便他的身体试图"给他制造这样一种假象"（II.7）。尽管"自我有一张脸"，但这张脸属于"血肉之躯的一部分，一具尸体同样由血肉组成，我把它称为身体"

26　罗兰·库恩（1912—2005），瑞士精神病医生，罗夏墨迹研究的先驱，第一例抗抑郁药物的发现者。——译注

27　路德维希·宾斯旺格（1881—1966），瑞士精神病医生、精神分析学家，存在主义心理学的先驱。——译注

28　阿比·瓦尔堡（1866—1929），德国艺术史学家，图像学创始人。——译注

[31]　Roland Kuhn,《罗夏墨迹测验中的面具阐释》(*Maskendeutungen im Roschachschen Versuch*[1944], Basel, 1954), 46页、60页及下页、125页。感谢 Lutz Musner 为我提供参考书目。

（II.6）。[32] 同样在 17 世纪，托马斯·霍布斯（Thomas Hobbes）[29] 对人和面具的关系做了重新诠释。个人也能够领导国家，因此霍布斯在《利维坦》第一部分末章中论述了人及其代表权，"'人'在拉丁语中意为一个人的伪装（disguise）或是外表"。所有演讲者和出现在公共场合的人都是演员，他们不是在舞台上，而是在公共生活中扮演角色。[33]

霍布斯认为，人和演员的区别在于，人代表的是他自身，此为"自然人"；与自然人相对的则是"人造人"，演员（actor）或是某个通过声音和形体公开代表某个共同体的人（by fiction），都属于"人造人"。群体（multitude）由唯一一个人来代表，从而成为一个人。但为此需要订立一种类似于剧作者和演员之间的契约，唯有如此，一个人才能代表群众，并以群众的名义发言。此论点通过《利维坦》封面上的那一著名的国家形象得到进一步阐释。这是一个"人造人"的形象，他是将领导国家的重任委托与他的许许多多人的"化身"。[34] 这里首先涉及的是政治图像志，它表明国家是以群众集合体为代表的。但霍布斯也注意到了国家的人格化，即国家是以一个有生命的人或曰"人造人"为代表的，"人造人"是多数人的代表，正如自然人代表了个体本身。

脸的文化史

与以往时代的面具一样，大众传媒时代的脸部符号特征也是可以辨识的。电视上的脸作为一种无身性表面（körperlose Oberfläche）与我们相遇，它不允许与观众之间有任何目光交流。在这一点上，与以往面具的作用方式并无不同。在大

[32] Florence Khodoss 主编，René Descartes 著，《第一哲学沉思集》（*Meditations métaphysiques*，Paris，1956），36 页以下；参见 Hans Ebeling，《笛卡尔的面具》（*Die Maske des Cartesius*，Würzburg，2002）。

29 托马斯·霍布斯（1588—1679），英国政治哲学家，代表作有《利维坦》《论社会》等。——译注

[33] 感谢 Iris Därmann 提示我参阅此文。参见 Iris Därmann，《国家的面具：霍布斯著〈利维坦〉中的个人概念和图像理论》（*Maske des Staates. Zum Begriff der Person und zur Theorie des Bildes in Thomas Hobbe's Leviathan*），见 Mihran Dabag/Kristin Pratt 主编，*Die Machbarkeit der Welt*，München，2006，72—92 页；Thomas Hobbes，《利维坦》（*Leviathan* [1651]，London，1962），第 16 章。

[34] Horst Bredekamp，《托马斯·霍布斯的视觉策略：利维坦》（*Thomas Hobbes visuelle Strategien. Der Leviathan*，Berlin，1999），13 页以下。

众传媒中,"脸性社会"(托马斯·马乔语)征服了真实的脸,并制造出新的"明星脸"类型。[35]"我们生活在一个不断生产脸的脸性社会里"[36](详见242页以下),"任何没有脸的东西都不敢堂而皇之地登上广告牌"。"脸部政治与广告美学"使脸被政治化和市场化。"脸性"由此不再源于天生自然的脸,而是以纯粹图谱化的脸强占了大大小小的屏幕。匿名面孔的观众消费着屏幕上的脸——社会权力结构的投射面。公共脸(das öffentliche Gesicht)制造出了属于自己的面具。

这种所谓的脸性面具在公共生活中产生,甚至当一位演讲者站在将他／她的脸放大无数倍的大屏幕下方,作为自己面具的代言人对着电视机前的观众慷慨陈词时,也同样如此。在剧院里,通过大屏幕播放台上演员的脸部特写甚至已成为一种惯常做法。通过这种拉近距离的方式,人们不自觉地将脸转化为面具。在日常生活中,从脸到面具的转换似乎仅限于发型和妆容的变换,且发型师往往比化妆师更受青睐。但对公众人物的脸而言,仅仅是头发的颜色也被赋予了更多含义。2002年春,格哈特·施罗德(Gerhard Schröder)30针对媒体上散布的关于他染发的传言——他的发型师乌多·瓦尔茨(Udo Walz)对此坚决予以否认——提起诉讼,并最终赢得了官司。在公众眼中,染发是对外在形象的误导。然而这场关于总理"真容"的争议却忽视了一个事实:施罗德是通过其公众形象(媒体脸)来说服选民的。报道引用了一位形象顾问的讽刺性说法,称如果施罗德不染发的话,他的形象会更加真实。[37]

如果说人们总是想通过涂脂抹粉来使肌肤焕发光彩(面具不正是人的第二层皮肤吗?)的话,那么面具在私人领域便是始终存在的。通过化妆只能制造出一种人造美感。在极端情况下,化妆制造出来的面具则是一张将原本拥有的脸去人格化了的假脸。通过整容手术对脸部进行美化(即使被改造得面目全非也在所不惜),也同样如此。希望通过整容手术拥有一张明星脸的人是这方面的一个特例,

[35] Macho,1999。
[36] Macho,1996,25页。
 30 格哈特·施罗德(1944—),德国政治家,1998—2005年任德国总理。——译注
[37] 2002年4月13日《法兰克福汇报》,9页。

他们宁可天天戴着一张复制脸出门,也不甘于做一个相貌平平的普通人。2004 年,美国 MTV 电视台推出了一档名为《整形手术台》的真人秀栏目,参与者均为年龄在二十岁左右的年轻人,他们"希望通过一系列深度整形手术变身为自己心目中的偶像"(参见 255 页)。[38]

由此可见,"脸性面具"这一说法的确不无道理。但面具的制造不是一直以对脸的再现或模仿为目的吗?除此以外,它们又会因何产生?但今天的情形有一点不同以往,即大众传媒仅制造无身性面具,这些面具无一不是作为脸被制造、拍摄和播放的,其面具特征或被予以否认,或则因为人们的习以为常而被彻底遗忘。"脸性"成为面具的品牌标志,脸被面具取而代之。公众人物去世时,人们会在媒体上看到他/她生前的影像,因为媒体只传播鲜活的脸。当脸通过图像展现生命——藏在面具背后的生命——时,它只是一个消费对象。

尽管如此,关于面具和脸的讨论仍然不是同义反复。即使媒体社会中面具和脸之间的关系变得难以洞穿,二者也并不能互相抵消。面对面的交流已退缩至互联网,尽管文字信息是"无脸"的,但"脸书"(Facebook)这一名称仍会让人联想到个体的面孔。在大众传媒的作用下,人的感知习惯被去身体化,脸的身体性在场也由此被剥夺殆尽。由于名人只能通过媒体而产生,无所不在的"公共**脸**"或"明星**脸**"(242 页)已不再是某一特定社会阶层的表情。在全球化时代,脸同样也被全球化,不再与人们所熟知的脸部地域特征相关。在媒体时代里,我们被"脸性面具"吞噬的过程并不像势不可挡的媒体发展那样是必然和线性的。自然的脸还在源源不断地产生出来,在世界上的许多地方,媒体发展仍是一个可逆的过程。

因此,脸部历史——如果将其理解为**文化史**而非**自然史**的话——的连续性也可作为一个假设而存在。在自然史中,通过某种极其特殊的表情的逐步演变而形成了人脸,众所周知,表情作为一种交流工具先于语言而诞生。人脸具有独特的表情能力,正如人能够通过目光读懂他人脸上的表情。这种能力的欠缺是现代临

[38] 2004 年 7 月 19 日《明镜周刊》,145 页。

床医学的一个研究课题。[39]相反，文化则具有一种对表情施加控制（或曰社会化）的倾向，群体规范、社会期待与禁忌在此方面发挥了主导作用。面具也是一种文化产物，无论是用物料制成的人造面具，还是通过表情变化而制造的面具。

托马斯·马乔将"脸的增殖"（Proliferation der Gesichter）归因于"肖像复制"这一现代技术。[40]肖像开启了一段崭新的脸史，它既是偶像崇拜的一种延续，也是对社会角色的一种再现。在媒体时代来临的前夜，摄影术的问世推动了这一历史进程，使肖像成为人人皆可拥有之物。在复制妄想的驱使下日益占据主导和无身化了的脸，已失去了原有的依托。而与此同时，现代脸部消费也激起了人们对真实面容的怀旧之情，格奥尔格·齐美尔（Georg Simmel）[31]的美学与伊曼努埃尔·列维纳斯（Emmanuel Levinas）[32]的本体论都在其中占有一席之地。[41]为了将脸从无所不在的消费中重新解放出来，现代艺术打破了"脸性政治与广告美学的准则"（托马斯·马乔语）。脸的历史最终被证明是一部社会史，它被强加在脸上并通过后者得以反映。

而在德勒兹与精神分析学家菲利克斯·加塔利（Félix Guattari）[33]合著的经典之作《千高原》中，两位作者则为脸的无处不在——这也可被理解为脸的危机——提供了另外一种解释。但只有当读者认识到此书意在对白种人的殖民史加以清算时，才能理解作者的论点。作者认为，在以基督教文化为背景的欧洲，始终有"一部抽象的机器"在不停运转，它将权力诉求投射到人的脸上，就像投射在"打孔的屏幕"上。作者在关于符号的章节中写道："面具并不遮蔽脸，它就是

[39] Cole，1999。
[40] Macho，1996，页27。
31 格奥尔格·齐美尔（1858—1918），德国社会学家、哲学家，反实证主义社会学代表人物之一，代表作有《货币哲学》《社会学》。——译注
32 伊曼努埃尔·列维纳斯（1906—1995），立陶宛裔法国犹太哲学家、伦理学家、作家，以提出"他者"理论而著称，代表作有《从存在到存在者》《伦理与无限》等。——译注
[41] Simmel，1995，39页；Levinas，1996（同注释1），65页。
33 菲利克斯·加塔利（1930—1992），法国精神病学家、精神分析学家，与德勒兹合著有《反俄狄浦斯》《千高原》等。——译注

脸本身。牧师使用的是上帝的脸，任何事物的公共性都经由脸而获得。"[42]《零年：脸的创造》一章中有一句话更是简明扼要："重要的不是脸的个体性"，而是它通过唯一一种标准被刻板化。"某些权力结构有生产脸的需求，有些没有……脸是典型的欧洲人。"因此，作者也将脸的解构视为一种对殖民主义枷锁的解脱。[43]

但也可以设想另一种出路，将脸在其他文化中的历史引为参照。《千高原》的两位作者也选择了这样一种论述方式，但为了维护其关于"脸性"（visagéité）的论点，他们马上规定了一条新的界限。[44]作者提出了"原始人既没有脸，也不需要脸"的观点，但如果对与祭祀活动相关的面具史加以研究，则会得出一个相反的结论：仪式面具很显然对面具佩戴者的身体起到了支配作用，因为原始人对脸的需要甚于身体。在关于画家弗朗西斯·培根[34]的书中，德勒兹对《千高原》中提出的论点做了进一步阐述，称培根是"描绘头的画家而非描绘脸的画家"。[45]德勒兹在此同样表达了一个批判性的观点。因为培根的矛头所向是肖像而非脸，他将脸从传统表现手法中解放出来，使其在呐喊中被赋予一种表情，以至于遵循艺术再现传统的肖像面具被粉碎殆尽（**204**页）。

在德勒兹和加塔利看来，头和脸之间的绝对对立至为关键。他们将头分配给身体，将脸与身体区分开来。既然脸起到了表情载体的作用并因此而支配着整个身体，则上述论点并不足为奇。文化史上也有许多例子能够证明脸在表情中被争夺或曰被滥用的事实。只有当人们在历史中搜寻用脸施展权力的始作俑者时，问题才会产生。在此意义上，基督的脸被认为应当对脸在整个身体中的支配地位负责。然而在基督教中并没有关于图像诞生时间的记载。在远离了东方和没有图像

[42] Deleuze/Guattari，1992，160页；参见 Nicola Suthor 的相关评论，见 Preimesberger/Baader/Suthor，1999，464页以下。

[43] Deleuze/Guattari，1992，233页。

[44] Deleuze/Guattari，1992，230页以下，《零年：脸的创造》，尤其见248页以下，258页及下页。

34 弗朗西斯·培根（1909—1992），英国画家，常以畸形的形象或病态的人物为主题，通过这些怪诞的形象表现出人类的苦难。

[45] 吉尔·德勒兹，《弗朗西斯·培根：感觉的逻辑》（Francis Bacon. Logik der Sensation，München，1995），19页以下。

的初始阶段的同时，基督教在随后的若干世纪将基督像奉为崇拜图像。[46]

1992年，大约在《千高原》出版十年后，巴黎卡地亚当代艺术基金会举办了一个名为《裸脸》的特展，表达了与两位作者截然相反的立场。展览呈现了世界文化的广阔全景，脸在其中不是一成不变的模板，而是一种开放性的形式，它跨越了在场与再现（缺场）、近与远的界限。[47]在这一全景中，脸或被图像掩盖，或处在图像的包围之中，这些图像开启了无尽的想象，将脸作为神话与宗教想象、公共与私密想象的焦点加以捕捉。脸是一个图像，它通过其他图像得以转化，同时也对其他图像进行转化。脸的文化史是一部发源于宗教仪式的图像史。

2. 面具在宗教仪式中的源起

人脸的历史可以追溯至石器时代的面具，这些面具均以脸作为表现或再造对象。面具表达了人类对于脸的最古老的看法。[48]在文字之外，远古文化中关于脸的思考通过仪式面具而得以表达，这些面具使得神灵与祖先拥有一张脸，从而能够在宗教仪式中登场。类似的面具也蕴含了对有生命的脸的看法，活人的脸被认为是社会符号的载体，且受制于社会规范。远古时代的面具既可以是佩戴在脸上的工艺品，也可以是用来改头换面的彩绘。制造面具的意义在于使面具固化为某种表情，而社会对这一表情具有支配权。面具用一张用于正式场合的假脸代替了失去肉身的亡灵。一个形形色色的面具世界由此诞生，在这个世界中，几乎所有已知的人类文化都占有一席之地。面具的外观及其相关阐释不胜枚举，而面具所指向的始终是脸——无论是作为面具的对立面还是作为其原型。当面具由某个匿名者佩戴时，它虽然将脸隐藏起来，却也因此而显现出一张新的脸，这张脸的含义或为约定俗成，或只有内行人能够明了。

[46] 参见 Belting，2005，84 页及下页。
[47] Didi-Huberman，1992。
[48] Belting，2001，153 页及下页关于中东地区石器时代面具的论述。

面具在欧洲早已丧失了上述意义，类似面具大多只在狂欢节或民间歌舞中得以保存。但面具仍是剧场里的一种回忆：古希腊戏剧将面具崇拜世俗化，并将面具作为一种用来扮演角色的舞台道具。以下概述的意图不仅在于将面具作为一个人种学课题，而是要在脸的文化谱系中重新赋予面具以特殊地位，或者说，通过模仿或戏剧化了的脸的面具来对脸进行理解。从一般意义上审视面具崇拜，会发现两个值得探究的结构：其一是面具和面具佩戴者之间复杂且充满戏剧性的关系，当佩戴者为了避免对面具的出场构成威胁而不得不保持匿名时，这种关系往往会被加诸各种禁忌；其二是面具的表演实践，在某种程度上它可被笼统地称作"舞蹈"。在这里，"舞蹈"一词实际上是对面具的场景化展现的一种概括，在此场景中，面具往往伴随着一位舞者——确切地说即戏剧表演者——所表演的规定性动作而出现。此时，人造面具被注入了一种生命，而这种生命是它作为物体所缺乏的东西。

与表情生动的人脸相反，人造面具始终是一个僵硬不变的外壳，除非某个活人将其佩戴在脸上加以展现，赋予其目光和声音。在演出过程中，原本僵直呆板的表面被赋予肢体动作，显得栩栩如生。面具仪式将面部表情转移到了面具佩戴者的姿态上，后者是名副其实的面具"化身"，这个人赋予面具以可见的躯体，他唤醒了面具的生命。如果观众想知道面具下的人是谁，他们好奇的绝不是藏身于面具背后的那个人，而是借由面具所展现的那个角色。面具的在场以佩戴者的缺席为前提，而佩戴者是在不断变换的。面具在身体上承担了一种比脸更为重要的支配作用，它统摄着面具佩戴者的整个身体。面具对身体加以转化，以此赋予身体一种象征力，正是这一象征力使面部表情具有了某种独立性。罗格·凯洛斯（Roger Caillois）[35] 将面具称为"一种变形媒介"和"政治权力工具"。[49]

面具既是表面也是图像，这一点对于脸也同样成立，因为裸脸本身作为表情

[35] 罗格·凯洛斯（1913—1978），法国社会学家、文学批评家、哲学家，代表作有《游戏与人》等。——译注
[49] 罗格·凯洛斯，《游戏与人》（*Die Spiele und die Menschen*，Frankfurt/M.，1982），97 页。

载体即是对图像的展现，此外还可以在裸脸的表面加以涂绘。法语和英语中都有意为"表面"的"surface"一词，这个词本身也包含了脸的概念。从词源学的角度来看，"表面"（Oberfläche）指的是一张脸上的平面，正如面具覆盖在脸上。"表面"由里外两层构成，外层可见，内里不可见。面具上的洞口将里外合一，使隐藏在面具下的脸与面具彼此相通。面具是专为脸发明的，它佩戴在脸上且与之大小相适，仿似人的第二张脸。

诸多证据表明，死亡崇拜是一种最古老的宗教崇拜形式。早在史前文化中就已出现了安放在尸身上的面具，它使祖先通过拟像（Abbild）而非通过仪式表演得以再现。当死者的脸部腐烂后，若想还原其生前的样貌就必须依靠面具。被还原的死者面部只可能是一张面具，一张鲜活面孔的替代品。这其中凸显了人类图像生产的一个根源。[50] 从有关面具崇拜的文化实践可知，生者的脸也同样被理解为图像，这种图像可以在死者身上得到还原，同时并不丧失其原有的可见性。祖先崇拜与神祇崇拜的谱系学或可在面具史中得到印证，但二者的根本区别在于，祖先崇拜中的面具是作为死者脸部的复制品被覆盖在无脸的尸身上，而神祇崇拜中的面具则是通过仪式来展现的。

在原始社会共同体中，祖先的死留下了一个空白，而借由面具这种形式，死去的祖先重新回到生者身边。面具复制了一张有生命的脸所具有的社会特征，或许它还展示出一个社会通过脸来付诸实践的地方性规范。位于中东地区的新石器时代遗址曾出土了大约公元前7000年的一个划时代发明——面具。[51] 该时期的面具已具有眼睛和嘴巴的洞口，现藏耶路撒冷以色列国家博物馆的一张面具的嘴部甚至仿造了牙齿的形状，看上去如同想要开口说话一般生动（图5）。[52] 这些留存下来的面具样本有着光滑平整的外壳，为了仿似真实的脸，其中一些面具还以肉

[50] 详见 Belting, 2001,《图像与死亡》一章。

[51] Beate Salje,《加扎勒遗址出土的雕像》(*Die Statuen aus Ain Gazal*), 见 *10000 Jahre Kunst und Kultur aus Jordanien. Gesichter des Orients*, Ausstellungskatalog, Vorderasiatisches Museum, Berlin/Kunst- und Ausstellungshalle der Bundesrepublik Deutschland, Bonn, 2004, 31 页及下页；另参见 Belting, 2001, 150页以下。

[52] Belting, 2001,《图像与死亡》一章。

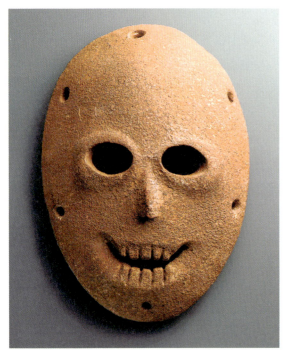

图5 希伯伦附近出土的石制面具,约公元前7000年,以色列博物馆(威尔玛·蒂施与劳伦斯·蒂施捐赠)。

色颜料加以涂覆。[53] 它们究竟是为谁制作的?有着何种用途?从制作面具所用的笨重石材来看,它们不可能是供活人佩戴或作为舞蹈道具来使用的。面具的边缘大多有一圈规则排列的圆孔,其作用很可能是为了便于将面具捆绑到正在腐烂的尸身上。事实上,同一批墓葬中的确发现了头骨崇拜的遗迹,后者代表了这一过程的另外一个阶段。既然这些面具是专为死者准备的,那么面具上的洞口便没有任何实际用途,而只具有象征意义。几千年后,同样的面具又在埃及木乃伊身上重现,尸身的其他部分被裹尸布严密覆盖,唯独脸部被描绘为生动的图像。

如上所述,在同一处新石器墓葬群中还发现了另一种丧葬仪式的遗迹。这些遗迹由真正的死人头骨组成,头骨上涂有一层薄的熟石灰和黏土,空洞的眼窝里镶有贝壳(图6)。这些面具并不是被安放在死者脸上,而是在头骨上直接塑造成形,并以此还原了死者生前的面貌,因此它**本身即为一张脸**。换句话说,头骨被赋予了一张崭新的、不会腐烂的脸,这一活人面孔的替代品也可被理解为是一个图像。另外一部分头骨则被安置在基座般大小的身体上,形成了头骨(尸体)与图像的结合。其中唯有头骨以完整形式保存下来,以实现其图像载体的功能。除头骨塑像外,同一批墓葬中还出土了若干面具,这些面具"从尸身上被摘除下来,以面

[53] Fertino-Pagden,2009,68页及下页。

朝下的方式单独入葬"。[54]第三组墓葬品则由塑像和玩偶组成，据推测仅在下葬过程中被短时使用。正如加扎勒泉（Ain Ghazal）[36]遗址出土的一件墓葬品所展示的那样，这些塑像和玩偶让人联想到被镶上眼睛的头骨曾经的模样（图7）[55]。当时的考古人员认为，这种头骨崇拜是农业社会中祖先崇拜的最初形式。而现今"有证据表明，这是对某些死者遗体的一种特殊处理手法，这些死者生前在其所属社会中发挥过特殊作用，因此他们的头骨被作为祭祀品使用"。[56]

要想对上述文物的意义做出阐释，就必须将面具和表面经过塑形的头骨结合在一起进行观察。原始人在

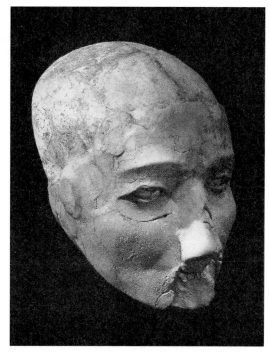

图6　杰里科出土的死人头骨，约公元前7000年，大马士革，考古博物馆。

处理死者遗体方面的日常经验或许对这一问题的解答具有重要意义。遗体的处理先从不洁净的尸身开始，最后才是对面部腐烂的头骨的清理，这种清理为文化对自然的干预提供了契机。[57]它以一种前所未有的极端方式提出了关于面具中的脸的问题，同时又仿佛抓住了问题的根源。这一久远习俗开启了关于可见与不可见、

[54]　Salje，2004（见注释51），134页。
　36　加扎勒泉，约旦境内靠近安曼的扎卡河（Nahr ez-Zarqa）源头出土的新石器时代墓葬群，大约存在于公元前7300年至公元前5000年，为农耕社会最古老的遗址之一。——译注
[55]　Belting，2001，152页（含图6、图7）。
[56]　Klaus Schmidt,《石器时代狩猎者的神秘圣物：哥贝克力石阵的考古发现》（*Sie bauten die ersten Tempel. Die rätselhafte Heiligtum der Steinzeitjäger. Die Archäologische Entdeckung am Göbekli Tepe*，München，2006），42页。
[57]　参见Leo Frobenius,《非洲古迹：一片土地的精神》（*Monumenta Africana. Der Geist eines Erdteils*，Berlin，1929），卷6，457页。

图 7 加扎勒泉出土的雕像，约公元前 7000 年，巴黎，卢浮宫博物馆。

同一载体（即身体）上图像的显现与隐藏的二元论。被死亡摧毁的脸变成了一张面具。从石器时代的面具可以看出，脸与面具之间的关联在很久以前已成为人类文化意识的一部分。这也引发了一个推断，即当时的人们将面具理解为脸的图像，并试图通过脸的替代品来还原这一图像。

时至今日，死亡面具仍以各种新的形式被不断运用，它不仅被用于近现代肖像的制作，同时也激起了对伟大人物的现代式冥想（见 110 页）。由此可见，对死亡面具这一专注于面部的人类再现之根源进行回溯不无意义。脸的历史始终也

是人类图像史。古埃及作为新型的领土国家缔造了第一个高度发达的文明社会，该时期的丧葬祭礼是史前时代死亡面具最为著名和重要的留存形式。早在公元前两千多年，丰富的图像实践遗存便呈现出极其完备的形式。从肖像画到全身塑像，一切形式均以木乃伊为发端。木乃伊被存放于墓穴内，不为外界所见，其外部则由亡者的画像作为替代。在制作木乃伊时，人们用裹尸布将死者的身体包裹起来——而非对身体加以图像式描绘——并通过一张面具来凸显其面部，面具的轮廓与死者头骨相一致，仿佛死者正透过面具向外张望。维也纳艺术史博物馆珍存有一张公元前两

图 8 表层涂有石膏的木乃伊头部，约公元前 2300 年，维也纳，艺术史博物馆埃及分部。

千多年的面具，其内侧仍可见到裹尸布留下的痕迹（图 8）。这张石膏面具被直接安置在头骨上，正如之前提到的史前时代出土文物，它也在尸身上重塑出脸的外观。[58] 为暗示其永恒，所谓的"第二张脸"也可以是镀金的，这张脸是亡者的化身最引人注目的地方。[59] 脸被图像所取代，面具成为**新脸**。

及至进入罗马人治下的古埃及文明晚期，原本完全立体的面具已被一种混杂形式所取代，这一形式是将原本挂在寓所内的版画与墓葬相结合的产物。所谓的木

[58]　Ferino-Pagden，2009，Nr.I.3。
[59]　Belting，2001，160 页以下。

图 9　法尤姆出土的木乃伊画像（细部），巴黎，卢浮宫博物馆。

乃伊肖像（图 9）并非干尸，而是一种作为面具的替代品被简单固定在尸身上的肖像画。卢浮宫博物馆内珍藏有一幅来自法尤姆（Fayum）[37]的版画，画面中望向我们的年轻女性佩戴着特殊的首饰，呈现出一种合乎时代特征的面貌，与肖像所取代的那种不具有时间特征的面具形成了鲜明对比。[60]这种冲突也可归因为一种截然不同的死亡观念。罗马人曾在殡仪馆（pompe funèbre）内设立先祖肖像陈列室，从而将这种形式引入公共生活。这些蜡像均为头部模型（其中一例极其稀有的样本出自库迈［Cumae］古墓群），其现实主义风格突出了某种个性或是家族成员间的相似性（图 10）。[61]正是这一形式为日后供公众景仰、凭吊的大理石或青铜胸像的出现奠定了基础。

在许多文化特有的丧葬祭礼中，为生者举行的仪式要比殡葬仪式具有更为重要的意义。在这些仪式中，面具与其说是一件物品，毋宁说更像是表演者用于扮演或召唤祖先亡灵的道具，它以一种完全不同的方式提出了我们在尸身上所发现

[37]　法尤姆（Fayum），位于埃及中北部，为建于公元前 4000 年的古城克罗科第洛坡里遗址的一部分。法尤姆盆地附近的墓葬中出土了一批基督纪元初期的彩色板面绘画，其中一部分现藏于卢浮宫。——译注
[60]　参见 Belting，《图像与崇拜》（*Bild und Kult*，München，1990），44 页，图 25。
[61]　Ferino-Pagden，2009，59 页。

图 10 库迈古墓群出土的蜡制死亡面具,那不勒斯,国家考古博物馆。

的图像问题。[62] 关键不在于面具的外观，而是它出自何处和如何出现。在这样一种仪式里，面具即表演本身。当我们把舞蹈与面具截然分开时，我们始终囿于某种现代图像观念。这也可以归咎于表演艺术或造型艺术之间的专业区分，大多数文化中的图像实践很难通过这一划分加以解释。一张面具不仅通过其外形，而且也通过宗教祭祀来进行自我诠释，正是在祭祀活动中，在一群内行的观众面前，它实现了自身的意义。只有祭祀仪式才能赋予面具以生命，这是雕刻出来的表面所无法实现的，同时祭祀仪式还赋予面具以声音、目光及动作。通过祭祀，面具转化为无数面孔中的一张脸，一张陌生而充满神秘的脸，舞者的肢体动作使观者感到这张脸被赋予了表情。因此，大多数面具研究所涉及的并非**面具类型**，更多地是通过雕刻类型而得以反映的**面具习俗**。

在《面具之道》(*La Voie des masques*) 一书中，克劳德·列维－施特劳斯 (Claude Lévi-Strauss)[38] 描述了面具在生活于美洲西北海岸的印第安部落中的跨地域传播及影响。面具在当地起源神话中具有重要意义，它是神话传说的生动再现。"一张面具永远不会孤立地存在，它总是影射着另外一些面具，后者可能是真实的，也可能是虚构的，人们可以用它们来替代现有面具。面具并不完全等同于它所呈现的东西"，它同时也通过自己所排斥的东西来表达自身。正如神话一样，面具通过对其他面具做出反应、转化竞争，或是通过背对其他面具的方式来否认其他面具的存在。因此，土著民族将面具作为交流工具，通过集体共有的、象征性的脸来表达家族关系，并与远亲保持外部交往。[63]

1960 年，巴黎吉美博物馆 (Musée Guimet) 举办了一场题为《面具》的展览（65 页）。列维－施特劳斯在当时的一次采访中着重强调了这些面具"令人讶异的多样性"。[64] 此外他还谈道，在面具的"形态相似性"中寻找共同点是徒

[62] 参见注释 1 中所列参考书目。
38 克劳德·列维－施特劳斯（1908—2009），法国人类学家、哲学家，结构主义人类学家创始人，代表作有《忧郁的热带》《亲属关系的基本结构》等。——译注
[63] Lévi-Strauss, 1979, 144 页。
[64] Claude Lévi-Strauss,《面具》(*Masques*)，见 *L'œil*，1960 年第 62 期，35—69 页（与 Jean Pouillon 的对话）。

劳无益的，因为面具的意义只有在当地的某种祭祀活动才会显现出来；与借由裸脸而进行的日常交流相比，这种沟通有着一种全然不同的方式，用以隐藏和用于展现的面具之间没有明确界限，"每一张面具既是这一个，同时也是另外一个（……）；与两个人在直接交流中所使用的词语相比，面具的功能几乎恰恰相反。面具打破了这种交流，并以此激发了另一种形式的交流。它所带来的是分享或沟通，而非交换。"那么不同文化中的面具又意味着什么？列维-施特劳斯认为，可以断定的是它们都实现了某种社会功能，且面具与"宗教、世俗社会或节日"之间的对应关系也通过面具的不同风格得以体现。最终，每一种仪式功能都创造出独一无二的面具。面具"仿佛是一个自我装扮的女人，或是一位言行有所节制的公众人物。"在谈到当今人们的面部消费时，这位人类学家又意味深长地又补充道："在它被摘下的那一刻，面具获得了属于自己的真正胜利。"

某些非洲部落的土著是如何理解面具的？罗伯特·F. 汤普森（Robert F. Tompson）[39]为我们提供了一条线索，他发现"在被施以巫术的人的呆滞面孔和一些面具之间有着某种神秘的相似"。着魔者表现出一种"不自然的呆滞"，他的脸本身即变成了面具。[65]"在精神恍惚的状态下，借助面具的作用，着魔者的个性被取消"。恍惚（Trance）与"transitus"在词源上有一定关联，后者具有"过渡""转变"或"转化"之义。戴面具者被亡魂"附体"，这一状态暗示着他的身体正被另一种生命所"占据"，后者"借"其身体以藏身。在面具仪式中，面具佩戴者的匿名性通过一系列严格的禁忌被加以保护。祭祀程序规定了佩戴者与面具之间的秘密关系，同时也避免了藏在面具下的祖先亡灵不被观众所惊扰。此类禁忌事实上承认了面具是一种文化建构，它始终处在某个原始社会共同体的严密监督和保护之下。

作为一种"媒介"，面具使土著的宗教崇拜拥有了一张真正意义上的"脸"。弗里茨·克拉默尔（Fritz Kramer）[40]曾对非洲的某一偏僻地区做过描述，该地区

39 罗伯特·F. 汤普森（1932— ），美国艺术史学家，著有《黑色的神与国王》《神的面孔》等。——译注
[65] 参见弗里茨·克拉默尔，《红色毡帽：非洲的迷狂与艺术》（*Der rote Fes. Über Besessenheit und Kunst in Afrika*, Frankfurt a. M., 1987），160页。
40 弗里茨·克拉默尔（1941— ），德国人种学家、社会学家，著有《颠倒的世界》《无国家社会》等。——译注

存在有形形色色乃至截然不同的面具形式和习俗。[66] 蓬德（Pende）部落用一种"抽象"的面具来代表祖先，同时又用一种写实风格的面具来呈现日常人物；卡通杜（Katundu）部落的每个面具"都有一张属于自己的个性化面孔"，可被称为"肖像面具"；阿菲波（Afikpo）人使用的则是一种可以扮演"女人或部落外来者的面具，其中一种名叫'beke'（意为：白色）的面具仅被用来扮演外来者。"[67] 各式各样的面具呈现了一个地方的社会现实与宗教经验。

1778 年，英国水手从温哥华岛的努特卡（Nootka）印第安部落带回了一批神秘的墓葬品，或者说肖像面具，但研究者并未对相应的祭祀形式展开后续研究。[68] 这些面具如真人般大小，表情各异，头部粘有人的毛发，其中一些面具可以完全套在佩戴者头上，其上甚至有仿造的牙齿，但两只眼睛闭合为一道缝（图 11）。上述面具很显然不是供活人在仪式中佩戴的，从木质实心结构可以推断，它们大约是为死去的部落成员而做，目的为修整遗容以供祭祀之用。欧洲肖像产生的基础（173 页），即作为一种记录和留念的脸，也在这些面具中也得到了印证。但不同于欧洲肖像的是，大多数土著面具并非供人静观的对象物，而是一种变形媒介和祭祀用具。正因如此，这些面具才能够/必须被不断复制。弃置不用的残破面具会被封存起来，以免遭到好奇者的窥视，这一点与"展览"恰恰相反。

1931 到 1932 年间，马塞·格里奥尔（Marcel Griaule）[41] 率领一支由超现实主义者和人种学家组成的探险队伍从达喀尔出发，自西向东横穿非洲大陆，最终抵达吉布提。参与此次探险的米歇尔·莱利斯（Michel Leiris）[42] 曾对现今马里境

[66] Kramer，1987（见注释 65），138 页以下。
[67] Kramer，1987（见注释 65），140 页；158—160 页。
[68] Jutta Frings 主编，《詹姆斯·库克与南太平洋的发现》（*James Cook und die Entdeckung der Südsee, Ausstellungskatalog, Kunst- und Ausstellungshalle der Bundesrepublik Deutschland*，Bonn/Museum für Völkerkunde, Wien/Bernisches Historisches Museum, München, 2009），233 页（含图 422—424）。
41 马塞·格里奥尔（1898—1956），法国人种学家，因对多贡人的研究而著称。——译注
42 米歇尔·莱利斯（1901—1990），法国超现实主义作家、人种学家，代表作有《成年时代》《游戏规则》等。——译注

图 11　温哥华岛土著部落的人形面具，18 世纪，赫恩胡特，民俗博物馆。

内多贡（Dogon）岩壁的面具习俗做过生动记述。[69] 他有幸观摩了在某个重要葬礼上举行的"面具送离"（sortie des masques）仪式。为便于日后复制，多贡人将面具存放在专门的洞窟内，由部落长者在洞壁上对面具符号加以记录。在面具舞蹈中，佩戴者"须遵守若干禁忌，例如他不可被人认出，人们亦不可说出他的名字，等等"。若佩戴者被发现摘下面具，则意味着面具在此刻遭到了玷污并对佩戴者构成一种威胁，必须立即予以销毁。此外，佩戴者"只允许使用一种神秘语言"。废弃了的面具则被放入岩洞，任由虫蚁啃噬。

3. 殖民地博物馆中的面具

莱利斯的报告最初发表于超现实主义杂志《米诺陶》（*Minotaure*）的某期专刊，仅此一点即可表明，此篇报告是包含了殖民地民族面具研究的现代艺术接受史的组成部分。面具所带来的陌异感、它作为异域珍奇所散发的魅力，勾起了现代殖民者的掠夺欲望。按照西方人对脸的理解，面具在通常情况下只具有谎言和欺骗的含义，因此在西方人眼中是不折不扣的"他者"。面具作为"非脸"成为一种崇拜物，为种种文化误解提供了基础。在西方人对面具的关注中，来自民族学的研究兴趣是如此迫切，以至于面具与西方人脸孔之间的任何相似性都被漠然置之。可想而知，其结果便是面具作为展品被放进了专门为此建造的博物馆。在这样的博物馆里，面具被迫与其特定用途相分离，充当了人种学家的研究和猎奇对象。

殖民地官员从探险途中带回了数量惊人的面具，它们被作为来源地不明的展品存放在殖民地博物馆内。此时的"面具"迅速成为一切来自殖民地的人工制品的代名词。然而，非洲殖民地博物馆中的面具对于当地人而言，已不是面具，其

[69] 米歇尔·莱利斯，《多贡人的面具》（*Masques dogon*），见 *Minotaure* 特刊，1933，45 页以下；关于莱利斯对多贡人"神秘语言"的痴迷参见 Irene Albers，《情迷多贡》（*Passion Dogon*），见 Tobias Wendl 等主编，*Black Paris. Kunst und Geschichte einer schwarzen Diaspora*，Wuppertal，2006，160 页以下。

原初的意义已被剥夺殆尽。没有了佩戴它的活人的身体语言，面具陷入喑哑，成为一个物品，一个无生命的表面。与佩戴者及其角色的双重分离使面具沦为展品，这一点背离了面具制作者的原初意图。非洲语言中没有表示面具的专有名词，因为面具即它所展现的那张脸。在此，一道无法逾越的文化屏障将殖民者与面具制作者截然分开。

这种为所谓"自然民族"的人种制作活面具并将其放进人类学博物馆加以展示的实践，形象地反映出殖民者与土著民族对面具的不同理解。在柏林人类学、人种学与史前史协会的人类学博物馆中，不难见到类似实例的展示。1890 年前后，柏林卡斯坦蜡像馆（Castan's Panopticum）以柯尼斯堡医生奥图·席尔隆（Otto Schellong）[43]此前为原德国殖民地巴布亚新几内亚的土著居民所做的石膏面具为原型，制作了一批彩塑形式的活面具（图 12）。[70] 在为人类统一大唱赞歌之后，欧洲人又用新的进化观念再一次划定了旧日界限。不久即被摄影和电影所取代的石膏塑像这一文化实践，通过对人种的描摹建立起一套生动逼真的档案。土著人被迫屈从于一个将他们的脸转化为科学研究对象的过程。他们本身以欧洲面具的形式被博物馆化，他们所制作的面具则被送入了博物馆的另一展厅。在上述两种情形之下都同样出现了"面具"概念，这一点不免让人感到奇怪。但二者的相似性在于，与祭祀面具一样，活人的脸也被作为异域物品静置一处，以满足西方人的猎奇心理。

西方文化对非洲和大洋洲土著民族面具的理解经历了几个不同阶段，收藏者、人种学家和艺术家在其中相继发挥过一定作用。同样一张面具作为物品，尽管在外观上无一变化，在西方人眼中却很可能大相径庭。很少有研究者曾尝试在脸的文化史中赋予面具以一席之地。面具始终是关于脸的理论文献中的一个盲点；而与此同时，脸往往与白种人的面相学联系在一起，或者被划归入绘画、电影等媒体史范畴。面具所反映的土著人关于脸的陌生观念被交由人种学家进行研究，或者说被加以区别对待。而即便是人种学也很少将同一地点关于脸的社会实践和面

43　奥图·席尔隆（1858—1945），德国医生、人类学家、民族学家。——译注
[70] Angelika Friederici 主编，《卡斯坦蜡像馆：一种被参观的媒介》（*Castan's Panopticum. Ein Medium wird besichtigt*, Berlin, 2009），第 6 期，含文献及插图。

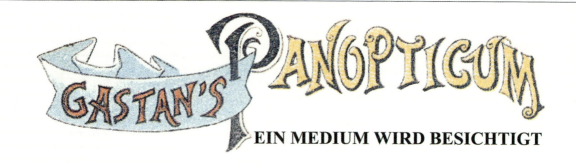

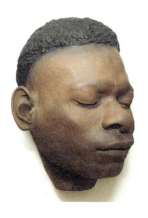

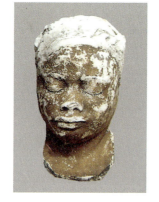
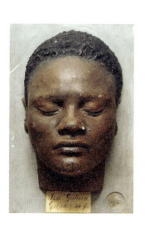

图 12　巴布亚新几内亚人的脸模，约 1890 年，路易斯·卡斯坦制作，《卡斯坦蜡像馆》（2009 年 6 月）封面，柏林。

Auf Papua-Neuguinea 1886/88 entstandene, in CASTAN'S PANOPTICUM 1890/94 gefertigte Gesichtsmasken, die in unterschiedlicher Qualität überliefert sind
[Anthropologische Rudolf-Virchow-Sammlung der Berliner Gesellschaft für Anthropologie, Ethnologie und Urgeschichte am Medizinhistorischen Museum der Charité Berlin]

具结合在一起加以观察。[71]

将面具视为脸的替代形式这一观念，受到 19 世纪的流行概念"拜物教"（Fetischismus）的阻碍。"拜物"（Fetisch）这一殖民概念，在最初仅仅意味着一种陌生和不可理解的"人造物品"，欧洲文化中没有与之相应的概念或图像概念。因此，拜物往往被理解为一种能够赋予无生命物以神秘意义的原始世界观。[72]作为藏品的面具则因纯粹的物性而丧失了原有功能。提出了"商品拜物教"这一概念的马克斯，对一位名叫夏尔·德·布罗塞（Charles de Brosses）[44]的人类学家的著述甚为熟悉[73]。二者的相似性在于对某种取决于消费者或收藏家而非物品本身的商品的物化崇拜。人们将陷入沉默的物神划入其"原始"来源地的文化实践，却未能洞穿西方文化的占有行为本身即内含了一种拜物教。

从面具到属于先锋流派的"黑人艺术"（日后被称为"原始主义"），作品的转变过程在此不加赘述。卡尔·爱因斯坦（Carl Einstein）[45]曾在发表于 1915 年的经典之作《黑人雕塑艺术》[74]中写道："只有当面具没有个体，不受个体经验所束缚（……）时，它才会获得意义。我愿意将面具称为一种僵化的迷狂（……），这种奇特的僵滞表情意味着表情所达到的最终强度，它摆脱了任何一种心理生发过程（……）。在面具中，立体主义的观看暴力仍旧掌握着话语权。"面具被简化为一种由立体主义观念所主导的审美体验。这里的谈论对象已不再是脸，而脸与任何形式的肖像之间的差别则被认为是伟大的抽象主义——现代艺术随之开启——催生剂。早在 1914 年 11 月，摄影师阿尔弗雷德·施蒂格利茨（Alfred Stieglitz）[46]便

[71] Jean Guiart 等人的研究为例外，见 de Loisy, 1992, 112 页以下。
[72] W. J. T. Mitchell,《图像志：图像、文本与意识形态》(Iconology. Image, Text, Ideology, Chicago, 1986), 160 页以下；W. J. T. Mitchell,《图像何为？图像的生命与爱》(What Do Pictures Want ? The Lives and Loves of Images, Chicago, 2005), 160 页以下。
44 夏尔·德·布罗塞（1709—1777），法国哲学家、法学家，百科全书派的成员之一。——译注
[73] 参见 Mitchell, 1986（见注释 72），186 页。
45 卡尔·爱因斯坦（1885—1940），德国艺术史学家、作家。——译注
[74] 卡尔·爱因斯坦,《贝布奎因或奇迹爱好者：随笔及书信 1906—1929》(Bebuquin oder Dilettanten des Wunders. Prosa und Schriften 1906—1929, Leipzig, 1989), 172 页。
46 阿尔弗雷德·施蒂格利茨（1864—1946），美国摄影艺术家，被誉为美国现代艺术之父。——译注

在他的纽约画廊举办过一场题为"现代艺术之根"的非洲土著木雕展。[75]

1926年，超现实主义画廊在巴黎落成。在题为"岛屿之物"的开幕展上，异域物品与曼·雷（Man Ray）[47]的作品被并置一处。曼·雷的一幅摄影被赫然印在展览图录的封首。据艺术家本人介绍，这幅作品展现了大洋洲尼亚斯岛（Nias）上的一个月圆之夜，画面前景中是本次展览上的一件展品——来自尼亚斯岛的土著雕像（图13）。詹姆斯·克里福德（James Clifford）[48]用"人种学超现实主义"一词准确概括出了超现实主义文艺思潮的特点。[76]与民族学研究不同，这场超现实主义美术展是一种以面具和稀有"物品"为对象的宗教祭祀，物品的阐释权归文学家所有。在这里，时代及来源方面的一切差异都被取消，因为这些"物品"完全是"超现实的"，很难像以往那样加以准确归类。与此同时，对面具的阐释也发生了逆转，正如克里福德对超现实主义运动所做的描绘，人们不假思索地"将面具与色情、异域和无意识联系在一起"。

同样出自1926年的还有曼·雷的另一幅作品《黑与白》（noire et blanche）（图14）——或许也是这位艺术家最广为人知的作品——这是一个寓文字游戏于其中的题目。这幅"黑白影像"仿佛呈现了一个双重主体：面具与脸。画面中，曼·雷的模特，蒙帕纳斯的吉吉（Alice Ernestine Prin）[49]脸贴桌面，手托来自象牙海岸鲍勒（Baule）的土著面具。脸与面具间的差异被有意识地加以破坏，使得两个不同的偶像形成一种对比。在此，模特的脸完全成为一张面具，而非洲面具则化作一张脸。惠特尼·查德威克（Whitney Chadwick）[50]曾指出，曼·雷的

[75] Gail Levin,《美洲艺术中的原始主义：1910—1920年代的文学相似性》（Primitivism in American Art. Some Literary Parallels of the 1910s and 1920s），见 Arts Magazine，1984年第59期，101—105页。

47　曼·雷（1890—1976），美国画家、雕塑家、摄影家、作家，达达主义和超现实主义运动的代表人物之一。——译注

48　詹姆斯·克里福德（1945—　），美国历史学家，以民族学研究著称，著有《人与神话》《书写文化》等。——译注

[76] James Clifford,《文化的困境：二十世纪的民族志、文学与艺术》（The Predicament of Culture. Twentieth-Century Ethnography, Literature and Art, Cambridge, Mass., 1988），117页以下。

49　蒙帕纳斯的吉吉（1901—1953），原名"爱丽丝·普琳"，法国艺术模特、歌舞演员、画家，绰号"蒙帕纳斯的吉吉"。

50　惠特尼·查德威克（1943—　），美国女权主义艺术史学家。——译注

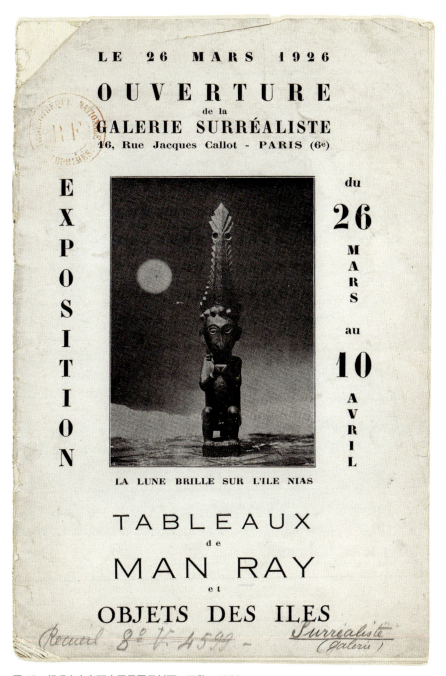

图 13　超现实主义画廊展品图录封面，巴黎，1926。

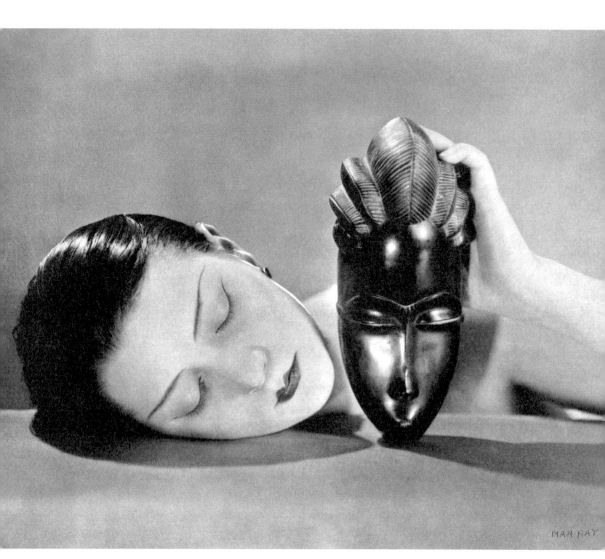

图 14 《黑与白》,曼·雷,1926 年摄影。

这幅作品最先并不是在美术期刊或艺术展上推出的，而是作为配图发表于时尚杂志 *VOGUE*。[77] 配图文字中提到了"女人的脸"（visage de la femme），表明女性在此仍旧与"原始自然"联系在一起，以其特有的性别和陌异感制造出一种令人惊恐而迷恋的印象。在"原始"面具的近旁，女模特光洁而淡漠的脸庞在物（交换对象）与自然之间摇摆不定。殖民文化对面具的认识也以一种双重方式得以反映，面具被加以任意阐释，没有人追问它们的来源。这幅作品问世之际，所谓的"恋黑情结"（Negrophilie）正在巴黎风靡一时。在香榭丽舍剧院上演的夜场节目"黑人歌舞"（Revue Negre）中，当红明星约瑟芬·贝克（Josephine Baker）[51] 同时也是以收藏品的形式为人熟知的面具的化身。曼·雷作品的魅力在于两张脸之间那种被强化的相似性，其中一张脸（即非洲面具）**是**一个不折不扣的**物**，而另一张脸双眼紧闭，**散发出**一种美轮美奂、令人沉迷的**物**的光辉。通过二者的并置，无论是对于作为藏品的面具，还是被化简为消费社会中的物神崇拜的脸，这种双重编排都没有予以任何说明。

那些"凝聚了浓厚诗意"的珍稀物品令超现实主义者们痴迷不已，他们热衷于收集来自异域民族的奇珍异宝，并用自己的眼光加以重塑，使之成为超现实主义世界中的一个独特现象。20 世纪 20 年代，超现实主义流派的"掌门人"安德烈·布勒东（André Breton）[52] 将他的工作室设为一间私人博物馆，其中收罗了形形色色的藏品，在外人眼里，这些藏品千差万别，而布勒东本人却颇为自信地否认它们之间有任何差异。[78] 他总是乐此不疲地让摄影师拍下他被包围在众多艺术品和面具中的画面。布勒东的收藏仿佛是他内心世界的写照，他甚至极力说服一些艺术家友人将他们的作品挂在面具和人偶旁边。在 1960 年吉美博物馆举办的

[77] 惠特尼·查德威克，《恋物时尚／文化》（*Fetishizing Fashion/Fetishizing Culture*），见 *Oxford Art Journal*，1995 年第 18 期，3—17 页。

51 约瑟芬·贝克（1906—1975），移居法国的非裔美国演员。——译注

52 安德烈·布勒东（1896—1966），法国作家、诗人，超现实主义创始人之一，著有《超现实主义宣言》《娜嘉》等。——译注

[78] Isabelle Monod-Fontaine, *Le Tour des objets*, 见 *André Breton. La beauté convulsive*, Ausstellungskatalog, Musée National d'Art Moderne, Centre Georges Pompidou, Paris, 1991, 64—83 页。

《面具》展览开幕之际，布勒东又一次撰文描写自己眼中的世界图景，而他的这种世界图景在当时已然成为历史陈迹。

文章标题《凤凰的面具》喻示着面具如浴火重生的凤凰。[79] 布勒东明确引用了人类学家乔治·布劳（Georges Buraud）[53] 在 1948 年出版的一部关于面具的著述，后者在书中将"斯芬克斯的脸"作为面具的起源。布勒东写道，面具似乎并不属于它附身其上的身体，但它同时又源自这个身体，并以其独特的方式吐露着身体的秘密。"斯芬克斯是一个面具"，正如"女人在某些时候佩戴的假面"。此外，作者还提到了死亡面具，它们仿佛"溺毙于塞纳河的那个美丽的无名女子"，与我们的记忆图像迥然有别。"面具曾被作为一种工具，原始人用它来分享存在于这世界上的灵异力量，如今它仍未衰落。"谁在注视面具的时候摆脱了那种触及"我们内心欲望"的"情感纽带"，真正的问题便在他身上出现了。但什么是"真正的问题"？布勒东充满诗意的随笔与列维-施特劳斯的民族学阐释（52 页）谈论的是同一个展览，对比二者将会发现，无论是从诗学角度还是科学角度做阐释，都属于一种自我反观的既定话语，二者都未涉及不同面具文化所折射出的脸的历史这一问题。

4. 戏剧舞台上的脸和面具

面具在其发展史上经历了一次意义上的转变，自戏剧诞生之日起，这种转变即已开始。在舞台上，那种在宗教仪式中曾被用来召唤祖先或神灵的古老的面具习俗发生了变化：新的面具是对生者的一种再现，观众通过面具来辨识作为戏剧角色而出现在舞台上的活人。众所周知，**面具的选择**即意味着**角色的选择**。但到了近代，古典时期的面具退出戏剧舞台，戏剧的**脸谱化**亦由此开始。在此过程中，

[79] 安德烈·布勒东，《凤凰的面具》(*Phénix du masque*)，见 Xxe siècle，NS 15，1960，57—63 页；重印版见安德烈·布勒东，*Perspective cavalière*，Paris，1970，182 页以下。

53 乔治·布劳（1870—1940），法国人类学家、政治学家。——译注

脸被用作表情面具。在意大利即兴喜剧（commedia dell'Arte）中，戴在演员脸上的面具对每位观众而言都一目了然，佩戴"半面具"出场的小丑（Harlekin）更多地代表了一种角色类型而非具体人物。在根据古典悲剧重新创作的巴洛克戏剧中，演员被要求表达出最深刻的感情，为此演员必须借助自己真实的脸来完成表演。[80]"面具被弃置不用，渐渐地，演员将自身转化为其他人"，正如普莱斯纳在《论演员的人类学》中所写的那样。[81]

鉴于脸和面具的界限不甚分明，有必要进一步考察面具将脸化为己有并作为脸再度出现的那一过程。罗格·凯洛斯曾谈到"面具作为变形媒介缓慢消失的过程"，而与此同时，脸代替面具成为了变形媒介，它像面具一样被作为一种道具来使用。[82]在近现代，演员通过整个身体来扮演的角色即相当于面具。当谈到用于伪装和欺骗的面具时，这一点往往会被忽略。而如果没有关于人造面具的记忆，就无法对脸加以训练和掌控。面相学所研究的"读脸术"与脸的舞台表演在同一时期产生，也就是说，戏剧与生活之间存在一种相互作用。近代戏剧是宫廷文化及其行为规范的产物，这进一步加深了戏剧与生活之间的相互影响。演员在舞台上进行表演，正如宫廷里的人物必须做出符合其身份的行为举止。

自从人造面具退出了戏剧舞台，演员便开始利用自己的脸进行表演，他/她通过特定的表情和说话方式化身为戏剧中的某个人物或角色，如同为自己戴上一张面具。观众习惯于将脸和面具视为同一表面，当演员成功地扮演了某个角色，以至于他/她自己的脸变为一张面具的时候，观众往往会报以热烈掌声。演员的声音也同样参与了这一转化过程，它被用作一种有声面具，以便于观众在脸和面具之间进行区分。在这一时期，**戏剧**（Schauspiel）始终是对古老的**面具表演**的一种回忆和追溯，因为它的生命力即来自角色面具（Rollenmaske）。

[80] Weihe，2004，153 页以下，217 页以下；Ferino-Pagden，2009，144 页以下（关于古希腊罗马艺术）；158 页以下（关于即兴喜剧）。关于舞台上从面具到人的的转化，另参见 Claudio Bernardi，*Dalla maschera al volto*，见 Roberto Alonge/Guido Davico Bonino 主编，*Storia del teatro moderno e contemporaneo*，Turin，2000，卷 1，1163—1183 页。
[81] Plessner，1982b，405 页。
[82] Roger Caillois，《游戏与人》（*Les Jeux et les hommes*，Paris，1967），205 页。

普莱斯纳曾用"图像构思"（Bildentwurf）一词来概括演员在角色扮演过程中将自身转化为图像的情形。[83]直到在近代戏剧舞台上，"脸"才变为一种活面具，如果不将脸作为一个考察因素的话，对普莱斯纳而言，具有如此重要意义的图像问题就显得不够充分。角色即面具，一张用真实的脸来扮演的面具。"人与自身的疏离"恰恰在演员的脸上得以展现。所谓"疏离"，即意味着他/她是在用自己的脸扮演另一个人，因此他/她大可以举止怪异、行为乖张。普莱斯纳在演员身上发现了存在于模仿和表演中的人之"图像限定性"（Bildbedingtheit）。观众能够对演员所扮演的角色予以认可，并感受到这张脸的真实性，因此人的图像限定性对于观众而言也同样存在。

古希腊罗马时期的面具表演形成了一系列固定规则，这些规则与固定不变的面具类型都有助于观众对情节的理解。表演者将面具作为可辨符号加以展现。及至近代，同样的语义期待被加诸于剧场和公共生活中的脸，二者间发展出一种新的关系。公共生活中的脸受社会所制约，公众通过一个人的脸来辨别其性格，并根据社会规范对一个人进行评价；而一旦到了舞台上，社会规范便失去了原有的效力。被公众目光俘获的脸无法**躲藏**，为了自我**伪装**，它只能以面具的形式出现在公共场合。在新斯多噶主义流行的17世纪，有"诚实的伪装"（dissimulazione onesta）这一说法，1641年的某部作品也以这一自相矛盾的措辞作为标题。[84]"诚实的伪装"被认为是一种合理反抗，它针对的是公众对脸的侵犯。[85]尼德兰哲学家尤斯图斯·利普修斯（Justus Lipsius）[54]认为，"欺骗和伪装应当被逐出人类生活，这一点对于私人生活无疑是成立的，但对于公共生活却不尽然，因为即使一国之君也无法做到这一点"。[86]而戏剧的关键，一方面在于情感的表达——情感表达是可以辨识的，无须借助面具来完成；另一方面也在于只有通过伪装才

[83] Plessner，1982b，410页以下。
[84] Torquato Accetto，《诚实的伪装》（Della dissimulazione onesta，Neapel，1641）
[85] Remo Bodei，《长在肉上的面具》（Die Maske auf dem Fleisch），见 Schabert，2002，44页。
54 尤斯图斯·利普修斯（1547—1606），尼德兰语文学家、人文主义者。——译注
[86] 尤斯图斯·利普修斯，《政治六书》（Politicorum libri VI，Rom，1604），145页及下页。

能展现的自由。

要考察面具在近代的持存，首先应当对古典戏剧做一回顾。查阅古希腊罗马时期的惯用语可以发现，关于面具和脸有着两种截然相反的称谓。"面具"和"脸"在希腊语中是同一概念，而在拉丁语中却迥然有别，这反映了对戏剧的两种截然不同的认识。希腊语"prosopon"意为**被看见的、呈现在眼前的脸**，脸在这里是一种被观看的东西。[87]作为一种视觉对象，"prosopon"在某种程度上为宾格形式。**视线**（Sicht）与**脸**（Gesicht）密切相关。面具"变"成了演员的脸，演员用真实的双眼透过面具向外张望。古希腊不存在死亡面具，死者的遗体会被迅速转移到某个隐蔽的地方加以焚烧。腐烂变形的脸是对目光是一种威胁。在古希腊晚期文学作品中，"prosopeion"（人造面具）、"autoprosopos"（真实的脸）和"gymnos"（裸脸）是三个不同的词，这种区分很显然是对古罗马戏剧及其相关概念所做的回应。而所有这些词都是围绕同一概念形成的。早期基督教神学家纳西昂的格列高利（Gregor von Nazianz）[55]曾对当时已然声名狼藉的戏剧面具大加挞伐，称其"以不恰当的色彩"掩盖了上帝造物的真容。在他看来，人应当抛弃面具（prosopeia），展露真实的脸（prosopon），即上帝的映像。[88]可见在纳西昂生活的时代，戏剧已与某些特定世界观相抵牾。

英国皇家莎士比亚剧团的创始人彼得·霍尔（Peter Hall）[56]曾在剑桥大学三一学院开办过一期题为《用以展现的面具》的讲座。[89]面具本是用来掩饰真容的，用以"展现"的面具显然是一个悖论。但在霍尔看来，面具却能展现出"情感中的精髓"。在超越自然、将生活转化为艺术的过程中，面具是一种表达手段——"我们通过隐藏来显露"。霍尔指出，古希腊人之所以使用面具，是为了将戏剧与生活区别开来。由于能严格**掌控**表情（使其化为唯一一种表情），面具比

[87] Frontisi-Ducroux，1995，14页以下，22页及下页，40页及下页；另参见 Bettini，1991；Ghiron-Bistagne，1986；Jean-Thierry Maertens，《面具与镜子》（*Le Masque et le miroir*，Paris，1978）。

55　格列高利（330—389），卡帕多西亚三大教父之一，曾任萨西默（Sasima）主教。

[88] Frontisi-Ducroux，1995，55页。

56　彼得·霍尔（1932—2014），英国戏剧和电影导演，英国皇家莎士比亚剧团创始人。——译注

[89] Hall，2000，4页以下（关于古希腊人的论述）。

"不受控制"的脸更具权威性，它在演出过程中成为了观众想象力的投射面。由于要直接面向观众，舞台上的面具只以正面示人。"面具总是被呈献给观众，讲述着关于角色的故事"。[90] 在霍尔看来，古希腊的戏剧面具与近代面具的区别在于，后者是不可见的。对于近代戏剧演员而言，台词——在莎士比亚戏剧中为十四行诗——即是一种面具。一名成熟的演员能够通过其表演将台词展现得淋漓尽致，以至于他／她本身化为一张面具——"面具变成了他"。[91] 因此，霍尔炮轰当下流行的导演戏剧（Regietheater），称这种戏剧是对台词和面具的粗暴践踏。事实上，当今戏剧"即便没有完全抛弃表演的符号特征，也已开始否认其存在了"。[92]

在古希腊戏剧中，大多数面具的作用都在于展现而非隐藏脸，脸是塑造人物的关键，只有狄奥尼索斯的出场是一个例外，这个角色是作为一个从吕底亚来到忒拜城的异乡人出场的，脸上戴着一张代表陌生人的面具。在祭拜戏剧守护神狄奥尼索斯的仪式中，雅典人往往将面具（Prosopon）挂在常春藤柱上。用于舞台表演的狄奥尼索斯面具是一种由亚麻制成的复制品，埃莉卡·西蒙（Erika Simon）[57] 对此有过详细论述。[93] 法国大学人类学家让－皮埃尔·韦尔南（Jean-Pierre Vernant）[58] 曾以欧里庇得斯（Euripides）[59] 的最后一部作品《酒神的女祭司》为例，对狄奥尼索斯面具做了描述。在这部剧中，戴笑脸面具的异乡人是神的化身。韦尔南认为，这部悲剧的特殊性在于打破了面具佩戴者与面具之间的一致性，"狄奥尼索斯通过隐藏来展现自己，通过伪装（en se dissimulant）得以显现"。[94]

在那些由易破损材料制成的古希腊面具中，只有少数几个样本得以留存至今。

[90] Hall，2000，34 页。
[91] Hall，2000，81 页。
[92] Christopher Schmidt，见 2010 年 7 月 17 日《南德意志报》（*Süddeutsche Zeitung*），16 页。
57　埃莉卡·西蒙（1927—　），德国考古学家，以古希腊罗马时期的图像志研究而著称。——译注
[93] 埃莉卡·西蒙，《沉默的面具和会说话的脸》（*Stumme Masken und sprechende Gesichter*），见 Schabert，2002，20 页及下页。
58　让－皮埃尔·韦尔南（1914—2007），法国古语文学家、宗教史及文化史学家、人类学家，以古希腊神话研究而著称。——译注
59　欧里庇得斯（公元前 480—公元前 406），古希腊戏剧家，与埃斯库罗斯、索福克勒斯并称为希腊三大悲剧大师，代表作有《酒神的女祭司》《独目巨人》《阿尔刻提斯》等。——译注
[94] Vernant，1990，216 页以下；226 页及下页。

图 15　墨伽拉希布利亚出土的戏剧面具，公元前 5 世纪，锡拉库萨，考古博物馆。

其中最重要的是一件出自大约公元前 500 年（即雅典戏剧滥觞时期）的文物（图 15）。这张现存锡拉库萨（Syrakus）博物馆的陶土面具，来自西西里岛上最早开发的希腊殖民地之一——墨伽拉·希布利亚（Megara Hyblaea）。[95]面具上最引人注目的是张开的嘴和镂空的眼窝，演员正是透过这些洞眼来完成表演。向前突出的肥唇犹如漏斗状的传声筒，轮廓鲜明的眼窝仿佛深不可测的瞳孔。这张面具呈现的是一张动态十足的脸，它并非希腊古风时期那种风格统一、笑容僵滞的脸

[95]　Frontisi-Ducroux，1995，图 1，5 页及下页。

部塑像的一种变体，而是专为舞台演出所发明。由于面具的表情完全取决于演员的表演，因此很难将此面具与某种特定的戏剧类型联系在一起。这张面具摆脱了代表神灵和祖先亡魂的仪式面具所营造的那种距离感，在对脸部表情加以艺术性夸张的基础上，第一次在戏剧舞台上对鲜活的人脸予以强调。它是真正意义上的神人同形，正如戏剧滥觞于宗教仪式，展现在舞台上的是正在与神抗争的人。

霍尔对古罗马戏剧面具着墨不多。他在书中这样写道，如果说古希腊面具的表情取决于演员表现出来的感情，罗马人则划分出固定的面具类型，由不同的面具分别代表善与恶，悲剧与喜剧（图16）。[96]面具和脸的细分要归功于擅长法理思维的罗马人。古罗马面具被称作"persona"，这一命名暗示了面具的言语行为。[97]在舞台上，演员借助面具上的传声筒来扩大音量（per-sonare）。然而，这一推断在现代语文学家中间引起了不少争议。罗马人还有另外两个专门指代脸的概念（二者都不能用以表示面具），其一为"facies"，形似现代词语"face"，意为自然状态的脸；其二为"vultus"，专指富于表情变化的脸。[98]因此，面具是一种不借助自然状态的脸（facies）及其变化来表现的脸部表情。古罗马艺术作品中举凡涉及面具的描绘，都会对演员隐藏在面具背后的眼睛和嘴加以表现，以便其看上去仿似一张面具戴在脸上。[99]

演员在舞台上的表演是一种模仿和伪装，相反，在广场上发表演说的古罗马雄辩家（orator）则是用自己的脸来面对观众的，演讲者的心理活动和性格势必会体现在他的脸上。[100]死亡面具是古罗马传统中的特例，它既不被称作脸，也不被

[96] Hall，2000，28页。
[97] Florence Dupont, L'Orateur sans visage. Essai sur l'acteur romain et son masque, Paris, 2000, 123页。
[98] Dupont, 2000（见注释97），124页以下，"vultus"一词由"wollen"（想要）、"ausdrücken wollen"（想要表达）的词义派生而来，"facies"一词由"machen"（制造）、"bilden"（塑造）的词义派生而来，这种对表情和脸的区分一直延用到中世纪，后逐渐消失。
[99] Frontisi-Ducroux, 1995, 44页, 图12, 引自西塞罗《论演讲家》(II.193), 其中谈到"演员的眼睛在面具背后闪亮"。
[100] Frotisi-Ducroux, 1995, 130页, 引自西塞罗《论演讲家》(III.221); 另参见Dupont, 2000, 156页。

图 16　面具浮雕，公元 2 世纪，维也纳，艺术史博物馆古希腊罗马艺术部。

称为面具，而是有一个专门的称谓——"imago"。[101] "imago" 同样是由演员戴在脸上的，只不过是出现在葬礼上而非剧场里。死亡面具是从死者脸部（facies）倒模而成的，因而从根本上有别于活人的脸或戏剧面具（persona），它是一种记忆图像。

"persona" 也可以表示法律意义上的人。斯多噶主义的代表人物马库斯·图

[101] Harriet I. Flower,《罗马文化中的祖先面具与贵族权力》(*Ancestor Masks and the Aristocratic Power in Roman Culture*, Oxford, 1996)；另参见 Christa Belting-Ihm, *Imagines maiorum*, 见 *Reallexikon für Antike und Christentum*，卷 17，第 995 栏以下；Belting, 2001，177 页以下。

利乌斯·西塞罗（Marcus Tullius Cicero）[60]主张人们要在生活中选择某个角色并据此行事，他由此在面具和角色之间建立起一种关联。然而，直到古典时代晚期，基督教神学家才使表示"角色"的"persona"一词与戏剧最终脱离了关系。这段神学轶事是必须提及的，因为正是它才使得"戏剧面具"这一含义从"persona"一词中彻底消失，概念域发生衍变，"persona"转而成为基督教义的内在奥秘。拉丁神学家们一致认为，圣子应当被定义为神性的"面具"（persona）或角色，且这个角色是由人子耶稣来扮演的。[102]基督并不是通常意义上的人，而是一个体现了两种本质（神性与人性）的角色。希腊人使用"三位一体"（Hypostase）的概念，而拉丁神学家们则通过表示角色的"面具"一词解决了上述神学问题。[103]不久后，古典剧场退出了历史舞台，其意义让渡与宗教仪式，古典时期戏剧实践体现在语言中的连贯性亦随之断裂。

神学家为今天我们使用的"个人"（Person）这一概念奠定了基础。[104]古希腊罗马时期表示"面具"的词语仍然通过今天的"个人"一词得以延续，但二者的含义已相去甚远，只有英语中的"persona"一词体现出些许对往昔意义的追溯。戏剧再度兴起之后，人们开始使用阿拉伯语外来词"maschara"来表示面具，在意大利语中，这个词以"mashera"的形式出现。问题并不在于人们为何要选择一个阿拉伯词语，而在于——正如怀尔所指出的那样——为什么要为这个古希腊词语寻找一个替代形式。[105]答案很简单：这一拉丁语概念发展出了新的含义，因此不能作为与戏剧相对应的概念而继续使用。只有同为拉丁语词语的"Larve"在近代语言中得以保留——如现代德语中的"entlarven"，但这个词并没有体现出面

60　Marcus Tullius Cicero（公元前106—公元前43），罗马共和国晚期哲学家、政治家、作家、雄辩家，其演说风格奠定了古典拉丁语的文学风格。——译注
[102]　Belting，2005，47页以下；Weihe，2004，28页及下页，181页以下。
[103]　Belting，2005，76页及下页。
[104]　Weihe，2004，190页以下关于"面具的内化"的论述。
[105]　Weihe，2004，26页及下页。

具作为脸之象征的那种权威性。[106] 这一发现表明，关于脸和面具的讨论必须重新开始。仪式面具在彼时已完全消失，以至于殖民时代的欧洲人在见到面具时曾倍感惊讶。脸和人造面具之间由此发展出一种互为否定的关系，卡洛·哥尔多尼（Carlo Goldoni）[61] 甚至主张，要想塑造出"真实的人物"，即兴喜剧演员必须摒弃人造面具。相反，脸作为社会角色和自然情感的载体在戏剧中受到了越来越多的重视。面具则被认为是一种虚假和具有欺骗性的东西，是对脸的一种背叛。

在宗教仪式影响下发展起来的中世纪戏剧，大多仅被作为礼拜仪式的插入节目，可以说是另一种形式的礼拜。直到文艺复兴，今天人们所理解的戏剧才以世俗戏剧的面目出现，且这种戏剧是以仅通过剧本而流传下来的古典戏剧为参照的。在这一历史转折点，古典时期的面具并没有被重新搬上近代戏剧舞台，它更多的是内化于有生命的人脸，从而使人脸成为一种可以任意变换面具的表面。面具并不作为某种独立特征而存在，它内化于脸，可随心所欲地加以变换。近代欧洲文化中的脸汲取了其他文化中人造面具所具有的符号特征，化身成迫使演员必须具有掌控面部的能力。此时，表情**即为**面具，也就是说，脸可以制造出各种各样的面具。然而，对脸在日常生活中的真实性又该如何看待？很快，人们开始尝试通过面相学找到一种准确可靠的方法，以便在同一表面上对表情本身和表情载体加以区分。此时，对人的了解即意味着不被人为制造的表情面具所蒙蔽。

喜欢玩味"自主性自我"——这种自我在社会中从未存在，也不可能存在——这一理念的人文主义者，重新拾起古罗马的面具概念。他们所说的面具指的是一种具有自我风格化或**自我塑造**（self-fashioning，斯蒂芬·格林布拉特 [Stephen Greenblatt][62] 语）作用的生动角色。[107] 这一自我隐含了一个矛盾：一

[106] 关于"Larva"（面具）参见 Eckhard Leuschner，《面具：16 世纪到 18 世纪早期的图像志研究》（*Persona, Larva, Maske. Ikonologische Studien zum 16. bis frühen 18. Jahrhundert*，Frankfurt/M.，1997）。

61 卡洛·哥尔多尼（1707—1793），意大利剧作家，代表作有《一仆二主》《女店主》等。——译注

62 斯蒂芬·格林布拉特（1943— ），美国文学理论家，新历史主义代表人物。——译注

[107] 斯蒂芬·格林布拉特，《文艺复兴时期的自我塑造：从莫尔到莎士比亚》（*Renaissance Self-Fashioning. From More to Shakespeare*，Chicago，1980）；另参见 Ernst Rebel，《人物造型：关于丢勒作〈汉斯·克雷贝格尔像〉的研究》（*Die Modellierung der Person. Studien zu Dürers Bildnis des Hans Kleberger*，Stuttgart，1990）。

方面是**做自己**（Selbst-Sein），另一方面则是作为一种角色行为的**自我展现**（Sich-selbst-Zeigen）。真实的"自我"只可能是一个隐匿的"自我"，脸是用以保护这个"自我"的面具。在宫廷社会里，作为表情和语言的面具体现了对行为规范的一种服从。鹿特丹的伊拉斯谟（Erasmus von Rotterdam）[63]在讽刺性作品《愚人颂》中曾对此做过阐释。他在其中将人类生活比作**喜剧**（fabula），在他看来，演员应当撕下脸上的面具（personas），展露真实的脸（facies），此时人们会发现，没有一张脸与角色相符。在现实生活中，人们同样在戴着面具（personis）行事，面具使一个人看上去始终与其角色相符，直到他/她最终告别人生舞台。[108]

虽然伊拉斯谟谈论的是古典戏剧，但他却在不经意间预言了近代戏剧的出现。在近代，人们无法从一个戏剧演员脸上撕下面具，因为演员并不佩戴任何面具。用伊拉斯谟的话来说，"他们生动的脸"必定"与面具相契合"；换言之，这些看得见的脸转化成了看不见的面具。一种新的面具表演亦随之诞生，它要求观众全神贯注，留心演员脸上的每一次表情变化。**扮演面具**要比**戴面具**更难、更具吸引力，因为演员这时所用的已不再是那种代表某一固定类型的、预先制作好的面具。宫廷生活为这种角色表演奏响了序曲。伊拉斯谟在宫廷社交中发现了一种**面具表演**，宫廷人物相当于演员，这场戏既没有脚本，也没有时限，直到一个人生命终结才告落幕。尽管人文主义者为之大唱赞歌，"自我"在社会交往中也只能借面具的掩蔽生存。

相反，在流行于斯图亚特王朝时期的**宫廷假面剧**（masque）中看不到任何面具。这种在历史上昙花一现的戏剧由一场华丽的幕间表演构成，在音乐和舞蹈的喧嚣中，几乎难以听清演员的台词。宫廷假面剧的表演者被称为"假面伶人"（masquers），他们登场时往往身着华美戏服，其生动优美、载歌载舞的

63 伊拉斯谟（1466—1536），中世纪尼德兰著名的人文主义思想家、神学家、哲学家。——译注

[108] Erasmus von Rotterdam, *Morias enkomion seu laus stultitiae*［1511］, 见 *Ausgewälte Schriften des Erasmus*, Darmstadt, 1975, 卷 2；Erasmus von Rotterdam,《愚人颂（附斯特凡·茨威格跋）》（*Das Lob der Narrheit, mit einem Nachwort von Stefan Zweig*, München, 1987）, 57 页以下；参见 Hans Belting,《耶罗尼米斯·博斯：人间乐园》（*Hieronymus Bosch. Garten der Lüste*, München, 2002）, 96 页及下页。

图 17　代表"美男子"类型的面具，公元前 2 世纪，利帕里，考古博物馆。

表演亦极具特色。该时期的一位法国人曾发表评论称，宫廷假面剧"几乎是一场视觉奇观"。[109] 宫廷假面剧同时还起到了一种外交作用——甚至君主本人也有可能出现在舞台上——它为宫廷交际营造出节日般的隆重氛围。位于伦敦

[109] Barbara Ravelhofer，《斯图亚特王朝早期的假面剧：舞蹈、化妆与音乐》(*The Early Stuart Masque. Dance, Costume, and Music*，Oxford，2006)，4 页。

白厅街（Whitehall）的国宴厅（Banqueting House），由伊尼戈·琼斯（Inigo Jones）[64] 1619 年为詹姆斯一世（James I.）[65] 所建造，它既被用作加冕大厅，同时也是宫廷假面剧的演出场所——围绕在大厅窗棂上方的面具雕饰正是对这一功能的暗示。从留存下来的大量素描可以看出，琼斯还设计过不少舞台布景以及人物（personages）服装。[110] 这些草稿无可置疑地表明，舞台上的假面伶人——即使是作为典范人物或外来民族的化身盛装出场——是不戴面具的。琼斯为《爱之殿堂》（*Temple of Love*，1635）一剧设计的舞台形象是这方面的一个例证，画面中可以看到皇后印达莫拉（Indamora）和她的巫医（图 18a 与 18b）。[111] 莎士比亚的《暴风雨》中也有关于宫廷假面剧的暗示：剧中的幽灵在普洛斯彼罗的安排下上演了一出宫廷假面剧形式的"戏中戏"（30 页）。在莎士比亚时代，演员们只需变换戏服与说话方式，即可化身为神话中的色列斯（Ceres）、朱诺（Juno）和伊里斯（Iris）。[112]

在 17 世纪的法国戏剧中，演员同样以真实的脸来扮演英雄或神话人物。狄德罗在一篇随笔中指出了一个"悖论"：演员在舞台上表演愤怒时并不需要真的愤怒，他们会用真实的脸在剧中"变换面具"。[113] 演员只需借助"艺术"即可变幻出"形形色色的面具"，为此，"自然"赋予了他/她一张真实的脸。正如理查德·桑内特（Richard Sennett）[66] 所言，"狄德罗是第一个将表演理解为一门独立艺术的人，无论其内容为何，表演都是一种独立的艺术形式。"[114] 表演的关键

64　伊尼戈·琼斯（1573—1652），英国古典主义建筑学家，其成就与英王詹姆斯一世和查理一世宫廷密切相关。——译注

65　詹姆斯一世（1566—1625），英格兰及爱尔兰国王，1603—1625 年在位，同时也是苏格兰国王，1567—1625 年在位。

[110]　参见 Allardyce Nicoll，《斯图亚特王朝的假面剧与文艺复兴时期的舞台》（*Stuart Masques and the Renaissance Stage*，London，1937），含有关此戏剧体裁的详细文献。

[111]　Nicoll，1937（见注释 110），图 174，图 175。

[112]　参见 Stephen Orgel 主编，William Shakespeare 著，《暴风雨》（*The Tempest*，Oxford，1987），43 页以下（评论）。

[113]　Weihe，2004，169 页以下，173 页；狄德罗原句引自《演员的悖论》（*Paradoxe sure le comédien*），见 Jane Marsh Dieckmann 等主编，Denis Diderot 著，*Œuvre complètes*，Paris，1995，卷 20，36 页，88 页。

66　理查德·桑内特（1943—　），美国社会学家，以城市生活研究著称，代表作为《公共人的衰落》。——译注

[114]　Senett，1983（见注释 11），33 页。

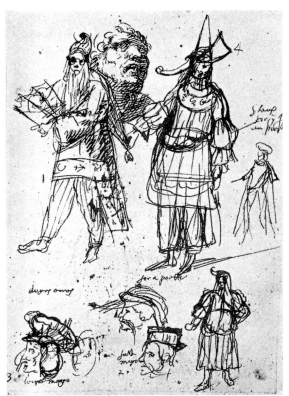 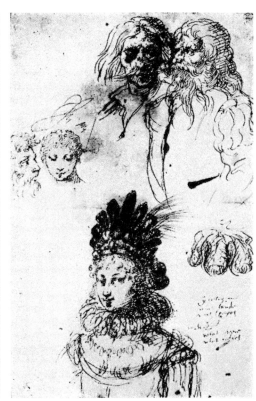

图 18a、图 18b 《出演〈爱之殿堂〉的演员》,伊尼戈·琼斯,1635 年,查茨沃斯,德文郡公爵藏品。

在于把握"有距离的激情"(Pathos der Distanz),因为舞台上所展现的情感只是为了扮演角色。为了驾驭形式,即我们所说的角色,演员必须"**假扮表情**",将**自然**的脸化为一张演技精湛的面具。

奥比尼亚克修道院院长在发表于 1657 年的一篇关于戏剧实践的论文中写道,"欺骗"(tromperie)是戏剧的主要目的,这种"富于创造性的魔法"剥夺了观众——他们被假定不在场——的本真感受。在观众那里,欣赏一部喜剧最终发展为一场"精神错乱"(aliénation mentale),他们竟无法意识到自己正置身剧院。舞台上拉开的幕布——幕布这一事物直到 1640 年才在巴黎出现——也起到了一种

混淆现实与虚构的作用。喜剧使观众从之前上演的悲剧中清醒过来，通过一场宣泄情绪的大笑，从感同身受的剧情中得以解脱。[115]

在诞生于该时期的一些伟大的戏剧作品中，有关脸及脸部表情之重要性的暗示随处可见，尽管这些作品都借用了古典戏剧素材或是以之为蓝本。让·拉辛（Jean Racine）[67]在发表于1677年的《费德尔》（Phädra）一剧的前言中提及，剧本取材于欧里庇得斯的一部悲剧。尽管如此，拉辛对演员的构想却体现出一种决然不同的现代精神。剧中的演员不断变换表情，试图以此相互蒙骗，或是通过说话的内容和方式来自我隐藏，其言谈和脸部表情之间呈现出一种持续的张力。例如在第一幕中，希波吕托斯（Hyppolytos）表示以后不想在继母面前展露真容，因为他的脸厌恶她；爱上了希波吕托斯却不敢表白的费德尔则向乳母抱怨道，"我面庞绯红"，"我的双眼不由自主地溢满泪水，我看见了他，脸就红了，他一看我，我的脸又立刻白了"。[116]而或"红"或"白"的面色只有借助真实的脸，方可加以表现。

彼得·霍尔则在莎士比亚戏剧中看到了一种所谓"乐谱"（score），因为剧中的台词都经过了精确设定（scored），以假扮为一种"真实自然的谈话"。[117]不戴人造面具的演员必须让自己的脸与台词（spoken word）及动作（acted word）协调一致。[118]相反，在莎士比亚时代的戏剧舞台上，化过妆的脸代表的则是一种反面形象，妆容作为邪恶和丑陋者的外表特征——如脸部惨白的魔鬼——有助于激起观众对反面人物的道德谴责，对于舞台上的其他角色而言，也具有蒙骗和伪装的效果。在《雅典的泰门》中，演员脸上的妆容是对观众的一种暗示，表明这只是泰门的朋友们假扮的一场游戏。同样地，哈姆雷特也将奥菲莉亚的妆容看做

[115] François-Hédelin d'Aubignac，《戏剧实践艺术》（La Pratique du théâtre，Paris，2001），77页以下；Jean Rousset，L'Intérieur et l'extérieur，Paris，1976，169页以下。

67　让·拉辛（1639—1699），法国剧作家，古典主义戏剧大师，代表作有《昂朵马格》《费德尔》《阿达莉》等。——译注

[116] 让·拉辛，《费德尔》（Phädra，Stuttgart，1995），由Wolf Steinsieck主编并重译，26页，30页，38页及下页。

[117] Hall，2000，38页，41页。

[118] Hall，2000，59页。

是一张骗人的面具，而非上帝赐给她的面容。[119] 妆容在当时被普遍视为一种取代了真容的假面具。《雅典的泰门》一剧中的守门人说，"时间在面具下流逝"；麦克白夫人则提醒她的丈夫，要想"欺骗世人就必须装出和世人同样的神气"，麦克白对这一要求的理解为"戴上假面"。[120]

甚至在借助半面具表演的**即兴喜剧**中，优秀的演员也会因其成功地塑造了某个类型化的角色而赢得观众喝彩。演员是在与面具的角力中一步步走向成功的。对面具的成功驾驭，意味着演员将类型化的特征集中展现于某个人物身上。为了通过真实的脸来表现人物，哥尔多尼完全将面具弃置不用。[121] 莫里哀（Molière）[68] 更是早已开始尝试创作跳出面具角色及哑剧窠臼的喜剧人物，并为不戴面具的演员编写了只在对话中出场的全新角色。一张脸上所能表现（或隐藏）的一切令台下的观众耳目一新：瞬间即可变幻出一张有生命的活面具。当时曾有人对某位演员给出了这样的评价，"从未有人如此淋漓尽致地展现自己的脸"，"（他在）同一部戏里'变脸'不下二十次"。[122]

在肖像画中，面具很快便成为职业演员的标志性特征，这一特征体现出一种矛盾，因为该时期的演员在舞台上已不再佩戴面具。而演员肖像画这一事物本身也同样包含了一个悖论：如何对一张随角色改换、每次出场都迥然有别的脸加以描绘？大约 1611 年，多米尼克·费蒂（Domenico Fetti）[69] 在罗马为曼图亚[70] 剧团的一位名叫弗朗契斯科·安德烈尼（Francesco Andreini）[71] 的演员绘制了一

[119]　参见 Annette Drew-Bear，《文艺复兴时期舞台上的脸部化妆》（*Painted Faces on the Renaissance Stage*，London/Toronto，1994），94 页及下页，99 页及下页。
[120]　此处感谢 Frank-Patrick Steckel 的提示。
[121]　Bernardi，2000（见注释 80），1169 页以下。
　68　莫里哀（1622—1673），法国喜剧作家、演员，法国 17 世纪古典主义文学最重要的作家，古典主义喜剧的创建者，代表作有《可笑的女才子》《伪君子》等。——译注
[122]　Marco Baschera，*Théâtralité dans l'œuvre de Molière*，Tübingen，1998，79 页，注释 149，144 页以下。此处感谢 Martin Zenck 的提示。
　69　多米尼克·费蒂（1589—1623），意大利巴洛克画家。——译注
　70　曼图亚（Mantuan），意大利北部城市。——译注
　71　弗朗契斯科·安德烈尼（1548—1624），意大利即兴喜剧演员。——译注

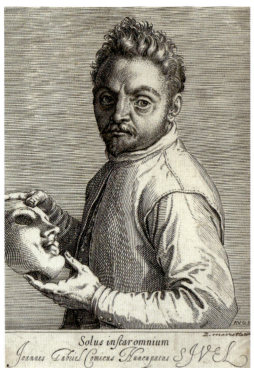 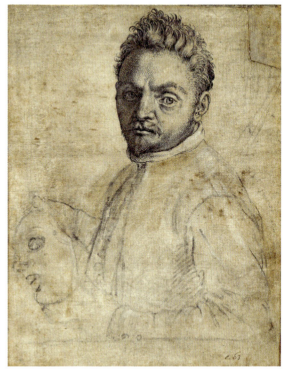

图 19、图 20 《演员乔万尼·伽布里耶肖像》，阿戈斯蒂诺·卡拉齐，约 1599 年（左：铜版画，维也纳，阿尔贝蒂娜博物馆；右：素描样本，查茨沃斯，德文郡公爵藏品）。

幅肖像，画面中人物脸部被一张黑色面具遮去大半。[123] 在阿戈斯蒂诺·卡拉齐 1599 年前后为别名"西弗诺"的著名喜剧演员乔万尼·伽布里耶所绘肖像中，这位擅长一人分饰多角的演员也同样手捧一张面具（图 19）。[124] 铭文中写道：西

[123] Eckhard Leuschner，见 Ferino-Pagden，2009，Nr.VI.12。
[124] Eckhard Leuschner，见 Ferino-Pagden，2009，Nr. VI.10；Weihe，2004，11 页及下页；参见 Diane De Grazia Bohlin 主编，《卡拉齐家族的版画及相关素描：分类目录》（*Prints and Related Drawings by the Carracci Family. A Catalogue Raisonné*，Washington D. C.，1979），Nr.212；Diane De Grazia Bohlin 主编，*Le stampe dei Carracci. Con I disegni, le incisioni, le copie e I dipinti connessi. Catalogo critico*，Bologna，1984，Nr.239，Kat.212；关于初版印样的论述参见 Christiane Kruse，《论巴洛克时期的艺术伪装》（*Zur Kunst des Kunstverbergens im Barock*），见 Ulrich Pfisterer 主编，*Animationen/Transgressionen*，Berlin，2005，102 页及下页。

弗诺"独自一人"（solus）饰演了"全部角色"（instar omnium）。人物的目光中似乎透出一个疑问：我是谁？离开了角色的"我"还存在吗？伽布里耶很可能在表演即兴喜剧时也佩戴过半面具，曾有一位后世作者撰文称，伽布里耶是一位拟声大师，其"模仿技艺已臻化境"，"演员的语言、声音和台本配合得天衣无缝"。[125]"模仿"这个多义概念在此与造型艺术有关。在素描样本（图20）中，卡拉齐仅对人物脸部做了细致描绘，其余部分则为随意勾勒的轮廓。在这个版本中，面具朝向画外一侧，仿佛是演员为了配合作画而刚刚将其从脸上摘下；而在画作的最终版本中，演员手捧面具并使其面朝自己，仿佛是在恳请我们将他的脸和面具做一对比，或是不要将二者相混淆。面具在这里呈现为一个隐喻，它代表了演员在舞台上所用的脸。

在伦勃朗·哈尔曼松·凡·莱因（Rembrandt Harmenszoon van Rijn）[72]为阿姆斯特丹的戏剧演员威廉·巴尔托兹·勒伊特（Willem Bartolsz Ruyter）[73]所描绘的一系列肖像中，画家摒弃了以面具作为演员职业象征的传统表现手法。这些作品再现了勒伊特在舞台上的不同形象——他只需变换戏服即可从农民瞬间变为苏丹国王，每个角色都是用真实的脸来扮演的。伦勃朗必然是在征得演员本人同意后才得以在排练期间为之画像，但勒伊特也曾专门为一幅素描肖像做过模特（图21）。在这幅肖像中，勒伊特如往常一样扮演了一个角色——这一次并不是在舞台上，画面中的他伏身墙头，仿佛正对着一群看不见的观众吟诵台词。[126]另一幅素描则表现了勒伊特利用演出间歇在更衣室研读剧本的情形（图22）。从挂在衣帽钩上的主教袍可以看出，这位伶人正在为饰演红极一时的民族历史剧《吉士布雷特·冯·阿姆斯特尔》（Gysbretht van Aemstel）中的主教角色做功课。该

[125] Giovanni Antonio Massani，见 Kruse，2005（见注释124），102页。
72 伦勃朗·哈尔曼松·凡·莱因（1606—1669），17世纪荷兰画派主要人物，欧洲巴洛克艺术的代表画家之一，代表作《木匠家庭》《夜巡》《浪子回头》等。——译注
73 威廉·巴尔托兹·勒伊特（1584—1639），17世纪荷兰戏剧演员。——译注
[126] Peter Schatborn/Marieke de Winkel，《伦勃朗为演员威廉·勒伊特所绘肖像》（Rembrandts portret van de acteur Willem Ruyter），见 Bulletin van het Rijksmuseum，1996年第44期，382页以下。
74 约斯特·凡·德·冯德尔（1587—1679），17世纪荷兰黄金时代诗人、剧作家，代表作《乔安妮斯·德·波德格森》被认为是荷兰最伟大的史诗。——译注

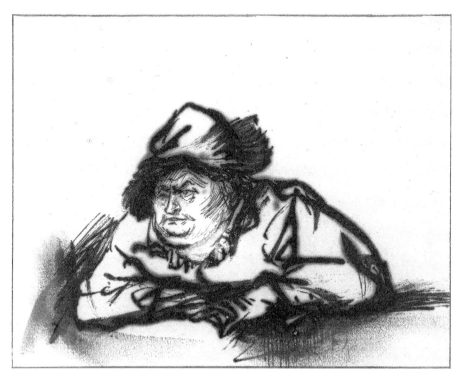

图 21 《更衣室里的威廉·巴尔托兹·勒伊特》，伦勃朗，约 1638 年，阿姆斯特丹，国家博物馆。

剧由约斯特·凡·德·冯德尔（Joost van den Vondel）[74] 创作于 1638 年，此前一年，阿姆斯特丹首家固定剧场刚刚落成。[127] 早在 1617 年，阿姆斯特丹修辞院（Rederijkers）便开始举办戏剧演出，修辞院在哈勒姆和莱顿（Leiden）则出现得更早。在当时，古典剧目以及从国外引入的现代剧目均由法、英剧团出演。

有一幅引人瞩目的油画作品（图 23）诞生自荷兰戏剧初创时期。该作品由威廉·威廉姆斯·凡·弗莱（Willem Willemsz van Vliet）[75] 绘于 1627 年，2011 年

[127] George W. Brandt/Wiebe Hogendoorn 主编，《德国与荷兰戏剧 1600—1848》（*German and Dutch Theatre 1600—1848*, Cambridge u.a., 1993），349 页以下，385 页及下页。

75 威廉·威廉姆斯·凡·弗莱（1584—1642），17 世纪荷兰黄金时代画家，代表作《一个寓言》。——译注

面貌多变的脸和面具　083

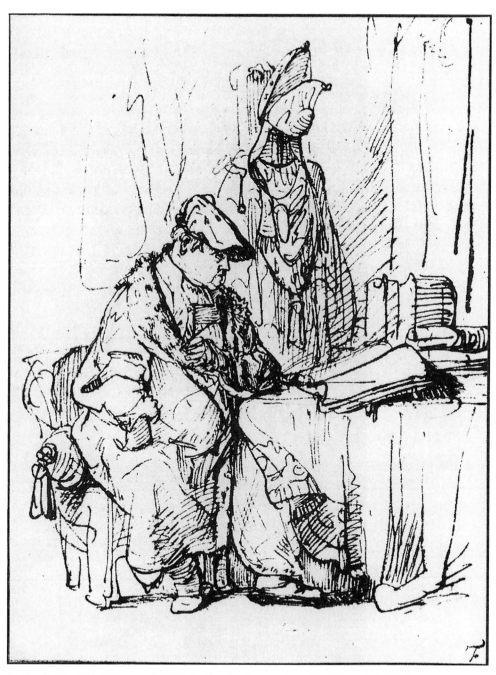

图 22 《威廉·巴尔托兹·勒伊特素描像》，伦勃朗，约 1638 年，阿姆斯特丹，国家博物馆。

图23 《关于面具的对话》,威廉·威廉姆斯·凡·弗莱,1627年,私人收藏。

面貌多变的脸和面具　　085

1月在苏富比拍卖行售出。作品无疑是对一堂戏剧表演课的再现，这一点可从图中四位戴面具的人身上得到印证，尽管个中论据仍有待商榷。[128]画面中的学者身穿古罗马样式的宽大罩袍，蓄长须，很显然是一个古典人物，而站在其面前的却是一位当代装扮、表情坚定的荷兰女演员，从而更加突出了学者与剧团演员之间的对比。这位古典剧作家——姑且让我们这样来称呼他——右手放在摊开的书本上，正在向女演员传授书中内容。后者则将摘下的面具拿在身后，仿佛它是一件无用的道具，从神态来看，她显然并不认同作家的教诲。毫无疑问，这场讨论是以古典戏剧和近代戏剧中作为隐喻的面具为主题。画面中的其他人物无一不佩戴面具，在长胡子作家身后，一个古罗马时代装扮的年轻人举起一张面具，面具的下巴上粘有短胡髭，脸上显出一种尴尬的微笑。站在画面另一侧的两个人（其中一人头顶缠头布）都戴着紧贴在脸上的面具，这种面具是无法在舞台表演中使用的，因为其上虽然有眼睛，在嘴的部位却没有洞眼。或许人们能够从画面中读出关于伪饰和装扮的隐喻。但面具主题涉及的也许是卡尔文主义时期的荷兰戏剧及其引入法国或英国剧团的这种争议性做法——或者说，它涉及的是在作品诞生的那个时代极具现实意义的一个事件。理解作品的关键在于作家这一人物，他曾在古典时期生活过，画面中他正同一位年轻的女演员展开一场争论。西塞罗、塞内卡（Lucius Annaeus Seneca）[76]与昆体良（Quintilian Marcus Fabius）[77]都曾是当年戏剧争论中的权威人物。亚里士多德（Aristoteles）[78]的《诗学》仍旧包含了论述悲剧角色的最重要理论。亚里士多德在其中为模仿的艺术辩护，反对史诗和"历史"的现实要求，后者显然更易为荷兰理论家们所接收。他认为，

[128] Walter Liedtke/Michel C. Plomp 主编，《弗美尔与德尔夫特画派》(*Vermeer and the Delft School*, Ausstellungskatalog, Metropolitan Museum of Art, New York/National Gallery, London, 2001)，56页以下；Sotheby's，《古典绘画大师杰作》(*Important Old Masters Paintings*, New York, 2011.1.27.)，页120以下，Lot Nr. 141，含详尽文献资料。

76 塞内卡（约公元前4—公元65），古罗马哲学家、政治家、戏剧家，著有《对话录》《论怜悯》等。——译注

77 昆体良（约35—100），罗马帝国时期西班牙行省的雄辩家、修辞家、教育家、作家，著有《演说术原理》《雄辩术原理》等。——译注

78 亚里士多德（公元前384—公元前322），古希腊哲学家、思想家，西方哲学的奠基人之一，代表作有《工具论》《物理学》《尼各马可伦理学》《形而上学》等。——译注

悲剧塑造了高尚的人物性格，因此是一种符合伦理的典范生活方式。作品中关于喜剧的部分并未留诸后世，但亚里士多德提到了一点事实，即人们并不清楚将面具（prosopa）引入喜剧的人究竟是谁。[129]在莱顿大学教授丹尼尔·海因修斯（Daniel Heinsius）[79]看来，亚里士多德同样是这方面的权威。1611年，海因修斯重新出版了亚里士多德的《诗学》一书，并在其中附上了自己的一篇关于悲剧形象的论文。[130]我们所讨论的那幅油画在17世纪70年代就已在莱顿出现，这一点具有重要意义。在此背景下，该作品可以被阐释为关于古典戏剧及其近代革新的一场论战。对于当时广受欢迎的戏剧中常见的爱国主义素材，应当通过真实的脸而不是面具来进行表现，如此才能最大程度地满足这些戏剧的道德诉求。

17世纪的画家以一种特有的方式提出了关于借助真实的脸而进行的表演实践问题。当他们为了绘制自画像而面对镜子（以及想象中的观众）反复试练表情、揣摩人物性格的时候，其行为与戏剧演员如出一辙。在并没有模仿同时代戏剧的情况下，伦勃朗提供了关于演员的脸部表情如何变化的想象。他换上自己在拍卖会上重金求得的异国服饰，开始在画架前和画布上演绎一场虚构的戏剧。他在镜子前摆出自己想要描绘的表情（197页的图71）。伦勃朗的弟子塞缪尔·凡·胡格斯特拉登（Samuel van Hoogstraten）[80]也建议自己的学生在镜子前"化身为一个演员"，把自身作为一个角色来加以观察。他在一篇美术论文的前言中写道，描绘激情最好"在镜子前进行，此时的画家既是演员，又是观众"。但他同时也指出，为了将自己想象为其他人，画家必须是一个具有诗意的人。[131]莎士比亚时代的演员在登场演出之前也会对着镜子反复练习，之后才会面向真正的镜子——观众。

[129] Stephen Halliwell 主编, Aristoteles 著,《诗学》(*Poetics*, Cambridge, Mass., 1995), 44 页。
79 丹尼尔·海因修斯（1580—1655），荷兰文艺复兴时期著名学者。——译注
[130] Brandt/Hogendoorn, 1993（见注释127）, 396 页及下页。
80 塞缪尔·凡·胡格斯特拉登（1627—1678），17世纪荷兰黄金时代画家、诗人、作家。——译注
[131] Brandt/Hoogstraten, *Inleyding tot de looge schoole der Schilderkonst*, Rotterdam, 1678, 109 页及下页；参见 Ernst van de Wetering,《伦勃朗自画像的多重作用》(*The Multiple Functions of Rembrand's Selfportraits*), 见 White/Buvelot, 1999, 20 页。

皮埃尔·高乃依（Pierre Corneille）[81]在作品《熙德》的献词中称，巴洛克戏剧乃是一种利用了"活肖像"（portrait vivant）的面具表演，[132]大多数文章对这一点鲜有提及。演绎在舞台上用以扮演角色的脸和他/她在现实生活中的脸是同一张，这是一张角色脸，一张面具。在宫廷生活的特殊产物——"面具社会"中[133]，脸即是戴在脸上的面具。巴洛克时代的戏剧与生活互为镜像，这也正是佩德罗·卡尔德隆（Pedro Calderón）[82]所谓的"世界剧场"（Welttheater）的由来。在那个时代，只有在剧场里，角色才是可以选择的，在戏剧舞台上，人们尝试将"自我"作为一个角色来加以展现。在如何扮演"自我"角色方面并没有一定之规。作为宫廷人物出场的哈姆雷特与李尔王都是典型的"自我"角色，正是基于"自我"，这些角色才与剧中的其他人物陷入冲突。哈姆雷特与李尔王的面具之下还有一层面具，他们扮演了一种双重角色。

在启蒙主义时代，随着戏剧被赋予了更多情感教育功能，人们对"自然的脸"的呼声也愈发强烈。使用角色面具的戏剧表演也因此备受诟病。及至市民社会出现之后，面具才实现了另外一种意义上的回归（凯洛斯语）。黑色半面具的出现印证了这一点，它在法语中被叫作"loup"，意为"狼"。[134]一如早先威尼斯监控型社会的情形，[135]面具被用于摆脱角色禁锢而非扮演角色。佩戴面具的人期望借此保持匿名，以便能够放浪形骸、突破禁忌，做出与市民身份全然不符的僭越行为。面具代表了一种自我隐匿的渴望，它象征着角色的摈弃而非转换。任何一个戴面具的人都暂时搁置了自己的社会身份。[136]

81　皮埃尔·高乃依（1606—1684），法国戏剧家、古典主义悲剧奠基人，代表作有《熙德》《西拿》《波利耶克特》等。——译注
[132]　见 Hartmut Köhler 主编，Pierre Corneille 著，《熙德》（*Der Cid*，Stuttgart，1997），8 页。
[133]　Courtine/Haroche，1988，237 页以下。
82　佩德罗·卡尔德隆（1600—1681），西班牙诗人、戏剧家，代表作有《人生如梦》。——译注
[134]　Caillois，1967（见注释 82），254 页以下。
[135]　Andreas Beyer，《宫廷节日及竞赛活动中使用的面具》（*Masken für höfische Feste und Turniere*）；Lina Urban Padovan，《18 世纪威尼斯的节日、表演与面具》（*Feste, Spiele und Masken im venezianischen Settecento*），见 Ferino-Pagden，2009，241 页；242—245 页。
[136]　Christopher Schmidt（见注释 92）。

5. 从面相学到大脑研究

图像问题在面相学中占据首要位置。面相学的基本论点为，脸提供了一个人的准确图像。但早在启蒙主义时代，研究者即已开始对脑部进行研究，面相学的问题亦随之有所变化。维也纳解剖学家弗朗茨·约瑟夫·盖尔（Franz Joseph Gall）[83]试图通过研究头骨轮廓来探知大脑形状，而这是显露在外的人脸所不能提供的。颅相学由此成为介于面相学与大脑研究之间的一个研究领域。即便能够对大脑本身进行研究，早先的研究者仍旧不得不借助所谓的"大脑结构图"，即脑皮层图像。直到"脑部功能图像"诞生，大脑的物理及心理功能才得以描绘。[137]至此，与传统图像概念的漫长告别才终告完成。大脑本身不具备任何图像，只有根据测量数据创建出相应图表方可对其加以理解。将传统面相学与现代成像技术区别开来的过程，足以称之为一次范式转换。然而，当代大脑研究提出的那些问题，一度却是以"脸"为起点。

面相学的核心原理在于，从一个人的脸上能够读出他/她的性格，从相似的脸上可以推断出类似的性格。[138]面相学的支持者普遍认为，解剖学通过一张脸上的固有特征透露出一个人所属的某个特定类型。然而当人们将面部解剖学归入某种一般意义上的分类学，完全忽略了主体用以自我表达的脸部表情时，无疑已落入自设的陷阱。表情在日后又被称作"视觉语言"[139]，但从发展史的角度来看，这种命名可谓本末倒置。在达尔文所追溯的人类自然史的发展过程中，表情大约先于语言诞生。正如灵长类的龇牙动作所表明的那样，表情是一种比语言更早诞生

83　弗朗茨·约瑟夫·盖尔（1758—1828），德国生理学家、神经解剖学家，开辟了对不同大脑区域心理功能的研究。——译注

[137]　Hagner, 2004, 264 页以下。

[138]　Magli, 1989；参见 Olschanski, 2001, 14 页以下；Schmölders, 1995；Schmölders, 1996；Borrmann, 1994；Tom Gunning,《在你脸上：面相学、摄影与早期电影的灵知作用》(In Deinem Antlitz: Dir zum Bilde. Physiognomik, Photographie und die gnostische Mission des frühen Films)，见 Blümlinger/Sierek, 2002, 22 页以下；Schmidt, 2003, 19 页以下；关于利希滕贝格与拉瓦特尔的争论详见 Georg Chrisoph Lichtenberg,《论面相学》(Über Physiognomik)，见 Schriften und Briefe, München, 1994, 卷 3, 252 页以下。

[139]　Lichtenberg, 1994（见注释 138），295 页。

的语言。[140]

在通俗面相学风靡一时的时代,为了对人施以有效控制,官方机构提出了创建一门准确可靠的脸部科学的主张。这一潮流也在莎士比亚的剧作中有所反映,譬如《麦克白》中的国王邓肯感慨道,"世上还没有一种办法可以从一个人的脸上探察他的居心"(第1幕第4场),他下令将一个特别善于掌控表情的对手处以极刑,与此同时却并未意识到叛徒就潜伏在自己周围,这些人的脸是他所无法识破的。1659年,屈罗·德·拉·尚布雷(Cureau de la Chambre)[84]曾称赞"识人术"(l'art de conaâtre les hommes)是一种适于"揭露秘密意图及行动"的有效方法。[141]对监控的需求也由此产生,这种需求在宫廷社会即已形成,19世纪后,监控变成了由警署专门负责的事务。而由于对究竟是什么构成了人的性格这一问题缺乏了解,监控很难顺利实施。于是,被康德称为"探察内心的艺术"的面相学很快便走上了穷途末路。康德在批判面相学时称,人的"自我"很可能恰恰在于伪装。同时他还得出了一个令自己十分满意的结论,即拉瓦特尔的那种从人的面部推知其内心活动的尝试已"备受冷落"。[142]

面具戏剧与古典面相学诞生自同一个社会并非偶然。但罗马人所开创的肖像艺术更着重刻画人的表情而非面相,或者说它强调的是激情(Pathos)而非自然形态。[143]格奥尔格·克里斯托夫·利希滕贝格(Georg Christoph Lichtenberg)[85]尝试用"激情学"(Phathognomik)一词来强调丰富多变的情感表达——人际交流正是借助情感符号来实现的(98页)。古罗马时期的作家十分注重修辞表达所依赖的既定规则,该时期肖像的发明也是为了通过表情再现角色,尽管其中人物的脸

[140] Cole,1999。

84 屈罗·德·拉·尚布雷(1594—1669),法国物理学家、哲学家。

[141] Marin Cureau de la Chambre,*L'Art de connoistre les hommes*,Paris,1659,6页及下页;参见 Bodei,2002(见注释85),45页。

[142] Immannuel Kant,《实用人类学》(*Anthropologie in pragmatischer Hinsicht*(1798/1800)),见 *Gesammelte Schriften*,I.I.3;II.A.,273页。

[143] Giuliani,1986,49页以下。

85 格奥尔格·克里斯托夫·利希滕贝格(1742—1799),德国启蒙主义时期数学家、物理学家、讽刺作家,德语文学警句的开创者。——译注

部表情不得不被"石化"。面相学在 16 世纪再度兴起，其代表人物之一吉安巴蒂斯塔·德拉·波尔塔（Giambattista della Porta）[86] 是个精通戏剧的那不勒斯人，他所创作的喜剧表现了脸在受到诅咒时变成面具的情景。[144] 在他亲手绘制的分类插图中，动物的脸（例如狮子或猫）被用以表示人的不同性格。此外，他还将身体视为一个半人半兽的合体。他在诊疗学方面所做的思考则旨在从一个人的面部推断其健康状况。[145]

1603 年，继《人类面相学》之后，为了阐述每个人的脸部特征都是其命运的写照这一观点，德拉·波尔塔又发表了《神祇面相学》一书。他在书中写道，人的长相"不仅取决于星宿，还取决于体液（humoribus）"，五官端庄是身体健康的标志；脸是大自然描绘的图画（pictura），每个人都戴着"一张和自己的真实面孔融为一体的透明面具"，它是人的第二张脸。他在提到面具时用了"maschera"一词，在拉丁文版本中则沿用了"persona"这一概念。"透明面具"是一个显而易见的悖论，同样的悖论还将继续在日后的面相学中占据主导。显现与隐藏——面具所具有的这种双重特性被转移到了脸本身。[146]

继德拉·波尔塔之后，巴黎画家夏尔·勒·布伦（Charles Le Brun）[87] 又试图为激情的表现方式创造出一套放之四海而皆准的普遍语法。勒·布伦曾一度坚信，画家的作品能够为科学提供教材，而他想要做的便是给予画家们一种切实可行的指导，使其能够以恰如其分的感情对人的行为进行再现。他从笛卡尔机械论的观点出发，将人的眉毛视为"心理活动的指针"。[147] 勒·布伦的这种公式化美

86　吉安巴蒂斯塔·德拉·波尔塔（1535—1615），文艺复兴时期意大利学者、戏剧家，以研究原因不明的自然现象著称，代表作有《论折射》《人类面相学》等。——译注

[144]　吉安巴蒂斯塔·德拉·波尔塔，《戏剧》（Teatro）、卷 3：Commedie，346 页及下页。

[145]　参见 Sergius Kodera，《俗艳艺术》（Meretricious Arts），见 Zeitsprünge，2005 年第 9 期，101 页以下。关于德拉·波尔塔的叙述另参见 William Eamon，《自然科学与奥秘》（Science and the Secrets of Nature，Princeton，1994），195 页以下。

[146]　吉安巴蒂斯塔·德拉·波尔塔，《神祇面相学》（Coelestis Physiognomonia，Neapel，1996），卷 1.1，10 页及下页，18 页及下页，197 页以下；另参见 Davide Stimilli，《不道德的脸：面相学及其批判》（The Face of Immortality. Physiognomy and Criticism，Albany，2005），66 页及下页。

87　夏尔·勒·布伦（1619—1690），17 世纪法国宫廷画家、建筑家，为凡尔赛宫和卢浮宫创作过大量壁画和天顶画。——译注

[147]　Gombrich，1972，13 页；42 页。

学很快就遭到了众多解剖学家的批评，因为后者需要的是另外一种全然不同的教材。[148]而同为画家的英国人威廉·霍加斯（William Hogarth）[88]却对勒·布伦的作品赞誉有加，称其"汇集了一切已知的表情形态"，尽管这些画作只是对真实人脸的"不完美复制"。霍加特还指出，勒·布伦"以一种严谨有序的方式对激情做了呈现"，寥寥几笔就勾勒出了人物面部，没有对脸部投影加以描绘。但尽管如此，这些脸部素描所采用的仍然是一种类型化的表现手法。

为面相学竭力搜寻图像素材的还有拉瓦特尔，这位瑞士牧师将面相学作为一门新的主流学科不遗余力地加以推介。自1775年起，他开始陆续发表自己的多卷本权威著作《面相学断片》。他的计划是编订一套内容完整而详尽的目录，将所有常见的面部形态和性格特征加以汇总。在他看来，任何来源的图像都可用于展现已故名人的外貌，借助不寻常的图像资料可以对脸进行直接研究。面对新兴自然科学领域"观察家"的质疑和批判，拉瓦特尔也做出了辩解，自称对隐藏在脸上的性格"真相"有一种准确无误的"直觉"。他表示，人的美德会外化为身体外观上的美；相反，内心的恶则会使一个人"面目狰狞"。[149]拉瓦特尔还多次提到了所谓"原初图像"，这个词在他的书中意为人的"原初形象"和真实写照。[150]

拉瓦特尔在该书的前言部分开宗明义地指出，面相学能够"根据人的外表判断其内心活动，并借助某种真实自然的表情来捕获不易察觉的细节"。作为一门科学，面相学分析的是"人格的外在表达形式"。拉瓦特尔将狭义的面相学理解为"脸的构成"，"在我们所做观察的基础上呈现出来的重要本质"。他将面相学分为不同类型，例如"从外在表征出发"探究人的精神的伦理面相学、专门研究"人的思维能力"的智力面相学，等等。而只有那些根据第一印象即可得出结论的人

[148] Charles Le Brun, *Conférence sur l'expression générale et Particulière*（1688）；参见 Thomas Kirchner,《激情的表达：17、18世纪法国艺术与艺术理论中作为再现问题的表情》（*L'Expression des passions. Ausdruck als Darstellungsproblem in der französischen Kunst und Kunsttheorie des 17. und 18. Jahrhunderts*, Mainz, 1991；Gunning, 2002（见注释138），26页及下页；Schmidt, 2003, 21页以下；William Hogarth,《美的分析》（*Analyse der Schönheit [1753]*, Dresden, 1995), 176页。

88 威廉·霍加斯（1697—1764），英国画家、版画家、讽刺画家，欧洲连环漫画先驱。——译注

[149] Lavater, 2002, 卷1, 14页；122页；参见 Shookman, 1993。

[150] Lavater, 2002, 卷1, 196页, 卷2, 146页。

才可被称为"天生的面相学家"。

既然脸本身即是一种图像，则必定可以通过图像得以再现。因此，一张脸与某种性格之间的"相似性"也可以被移植到图像上来。拉瓦特尔习惯以铜版画的形式对他四处搜罗来的模型加以复制。在他看来，每一个模型都是从一个人的身上"透露出来的信息"，目的在于"保存其形象"。[151]在根据刻有苏格拉底（Sokrates）[89]头像的宝石复制品绘制而成的九联图（图24）中，他观察到一种"明显的相似性"，从而更加确认了肖像原型的逼真性，尽管其中的人物表情呈现出明显变化。[152]他试图通过自己绘制的图样对脸的本质加以直接观察和描绘。在此期间，他还会时不时地将同一人的头像和剪影进行比对，而侧像与剪影的不一致并不会对他的观察形成干扰。[153]用他的话来说，画中的两位年轻男子是其"面相学描绘的最初模特"（图25）。拉瓦特尔本着启蒙主义的时代精神，将此图像誉为"彰显人性的善良人"之楷模。在以某位名人为原型的"并不十分精确的剪影"中，拉瓦特尔用九张图对人物侧像加以细致展现，并在附注中写道，他"祈祷后世能有一位数学天才踏入这个领域，对人类的曲线做更深入的研究"。[154]

拉瓦特尔自认为是比业余"肢解专家"更胜一筹的观察家，于是颅骨也被他纳入了自己的研究范畴。此后不久，颅骨便取代脸成为新的研究对象。他在评述一幅头骨素描四联图——其中画面下方的两个头骨来自一名被处以绞刑的老年男子——时称，这些头骨透露出软弱和固执的性格特征（图26）。[155]他的面相学图集甚至还收录了观景殿的阿波罗塑像（Apoll von Belvedere，图27），后者在当时曾被誉为最完美的古典艺术杰作。拉瓦特尔在文中借用约翰·约阿希姆·温克尔曼（Johann Joachim Winckelmann）[90]的表述，称其"与一部面相学作品相得益彰"，

[151] Lavater, 2002, 卷3, 81页。
89 苏格拉底（公元前469—公元前399），古希腊思想家、哲学家、教育家，古希腊三贤之一，西方哲学的奠基人。——译注
[152] Lavater, 2002, 卷2, 75页。
[153] Lavater, 2002, 卷2, 245页, 图1。
[154] Lavater, 2002, 卷2, 99页。
[155] Lavater, 2002, 卷2, 154页。
90 约翰·约阿希姆·温克尔曼（1717—1768），德国启蒙运动早期考古学家、艺术学家，被誉为考古学与艺术史之父，开创了对古希腊古罗马艺术的系统性研究。——译注

图 24　苏格拉底头像九联图，约翰·卡斯帕·拉瓦特尔著《面相学断片》插图，1775—1778 年。

图 25 两位年轻绅士的侧像及剪影,约翰·卡斯帕·拉瓦特尔著《面相学断片》插图,1775—1778 年。

图26 四头骨,约翰·卡斯帕·拉瓦特尔著《面相学断片》插图,1775—1778年。

又补充说,他在自己的描绘中附加了"些许个人感受"。此外作者还提到,他曾根据剪影前后两次绘制阿波罗头像,那"简洁的轮廓"令他"百看不厌"。[156]

这种将脸奉为人之象征的宗教式狂热,与一种伪科学信仰密切相关,根据后一种观点,每张脸都是可以解读的。一种市民化的宗教试图在面相学崇拜中找到往昔图腾的替代品。拉瓦特尔借用"上帝根据自己的图像创造了人"这句《圣经》名言诠释了面相学的观点,称人代表了"一种仿造的神性",并在《面相学断片》第一卷的引言部分反复谈及这一点。诺瓦利斯(Novalis)[91]也曾谈到面相学的"宗教本质",称其"运用了神圣的象形文字"。[157]拉瓦特尔甚至情不自禁地开始对基督像展开面相学研究。他认为,人们之所以(一度)不信仰基督是因为缺乏面相学意识,并指责留存下来的基督像"要么缺乏人性,要么缺乏神性;要么缺乏犹太精神,要么缺乏弥赛亚精神"。[158]因此,他不得不放弃对至高无上面容的研究,转而在同时代人

图27 观景殿的阿波罗,约翰·卡斯帕·拉瓦特尔著《面相学断片》插图,1775—1778年。

[156] Lavater,2002,卷1,131页。

91 诺瓦利斯(1772—1801),德国诗人、作家、哲学家,早期浪漫派代表人物,著有诗歌《夜之赞歌》《圣歌》,小说《海因里希·冯·奥弗特丁根》等。——译注

[157] Schmölders,1995,31页;Graeme Tytler,《欧洲小说中的面相学》(*Physiognomy in the European Novel*,Princeton,1982),102页。

[158] Lavater,2002,卷4,433页及下页。

的脸上去搜寻自己的目标。

威廉·冯·洪堡曾在1789年10月拜访拉瓦特尔,请他为自己看相,因为据拉瓦特尔所称,"一个人的面相体现了某种易于推断的性格"。看到洪堡对他的面相学阐释表示怀疑,拉瓦特尔坚称,有朝一日"面相学的全部规律都会通过数学得以证实"。对此洪堡反驳道,"只要人们对性格的认识不够完善",面相学的研究目标便无法实现,况且"我们的语言根本无法表达细致入微的区别";企图在"一成不变和毫无可塑性的特征"中去寻找这一切,注定是徒劳的。随后他又补充道,"这其中或许存在诸多幻想"。[159]

对面相学发表的最尖锐批判则来自哥廷根物理学家利希滕贝格。在《面相学及其批判》(1778)一书中,他对"面相学家"抱有的那种从人的面部推断其性格特征的幻想大加嘲讽。"通过静止不动的脸(……)远不能推测一个人;任何肖像或抽象剪影都无法加以描绘的,大多乃是呈现在人脸上的一系列变化"[160],表情变化则是由心理活动所引起。作者主张建立一门"情绪符号学",专门研究精神活动的自然表征方面的知识,在他看来,"激情学"(Pathognomik)乃是对面相学的一种矫正。他在书中写道,值得探究的并非"固定不变的局部,更非骨骼形状",而是表情与肢体的"不自主运动"以及刻意掩饰;[161]值得一提的是,尽管我们的语言里有许多关于脸部表情的概念,却找不到任何表示面部状态的词语,"描述不同民族、种族或一个世纪内发展变化的面相学"也并不存在。[162]

不久后,一无所获的科学不得不抛弃面相学维度,将客观、固定的衡量标准引入对人的研究。1800年前后,维也纳神经解剖学家盖尔发表的**颅相学**研究成果引起轰动,这项研究旨在通过凹凸不平的**颅骨外形**来探知人的**脑部形状**。[163]这

[159] Wilhelm von Humboldt,《洪堡作品集》(*Werke*, Stuttgart, 1981),卷5, 25页及下页。
[160] Georg Christoph Lichtenberg,《箴言与书信集》(*Aphorismen. Schriften. Briefe*, München, 1974), 268—307页,尤见299页。
[161] Lichtenberg, 1974(见注释160), 276页, 290页。
[162] Lichtenberg, 1974(见注释160), 291页。
[163] Hagner, 1997, 89页以下;另参见 Michael Hagner,《劳动中的精神:论大脑活动的视觉再现》(*Der Geist ber der Arbeit. Zur visuellen Repräsentation cerebraler Prozesse*),见 *Anatomien medizinischen Wissens*, Frankfurt/M., 1996, 259—286页;Hagner, 2004。

门新兴学科与脸的漫长告别亦随之拉开序幕。但颅相学是从面相学发展演变而来的，后者曾试图从脸部探察人的内在，却终告失败。颅骨构造取代脸部骨骼结构成为了研究对象。然而研究者在大脑中却并未发现任何精神器官——其外化于脸上的表情活动太不稳定——大脑仍旧只是一种身体器官。所谓"脑回面相学"[164]中的图像，也完全不同于以往意义上的图像。这里找不到任何一种介于内部与外部之间的相似性，而这种相似性在过去一直是人们努力探寻的东西。头骨与脑质都不是再现场所。颅相学意味着一个探索过程步入了新的阶段，这个过程使"人"的概念发生转变，从而引发了一场关于人类"精神"及其作用方式的激烈争论。对此，利希滕贝格不无嘲讽地指出，不应"根据头盖骨来推断大脑"，尽管这恰恰是颅相学的研究主旨。他自称"前后大概参与过八次人脑解剖手术，其中至少有五次都得出了错误结论"。[165]

颅相学开启了对人脑的探寻之旅，但大脑研究与性格研究之间的纷争却仍在继续。在对颅骨这一无生命之物的描绘与研究方面，人们投入了比研究活人面孔更大的热情。较之人脸，无脸的颅骨似乎能够提供更多关于性格的认识。在探寻"人的内在"的道路上，更进一步的成就感令研究者们倍受鼓舞，但人们对于真正的探寻对象却莫衷一是。由于对头骨的单纯描摹并无任何实际意义，于是研究者不得不提取相关数据，并将其转换为图画和图表。但自然哲学与器官学的争论仍未偃旗息鼓，在精神与大脑之间存在何种关系这一问题上，表现得尤为激烈。

德累斯顿的浪漫派画家卡尔·古斯塔夫·卡鲁斯（Carl Gustav Carus）[92]集上述两种认知体系于一身，他也因此而饱受非议。在职业生涯初期，他曾是一名解剖学家和生理学家，后凭借其惟妙惟肖的颅骨素描在众多同行中脱颖而出，而他作为画家的第二职业无疑为此提供了不可小觑的裨益。[166]与日后那些模糊的脑

[164] 此概念见 Carl Gustav Carus,《人类形象的象征意义》(*Symbolik der menschlichen Gestalt*, Dresden 1858, 1938), 156页; 参见 Hagner, 2004, 17页。

[165] Lichtenberg, 1974 (见注释 160), 279页及下页。

92　卡尔·古斯塔夫·卡鲁斯（1789—1869），德国医生、解剖学家、病理学家、画家、自然哲学家。——译注

[166] Hagner, 2004, 76页以下。

回相比，头骨提供了更为丰富的直观经验，同时也预示着对个性的更多了解。但在后期创作中，由于受歌德（Johann Wolfgang von Goethe）[93]的自然哲学所影响，卡鲁斯放弃了新兴的大脑研究，致力于通过"人类形象的象征"——他的晚期代表作即以此为名——对个性加以综合。1843年出版的《颅相学图集》，在某种程度上也是对精神性沉思的一种回溯。全书以入葬前曾被短暂存放于魏玛歌德故居的"席勒[94]头骨"的侧像为开篇（图28）。这张素描是一种全新形式的肖像，因为与一般的脸部肖像不同，它描绘的是一位值得景仰的作家的头骨。[167]画像为卡鲁斯根据席勒头骨的石膏模型所绘，而在此之前，同样的方式仅见于脸部肖像的绘制。它可被称为头骨的肖像，或者席勒的真实肖像在其头骨上的体现形式。

在《人类形象的象征》一书中，卡鲁斯满怀信心地表示，"缺少对颅骨形态的描绘"的人物刻画在未来将是不完整的，"描绘颅骨构造"将比描摹脸部特征更加重要。在某种程度上，颅骨已被制成一种科学标本，它包含了人类"最高级的生命器官——大脑"。但卡鲁斯并不想完全放弃对脸的描摹，因为"重要的精神器官都集中在脸部区域，只有通过这些器官，人的观念才能抵达灵魂，正是在这些观念的基础上，人脑展开了有意识生命所特有的高级现象"；一门"仅以脸部为依据的科学面相学"是彻底失败的。[168]

黑格尔（Georg Wilhelm Friedrich Hegel）[95]当然不会对大脑研究的发展无动于衷。他写道，"人的真相"并不体现在脸部，而是体现于"行为，体现在行为中的个性是真实的"。[169]能够"使不可见的精神变得可见"的，只有语言。因此，

[93] 歌德（1749—1832），德国诗人、自然科学家、文艺理论家，魏玛古典主义的代表人物，代表作有《浮士德》《哀格蒙特》《在陶里斯的伊菲格尼亚》等。——译注

[94] 席勒（1759—1805），德国诗人、哲学家、历史学家、剧作家，德国启蒙文学以及狂飙突进运动的代表人物之一，代表作有《阴谋与爱情》《强盗》等。——译注

[167] Carl Gustav Carus,《颅相学图集》(*Atlas der Cranioscopie oder Abbildungen der Schädel- und Antlitzformen berühmter oder sonst merkwürdiger Personen*, Leipzig, 1843), 图1；参见 Hagner, 2004, 88页与图17；另参见 Albrecht Schöne,《席勒的头骨》(*Schillers Schädel*, München, 2002)。

[168] Carus, 1938（见注释164），206页，209页。

[95] 黑格尔（1770—1831），德国哲学家，19世纪唯心论哲学的代表人物之一，代表作有《精神现象学》《哲学科学全书纲要》等。——译注

[169] Georg Wilhelm Friedrich Hegel,《精神现象学》(*Phänomenologie des Geistes*, Stuttgart, 1932), 248页；250页及下页。

面貌多变的脸和面具　　101

图 28　席勒头骨素描,《颅相学图集》插图,卡尔·古斯塔夫·卡鲁斯,1843 年。

新的头骨崇拜在这位哲学家看来极为可疑，因为头骨无非是"caput mortuum"[96]，是死人头的明证，而在此阶段，精神早已离开了大脑。令他最为不满的是科学家对脑部活动的定位，因为这种做法将精神限定在天赋上，或者完全与精神风马牛不相及。而头骨只是"精神的骨骼特征"。黑格尔称，既不能通过头骨，也不能通过脑回来衡量"精神之存在"。[170]他反对的不仅是大脑研究的方法，而且还有其研究目标，因为他从中看到了人类图像的陨落。

大脑"作为认知对象的重要性大于颅骨"。[171]对脑部语言中枢的轰动性发现引发了对脑回的狂热研究。而直到人们打破禁忌，允许将天才而不仅仅是罪犯的大脑作为研究对象，才终于取得了上述突破。受到威胁的唯心主义仍在撤退中不断发起反击，这一点从大脑"面相学特征"所激起的热烈反响中可见一斑。然而，"知识的觉醒"（Ausnüchterung）（米歇尔·哈格讷［Michael Hagner］[97]语）却使病理学在认识大脑功能方面具有了核心意义。直到此时，人们还对形态学问题念念不忘，试图从大脑的表面、尺寸和重量方面获取知识，本应对神经功能和神经腱展开的探索，则因工具的匮乏而未能实现。

面相学与神经科医生围绕大脑退化现象所展开的争论，为大脑政治在社会上的盛极一时拉开了序幕。莱比锡解剖学家保罗·傅莱契（Paul Flechsig）[98]便是倡导大脑政治的一位代表人物（图29），他充满自信地让摄影师记录下了他在实验室的工作场景：在他身后是一张图腾般的巨幅大脑解剖图，后者代表了他所统辖的研究领域。"真正"的人类图像变成了一个无脸的图像，从而也更适于科学实验。[172]1907年，为了展示天才人物"特殊的解剖学特征"，位于宾夕法尼亚的美国哲学协会在其官方刊物上登载了包括三名协会成员在内的"19世纪六位著名自然科学家"的大脑解剖图。据传，如果不是一位助手不慎遗落了资料，沃尔特·惠

96　拉丁语，意为骷髅、头盖骨。——译注
[170]　Hegel, 1932, 261页及下页。
[171]　Hagner, 2004, 119页以下。
97　米歇尔·哈格讷（1960—　），德国医生、科学史学家，以大脑研究史方面的论著而闻名。——译注
98　保罗·傅莱契（1847—1929），德国精神病学家、大脑研究者，神经解剖学奠基人之一。——译注
[172]　Hagner, 2004, 205页。

图 29　实验室里的保罗·傅莱契。

特曼（Walt Whitman）[99]的大脑解剖图本应也在其中（图 30）[173]。

20 世纪，大脑研究势不可挡地跻身主流学科，因篇幅所限，在此只能做一简要概述。在与心理学的最初论战中，大脑研究占据了上风。在大脑解剖学领域，"反面相学的趋向"大获全胜。事实上，新的成像技术所提供的"并非脑部图像"，而

99　沃尔特·惠特曼（1819—1892），美国诗人、人文主义者，代表作为《草叶集》。——译注
[173]《哲学动态》(News from Philosophical Hall II, 2007, Nr.I)，图 15—20。

图 30 《来自哲学大堂的新闻》（2007 年）封面插图：19 世纪六位自然科学家的大脑解剖图，原载《美国哲学会汇刊》（1907 年 4 月 21 日）。

只是脑部功能示意图，其目的在于使大脑尽可能地"去身体化"。[174]此时研究者的兴趣不再专注于大脑的个体特征，而是转向了脑部活动规律及异常表现。因此，企图借助图像展开研究的创造欲不得不另寻出路。这也引发了"一种关于精神面相学的幻想"，[175]在这一幻想中，用以传递信息和表达情感的脸已被排除在外。

然而，以上叙述还遗落了后面相学时代的一条发展线索，它以生理学家贝尔1806年初次发表的《表情解剖学》为起点，在达尔文进化论中暂时达至顶峰。在此，脸成为研究重点，但并非基于脸的个体特征，而是基于脸部肌肉运动。1872年，达尔文在《人和动物的感情表达》一书的序言中开宗明义地指出，"通过恒定不变的面部形态辨别"某种性格，并不是他的兴趣所在。[176]相反，他的研究重点从有别于动物的人脸转向了人与动物所共有的表情特征和声音特征：达尔文在表情中发现了陈式化的情感表达，这些情感是进化中的人为了生存而通过适应和遗传逐步形成的。关注重点从脸转向了脸部肌肉运动，后者是物种进化过程的反映。达尔文请人根据贝尔的原图绘制了一套脸部肌肉示意图，其中各个部位的肌肉均以字母加以标记（图31）。人的脸部肌肉因恐惧、悲伤、痛苦等情感而形成反射运动，这些情感正如人的表情一样，是与生俱来的，它们不受意志支配，但可通过意志加以抑制。[177]

达尔文认为表情是一种社会"行为"（action），其中传达的是物种在其生命过程中逐渐形成和保存下来的信号。正如达尔文在《人和动物的感情表达》序言中所描述的，贝尔的《表情的解剖学与哲学》（再版标题）指明了一种新的研究方向。达尔文效仿神经学家杜兴，在书中使用了大量照片。1862年，杜兴出版了《人类面部表情机制》一书。[178]他对患者面部进行电击实验，并拍摄下了通过不同部位

[174] Hagner, 2004, 303页。
[175] Hagner, 2004, 309页。
[176] Darwin, 1989, 1页；参见Schmidt, 2003, 48页及下页；Gunning, 2002（见注释138），37页以下。
[177] Darwin, 1989, 图1。
[178] Guillaume-Benjamin Duchenne de Boulogne,《人类面部表情机制》(*Mécanisme de la physionomie humaine. ou, Analyse électro-physiologique de l'expression des passions applicable à la pratique des arts plastiques*, Paris, 1862)；参见Schmölders, 1995, 209页；Schmidt, 2003, 59页以下；Gunning, 2002（见注释138），31页以下。

FIG. 1.—Diagram of the muscles of the face, from Sir C. Bell.

FIG. 2.—Diagram from Henle.

图31 面部肌肉示意图，达尔文著《人和动物的感情表达》插图，1872年。

肌肉的机械性收缩而制造出的类似于惊恐的表情，达尔文在其《人和动物的感情表达》中使用了配图（图32）。从照片上可以看出，越是受到疾患或生理缺陷等因素干扰的面部，其表情也呈现得越发清晰。新的方法不容置疑地表明，拉瓦特尔的面相学已退出历史舞台。直到同样是以机械方式制造出来的照片问世后，脸部表情的机械原理才得以展示。

杜兴将单个肌肉区分出来加以单独呈现，揭示了体现在面部的人类发展史。而这显然也正是达尔文对杜兴实验感兴趣的原因。所有的肌肉都可以对应于某一特定表情或功能，进而通过表情行为对物种成员间的社会交往加以调节。喜、怒、哀、乐等各种情绪通过不同的肌肉得以表达。人脸就像是一个系统发生史的表演舞台，在这里，脸部表情随着时间的推移而日益复杂。表情的相似性也同样存在，借助这一相似性能够从人群中辨认出某一个体，但首先是与其他人的互动，参与互动的不仅仅有声音和目光。面部肌肉更多地传达的是一种信息，由于人的面部活动相类似，因此一

个人能够对他人传递出的面部信息进行解读。关键在于人们用脸来做什么,而表情行为之所以可能,是因为每张脸上都储存了相同的表情。自然史在各种文化的在场中不断延续,尽管不同文化对面部表情有着不同的约束和管理方式。不同于杜兴的系列影像,将一张脸定格为唯一一种表情的图像并不能反映脸部活动,因此也无法再现问题的关键。

达尔文为一种新的范式开辟了先河,他使图像让位于科学实验。事实证明,人类所拥有的是一种局限于物种的情感表达,人不过是一种生物。达尔文研究的是作为情境反应的情感,感情的其他类型则被视而不见,他的结论是:人类"起源于某种较低级的生物形式"。[179] 人的情感及面部表情反映了一种进化过程,所有物种在这一进化中都能找到相同的根源。"情感语言——人们有时会这样称呼它——对于人类的生存与幸福具有重要意义",因此,自然科学家应当对"在周围人的脸上时刻上演着的不同表情"予以关注。关键在于,表情是一个集体特征,且正如达尔文所强调的那样,它适用于所有人。人们在某一张脸上所能看到的,曾经出现在所有人的脸上。人的表情早在婴幼儿时期就已形成,尽管此时的他并不能对自己的表情做出解释。当然,人类学在这个问题上也发展出不同的分支,从这时起,研究者开始更多地关注脸的功能,而脸在过去一度被理解为人类统一性的体现。现代人因脸的个体概念和直接体验的丧失而发出的悲

图32 《对一名患者进行的实验》,杜兴,人脸机械原理研究,1862年,巴黎国立高等美术学院。

[179] Darwin, 1989, 285页。

叹，便是这种发展所导致的结局。

6. 对脸的怀旧与现代死亡面具

死亡面具曾在市民时代成为"面相学领域的隐秘核心"[180]。作为面相学——这门研究既有乌托邦色彩，又与时代紧密相关——背后的动力，脸部崇拜在死亡面具中找到了真正的归宿，而此时的科学早已和脸这一研究对象分道扬镳。我们在此谈论的是一种名副其实的面具，它将亡者身后留下的一张空荡的脸呈现在我们面前。"死亡面具之所以不同于其他任何一种面具，是基于这样一个可怕的事实：它从一个人的脸上被'摘'下来，却再也回不到这张脸上"。于是，杜尔斯·格仁拜因（Durs Grünbein）[100]谈到了所谓"断裂的脸"（Facies interrupta）。[181]但现代面具崇拜的主要意义并不在于追忆亡者，而是更多地在于赋予脸一种超越生死的在场性，使其还原为"脸"这一概念本身。

在拉瓦特尔完成了其面相学论著后的短短几年，一种值得探究的新的死亡面具诞生了，它便是戈特霍尔德·埃夫莱姆·莱辛（Gotthold Ephraim Lessing）[101]的死亡面具。1781年莱辛去世后，几位友人请人为其翻制了脸模，以纪念他们心目中的这位挚友和楷模（图33）。与以往的死亡面具不同的是，这张面具不是用来制作肖像的，或者说它不是某种用以实现特定用途的手段，而是象征了一种超越死亡的私人化静观。人的尊严是上帝眷顾之物，在这种启蒙意识的影响下，卡尔·威廉·斐迪南（Karl II. Wilhelm Ferdinand）[102]出资为莱辛举办了一场十分

[180] Schmölders，1995，190页；另参见注释138列出的其他文献及Michael Davidis/Ingeborg Dessoff-Hahn主编，《人脸档案：席勒国家博物馆中的死亡面具与活面具》（*Archiv der Gesichter. Toten- und Lebendmasken aus dem Schiller-Nationalmuseum*，Ausstellungskatalog，Museum Schloß Mozland/ AlexanderkircheMarbach am Neckar/Museum für Sepulkralkultur，Kassel，Marbach，1999）。

100　杜尔斯·格仁拜因（1962—　），德国抒情诗人、作家、翻译家。——译注

[181] Durs Grünbein, Davidis/Dessoff-Hahn, 1999（见注释180），12页；16页。

101　戈特霍尔德·埃夫莱姆·莱辛（1729—1781），德国启蒙运动时期戏剧家、文艺批评家、美学家，代表作有《爱米丽雅·迦洛蒂》《智者纳旦》《萨拉·萨姆逊小姐》。——译注

102　卡尔·威廉·斐迪南（1735—1806），不伦瑞克 - 沃尔芬比特大公，普鲁士陆军元帅。——译注

面貌多变的脸和面具　　109

图 33　戈特霍尔德·埃夫莱姆·莱辛的脸模，1781 年，沃尔芬比特尔，奥古斯特大公图书馆。

隆重的官方葬礼。[182]这张面具同时也体现了一位精神巨人所享有的超越了一切世俗障碍的新权威。正如以往的基督像一样，它所传达的并不是一张僵死的脸，而是人的**真实面貌**。[183]此时的死亡作为一种看得见的生命之终结，激起了一种新的迷恋。观者在面具上看到的那张脸，无可辩驳地体现出个体的独特性。拉瓦特尔曾对"真实的、恒久不变的石膏像"发出如下赞叹："与生者和沉睡中的人相比，其线条（显得）更加鲜明。使生命摇摆不定的那种东西，因死亡而归于平静。"[184]拉瓦特尔所说的是一张凝滞了的脸，它在永恒的映照下展现出了人的真实"面貌"。"面相学的面具"或许是对这一悖论的准确概括。

而死亡面具终究是这样一个现象：脸通过死亡面具变成图像。脸必须转化为自身的面具，才能完全变为图像，并以图像的形式永久存留。图像的魅力在于它制造了一个玄奥的谜题：它制造了一种只有通过被再现者的缺席才能形成的在场。所以，死亡面具仿佛是从一张死去的、变成面具的脸上揭下来的面具，换言之，即面具的面具。死亡面具是脸的仿品，这张脸已不再具有表情，它所唯一拥有的，是一种超越了一切表情才会产生的表情，所以死亡面具才会令人如此着迷，尽管我们知道，死者的遗容或许经过了面具制作者的修饰，于是，一张被遗弃的脸上呈现出一种沉睡般的安谧。

现代死亡崇拜是在博物馆而非墓地进行的——例如在维也纳博物馆内的死亡面具档案馆——但它只有借助展览的形式才能实现（图34）。事实上，我们在此看到的是一种高级形式的生命崇拜，在一张亘古不朽的脸的映照下，生命仿佛再次浮现。人们在这张脸上寻找一种通过死亡而得以永驻的品质。那紧闭的双眼回避着观者的目光，却又任由人们近观。在"人"的理念摇摇欲坠的时代，死亡面具承载了人类对"脸"所寄予的一切期望。它呈现出一种在富于表情变化的活人的脸上所看不到的清晰，尽管是以恐怖阴森的方式。死亡面具成为一种崇拜对象，人们通过它来对一张恒久真实的脸进行追忆和祭拜。

[182] Benkard，1926，35页。
[183] Belting，2005。
[184] Lavater，2002，卷4，154页。

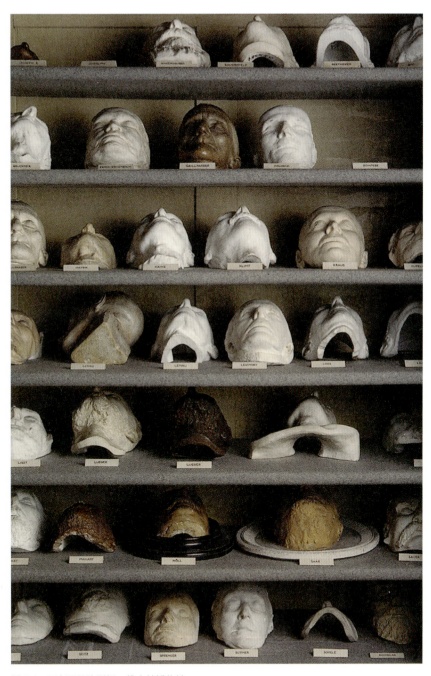

图 34 死亡面具陈列柜,维也纳博物馆。

塞纳河无名少女的死亡面具也是一个类似的例子。1900年前后，这张在巴黎某停尸房内翻制的脸模，通过无数流传于世的石膏像和摄影作品而广为人知。这张脸来自一位无名女子，因此，那种一般意义上的、存在于摹本和原型之间的相似性，在这张脸上无从求证。它是一个不折不扣的图像，其中再现的并不是一个亡者，而是超越了时间的死亡之美。里尔克曾经这样来描写"溺亡少女的脸"：人们制作这张脸模，是因为"她很美，她在微笑，笑得那样迷人，仿佛什么都知道"。[185] 莫里斯·布朗肖（Maurice Blanchot）[103]也为其献上了一篇题为《死亡判决》的随笔，他在文中写道："她双眼紧闭，脸上露出细微而丰富的微笑，让人们不由得以为她溺毙于极乐的瞬间。"[186] 在这里，消逝的生命与随之产生的图像发生了置换。透过布朗肖的文字，人们或许可以从尸体的陌生性中发现图像的陌生性，图像制造出一种新的相似性：它不再指向任何其他，而是仅仅指向自身。在一个脸的真实性开始动摇的时代，这一永恒而纯粹的脸之图像为人们带来了新的慰藉。

第一次世界大战将市民时代的个体理念摧毁殆尽，在此之后，一股崇拜死亡面具的风潮再度兴起，与市民时代个体的终结相伴而来的，是人们对脸的缅怀和追忆。新的面具崇拜通过无数装帧精美的画册风靡一时，例如艾贡·弗利戴尔（Egon Friedell）[104]的《最后的脸》，以及恩斯特·班卡尔（Ernst Benkard）[105]的《永恒的容颜》等。班卡尔在文中提到，死亡面具"是矗立在理性与信仰的交叉点上的一座静默无声的丰碑……它是人类的最终图像，是其永恒的容颜"，他在死亡面具中清楚地看到了"终于无须挤眉弄眼的人类面貌"。[187] 凝然不动的脸

[185]　Rainer Maria Rilke,《马尔特手记》(Die Aufzeichnungen des Malte Laurids Brigge (1910), Leipzig, 1933)，94页。此处译文参见《马尔特手记》，上海译文出版社，2011，79页。——译注
103　莫里斯·布朗肖（1907— ），法国文学理论家、作家、哲学家，代表作有《黑暗的托马斯》《死亡的停止》等。——译注
[186]　莫里斯·布朗肖，《死亡判决》(L'Arrêt de mort, Paris, 1948), 19—22页；参见 Didi-Hubermann 的分析，2003，157页以下。
104　艾贡·弗利戴尔（1878—1938），奥地利作家、戏剧家、文化哲学家。——译注
105　恩斯特·班卡尔（1883—1946），德国艺术史学家。——译注
[187]　Benkard, 1926, 27页, 36页, 37页; Friedell, 1929。

仿佛磁石一般，吸引着那些对当下时代倍感失望的人们的目光。通过物理接触的方式从死者脸上翻制而成的脸模，正如从原片洗印出来的拷贝。在这个"摘面具"的过程中，初始的脸被还原为最终的图像，并如同来自消逝年代的珍贵文物一般，享受着人们的尊崇与膜拜。

令班卡尔好奇的是，"死亡面具竟然历经了如此漫长的时间才具有了今天的意义"。他认为，死亡面具的传统在宫廷时期的断裂是导致上述现象的原因。而现代危机则是其背后的另外一个原因：在这场危机中，人们一往情深地追忆着一种永恒意义上的"人"，一种并不被定义为某种社会角色，而是享有个体尊严、集中体现了"人之存在"的人。风靡一时的摄影图集也对新兴的死亡面具崇拜起到了推波助澜的作用。这类摄影图集仿似一本本汇集了精神巨人的祈祷书，读者期望通过伟大人物的面貌领略其人格魅力。作为相似性的技术媒介，恰恰是摄影延续了以往时代中面具雕刻所具有的功能，让面具重新成为一种真正意义上的"静观"对象。在黑白相片上，脸和面具之间的界限变得模糊，脸作为图像被重新赋予了它应有的权利。

马尔巴赫（Marbach）席勒国家博物馆（Schiller-Nationalmuseum）的"人脸陈列室"汇集了德国历史上众多伟人的死亡面具，供世人瞻仰凭吊。格仁拜因曾在一篇文章中对这一艺术样式提出异议，他认为在死者的脸上，"一切反应和表情活动都平息下来，这种状态的脸无异于一扇合上的门。从一个死者的脸上能读出什么内容，更多地取决于人们的静观"。[188] 而静观恰恰是死亡面具的意义所在，经过了噩梦般的"一战"，缅怀失落了的人类理想成为一股社会风潮，人们希望借艺术家和哲人的脸沉湎于遐思，逃避时代的滚滚洪流。寄望在风云变幻的时代挖掘出永恒不变的脸，无疑是一种悖论。人们对这些"永恒的脸"肃然起敬，仿佛它们是从脸上残存下来的珍贵遗迹。与此同时，伟大人物的脸也为**人类图像**提供了一种真正意义上的确证。

一些不尽相同的艺术题材也由此产生出些许关联，这些题材包括死亡面具以

[188] Grünbein, 1999,（见注释 181），12 页。

及所谓德意志民族的"人民面孔",后者是流行于两次世界大战期间的一个热门题材。所有的人民面孔,不论其传达的是何种信息,都体现出一个共同的基本特征:对脸的怀旧情结。这一次,人们在乡野间急不可待地搜寻一张永恒的脸,仿佛这样的脸在城市中已销声匿迹。通过照相机这一现代发明而呈现为影像的脸,进入了人们的视野。影像的光晕几乎与一张描摹出来的脸别无二致,脸借由摄影得以转化,仿佛接受了永恒时光的洗礼。类似题材的摄影图册仿佛一部部被大加宣传的关于人的《圣经》,以不同手法从死亡面具或"人民面孔"背后揭示出一种超越了个体肖像的原始图像(Urbild),或曰一种所谓"真正"的脸的理想形象。死亡面具同样也寄托了对脸加以美化的愿望,在一种失落情绪的滋养下,各种脸部崇拜在同时代的摄影图集中一一尽现。与"人民面孔"或具有地域特征的脸一样,死亡面具也是一种象征性的脸,只是二者在具体方式上有所区别。它们都产生于"脸"的危机时代,只是不同的世界观提供了各自不同的解决方案:或是面对一张永恒的脸——它与那种强调速度的新闻报道式的"快照"截然相反——陷入冥想;或是"返璞归真",重新回到流露出"淳朴性情"的乡民面孔。

究其本质,关于"脸"的种种争论涉及的是一种渐趋没落且备受争议的人类图像,其中保守派自认为在永恒的死亡面具或种族"图腾"中找到了这一图像的象征。而对于种种现代图腾所依据的"典范",卡尔·西奥多·雅斯贝尔斯(Karl Theodor Jaspers)[106]提出了他的质疑:"对高贵的人类图像的热爱和对低劣的人类图像的憎恶"随处可见,"人类的某些面貌被当作典范,某些面貌则被视为反例",在观念上则形成了"我们乐于趋近的类型和避之唯恐不及的类型"。[189]雅斯贝尔斯在此针对的是恩斯特·荣格(Ernst Jünger)[107]等人发表的言论:荣格将都市人脸上呈现出的那种"千人一面"视为一种"威胁";阿尔弗雷德·德布林(Alfred

106 卡尔·西奥多·雅斯贝尔斯(1883—1969),德国哲学家、精神病学家,存在哲学的代表人物之一,代表作有《时代的精神状况》《历史的起源与目标》等。——译注
[189] Karl Jaspers,《时代的精神状况》(*Die geistige Situation der Zeit* (1931), Berlin, 1971), 144页。此处译文参见《时代的精神状况》,上海译文出版社,2003,183页,略有改动。
107 恩斯特·荣格(1895—1998),德国作家、思想家,其早期作品表现出强烈的民族主义和反民主主义倾向,在法西斯统治时期颇具影响力,被视为纳粹主义奠基人。——译注

Döblin）[108]也发表文章称，仍有"为数不多的原型"得以幸存，"而新的类型正在粉墨登场"。[190]魏玛共和国时期甚嚣尘上的文明批判由此可见一斑，直到第三帝国的种族主义意识形态以暴力方式终结了这场关于"脸"的争论。

但这种保守主义立场也促成了其对立面的形成。在阿克塞·艾格布莱希特（Axel Eggebrecht）[109]看来，肖像摄影已随着市民时代的终结而告消亡，其新的替代形式则是埃里希·莱茨拉夫（Erich Retzlaff）[110]镜头下的"无产者面貌"。[191]奥古斯特·桑德在他的20世纪大型人像摄影计划中——他没有选择"永恒的面容"这一标题，而是取了一个颇具论战意味的名字:《时代的面容》——放弃了脸部特写这一主流表现手法，而侧重以类型化的手法来展现人物所属的社会阶层及角色身份（如图35中的泥瓦匠，图36中的实业家）。[192]由此可见，在一个保守与"现代"相互碰撞的社会里，人们热切探寻的是一种具有典型意义的时代面貌，而非个性化的脸。

与此同时，日后在第三帝国时期名噪一时并吸取了纳粹思想的埃尔纳·兰德沃伊－蒂尔克森（Erna Lendvai-Dircksen）[111]却为"人民面孔"大唱赞歌。[193]其作品同样侧重于群像的塑造，但与桑德不同的是，兰德沃伊－蒂尔克森把镜头

108　阿尔弗雷德·德布林(1878—1957)，德国精神科医生、作家，德国现代文学奠基人，表现主义流派先驱，代表作有《华伦斯坦》《柏林，亚历山大广场》等。——译注

[190]　荣格与德布林的文章参见 Wolfgang Brückle,《肖像的终结？1930年前后德国人像摄影中的面相学》(*Kein Portrait mehr? Physiognomik in der deutschen Bildnisphotographie um 1930*)，见 Schmölders/Gilman, 2000，131页，尤见136页。

109　阿克塞·艾格布莱希特（1899—1991），德国作家、记者。——译注

110　埃里希·莱茨拉夫（1899—1993），德国摄影家。——译注

[191]　Brückle, 2000（见注释190），144页及下页。

[192]　Brückle, 2000（见注释190），150页及下页；参见 Susanne Lange 主编，August Sander 著《二十世纪的人》(*Menschen des 20. Jahrhunderts*, München, 2002)，卷2，图 II/8/1；图 II/9/3。

111　埃尔纳·兰德沃伊－蒂尔克森（1883—1962），德国摄影家，以拍摄德国乡村人物而著称。——译注

[193]　关于兰德沃伊－蒂尔克森的论述参见 Falk Blask/Thomas Friedrich 主编，《人类图像与大众面貌：关于人像摄影的不同观点》(*Menschenbild und Volksgesicht. Positionen zur Porträtfotografie*, Münster, 2005)，以及该书中 Ulrich Hägele 的文章，《兰德沃伊－蒂尔克森与人民摄影的图像志》(*Erna Lendvai-Dircksen und die Ikonographie der völkischen Fotografie*)，78页以下；另参见 Janos Frecot,《人民面孔》(*Volksgesicht*)，见 Faber/Frecot, 2005，80页以下。

图 35 泥瓦匠,奥古斯特·桑德,1926—1932 年。

图 36 实业家,奥古斯特·桑德,1926—1932 年。

对准了德国乡民"永恒的脸"。[194] 她在这些农民的脸上看到了与城里人的"虚伪面具"截然相反的类型。1916 年，在一种由文明批判触发的怀旧情结的感召下，她开始收集整理自己所拍摄的人像作品，并从 1932 年起以《德意志的人民面孔》为题结集出版。她自称在乡民脸上看到了一种在城市里无迹可寻的"脸"的替代物。对"千人一面"现状的控诉成为当时舆论的焦点。

在兰德沃伊－蒂尔克森的作品中，脸是作为一种风景呈现的，因此它应与风景一样表现出永恒的特征（图 37）。兰德沃伊－蒂尔克森坚信，历经数百年的沧桑变化，"风景的面貌已深深刻入了脸的风景"。她以文字游戏的方式引述了当时人们所谈论的"脸的风景"，但又赋予这个词以另外一层含义。在她看来，脸并非平面意义上的风景，而是一面镜子，从中倒映出的是脸的主人置身其中的风景。她希望挽救这些"脸"的命运，以免这个退化的时代使其沦为"没有个性的面具"。从艺术家的这些表述中，不难看出起源神话以及某种不乏感伤色彩的人类学对她的影响。兰德沃伊－蒂尔克森称自己对"人民面孔所展现出的恢宏和永恒"抱有"深沉的爱"，她在文中写道，一些乡野农妇仿佛是"出自莎士比亚笔下的人物"，她们看似没有个性，却又完全超越了个性。时隔不久，这种怀旧情结就被推行种族主义意识形态的第三帝国所滥用，正如在兰德沃伊－蒂尔克森身上所发生的那样，但她的创作是完全自愿的，并非官方授意或胁迫所致。

与对死亡面具的崇拜一样，对人民面孔的歌颂也同样表达了一种失落感，这种失落感不仅仅植根于一种反现代精神，而是弥散遍布于不同人群。此外，它也有别于市民社会对主体及个人主义的推崇。人们不再对那种用脸来武装自己的强大个体顶礼膜拜，而是竭力寻找一种当下时代不复存在的永恒的、原初形式的人。在这样一种脸部崇拜中，面具的形成几乎是必然的。摄影集成功地塑造出了一些近乎消亡的面具，它们既不属于死人，也不属于都市人，而仅仅在乡民脸上得以遗存，那些脸上仍留有旧时代的鲜活影子。摄影集或展现了真正的死亡面具（但

[194] 例如摄影作品《库尔斯沙嘴的渔家女》（*Fischertochter von der Kurischen Nehrung*），见 Faber/Frecot，2005，图 86。

面貌多变的脸和面具　　119

图 37　东部人的脸：卢萨蒂亚的小女孩，埃尔纳·兰德沃伊－蒂尔克森。

它在观者眼中却是一张真实的脸），或是将脸如面具一般定格在画面中，以正面像的方式突出其庄重、永恒之感。将"脸"作为偶像加以供奉和静观曾被唯心主义面相学奉为圭臬，上述摄影集便是这一精神遗存的现代传承。

7. 脸之悼亡：里尔克与阿尔托

在巴黎创作《马尔特手记》时，面对岌岌可危的"脸"，年轻的里尔克发出了令人难忘的哀叹，他也是第一个感喟于此的作家。这个德国人仿佛一个姗姗来迟的浪子，在大都市里穿梭徘徊。他发现在刚刚形成的都市人群中已没有了属于个体的死亡，回想起乡间度过的童年时光，关于个体和身份认同的问题始终困扰着他，让他不寒而栗。医院里的病人"当然是以批量生产的方式死去"；"由于生产量如此巨大，单个人的死是不可能得到完善的处理的；不过这也没有什么关系。今天谁又会在乎怎样去安排一个妥善完满的死呢？"就连有钱人也不会在乎，"希望拥有一个属于自己的死的人变得越来越罕见，而且很快将会变得跟拥有属于自己的生的人一样罕见"。曾经在个人的生命规划中占有特殊地位、被视为归宿和目标的死亡，已变得"平淡无奇"。死亡对任何人而言，都不再是一种使命。[195]

如果一个人在自己生前就已没有了脸，那么死后也就无所谓失去脸。脸和死亡同时进入了里尔克的视野，他对人群中所有终将衰朽的脸做了不无讽刺的描绘。体现在脸上的个体身份已成为一种消逝的记忆。"这里有很多人，但是这里的脸更多，因为每一个人就有许多脸。有一些人长年累月总是戴着同一张脸——它自然地变脏、变旧"，"它会拉长，就像一个人在旅途中戴破的手套。现在问题自然就产生了，既然他们拥有很多张脸，那么他们用其余的脸来做什么呢？他们把其余的脸都储存起来。他们的孩子将会戴那些脸，他们的狗出门时也会戴着那些脸。

[195] Rainer Maria Rilke,《马尔特手记》(*Die Aufzeichnungen des Malte Laurids Brigge* [1910], Frankfurt/M., 2000), 13页。

为什么不呢？脸就是脸。其他人以不可思议的速度一张接一张变换自己的脸，并且将这些脸全部戴旧、戴破，还不到四十岁就已经只剩下最后一张了。他们没有节约用脸的习惯，他们的最后一张脸戴过一个星期就磨旧了，磨出了破洞（……）然后渐渐地，衬里——或者说'非脸'——也露了出来。"[196]

这段文字给人以这样一种印象：里尔克似乎是在谈论作为日用品的面具，他总是用"脸"一词来指代面具，二者似乎已没有了分别，因为脸成为人的生命过程中被迅速消耗的一种廉价面具。脸像成品一样实行定量配给，每个人都被分配了若干张脸。在这里，现代人将怅惘的目光投向了一种古老的人类理想。被认为具有特殊意义的脸或许从来都是一种例外？过去人人都能拥有这样一张脸吗？但角色确乎是存在的，人可以通过反复练习来驾驭自己的角色。扮演角色同样需要用到面具。当角色也不复存在时，面具也就变得百无一用。个体的人在过去也是一种角色吗？人们是不是可以将其从脸上摘下，如同摘下一张角色面具？尽管脸被证明是一种面具，但它无法被摘下来——脸下面除了光洁的头骨之外空无一物。只有雕塑家能够将面具从一张脸上"摘"下来，但他首先必须找到一张脸。格奥尔格·毕希纳（Georg Büchner）[112]的《丹东之死》为里尔克的悲观主义奏响了序曲，剧中的一位雅各宾派成员在谈到大革命的叛徒时说："是时候撕下他们的面具了。"预感到大势已去的丹东只说了一句话："脸也要一并撕下来。"

当马尔特在圣母院大街的拐角处遇到一个妇人时，梦魇般的"非脸"似乎得到了证实："她身体缩成一团，脸深深埋在双手中"；他走在空荡的街道上，脚步的回声将她惊醒，"还没来得及抬头，她便猛然直起身子。我可以看见她那埋在手中的面颊，那空洞的外形。我努力不去看从她双手中挣脱出来的那个东西。看到一张脸的内部让我不寒而栗，但我更害怕看见一颗没有脸的光秃秃的头颅。"想到一个人可以在医院里不为人知地悄悄死去，甚至也成了一种安慰。

[196] Rilke，2000（见注释195），11页及下页。
112 格奥尔格·毕希纳（1813—1837），德国作家、医生、自然科学家、革命家，著有《丹东之死》《莱翁采和莱娜》等。——译注

里尔克曾在奥古斯特·罗丹（Auguste Rodin）[113]的画室观摩过石膏像的翻制过程，也曾不止一次地看到过中空的石膏脸模。但他在《马尔特手记》中却描绘了一张空荡的脸。对里尔克来说，艺术世界里的事物不同于现实，因为在艺术中，脸获得或者说保留了一种形式，一种它在生命中已然失去的东西。通过艺术手法得以再现的脸是对往昔生活中的脸的追忆，其中包含了对未来的希冀。在关于罗丹的艺术评论中，里尔克就像这位雕塑家本人一样，将其包括胸像在内的所有作品都统称为"面具"。既然不是真正的脸，那么总归可以称为面具。1902 年，里尔克在他关于罗丹的第一篇文章中，称赞"'塌鼻男人'的面具"是罗丹的第一幅肖像作品，

图 38 《塌鼻男人》，奥古斯特·罗丹，1863/1864 年，慕尼黑，新绘画陈列馆。

其中《塌鼻男人》是罗丹作于 1863 到 1864 年间的一件早期作品（图 38）。

"罗丹在创作这件面具时，面前是一个静坐着的人和一张平静的脸，但这张脸是一张活人的脸，充满了不安和躁动"。一种想要呈现（和记录）生活的艺术，不

113　奥古斯特·罗丹（1840—1917），法国雕塑家，19 世纪和 20 世纪初最伟大的现实主义雕塑艺术家，代表作有《思想者》《加莱义民》《青铜时代》等。——译注

应将那种根本不曾存在过的平静当作自己的理想。[197]生命在这样一张脸上留下痕迹，而当时的罗丹已完全形成了他自己塑造一张脸的方式，包括命运在上面刻下的每一道线条。他埋头创作，"这个人的生命在他的手中再度消逝，他并不去追问这个人是谁。每一次看到人的脸，他都会不由得回想起那些创作的时光"。但任何一种姿态里都蕴含了生命。在全身像的创作中，罗丹将脸的表情及其赤裸的状态转移到了整个身体。他所创作的现代雕塑的革命性即在于此。罗丹的人物仅仅通过激情的肉体就已获得生命："刻画在脸上的生命就像表盘上的指针一般清晰可辨，与时间的关联历历在目——这种关联在身体中表现得更为凌乱、宏大，也更为神秘和隽永。"罗丹作品中的身体以其姿态抗拒着所有人们期望它所扮演的角色。这种抗拒为追求自然、追求自由的渴望，而不是为人物的表情提供了更多空间。

里尔克的时代只是一个序曲，在随后的一百年里，诸如奥斯维辛等一系列历史事件使脸的问题愈发尖锐化，一切可以想见的图像无不成为质疑的对象。[198]脸也早已不是造型艺术的热衷题材，先锋艺术家开始陷入对机器的迷恋，正如蓬杜·于尔丹（Pontus Hultén）[114]所言，较之"感性"的脸，现代艺术家更钟爱"机械美"。[199]在未来主义者眼中，赛车取代了卢浮宫里著名的古希腊胜利女神雕像，成为美的象征。激情洋溢的费尔南·莱热（Fernand Léger）[115]也同样是机械美学的代表人物。在莱热看来，对于他自己的艺术理想而言，围绕"蒙娜丽莎的微笑"的那种怀旧式崇拜构成了一种威胁，因此他不惜动用一切手段对艺术中的脸发起

[197] Rainer Maria Rilke，《奥古斯特·罗丹》（*August Rodin*，Leipzig，1913），25 页；另参见 18 页，23 页，49 页；John L. Tancock，《罗丹的雕塑：费城罗丹博物馆馆藏作品》（*The Sculpture of Auguste Rodin. The Collection of the Rodin Museum Phladelphia*，Boston，Mass.，1976），473 页以下，Nr.79；Rainer Maria Rilke，《奥古斯特·罗丹：第一部分》（*Auguste Rodin: Erster Teil*），见 *Sämtliche Werke*，卷 5，Frankfurt/M.，1965，157 页。

[198] 关于反映大屠杀的图像参见 Georges Didi-Hubermann，《影像漠视一切》（*Image malgré tout*，Paris，2003）。

114 蓬杜·于尔丹（1924—2006），瑞典艺术史学家、艺术品收藏家、策展人。——译注

[199] 关于"机械崇拜"（Maschinenkult）参见 Pontus Hultén，《机械时代末期的机器景观》（*The Machine as Seen at the End of the Mechanical Age*，New York，1968）。

115 费尔南·莱热（1881—1955）法国画家、雕塑家、版画家、艺术品仿造大师及电影导演，立体派艺术家。——译注

攻击，将后者定义为一种宣扬过时的主体概念的市民文化的陈词滥调。在他看来，只有"立体的"物才有价值，物没有面部，亦不具有任何含义，而仅仅表现了一种形式。[200]一个被人格化了的世界应当成为过去。

1956年，君特·安德斯（Günther Anders）[116]在一篇题为《过时的人》的檄文中虚构了一个没有死亡的世界，在这里，即便是鲜活的脸也无法再激起人的兴趣。安德斯在其中用到了"偶像癖"（Ikonomanie）一词，这是一种业已消亡的人类现实的替代品。安德斯的文章引用了伊夫林·沃（Evelyn Waugh）[117]发表于1948年的长篇小说《至爱》，这部以好莱坞墓地为故事背景的作品开启了欧洲反美文化批判的先声。作者认为，"对死亡的美化"驱逐了死亡的真相，呈现在人们眼前的是对生命苍白无力的虚构，"埋在这些墓地里的不是死者，而是死亡本身"。在加利福尼亚的一家名为"林间低语"的殡葬公司里，遗体被登记为"逝者"；与客户交谈时，工作人员始终用"至爱"一词来代替死者的真实姓名。在早期的反美文化批判中，欧洲人仍然是以带有距离感的旁观角度来审视美国的，这个国家被视为不受欢迎的未来社会。

身处大西洋彼岸的安德斯也同样发现了人的脸庞悄然消亡的个中征兆。根据同样的模型炮制出的脸沦为面目相仿的系列产品，一张脸与另一张脸的差别无异于一块布料与另一块布料，仅仅源于工业流程中产生的误差——但让安德斯感到悲哀的并非上述事实，也不是"现代人脸上那种屡见不鲜的千人一面"，而是就连"千人一面的脸"在当今也难免走向衰亡。[201]

提及战后关于脸的危机之争，有必要重温安托南·阿尔托（Antonin Artaud）的那篇被广为引用的《人的脸》（*Le visage humain*）。此文发表于1947年7月，其间阿尔托的肖像作品正在巴黎皮埃尔美术馆展出。因此作者在文中急切呼吁，

[200] Fernand Léger，《绘画的作用》（*Fonctions de la peinture*，Paris，1965），53页以下。
116 君特·安德斯（1902—1992），奥地利哲学家、诗人、作家，现代批判技术哲学和媒体批判哲学的奠基人，代表作为《过时的人》。——译注
117 伊夫林·沃（1903—1966），英国作家，著有《旧地重游》《荣誉之剑》等。——译注
[201] 君特·安德斯，《人类的衰朽》（*Die Antiquiertheit des Menschen*，München，1956，1992），卷1，85页，280页。

希望观众将这些素描作为脸的象征加以正视。阿尔托曾因精神问题长期住院，在结束了多年的禁闭生活之后，他试图以描绘肖像的方式来寻回濒于险境的自我认同。而在这场与病魔的较量中，他的众多友人成为了与他并肩作战的模特。逝去的人戴着死亡面具出现在他的笔下，而生者面孔的真实性则被不断质疑。画家与所有出现在他作品中的脸展开了一场私密对话，迫使这些面孔吐露出一直深藏其中的秘密。[202]

20世纪40年代，"抽象"一度成为造型艺术颠扑不灭的座右铭。在抽象艺术盛极一时的年代，一位文学家的绘画作品早已显得不合时宜。但阿尔托却执意逆潮流而动，坚持"如其所是地还原人脸的特征，因为脸还未找到它所召唤的外在形式；也就是说，与生俱来的脸（visage）尚未找到其终极形式（face），这一形式必须由画家来赋予"。"face"是脸的另一种称谓，但这一概念兼有"面容"与"自我表达"两种含义，所谓"自我表达"与纯粹面相学意义上的相似性有着本质区别。"人的本真面貌还在自我探寻的途中，它内涵了一种绵延不断的死亡，画家必须还原脸的真实特征，如此才能拯救（sauver）人脸，使其免于消亡。"肖像在过去一直肩负着对抗死亡的使命，因此这段话也可以被理解为一场对肖像的告白。但阿尔托并不希望人们将其作品归入一种在他看来已然衰朽的传统。他认为，传统肖像画家为使人物的脸显得生动而满足于"单纯的表面"，他所追寻的则是真实的脸。脸"作为外在形式从不与身体浑然一致，而是试图呈现为一种不同于身体的东西"。[203]

1948年1月，年轻的阿尔托在去世前不久完成了一幅素描杰作，他加快了探寻自我真容的步伐，为描绘脸的真实性而投入一场新的抗争（图39）。[204] 画面上，一张张脸彼此应和，犹如一场正在上演的无比壮观的假面戏剧。在画的左侧，几

[202] 相关作品参见 Paule Thévenin/Jacques Derrida 主编，《安托南·阿尔托：绘画与肖像》（*Antonin Artaud. Dessins et portraits*，Paris，1986）；Margit Rowell 主编，《安托南·阿尔托的素描作品》（*Antonin Artaud-Works on Paper*，Ausstellungskatalog，Museum of Modern Art，New York，New York，1996），其中 94 页以下为阿尔托文章的英文版，89 页以下为 Agnès de la Beaumelle 的评论。
[203] 见注释 202。
[204] 关于这幅尺寸为 64 cm × 49 cm 的素描参见 Thévenin/Derrida，1986（见注释 202），Nr.111。

图 39　安托南·阿尔托，无题，1948 年，素描，私人收藏。

张废弃的面具被串在一条绳索上，仿佛剧中的那些角色早已死去；画的右侧，几张脸杂乱无章地混在一处，似乎在等待被召唤上场。而真正上场的只有阿尔托自己的脸，画面中的他似乎是在诀别的瞬间向自己的过往投去一瞥。但与所有面具不同的是，他试图寻找自己生命中的那张真实的脸——阿尔托在此用了一个自创的概念"face"来表示最终的脸。虽然感觉到死亡正在迫近，但他仍旧为了夺回鲜活的表情而拼尽全力，因为在生命过程中，脸始终变幻不定。一旦固定下来，也就意味着脸寿终正寝的一刻，正如人们在死者身上所看到的那样，此时的脸会化为一张僵滞的面具。阿尔托的女友名叫伊冯娜·阿伦蒂（Yvonne Allendy），在其死后十余年间，心怀悲戚的阿尔托一直对她念念不忘。画面中伊冯娜的发梢似乎正拂过阿尔托的脸庞，她凝视前方的脸被放大，定格为一个记忆图像。而与此同时，这张脸沿着一道斜线再三复现，仿似久久回旋的余音。阿尔托似乎是想以此暗示，记忆中伊冯娜的形象也将随着自己的死而归于黯淡。但无论如何，他的脸仍能"倾诉心中所想"。

阿尔托关于脸的辩白如同一场预先上演的悼亡，它源于这样一个想法：脸本身包含了面具，而它尚未找到属于自己的最终形式，为此它不得不和余生展开争夺。脸和人工制造的面具的区别在于，真实的脸上呈现了生命的流动。在生命过程中，脸不是静止不动的，而是既指向它所走过的来路，又预示了死后将被戴上的那张面具。阿尔托的绘画已远超出他在《人的脸》中的所提出的概念。脸的戏剧即主体的戏剧，阿尔托再一次将作为主体的人从死亡的阴影中救出。而在今天的媒体时代，阿尔托的文字却形同一曲无人问津的挽歌。

· II ·

— 肖像与面具：作为再现的脸 —

8. 作为面具的欧洲肖像

在当代文化中，肖像往往被视为一种消失的事物，尽管我们在一生中仍然乐此不疲地互相拍照留影，而艺术家们也在千方百计地为肖像提供各种新的理由，并为其寻找相应的当代形式。肖像意义的消失有多重原因。所有肖像的创作题材——脸，在"脸性社会"（faciale Gesellschaft）的大众传媒中不断贬值，沦为俯拾皆是的廉价品。在各种精确的学科中，脸早已不再被作为课题，大脑研究便是这方面的一个例证：它以人脑作为直接的研究对象，而并不去探究大脑的面部表达。然而，无论被怎样悼念和追忆，脸仍一如既往地构成了我们身体的一部分，同时也是我们借以进行自我表达的工具，就此而言，脸的现实意义始终存在。同样地，"自我"在今天也并未过时，因为人们往往会在一个人的脸上寻找他的"自我"表达。我们倾向于通过"自我"，而不是通过诸如大脑这样的器官来确立自己的身份。"自我"具有表达意图，它期望通过脸部来传达信息。关于脸的诸多疑问仍有待揭晓。在思考"脸"、续写"脸"的意义的过程中，如果将历史肖像和当代肖像作为一个特殊场域，那么蒙在"脸"上的历史尘埃也将随之消散。

第一次世界大战结束后，一曲为传统人类图像（Menschenbild）而奏响的挽歌在不同思想流派间挑起纷争，在此期间，围绕肖像而进行的所有战役也一并打响。与其时的论战相比，20 世纪下半叶围绕这一话题所提出的一切观点都无异于微不足道的余震。魏玛共和国时期人像摄影所引发的观念之争，直至遭遇纳粹理

论家的暴力才告偃旗息鼓。[1]这场论战同样也是一场关于个人样貌或集体样貌、关于"脸"或社会形态的战役。作为一种备受争议的人类图像的替代形式，脸被赋予了一种决定性作用；今天看来，这一作用在当时形形色色的论战中尤为引人注目。关于脸的争议以图像为载体，人们以"错误"或"正确"这样的评价来对某个图像盖棺定论。如今，在我们陷入了虚拟世界的重重迷宫，亲身体验了数字夺权的现实之后，昔日的论战仿佛是一种执拗的信仰，它对脸的真实性和脸部图像的写实主义笃信不疑。

进步阵营对个人肖像传统的终结表示欢迎，并将此视为摆脱了市民习俗的一种解放。但这其中存在一种误会，且后世的理论大多延续了这一错误认识，即相信肖像是市民文化（Bürgerliche Kultur）的产物，应当随着市民文化的寿终正寝一并退出历史舞台；正如有些人所指出的，所谓"个体"乃是市民社会的一种陈词滥调。类似的争议忽略了一个事实，即肖像的历史要追溯到更为久远的年代，且在另一种形态的社会中，肖像曾一度具有自我确立的功用。肖像在市民社会遭遇终结，致使其早先的历史被人们彻底遗忘。只有承认了上述前提，才能对一种图像产物在欧洲文化中所具有的核心意义做出判断。肖像体现了宫廷统治与教会监管时代作为主体的人的解放。在近代早期的肖像中，个体与社会之间的冲突比同时期的文字记载中表现得更为显著。

早在古希腊罗马时期，西方文化就已不再生产用以确立身份的面具。甚至在戏剧舞台上，古希腊时期那种将脸部完全遮盖的面具也成为一种不可多得的特例（68页—69页）；确切地说，面具已成为了一种民俗形式。"脸"的重要性也由此而益发凸显，作为无可比拟的符号载体和表情载体，它内化了面具的社会功能。于是，传统意义上的"面具"转化为一个贬义词，它被认为是脸的"假象"。以往存在于脸和面具（即舞者或戏剧演员所佩戴的面具）之间的那种界限消失了；对于脸的再现，诸如面具这样的人工制品已不再是一种必需。但倘若我们把肖像视为欧洲文化所特有的面具，则会发现类似的人工制品依然存在：它并不是一种供

[1] 参见 Monika Faber 与 Janos Frecot，Faber/Frecot，2005。

演出用的道具，而是被静置在某个地方，作为一种记忆的载体和诱因——关于脸的记忆。

肖像是作为人工制品而诞生的，它有一个无生命的表层，因而也具有物的持久性；另一方面，肖像也是脸的替代品，它将面部表情从身体剥离出来，转移到一个抽象层面。于是，面具以肖像的形式重新回到欧洲文化。但上述观点要求以一种不同寻常的方式对脸和面具之间的关系加以界定。我们总是津津乐道于一幅肖像绘画在面相学意义上的相似性。而事实上，只要肖像的创作意图是力求与某张脸相似，这种相似性就已经存在了。这一相似性建立在虚构的基础上：木板或照片怎么可能与一张活生生的脸相似？在此涉及的是一个转化（Übertragung）的过程，它构成了再现的本质。一张脸是以肉身形态在场的；相反，一幅肖像则是通过其肉身性的缺场而获得一席之地。肖像是脸的客体化再现而非其他，它既替代了脸的外观，又没有使其混同于戏剧表演或是肉身性在场。

然而荒诞的是，只有通过制造出一张与脸相仿的面具，一幅肖像才能将脸抽象化为一个概念。脸具有一种开放形式，而面具却是封闭的，也就是说，只有面具才能持久地再现什么是脸，而脸永远不会静止，因此也无法被加以概念化。如果说肖像替代了一张不在场的脸，那么这种再现并非表演意义上的，而是基于一种模仿或曰"摹写"。然而，只有当再现处在某个时代或某个社会的习俗支配之下，它才能成功实现，才能使脸的面具属性得以强化。肖像是有生命的面具（脸）与无生命的面具之间的一种转换，后者所延续的并不是生命，而仅仅是生命的符号。任何一幅肖像都是被制造出来的产物，也就是说，肖像始终以一位制作者和一位委托人为前提，这即意味着，肖像佩戴了它所诞生的那个时代的面具。

将一幅肖像作为人工制品来谈论或许有些古怪，因为我们总是习惯于把它作为艺术品来加以欣赏。我们在博物馆里能够观赏到来自文艺复兴时代的肖像，这些作品标有艺术家的名字，与所有其他画作一样挂在墙上供人观看。与此同时，我们却忽略了一点：一幅可以搬动的肖像画可被赋予不同的社会功能——既可以是交换品也可以是遗产，可用于宣示公共身份，维系家族记忆，还可作为墓地教堂或官邸的陈列品，凡此等等，不一而足。职位肖像是以往用途的一种残留形式，

此类肖像的一个突出特点是，人物的身份和地位一方面受到保护，另一方面也起到保护他人的作用。在被再现人物不在场、同时却需要宣示其权利的地方，肖像处处发挥着作用。众所周知，肖像在遗产继承权方面也起到了一定作用，这里指的并不是对肖像的继承权，而是通过肖像这种形式来申明的继承权。有幸见识过一幅古老的佛兰德斯肖像的人，都会认同以下观点：肖像使一种人的存在转化为一种可移动对象的物的存在。画板上的肖像不仅仅是记忆图像，它还赋予被再现人物一种象征性在场，仿佛其生命通过画板而非通过身体得以延续。只有作为可四处搬动的画板，肖像的象征性功能才能得以实现，因为这时它可以被带到任何地方，只要肖像的主人公希望别人在那里忆起他，并且意识到他的权利的存在。

乌菲齐美术馆内珍藏有一幅佛罗伦萨肖像，其推拉式盖板上绘有一张面具，这一点无比真切地印证了肖像与面具之间的相似性（图40）[2]。在未见肖像之前，观者已通过盖板上描绘的图案被预先告知，即将展现在眼前的肖像与面具有着紧密关联。盖板像一张遮住脸庞的面具那样覆盖在肖像上。但肖像本身并不是脸，而是对一张脸的再现。肖像是绘制而成的，面具亦为描画而成。而面具与脸的相似性还不止于此，尽管有着两个漆黑空洞的眼窝，面具却被涂成了与人的真实肤色相近的绯红色，其与肖像之间的相似性亦随之产生。盖板合上，观者所能看到的只是面具；一旦盖板揭开，一张事先被定义为面具的脸便跃然眼前。但这又是何种意义上的面具呢？

对此，面具上方的拉丁铭文"sua cuique persona"（意为"每个人都有自己的角色"）给出了答案。精通古典文学的人很清楚，这个文字游戏蕴含了角色与面具的双重含义。这是一个文学母题，它体现了面具的社会功能（32页；37页）。

[2] Antonio Natali, *La Piscina di Betsaida. Movimenti nell'arte fiorentina del Cinquecento*, Florenz, 1995, 116页以下；Hannah Baader, Anonym:《每个人都有自己的角色：面具、角色及肖像》，见 Preismesberger/Baader/Suthor, 1999, 239—246页；Eckhard Leuschner,《面具：16至18世纪早期的图像志研究》(*Persona, Larva, Maske. Ikonologische Studien zum 16. bis frühen 18. Jahrhundert*, Frankfurt/M., 1997), 328页以下；Hans Belting,《再现与反再现：近代早期的坟墓与肖像》(*Repräsentation und Anti-Repräsentation. Grab und Porträt in der frühen Neuzeit*)，见 *Eine Frage der Repräsentation*, München, 2002, 35页；Ferino-Pagden, 2009, 82页及下页, Nr.I.16。

图 40 肖像盖板,公认为里多尔夫·德尔·基尔兰达约所作,约 1510 年,佛罗伦萨,乌菲兹美术馆。

每个人在生活中都扮演着自己的角色，而这个角色也会潜移默化地转移到他/她的肖像上，肖像人物被塑造为某种角色。但绘制了这幅肖像的画家却将上述观点引向了更深层次：面具栩栩如生的肤色与喀迈拉（Chimera）[1]纹饰形成了强烈对比，纹饰图案中，没有生命的喀迈拉脚下各踏一张石头颜色的面具。而如果将面具与盖板下的肖像联系在一起，这种矛盾则会迎刃而解。也就是说，肖像同样只是遮蔽真脸的面具，那么这又是一幅怎样的肖像呢？早在19世纪，盖板就与一位妇人的肖像在乌菲齐美术馆内合为一体，妇人手执一本祈祷书，身后呈现的是她的庄园（图41）。盖板上的面具与肖像中贵妇苍白的脸大小相仿，为简便起见，人们将这位妇人称作"嬷嬷"，尽管画面中的她并非修女装扮。关于这幅肖像的起源众说纷纭，唯一的共识是，盖板及肖像均出自画家里多尔弗·基尔兰达约（Ridolfo Ghirlandaio）[2]之手，他在佛罗伦萨工作时期曾与拉斐尔·圣齐奥（Raffaello Sanzio）[3]交好。或许这幅肖像是对一位亡者的追忆，但又有哪一幅肖像的创作与死亡意识全然无关呢？为什么偏偏这幅肖像的绘制如此鲜明地表达了面具观念呢？其原因我们并不清楚。但盖板上的纹饰仍印证了一点：面具代表了肖像体裁。对脸的描摹必须与同时代的社会习俗相符，所以肖像只可能是一张面具。

对面具的认识可以追溯到西塞罗。西塞罗在《论义务》中提出，人的行为代表了一种被预先安排的角色。弗朗西斯科·圭契阿迪尼（Francesco Guiccardini）[4]在一篇发表于1527年的文章中重拾起西塞罗的观点，他将生活比作喜剧，呼吁读者要懂得驾驭自己的角色——"每个人都必须扮演自己的角色"。[3]一年后，即1528年，巴尔达萨雷·卡斯蒂利奥内（Baldassare Castiglione）[5]发表了著名的《廷臣论》。他在文中称，宫廷侍臣必须轻松自如地演好自己的角色，不能让人察觉到

1 喀迈拉又称奇美拉，为希腊神话中的喷火怪兽。——译注
2 里多尔弗·基尔兰达约（1483—1561），意大利文艺复兴时期画家。——译注
3 拉斐尔·圣齐奥（1483—1520），意大利画家、建筑师，"文艺复兴艺术三杰"之一，代表作有《雅典学院》《圣母子》《圣乔治大战恶龙》等。——译注。
4 弗朗西斯科·圭契阿迪尼（1483—1540），意大利历史学家、政治家，著有《意大利史》。——译注
[3] Francesco Guiccardini，《安慰》（*Consolatoria*），见 *Opere*，卷1，Turin，1983，508页。
5 巴尔达萨雷·卡斯蒂利奥内（1478—1529），意大利政治家、作家。——译注

图41 贵妇肖像,公认为里多尔夫·德尔·基尔兰达约所作,约1510年,佛罗伦萨,乌菲兹美术馆。

他是戴着面具出场的；在任何人面前都须谨慎从事，不可以轻信任何人的面具（这里所用的"persona"一词兼有"人"和"面具"双重含义），不能忘记这是一场表演。[4]卡斯蒂利奥内描述了宫廷侍臣的面具，而尼可罗·马基雅维利（Niccolò Machiavelli）[6]则在《君主论》中描绘了在面对整个宫廷时君主所需的面具。由此可见，整个宫廷生活都处于面具表演的支配之下。无论君主抑或廷臣，彼此都要将面具视为真实的脸，并对面具表演了如指掌，游刃有余。

但卡斯蒂利奥内还提出了另外一个关于面具的概念。在《廷臣论》的献词中，他将自己的这部作品称为"乌尔比诺（Urbino）宫廷的肖像"，其中描绘的人物大多已不在世，因此只能是对记忆的再现。在卡斯蒂利奥内创作的一首哀歌中，拉斐尔绘制的肖像俨然成为他出门远行时留在家中的替身。在这封杜撰的家书中，作者假托其阔别已久的妻子伊珀丽塔（Ippolita）的口吻写道："唯有出自拉斐尔之手的肖像让你的面貌留在我的记忆中"，"我把画中人当作你，与他谈笑风生"；就连年幼的儿子也将画中人当作父亲，他在画前呼唤父亲，与之交谈。[5]在这里，面具作为一张被描绘的脸是缺席者的替代，而非一个人根据社会习俗所需扮演的角色。

面具问题首先涉及角色，当人们从道德角度来看待这一问题，将其视为一个人生活中必须做出的善恶抉择时，问题的解答会变得容易许多。1525年，诗人皮耶特罗·阿雷蒂诺（Pietro Aretino）[7]便曾以此为母题，委托威尼斯画家塞巴斯蒂安·德·皮奥姆波（Sebastiano del Piombo）[8]为其创作了一幅极具象征意味的肖像。乔尔乔·瓦萨里（Giorgio Vasari）[9]在《艺苑名人传》中描绘了一幅佚失

[4] Weihe, 2004, 81页。

6 尼可罗·马基雅维利（1469—1527），意大利哲学家、历史学家、政治家、外交家，代表作有《君主论》《论李维》。——译注

[5] Édouard Pommier,《从文艺复兴到启蒙时期的肖像理论》(Théories du portrait. De la Renaissance aux Lumières, Paris, 1998), 62页。

7 皮耶特罗·阿雷蒂诺（1492—1556），意大利作家。——译注

8 塞巴斯蒂安·德·皮奥姆波（1485—1547），意大利文艺复兴时期画家，代表作有《拉撒路的复活》《多洛蒂亚像》等。——译注

9 乔尔乔·瓦萨里（1511—1574），意大利画家、建筑师、艺术史学家，世界美术教育奠基人。——译注

的肖像，在画面中，诗人身体两侧各摆放有一张分别代表善、恶的面具。为了将画中的人造面具和古罗马语中的"persona"一词（"persona"在当时泛指"人"）相区别，瓦萨里特意用了一个刚从阿拉伯世界引入的外来词"maschera"。[6] 作为一种责任，生活中的善恶抉择不再以宗教为背景，而是被塑造成一个用面具来掩饰自我的人物形象。

将一张从脸上摘下的面具作为肖像描摹的原型，这一做法体现了肖像与面具之间的直接关联，因为机械翻模工艺确保了面具的逼真性。通过制模，人脸被转换为一个 1∶1 的摹像。同样的习俗亦见于死亡面具的制作，后者大多又会转化为栩栩如生的肖像画。作于 1492 年的洛伦佐·德·美第奇（Lorenzo de' Medici）[10] 死亡面具（图 42）则是一个例外，人们以其为原型翻制了许多子模，并赋予其特定的政治意涵，用以替代美第奇的官方肖像（154 页）。[7] 这张藏于佛罗伦萨皮蒂宫（Palazzo Pitti）的死亡面具与肖像画一样镶有面板，上书一行庄严的铭文，大意为哀叹国家因洛伦佐英年早逝而蒙受重创，告诫佛罗伦萨人勿忘自己正身处内外交困的危急关头。

在艺术史上，脸模被归入肖像艺术的一个分支。作为一种立体面具，脸模在材料特性方面与其他文化中的面具相类似，但任何对比都只会凸显出欧洲面具文化与其他面具文化的区别。在这里，面具是对人脸的一种仿制，其作为"肖像面具"有悖于大多数仪式面具所特有的含义，即通过一张脸来再现外来者和陌生人的形象。脸模以物理接触的方式对人脸加以复制，身体的真实性亦确保了摹本的逼真性。作为摹本的死亡面具是一种记忆图像，一张脸由此得以久存于世。但无可辩驳的是，不论何时进行复制，脸都会不可避免地转化为面具。被保存下来的是脸的外观而非内在生命，那种富于变化的脸部表情已荡然无存。但脸模的制作却表明，面具是对脸的一种模仿，正是这种关系使得二者间界限的突破成为

[6] Gaetano Milanesi 主编，Giorgio Vasari 著，*Le Vite de' più eccellenti pittori, scultori ed architettori*，Florenz，1906，1973，卷 5，576 页；参见 Leuschner，1997（见注释 2），323 页以下。

10 洛伦佐·德·美第奇（1449—1492），意大利政治家，文艺复兴时期佛罗伦萨的实际统治者。——译注

[7] Ferino-Pagden，2009，85 页及下页，Nr.I.18。

图 42　洛伦佐·德·美第奇的死亡面具复制品，1492 年，彼提宫银器博物馆。

一种可能。

即使今天人们面对精湛的肖像艺术惊叹不已,其早先的历史仍旧不为人知。肖像在近代文化中占有重要地位。面具在其他文化中极为常见,而欧洲文化所孕育的肖像艺术则在不经意间成为了前者的一种替代形式。作为另一种形式的面具,肖像乃是通过将脸转化为一件人工制品而形成。在一张自然的脸上对人的社会角色加以再现,是肖像的特定用途。在肖像中,还原一张真实自然的脸的个体愿望,与对一张象征社会地位的"角色脸"加以展现的集体愿望,二者并不矛盾。肖像的成功之处在于它是一种对社会的反映,尽管这种反映总是在个人身上得以实现的。一个社会的组织形态越是严密,角色脸就越是具有约束作用,与之相应的社会面具亦会因此变得更加清晰。无论画家着意表现的是画中人的社会地位,还是其职业,他始终受社会习俗所制约,他不能僭越这些习俗,除非他的创作是一种有意识的反抗。肖像问题源于人们对鲜活的脸所抱有的诸多疑问。角色脸不能脱离个体的脸而单独存在,后者作为"面相"进入画面。角色脸只能在具体的画面中得以呈现,它始终生存在社会/自然、角色/脸的夹缝中。为克服这种矛盾,所有的肖像画家都必须另辟蹊径。

现代艺术家以摄影手法仿造类似肖像的实验,在不经意间揭示出了传统肖像的面具特征。20世纪80年代末,美国艺术家辛迪·舍曼(Cindy Sherman)[11]拍摄了一组作品,她在其中将自己装扮为形形色色的历史人物(图43)。这些画面虽然呈现了摄影家真实的脸,但看上去却像是一幅幅历史杰作。[8]艺术家本人用她自创的"历史肖像"(history portraits)一词来命名这组作品,因为照片全部取材于历史上赫赫有名的肖像画,而标题本身也表达了艺术家对肖像这一传统体裁——它在现代只有通过引用才能焕发生机——的追溯。大尺幅的照片让人联想到油画,辛迪·舍曼否认这些照片只是一些与油画相仿的摄影作品,她以模特的

11 辛迪·舍曼(1954—),美国现代艺术家、摄影家、电影导演。——译注
[8] Arthur Danto,《辛迪·舍曼:历史肖像》(*Cincy Sherman. History Portraits*),见 *Past Masters and Post Moderns*, New York, 1991; Christa Schneider,《辛迪·舍曼的历史肖像:油画在绘画终结后的重生》(*Cindy Sherman. History Portraits. Die Wiedergeburt des Gemäldes nach dem Ende der Malerei*, München, 1995)。

肖像与面具：作为再现的脸　　141

图43　无题＃209，辛迪·舍曼，1989年摄影。

身份亲自登场，通过姿势及服装的变换塑造出一系列人物形象。艺术家的脸驾轻就熟地穿越于各种历史角色，而这场面具表演也正是以同一张脸的角色转换为基础。这种以假乱真的摄影实验不由得引起人们的一种疑惑：通过摄影是否也能制作出一流的历史肖像？通过特定的表情、姿态和服装而呈现出的人物姿态在画面中占据主导，成功地抵消了那种由照相机镜头放大了的精确性。

这些所谓"历史肖像"与现代艺术实践全然相悖，观众之所以将其视作肖像，恰恰是因为对美术史上与之相应的作品原型甚为熟稔，而辛迪·舍曼将观者对这些经典作品的记忆从博物馆语境中剥离出来，毫不留情地揭示出往昔的社会情态。而与此同时，脸所扮演的不确定角色也令人倍感惊讶。在这组照片中，尽管辛迪·舍曼没有对脸部做过任何修饰，但却通过角色和姿态的扮演实现了对人物的成功驾驭，致使同一张脸呈现出了千姿百态的面貌。从这个意义上讲，其中任何一幅作品都不是真正意义上的自肖像。艺术家在同一张脸上甚至实现了性别转换，这张脸似乎能够轻而易举地与任何一种语境融为一体。因此，画面中出现的唯一一个当代题材——辛迪·舍曼本人的脸，并没有表达出任何现代内容，但它却将脸之外的其余一切都转化为一个表演场景。有些传统肖像也以演员作为再现对象，它们与舍曼作品的唯一区别在于，这些肖像人物所扮演的是一个与角色相联系的"自我"。

照片中的辛迪·舍曼化身为文艺复兴时期的贵妇、彼得·保罗·鲁本斯（Peter Paul Rubens）[12]的妻子，或是19世纪巴黎社交名媛，从而以一种反讽的方式有意识地消弭了历史界限。转换角色所需的只是变换服装。呈现在观众眼前的仿佛是一幅幅古老的油画，而实际上，在画面中用一种共谋者的目光望向我们的，却是一张美国女人的面孔。那些传统肖像中的贵妇或许也曾以同样的目光望向正在为她们作画的画家。舍曼是将自己的脸当作面具来使用的。当她扮作文艺复兴时代的一位年轻妇人注视我们的时候，我们忘记了面具本身；但同时我们也时刻未

12 彼得·保罗·鲁本斯（1577—1640），佛兰德斯画家，巴洛克画派早期代表人物，代表作有《自画像》《阿玛戎之战》《劫夺留西帕斯的女儿》等。——译注

曾遗忘面具，因为在转化肖像的行为中，面具也以一种现代"摹像"的形式得以重现（参见图 43）。[9] 在其他作品中，舍曼不满足于用真实的脸来进行角色转换，而是利用了假鼻子、假下巴等一些道具，从而使脸和面具的界限发生了偏移。在脸和角色或者说姿态之间，也同样发生了一种隐秘的互动。当艺术家通过模仿使昔日肖像得到完美再现时，摄影作品与历史油画之间的距离似乎也被一并打破。而这之所以能够实现，仅仅是因为姿态已经战胜了与人物角色的相似性。令人震惊的并不是历史作品的现代性转化，而是在其中呈现出的关于历史原作的真相。即使在以往时代，肖像也是一种自我（社会产物）再现。画面中的造型设置为肖像人物提供了一张符合社会期待的面具。

1999 年，日本摄影家杉本博司（Hiroshi Sugimoto）[13] 以文艺复兴时期的历史人物为模特，拍摄了一组题为《肖像》的作品，从而使作为历史面具的肖像以一种同样鲜明但完全不同的方式进入了观者视线。当观众得知杉本拍摄的其实是杜莎夫人蜡像馆中的蜡像时，这个不可能实现的过程也就得到了解释。在这些历史人物生活的年代，摄影尚未问世，其蜡像是根据肖像画而制作的，与肖像画不同的是，蜡像采用了全身像的形式。但杉本通过在蜡像前对肖像原作中的画面比例和光线条件进行模拟，利用现代媒介即大尺幅黑白摄影，将半身像形式的历史原作重新呈现在了我们面前。

因此这个创作过程涉及的是三重意义上的面具。只有蜡像佩戴的是名副其实的面具，但这一面具是根据油画中描绘的脸而制作的，它又为另一张新的面具提供了模型，后者通过摄影媒介再现了油画中的面具。至此，在面具转换的基础之上，媒体完美地实现了一次双重转化。例如在英王亨利八世的妻子、王后珍·西摩（Jane Seymour）[14] 的半身像中，人物身着真实服装，却又有着一张蜡制的面

[9] Rosalind E. Krauss/Norman Bryson,《辛迪·舍曼作品 1975—1993》(*Cindi Sherman. Arbeiten von 1975 bis 1993*, München, 1993), 169 页; Thomas Kellein 主编,《巴塞尔美术馆辛迪·舍曼作品展图录》(*Cindy Sherman, Ausstellungskatalog, Kunsthalle Basel*, München, 1991), 57 页。
13　杉本博司（1948—　），日本当代摄影家，代表作有《肖像》《海景》等。——译注
14　珍·西摩（1508—1537），英格兰国王亨利八世的第三任王后。——译注

图44 珍·西摩肖像,杉本博司,1999年摄影。

孔（图44）。[10]将其与之前提到的辛迪·舍曼的作品进行对照，既富有启发性，也会引起困惑。二者同为摄影作品，且都是对油画名作的仿制，但仿制过程以及所用的原型却有着本质区别。活人的脸虽不同于蜡像的脸，但二者都具有面具特征，也只在这一点上具有可比性。这一对比揭示出肖像作为一种艺术体裁所固有的面具特征。上述两种如此迥异的摄影作品也都是以肖像为基础的。

舍曼与杉本两位当代艺术家以各自的方式印证了一点，即他们的创作题材——肖像，已变成一种"具有历史意义"的体裁，它要求被诉诸记忆，尽管现实中仍可能有少数官方肖像作为特例存在着，出

图45 《艺术工作室》1991年夏季号封面，仿卡拉瓦乔名作中"酒神"装扮的辛迪·舍曼。

于虔敬而维持一种已经销声匿迹的实践。这一实践在私人图像消费领域已然消亡，只在证件照中得以保留。1991年巴黎时尚杂志《艺术工作室》（*Artstudio*）某一期专门介绍"当代肖像"的特刊封面上，刊登了辛迪·舍曼以米开朗琪罗·梅里西·达·卡拉瓦乔（Michelangelo Merisi da Caravaggio）[15]的一幅酒神题材油画为原型拍摄的仿作（图45）。只要随手翻阅杂志中的图片示例便可发现，以往适用于肖像的所有惯例都已失效。肖像已不再是一种受保护的体裁，但脸的题材却

[10] Marga Taylor 主编，《古根海姆美术馆杉本博司〈肖像〉展图录》（*Sugimoto, Portraits, Ausstellungskatalog, Deutsche Guggenheim, Berlin, Ostfildern-Ruit, 2000*），85页。

15 米开朗琪罗·梅里西·达·卡拉瓦乔（1571—1610），意大利文艺复兴时期画家。——译注

在其中得以延续，尽管无法以可视性为依据对其进行某种定义。一段可被概括为"肖像史"的发展历程也随之终结，这是一部欧洲文化史，它与几乎在所有文化中都能发现的脸部图像史并不完全一致。如果以一种更为敏锐的眼光来对这段历史所引发的问题详加审视，而不是徒然哀叹旧事物的衰亡的话，将为我们带来极有价值的启发。关于面具的问题便是其中之一，由于肖像在过去一直被定义为对某一个体的真实再现，面具问题也随之被长期遮蔽。肖像的艺术特征则是造成这种结果的另一个原因，是否真实而鲜明地对一张脸进行了再现，在过去常被作为肖像艺术的评判标准。

当摄影开始作为挂在博物馆里的巨幅图像与绘画分庭抗礼，继而失去了其原有的档案特征之后，它也随之成为艺术理论所要探讨的一个主题。而当瓦尔特·本雅明（Walter Benjamin）[16]对摄影及其所代表的现代写实主义大加赞誉，并将摄影视为对艺术活动的革命性颠覆时，他或许并未预料到这一转变。在无限放大的影像平面上，自然的脸失去其原有轮廓，呈现为任何一种可以想见的大尺幅。当这样的照片以肖像的形式呈现之时，恰恰是其宣示与肖像史脱离关系的时刻。确切地说，巨幅照片唤起了这样一种印象：它同惯于以各种尺寸施展魅惑的广告媒介不相上下。在数字革命的影响下，摹像与作为自然参照物的脸之间的依赖关系被切断，从而创造出一种与身体无涉的脸。当无须作为证明而存在的时候，对脸的再现便摆脱了一切限制。只有在新闻报道中，人们才渴望看到真实的脸，并以此作为某一事件的见证；通过电话进行连线采访时，甚至会特意配上照片。

我们生活在一个所谓的媒体社会，与传统社会不同的是，它只因媒介而存在，所以肖像在当代陷入危机也就不足为奇。公共媒体限制了同观众的私人接触。回顾历史可以愈发清晰地发现，肖像画尽管是对个体的一种描绘，却也是同时期欧洲社会的一面镜子，它与板面绘画一样，都是欧洲文化的图像载体。肖像的衍变是对社会变迁的一种反映，因此，不应当将肖像定义为一种具有普遍意义的体裁，

[16] 瓦尔特·本雅明（1892—1940），德国哲学家、文学批评家，代表作有《发达资本主义时代的抒情诗人》《单向街》等。——译注

而只能结合具体的历史语境加以描述。下文主要结合脸部文化史，即本书主题，对肖像史做一简要概括。

总的来说，当人物肖像摆脱了宫廷绘画的影响并内化了死亡意识，同时又被赋予记录和记忆功能之后，个体肖像史便随之诞生了。日后，社会关联性在人为塑造的面部居于首位，这种关联在18世纪被逐渐淡化。在不断反抗绘画传统的自画像中，在脸上无迹可寻的自我问题表现得日益突出。摄影术在问世之初曾作为对脸的真实记录而倍受欢迎，事实证明，它所制造出的不过是一张张面具，其中冻结了生命的某个瞬间。技术条件成熟之后，人们又开始尝试在现场影像（Live-Bild）中寻找逃离面具的出路。与此同时，反抗传统肖像的现代绘画作品不断涌现，以弗朗西斯·培根（参见207页的图76）为代表的一批画家试图通过粗犷强劲的笔触，让被禁锢已久的脸焕发生机。因为脸和肖像的关系总是在不断变换，所以很难对肖像这一体裁加以简单概括。而无论在何时何地对脸进行再现，面具始终是潜伏在黑暗中的脸的敌手。

面具也为追溯肖像在近代早期的产生过程提供了关键线索。肖像画并不局限于描绘面相学意义上的相似性，而是始终体现了社会面具与终将消亡的个体身份之间的冲突。"个体的人是什么和它应当是什么"的问题不得不被一再提出，因为所有的肖像都无法实现这一诉求：赋予人物一张合乎所有时代的标准面孔。作为脸的指定替代物，肖像是对"人"的再现，但对于什么是"人"，并没有一个超越时间的概念。因此，任何一幅肖像都是一次尝试，其目的是向"人"的直观概念步步逼近，使画面中的人呈现为一个合乎时代和社会的形象。与真人的脸部倒模不同，肖像画的相似性并不源于同人体表面的真实接触，而是源于一种由社会利害所决定的阐释方式。确切地说，肖像画描绘的并不是脸，而是脸的再现权。为此，肖像拥有一个为欧洲文化所独有的载体，即一个象征性的表面，这个表面最初是镶有画框的板上绘画，进入现代时期则由相片构成。从某种意义上可以说，欧洲肖像画是一种特殊形式的面具，但这并不意味着它在外观上与面具相似。肖像只可能与一张脸相似，却无法真正成为一张脸。肖像把脸置换为图像，这也是它与面具的相似之处。二者区别在于，脸被认为是缺席的，而其他文化中的面具

则试图利用仪式、舞蹈等形式来制造"在场"的效果。与作为活人的面具佩戴者相比，无生命的图像载体终究无法以同样的方式来展现生命。肖像制造面具，尽管它企图借助生动的表情和凝视世界的目光来掩饰面具的存在，但它只有通过脸的缺席——时间越长，缺席的程度越深——才能体现出与脸的相似。直到被再现者生命结束，只留下一幅能够唤起记忆的图像的时候，肖像的真正使命才告完成。用今天的话来说，它起到了一种类似于"界面"（Interface）的作用。肖像作为一个界面，将人物的脸呈现在观者眼前。[11] 也可以说，肖像将一张描绘出来的脸作为界面加以呈现，促使观者与肖像（而非真实的脸）进行交流。

在诞生后的最初几百年里，肖像往往被视为一个人在其所属社会的替代形式。它呈现的不仅是一张与众不同的面容，更是一个人借以宣示其社会地位的面具。之所以使用这张面具，是为了以图像或"物"的形式永远"在场"。西奥多·杰利柯（Théodore Géricalt）[17] 1819 至 1822 年间为艾蒂安－让·乔治（Étienne-Jean Georget）[18] 博士在巴黎萨佩特雷医院收治的精神病人所绘肖像，则提供了完全相反的样本。作为临床试验的一部分，这些肖像是在患者未进行有意识配合的情况下完成的，其作用是对"病例"而非作为主体的人加以展示。作品表现了病理性的身份缺失，其中一幅由瑞士赖因哈特美术馆收藏的肖像描绘了一个幻想自己是元帅的偏执狂患者（图 46），画面中的男人目光游离，无视画家的存在而独自沉浸在自己的世界，他无法提出"自我"再现的诉求，而这种诉求恰恰是所有肖像画的基础。[12]

[11] 关于"界面"参见 Belting, 2002（见注释 2），34 页；Belting/Kruse, 1994，39 页以下。
17 西奥多·杰利柯（1791—1824），法国画家，浪漫主义画派先驱。——译注
18 艾蒂安－让·乔治（1795—1828），法国精神病学家。——译注
[12] Régis Michel, *Portraits de fous*, 见 *Géricalt*, Ausstellungskatalog, Galeries nationales du Grand Palais, Paris, 1991, 244 页及图 381。

肖像与面具：作为再现的脸　　149

图 46　自认为是军事统帅的妄想症患者肖像，西奥多·杰利柯，约 1819—1822 年，温特图尔，赖因哈特美术馆。

9. 脸与骷髅：截然相反的面貌

死者在公共或私人场所的可见性是一种由来已久的死亡体验，而肖像作为对脸的记录和回忆，却与上述体验相互冲突。如今，我们很少有机会目睹已经或正在死去的人，同时也习惯了公共生活中死亡的缺席。[13] 死去的名人通过刊登在媒体上的照片重新来到我们面前，死者生前的一个个瞬间，如此生动清晰地展现在我们面前，只有文字报道能够向我们证明斯人已逝。然而，也恰恰是这种否认使得死亡无处不在。死亡像是躲在照片里的幽灵，在一个人生前就开始对他/她的照片发出追讨。死亡以一种看不见的方式主宰着照片。从媒体照片中无从判断脸的主人是否在世。这些照片与所有图像一样，为死亡提供了一种新的"在场"，这种"在场"是图像性的，或者说它具有双重含义。我们看到的照片往往展现了一个人在世时的情景，照片中的人是否在世则不得而知。遇难者的图像虽然也会通过大众传媒呈现在人们面前，但此时的他们只是无名死者，死亡早已变得默默无闻。我们为这些因为一次匿名的"偶然"而殒命的死难者发出悲叹。[14]

近代早期的肖像是生命的面具，它既是对抗死亡的见证，又是对死亡的预演。尽管这种被描绘出来的脸，告别了坟墓，被挂在寓所中，但在肖像这种新发明的背后却隐藏着一种与墓地截然对立的东西。在个体肖像诞生的时代，尸骨存放处仍然是大多数人死后最终的归宿地（图47）。那些被清理干净的骷髅，用它们空洞的眼窝瞪视着墓地的造访者，它们生前究竟是谁，已无从辨别。随着生命的消亡，脸也悄然离去，仿佛一张完成了使命的面具。但在这张鲜活的面具背后曾经隐藏了什么？被脸覆盖的似乎只有头骨。生命将死亡藏匿起来，直到有一天，藏在脸背后的死亡显露出来。将目光投向无名的头骨并不能告诉我们，谁曾是这张脸昔

[13] 参见 Constantin von Barloewen，《世界文化与宗教中的死亡》（*Der Tod in den Weltkulturen und Weltreligionen*, München，1996）；Jan Assmann/Rudolf Trauzettel，《死亡、彼岸与身份：文化死亡学面面观》（*Tod, Jenseits und Identität. Perspektiven einer kulturwissenschaftlichen Thanatologie*, Freiburg/München，2002）。

[14] 参见 John Taylor，《恐怖的肉身：新闻摄影、灾难与战争》（*Body Horror. Photojournalism, Catastrophe and War*, Manchester，1998）。

图47　哈尔施塔特公墓遗骨堂内的头骨。

日的主人。答案只能从对灵魂不死的信仰中寻找——与随着死亡一并消解的现代人的"自我"一样,灵魂是一种难以描摹的东西。

　　肖像[15]引发了一个基本问题:看得见的现象对于"人"这个概念究竟具有何种作用?只有两种身体状态能够诉诸人的直观经验:一是活人的脸,二是失去面容的骷髅头。人的这两种相互矛盾的面貌如同一个命题的正反两面,同时出现在早期油画肖像中。在肖像画诞生之初,人们希望作为时光面具的脸能够免于死亡的侵袭。歌德曾将席勒的头骨存放在弗劳恩广场(Frauenplan)的私人寓所中(101页);[16]而如今,人们很少有机会看到真正的头骨,哲学意义上的头骨崇拜

[15]　关于肖像参见 Belting, 2001, 115 页以下; Belting/Kruse, 1994, 39 页以下, 45 页以下; 另参见 Boehm, 1985; Düllberg, 1990; Koerner, 1993; Pommier, 1998(见注释 5); Preismesberger/Baader/Suthor, 1999; Beyer, 2002; Belting, 2005。

[16]　Albrecht Schöne,《席勒的头骨》(*Schillers Schädel*, München, 2002); 关于文艺复兴绘画中的头骨参见 Belting, 2002(见注释 2), 42 页及下页。

也早已不复存在。失去面容的头骨凸显了生与死的对比，而这一幕对我们来说已不再熟悉。但正是这种根本性的经验转变，促成了肖像在近代的诞生。只有失去了鲜活面容之后，骷髅头才得以显现。早期肖像画以一种象征性的方式使消亡了的脸得以重现。意大利语中的"ritrarre"一词暗含了将脸从身体中"抽离"出来的含义，表示肖像的"ritratto"即由此派生而来。

头骨显现了人的消亡，枯骨和死亡的面容是这种消亡所留下的唯一遗迹。骷髅和令人不寒而栗的"Memento mori"，唯有圣徒能免于这种籍籍无名的命运，他们的头骨被珍存在镶有黄金和宝石的遗骨匣中，焕发出光彩夺目的面貌，从而掩盖了脸之不存的事实。外形为圣徒胸像的遗骨匣，一方面不无自豪地宣示着头骨的"在场"，另一方面却通过一种美妙绝伦的"再现"媒介将头骨或头骨碎片隐藏起来。而随着时间的推移，描绘世俗人物的肖像也对圣像绘画产生了潜移默化的影响，圣徒的脸被赋予了若干个性化的、虚构的面部特征。在宗教祭祀活动中，圣人的面容主要是一种崇拜对象，其目的并不在于唤起记忆。圣骨被作为膜拜对象，而凡人的骷髅却只能给人以惊悚感。

与肖像画同时期诞生的个体半身像则标志着图像史的人本主义转向。但与肖像画不同的是，半身像的制作方式与一种所谓的"身体印迹"（Körperspur）密切相关，因为它有时会直接利用通过倒模工艺而制成的活体面具或是死亡面具。这也使半身像具有了画家所不能确保提供的原真性。但半身像往往只限于对头、肩部进行再现。[17] 半身像与观者同处于一个真实空间，而一幅油画却必须在画框内创造出自己的空间。在很长一段时间内，半身像一直被佛罗伦萨人视为对圣徒胸像的一种传承，尽管它所再现的与圣徒全然无关。于是，在文艺复兴精神的引领下，雕塑家更换了原有的模特，开始以古希腊罗马时期的半身像为摹本进行创作。自 15 世纪起，所谓的"新罗马人"开始出现在富丽堂皇的私人宅

[17] Irving Lavin,《论文艺复兴时期半身像的起源及意义》(*On the Sources and Meaning of the Renaissance Portrait Bust*)，见 *The Art Quarterly*，1970 年第 33 期，207—226 页；Kohl/Müller, 2007；Jeanette Kohl,《"做"脸：15 世纪佛罗伦萨的半身像和面具》(*Gesichter machen. Büste und Maske im Florentiner Quattrocento*)，见 *Marburger Jahrbuch für Kunstwissenschaft*，2007 年第 34 期，77—99 页。

邸中，而这些寓所的墙上也往往挂有同一批家族成员的肖像画——多为男性。半身像与肖像画都是对真实主义（Verismus）的表现，追求表现家族成员在面相上的相似性。

现藏佛罗伦萨彼提宫（Palazzo Pitti）的美第奇死亡面具是一个罕见的特例（参见139页的图42）。这张面具的特别之处在于，人们并没有以它为原型为这位政治家绘制肖像，而是将其镶入一块刻有铭文的面板，作为肖像的替代品供民众瞻仰。通过这一别具匠心的设计，美第奇的遗容被作为一种具有警示意义的政治宣言加以展示。[18] 雕像上的铭文表达了对这位政治家的哀悼之情，称"他所治下的安宁世界，在其死后一片混乱"，并再三恳请观者仔细端详面前的这张脸，他的政治继承人将其牢牢掌控，督促后来者完成其应尽的责任。在此意义上可以说，脸的真实性是对"在场"的召唤，而后者是任何一种艺术都无法再现的。美第奇的死亡面具是一种升华了的个体肖像，它既不是活体面具，也不是对死亡的告诫，而是作为一种对逝者的无声召唤，为继承者的政治合法性奠定了基础。

个体肖像诞生之时，就连拥有私人坟墓都是一种闻所未闻的特权。用一张描绘出来的面具来替代自己的脸，也同样是一种特权。"丢脸"一词在今天常被用作一种比喻，而当时的人只会从字面意义上来理解所谓的"丢脸"：脸的消亡，是死亡作祟的结果。脸终将消亡，脸的衰老预言了死亡的到来。而让自己的脸在肖像中获得永生，隐藏在这种习俗背后的是一种显而易见的狂妄。在生前即让画家描绘自己的头骨，让生与死的天平向死亡的一侧倾斜，也同样是一种罪恶。象征死亡的骷髅不戴任何面具，它是对肖像所创造的生命面具的一种质疑。骷髅揭开了藏在面具下的真相——死亡，于是，骷髅成为自相矛盾的第二肖像，以反再现（Antirepräsentation）的方式提出了肖像作为再现载体的诉求。画面中的脸具有物的持久性，掩盖了死亡的残酷面目，而画面中的骷髅却昭示了肉身必朽的真相。

肖像画中的脸和骷髅构成了一种矛盾，而在此之前，这种对比就已通过坟墓里的亡者雕像得以尽现。一般而言，死者希望能够借这张石质的脸来延续生命，

[18] 参见注释7。

图 48　让·德·拉·格朗日（卒于 1402 年）墓地的死亡雕像（细部），阿维尼翁，小宫博物馆。

同时维护其生前所享有的社会地位。但到中世纪晚期，第二种雕像被引入了坟墓装饰，它以肉体的消亡为题材，揭示了生命的虚幻。与之前唯一不同的是，这个反题并不仅仅以骷髅头的形式出现，而是对整个身体的腐烂情状加以描绘。雕塑家皮埃尔·莫雷（Pierre Morel）[19] 在阿维尼翁的圣马休（St. Martial）修道院教堂内，为枢机主教让·德·拉·格朗日（Jean de la Grange）[20] 建造的恢宏墓室（图48），是这方面的一个代表性作品。[19] 这座庞大的中世纪墓碑上，刻画了主教的两种截然不同的形象：在第一个画面中，主教身着教袍，形象庄严，是富有生命力的；而在第二个画面中，同一个人却化为一具正在腐烂的裸尸，望上去令人毛骨悚然。后一种图像可以说内含了种种悖论：尸体逐渐腐败的过程被刻入了永不枯朽的顽石；主教那没有生命、正在我们眼前化为乌有的脸——冠冕上的流苏拂过这张脸，给人以怪诞的印象——似乎正在告诫我们，勿忘生命的空幻："你不过

19　皮埃尔·莫雷（？—1402），法国建筑师。——译注
20　让·德·拉·格朗日（1325—1402），法国主教、政治家，天主教会大分裂时期罗马教廷在阿维尼翁的重要代表。——译注
[19] Julian Gardner,《坟墓与冠冕：罗马和阿维尼翁的罗马教廷墓雕》(*The Tomb and the Tiara. Curial Tomb Sculpture in Rome and Avignon*, Oxford, 1992), 157 页以下，图 5, 图 12。

是一粒尘埃，有朝一日，你也将变成一具腐臭的尸体，正如此刻的我。"主教身着教袍的威严面貌与触目惊心的裸尸形象，在这座雕塑上相互博弈，或者说在同一处否定着彼此的意义。

只要肖像画仍旧捍卫着它的再现权，脸和骷髅的双重肖像——假如骷髅像可以被称为一种反面形式的肖像的话——就会变成一场关于肖像的图像对话。对人物的再现权也通过该时期肖像画的宗教功能得以合理化。描绘祈祷场景的双联画多被用于这一目的，祈祷似乎让画中人成为一种超越时间的存在，即便此人早已作古。尼德兰宫廷画师扬·格萨尔特（Jan Gossaert）[21] 1517 年受勃艮第廷臣、教士让·卡隆德莱特（Jean Carondelet）[22] 之托所作的一幅双联画，即采用了上述表现手法。内侧画面描绘了正在祷告中的卡隆德莱特，铭文中提到了"再现"（reprecentacion）一词，而这幅作品的确是一种真正意义上的"再现"（图 49）。在卡隆德莱特生前，格萨尔特曾前后为其创作过三幅肖像。在插图所示的作品（现存卢浮宫）中，脸同样是一个记忆图像，它在人物生前即起到了一种唤起记忆的作用。而外侧画面却将作品重新引回到肉身必朽这一主题上来（图 50）：画面左侧，一具无脸的颅骨放在壁龛里，脱落的下颌歪倒一旁，暗示着永远的沉寂；[20] 与此相对的另一侧，则是主教生前所用纹章的图像。无论颅骨还是纹章，都只是没有生命、喑哑的"物"。

乔万尼·安东尼奥·波特拉菲奥（Giovanni Antonio Boltraffio）[23] 绘于大约 1500 年的一幅肖像画，可谓真正意义上的"跃向死亡"（Salto mortale），作品正面是一位男子的肖像，背面则以同样细腻的手法描绘了一具骷髅（图 51）：下颌残缺的颅骨放在壁龛上，仿佛从洞开的墙面目不转睛地凝视着我们。一道微弱的

21　扬·格萨尔特（1478—1532），北方文艺复兴时期最重要的佛兰德斯画家之一，代表作有《圣母子》《圣路加绘制圣母画像》《三王来拜》等。——译注

22　让·卡隆德莱特（1469—1545），勃艮第教士、政治家，神圣罗马帝国皇帝查理五世的顾问。——译注

[20]　Belting, 2002（见注释 2），尤其见 39 页及下页，图 5；Ariane Mensger 曾对扬·格萨尔特所绘双联画做过深入研究，参见《扬·格萨尔特：近代早期的尼德兰艺术》（*Jan Gossaert. Die niederländische Kunst zu Beginn der Neuzeit*，Berlin, 2002），45 页以下。

23　乔万尼·安东尼奥·波特拉菲奥（1466—1516），意大利文艺复兴时期画家，代表作有《圣母子》《圣塞巴斯蒂安》等。——译注

图49 让·卡隆德莱特双联画(内部),扬·格萨尔特,1517年,巴黎,卢浮宫博物馆。

图50 让·卡隆德莱特双联画(外部),扬·格萨尔特,1517年,巴黎,卢浮宫博物馆。

图51 波特拉菲奥，骷髅头，哥罗拉莫·卡西奥肖像背面，乔万尼·安东尼奥，约1500年，查茨沃斯，德文郡公爵藏品。

光线投在惨白的颅骨上,却无法驱散笼罩在墓穴中的死亡阴影。画面下方的拉丁语铭文"Insigne sum Ieronymi Casii"以死者的名义向我们诉说,将头骨称作自己的纹章,其中"casii"系肖像主人公哥罗拉莫·卡西奥(Girolamo Casio)的昵称。[21] 这是一个显而易见的悖论,因为无论骷髅还是纹章,都不可能开口说话。但这行铭文却以一种讽刺而不失温和的口吻承认了一个事实:失去了面容的身体仿佛死者生前所用纹章一样,不过是一个无声无息、没有生命的"物"。

揽镜自照也同样会引发肉身必朽的观感。转瞬即逝的镜中映像即是这样一种象征。在揽镜自照的一刹那,近代人意识到了生命的短暂。"镜中骷髅"常被作为一个隐喻,用以描绘人的死亡意识。卢卡斯·弗滕纳格尔(Lucas Furtenagel)[24]为奥格斯堡画师汉斯·博克迈尔(Hans Burgkmair)[25]及其妻子创作的双人肖像中,男女主人公对镜自照,呈现在镜中的却是两具狰狞可怖的骷髅(图52)。[22] 活人在镜中看到的是自己的脸,而事实上,象征死亡的骷髅就潜藏在下面,等待着终将出场的一刻。唯有镜子以一种寓言的方式揭开了死亡的面纱。铭文中,弗滕纳格尔夫妇向我们哀叹道:"我们曾经这般模样!"尽管画像是在夫妇二人在世时创作的,但"'曾经'这般"的结论表明,肖像的主人公此刻只是两个追忆往生的亡灵。铭文中还写道,"除此之外,镜中别无他物"——骷髅是镜中呈现的唯一映像,它对生命能否通过画像得以永驻提出了疑问。

在宗教文化的影响下,"骷髅"隐喻作为一种被公认的死亡告诫,揭示出尘世生活的空洞和虚妄。此外,它也作为一个传统主题(Topos),为15世纪早期打破了宫廷肖像垄断局面的市民肖像提供了合理依据。市民肖像不再注重描绘家族继承权,而是将目光转向了作为个体存在的人,而所谓的个体性中恰恰也包含了"死亡"。在肖像中,无论是王公贵族还是平民百姓,都是借助同样的画板加以

[21] Dülberg, 1990, 236 页, Nr.208; Ferino-Pagden, 2009, 22 页, 图 I.a.
24 卢卡斯·弗滕纳格尔(1505—1546),16 世纪德国画师,曾为死后的路德画像。——译注
25 汉斯·博克迈尔(1473—1531),16 世纪德国著名画家、木刻家,晚期哥特艺术到文艺复兴期间最重要的艺术家之一。——译注
[22] Koerner, 1993, 268 页, 图 138.

图52 奥格斯堡画师汉斯·博克迈尔与妻子安娜肖像,卢卡斯·弗滕纳格尔,1529年,维也纳,艺术史博物馆,油画画廊。

展现，从再现方式上看，不同阶层之间的差异已不像过去那般明显。作为一种图像载体，市民肖像同样呈现了一张永不凋谢和消亡的脸，但这张脸不再用于彰显职位的显赫，而是为了唤起整个家族或城市对一个人的记忆。恰恰因为承载这张脸的不再是骷髅而是一块木板，于是"去身体化"的脸得以永生不灭。但与此同时，借由骷髅而被渲染和放大的死亡意识，也在弱化着肖像的再现权。肖像本身也引发了对再现权——再现取代了身体性在场——的重新思考。肖像是对脸的一种保存和记录，它时时提醒后代，务必将缅怀逝者作为一种责任。

一张脸是否可以被置换为图像？诉诸画面是否能让一个人超越死亡？尤其是当艺术家将自己的脸作为创作题材时，媒介问题极易引发讨论和质疑。对于墓碑上的自画像而言，尸体的不可见在场似乎构成了一种无言的否定。建筑师乔万尼·巴蒂斯塔·吉斯列尼（Giovanni Battista Gisleni）[26] 1672 年在罗马人民圣母大殿（S. Maria del Popolo）入口处为他本人设计建造的墓碑（图 53），以其深刻的图像寓意暗示了表象（Schein）和存在（Sein）之间的矛盾。墓碑顶部镶有这位建筑师的自画像，画面色彩明快、充满生机，画中人似乎正从一个窗口凝望观者；墓碑底部则放有一具由大理石雕刻而成的骷髅立像，骷髅双臂交叠，站在一扇铁栅背后，我们仿佛能够隔着囚笼般的铁栅望见漆黑幽深的墓穴。碑面上的拉丁语铭文却告诫观者，切勿相信眼前所见，在吉斯列尼死后将画像混同于现实。墓碑的上下两部分分别刻有"neque hic vivus"和" neque illic mortuus"字样的拉丁语铭文，意为"在此地既未曾生"和"在彼处又何尝死"，仿佛是栩栩如生的自画像与骷髅之间展开的一场对话。铭文采用了第一人称形式，仿佛自画像与骷髅雕像并非艺术虚构，而是真实存在的人物。当人们注视画面，眼前看到的既非吉斯列尼在世时的形象，也不是其死后的模样；无论是鲜活的脸还是没有面容的骷髅，都因为被诉诸图像的生与死终究只能以面具的形式呈现。[23]

26　乔万尼·巴蒂斯塔·吉斯列尼（1600—1672），意大利巴洛克建筑师、戏剧导演、舞台设计师、音乐家，曾效力于波兰宫廷。——译注

[23] Joseph Connors，《巴洛克建筑师的坟墓》(The Baroque Architect's Tomb)，见 An Architectural Progress in the Renaissance and Baroque，Universtity Park，Pa.，1992，391 页以下。

图53 乔万尼·巴蒂斯塔·吉斯列尼墓碑上的两个不同形象。

所谓的"蒂姆提奥斯"（Timotheos）画像是扬·凡·艾克（Jan van Eyck）[27]作品中一个绝无仅有的特例，它对近代肖像画产生了深远影响。作品通过对坟墓而非骷髅的描绘，表达了画家的死亡意识（图54）。[24] 画面中的年轻男子站在一堵年代久远、裂纹丛生的石墙背后。由于原作画框佚失，画中人物的真实姓名已不可考。但与以往不同的是，画家在形似胸墙的石碑上留下了自己的签名与题记，而没有将其刻在画框上。题记内容也很不寻常，其中提及画家于1432年10月10日将此肖像"完成"或"售出"（actum）。与此暗合的是，人物手中确实握有一卷貌

27　扬·凡·艾克（1390—1441），中世纪晚期佛兰德斯画家，早期尼德兰画派最杰出的代表，15世纪北方后哥特式绘画创始人，代表作有《根特祭坛画》《阿尔诺芬尼夫妇像》。——译注

[24]　Belting/Kruse，1994，彩页36；Belting 2010，66页以下关于铭文的解释。

图54 "蒂姆提奥斯"肖像,扬·范·艾克,1432年,伦敦,国家美术馆。

似信件或契约的文书。此外,石碑上还"刻"有一句颇为古雅的拉丁语铭文——"Leal Souvenir",看上去仿佛比签名的年代更为久远。两词之间的空白处有一道裂纹划过,仿佛是岁月侵蚀的印记。"Souvenir"(意为"记忆")前面以"Leal"一词作为修饰,而"Leal"作为一个高雅词语在当时兼有"忠诚""合法"之义,很适于形容肖像这一绘画体裁。

画中人望向远方,目光空幻迷离,整个面容笼罩在一片微光之中。如果这幅肖像的确描绘了一位逝者,则画家为何选择这种独特的描绘方式,也就不言而喻了。生命(人物的脸)与死亡(斑驳的墓碑)之间的矛盾,对于图像形式(Bildform)也同样具有关键意义。图像形式同时也是一种内在于作品的图像批评。在坟墓与骷髅的阴影笼罩下,每张脸都是一张面具,但这面具是对生命的一种展现和表达。随着死亡的降临,生命飘然而逝,只留下残迹一般的骷髅。

10. 圣像与肖像："真实的脸"与"相似的脸"

近代图像史完成了从圣像到肖像，即从圣人的面容到正在通过目光注视世界的个体的脸的转变。在西方文化中，对肖像画具有重要意义的相似性原理乃是圣像画的一种衍生产物。但并非任意一幅圣像都是相似性原理的源头，一切图像之源——"罗马圣像"才是它的真正发端。罗马圣像被认为是对基督容貌的真实再现。据说，在耶稣背着十字架前往各各他（Golgotha）的途中，圣维罗尼卡曾用一方手帕为他拂拭脸上的血迹和汗水，于是耶稣的面容就被印在了上面。这方手帕又被称为"维罗尼卡面纱"，直到大约 1200 年才在罗马被人发现，但它却与历史上最早的"神迹图"（Wunderbilder）一脉相承。后者同样展现了基督面容的印记，其逼真性堪比后世的摄影。这些被认为是"上帝拥有真实身体"，即基督人神两性论的见证。[25] 相反，保存在圣彼得大教堂内的罗马圣像则满足了尘世中人一窥上帝真容的愿望，这是印在一块来自耶稣生活时代的方巾上的面容。在欧洲基督徒寻找耶稣真容的朝圣之路上，罗马成为继麦加之后的第二圣地。[26] 出自大约公元 1200 年的《圣经》文本证实，圣维罗尼卡的名字暗指"vera iconia"（拉丁文，意为"真实图像"）。同时期一首著名的赞美诗中，也曾提到"非人手绘制的神圣面容"（sancta facies）。[27]

在肖像画诞生的早期，佛兰德斯写实主义画派的所有代表画家（如罗伯特·康宾［Robert Campin］[28]、罗吉尔·凡·德尔·维登［Rogier van der Weyden］[29]、汉斯·梅姆林［Hans Memling］[30] 等）都曾以圣维罗尼卡传说为题材进行创作。

[25] Belting, 2005, 39 页以下。
[26] Belting, 126 页以下; Ewa Kuryluk,《维罗妮卡及其面纱》(Veronica and her Cloth, Cambridge, 1991)。
[27] 资料来源见 Hans Belting,《图像与崇拜：前艺术时代的图像史》(Bild und Kult. Eine Geschichte des Bildes vor dem Zeitalter der Kunst, München1990) 602 页，Nr.37。
28　罗伯特·康宾（1378—1444），佛兰德斯画家，早期荷兰画派代表人物，作品有《受胎告知》《耶稣诞生》等。——译注
29　罗吉尔·凡·德尔·维登（1399/1400—1464），文艺复兴时期佛兰德斯画家，早期荷兰画派的重要代表，作品有《下十字架》《耶稣受难记》等。——译注
30　汉斯·梅姆林（1430—1494），文艺复兴时期德裔佛兰德斯画家，作品有《圣母与圣婴》《末日审判》等。——译注

图 55 根据基督像绘制的肖像,扬·范·艾克,1438 年,柏林国家博物馆,油画画廊。

这些作品以正面像的形式对基督面部(包括头发和胡须在内)做了单独呈现,仿佛是一张在布面上印制而成的面具。画家们有时也会在传说的基础上加以演绎,将原本只呈现了面部形象的"维罗尼卡面纱"发展为仿似肖像的半身像,圣像也随之转化为肖像。扬·凡·艾克创作的一幅肖像画为此提供了一个绝佳范例,这幅根据罗马圣像而非真人绘制的作品,有多个不同版本(图 55)。因为罗马圣像被视为绝无仅有的真迹,凡·艾克决定以此为原型绘制一幅肖像。画面中的基督与以往圣像中的基督面貌并无不同。我们通常会期待一幅肖像画惟妙惟肖,而这种相似性也正是圣像画的意义所在。在凡·艾克的笔下,原先的圣像转变为一幅现代意义上的肖像。但这幅基督肖像完全不同于日后的个体肖像,它是一幅呆板的正面像,且正如我们所看到的那样,人物的目光也并没有显露出任何个体特征。正如在创作其他肖像画时所做的那样,画家在这个作品的版本上也一一署名,并注明了创作日期。根据作品题记,柏林版本完成于 1438 年 1 月 31 日,布鲁日版本——在这幅画的铭文中,画家以作品的"创造者"(inventor)自称——完成于 1400 年 1 月 30 日。很显然,画家两次都选择在新年伊始完成基督像的创作。[28] 画家强调自己创作者身份的目的,是为了宣称这幅圣像乃是一幅

[28] Belting/Kruse,1994,54 页及下页,图 26,图 27。

肖像。他的作品并不像传统的圣像画那样只是一种纯粹的复制，而是在作品中加入了自己的理解。

圣像与肖像之间的历史渊源，为探索肖像的成因提供了一个新的视角。肖像本身提出了一种诉求：通过画面来再现一张真实的脸，一张呈现在画家面前的、"以生活为原型"的脸。在成为一种独立的艺术体裁之前，肖像画就已存在，但当时的肖像多为系列作品，或是作为王位继承权的证明，或是坟墓装饰画、祭坛画的一个次要组成部分。在凡·艾克绘制第一批现代肖像的时代，一位编年史作家曾这样评价勃艮第公爵菲利普三世（Philipp III.）[31]："他的外表是内心的写照"[29]，意即菲利普三世长了一张真实而不虚伪的脸；但接着作家又写道，同时这位王公也继承了其先辈的面貌特征；也就是说，勃艮第公爵的脸上始终戴着一张体现其合法继承权的面具。

这样的肖像大多为僵固的侧面像，既没有属于自己的图像空间，也没有底面，因此无法以板画形式独立于环境而自成一体。与硬币和纹章上的画像类似，这些肖像从未借由一种投向外部的目光来宣示其对画面的占有权。这一点直到肖像完成了向"脸性"（Fazialität）的转变才得以实现，即人物的脸脱离平面、转向观众，而在此之前，这种权利仅为圣像所独有。肖像脱离平面，使被再现人物获得了"在场"所需的行为空间。这虽然是一种想象性（in inmagine）在场，其视觉效果却与身体性（in corpore）在场别无二致。在场不仅仅意味着相似性，因为它宣示着脸在图像中的存在，而不仅仅是一种对脸的回忆。

在一幅作品的画框铭文中，凡·艾克曾将肖像的诞生喻为身体在图像中的复活，并将其与肖像人物的诞生作比。这幅肖像的主人公名叫扬·德·莱乌（Jan de Leeuw），是布鲁日的一位金匠，铭文中提到，他"于1401年圣乌苏拉日降生"（图56）；此外，铭文中还写道，这幅肖像由扬·凡·艾克绘制，其创作始于1436年。一般而言，画家往往会注明作品的完成时间，而这一次画家却在一幅已完成作品中

31　菲利普三世（1396—1467），法国瓦卢瓦王朝第三代勃艮第公爵，1419—1467年在位。——译注
[29]　Georges Chastellain,《作品全集》(*Œuvres*, Brüssel, 1865), 卷7, 219页及下页。

图56 扬·德·莱乌肖像，扬·范·艾克，1436年，维也纳，艺术史博物馆，油画画廊。

标注了创作的起始时间，如果说这一破例并非偶然，那么其原因只能被归结为一种特殊用意：将金匠的出生年份（1401年）与肖像的创作年份（1436年）相联系。画面中，人物的脸被窗外透进来的光线照亮，仿佛要在我们凝睇它的这一刻转向我们，从眼角投来的那深深一瞥令我们为之着迷。[30]

肖像呈现的这种前所未有的"脸性"或者说脸的转变，是通过对目光的描绘而彻底实现的。让-吕克·南希（Jean-Luc Nancy）[32]在《肖像的目光》中，对此有过专门论述。[31] 不仅画面中的人物在注视，肖像本身也在注视。肖像中的目光与在场一样，是对圣像画的一种继承，而同时它也是一种被重新定义的目光。正如南希所指出的，肖像是对俗世目光的重新发现，正是凭借这一目光，主体才被描绘和体验为一个正在注视的主体。主体的诞生离不开主观描绘（Subjektbeschreibung），而目光恰是主观描绘的媒介及体现。正因有了目光，肖像才失去了其原有的客体特征，将原本为一张真实的脸的"在场"化为己有，通过目光与我们进行交流。木板没有生命，绘在木板上的肖像也始终是一张以脸为原型的面具，但它却创造出一种个体化的生命。"注视"（Blicken）不同于"观看"

[30] Belting/Kruse，1994，50页及彩页41。
32 让-吕克·南希（1940— ），法国哲学家。——译注
[31] Nancy，2000，见全书各处。

（Sehen），因为注视中隐含了主体的自我指涉（Selbstbezug），即主体关于自身的表述。也正因如此，主体才能与观者发生直接或间接的目光交流。主体借由目光超越自身，"从而最终成为主体"。这目光并不是投向客体的目光，而是"一个通向外部世界的出口"。[32] 借由目光，肖像中的人物和站在肖像前的人之间也建立起一种本质上的相似性，这一相似性超越了任何面相学意义上的差异。

库萨的尼古拉[33]（Nikolaus von Kues）曾在一部广为人知的著作中谈到了上述转变。该书写于肖像画诞生之初，其中谈及的俗世肖像与圣像之间的区别，历来为人们所忽视。[33] 这部名为《论绘画》（*De visione Dei*）的短篇名作，也可以说是一本关于如何鉴别注视圣像之目光和注视个体肖像之目光的教科书。尼古拉在其中写道，他曾为泰根塞（Tegernsee）修道院捐赠过一幅"上帝的画像"（eiconam Dei），当修道院的僧侣们站在这幅画面前时，他们不无惊讶地发现，画中的上帝正以同样的方式注视着他们每一个人。尼古拉认为，这幅画暗含了一个隐喻，即上帝的"无所不在"，而体现了这种无处不在的乃是上帝的"绝对目光"（visus absolutus），它与人的"有限目光"（visus contractus）截然不同。这种注视不同于肖像与观者之间的目光交流。在这幅圣像面前，人始终是处于上帝注视之下的造物。而肖像则是以人与人之间的目光交流为基础，它所描绘的对象是一个人，这个人与观者有着同样的目光。库萨的尼古拉还将这种区别引申到作为一种反映相似性的真实工具——凡·艾克在创作自画像时就利用了这种工具——的镜子和作为隐喻的镜子上来："当一个人望向真实的玻璃镜面时，他看到的是自己的形象"；修道院的僧侣在圣像这面反映"永恒神性"的镜子中看到的却不是自己，而是一个真理，他们自己也是这一真理的映像。

肖像呈现相似性的方式与镜子并无不同，其唯一区别在于肖像再现的是

[32] Nancy, 2000, 81页。
33 库萨的尼古拉（1401—1464），文艺复兴时期的神学家、哲学家、数学家，德国最早的人文主义者之一，著有《论学而无知》。——译注
[33] Belting, 1990（见注释27），605页，Nr.38；Hans Belting,《佛罗伦萨与巴格达：东西方目光史》（*Florenz and Bagdad. Eine westöstliche Geschichte des Blicks*, München 2008），243页以下。

图 57　男子肖像，安托内罗·达·梅西那，1456 年，切法卢，曼德拉里斯卡博物馆。

"另"一个人。西西里画家安托内罗·达·梅西那（Antonello da Messina）[34]在那不勒斯第一次见识了尼德兰肖像，但这位画家要比他的那些北部同行走得更远。梅西那前所未有地赋予肖像人物以生动表情，使其在更大程度上摆脱了圣像绘画中常见的那种凝固不动的面部特征。人物与观者之间的直接对视强化了观看过程中的在场体验。而这种对视也是他全部肖像作品的关键特征之一，这些画作以各种前所未见的丰富表情探究人的个体性。目光中直接透露出人物的不同情绪（好奇或厌恶），这种目光摆脱了以往的圣像画传统，甚至演变为一场过于殷勤的对话。与此同时，对嘴部的刻画也使人物的表情动态得以强化。在目光游戏的自由施展中，"人"的形象（Menschenbild）诞生了。艺术史学家费德里科·泽里（Federico Zeri）[35]称，他从一幅现存切法卢（Cefalù）的肖像画中，看到的是一个西西里人带有某种威胁意味的阴险笑容（图 57）。

在安托内罗·达·梅西那创作的另外一些肖像画中，艺术家将自己的签名安置在一张褶皱的"纸条"（cartellino）上，而"纸条"仿佛是一张贴在"石墙"上的错视

[34]　安托内罗·达·梅西那（1430—1479），意大利文艺复兴时期的画家，为新的树脂油画技法在意大利的推广做出贡献。——译注
[35]　费德里科·泽里（1921—1998），意大利历史学家，以研究文艺复兴时期绘画而著称。——译注

画（Trompe-l'œil）。[34] 同样的表现手法（胸墙与艺术家签名）还出现在绘于1465年的一幅基督像（图58）中，这也是其作品中唯一一幅基督像。我们可以将该作品称为以圣像为原型的肖像，但与凡·艾克绘于二十五年前的那幅圣像画相比，这幅画表现出一种全然不同的现代性。[35] 画面中的救世主面向观者，一只手扶在沐浴着白昼光线的胸墙上，另一只手做出祝祷手势。基督的在场与观者的在场，在一瞬间同时诞生，达至同步。基督的目光里既有一种遗世独立、遥不可及的庄重和高远，又似乎能感觉到观者在画像前的存在。这张脸是在画室特有的一种光线条件下，根据一位男性模特描摹而成的，因此画中左右面颊并不对称，眼睛也不一样大小。在这里，独白式目光与对话式目光之间的界限虽未打破，却以一种微妙的方式被标记出来，由此缩短了圣像与肖像之间的距离。

图58 救世主，安托内罗·达·梅西那，1465年，伦敦，国家美术馆。

同样地，在阿尔布雷特·丢勒（Albrecht Dürer）[36] 作于1500年的那幅著名的自画像中，"相似性"的主题亦不仅仅在面部特征上有所表现，而是在多个层面占据主

[34] Gioacchino Barbera，《安托内罗·达·梅西那》（Antonello da Messina, Paris, 1998），42页及插图。1529年，Marcantonio Michiel 在威尼斯 Antonio Pasqualino 收藏展上看过安托内罗绘制的《伦敦的圣哲罗姆》后称，有人认为此画是一幅尼德兰作品，但人物的脸却是以意大利的方式被完善过的；参见 Theodor Frimmel 主编，《阿诺尼莫·莫雷利亚诺》（Anonimo Morelliano, Wien, 1888），98页。

[35] Barbera，1998（见注释34），100页。

36 阿尔布雷特·丢勒（1471—1528），德国中世纪末期、文艺复兴时期著名油画家、版画家、雕塑家及艺术理论家，代表作有《骑士、死亡与恶魔》《圣杰诺米在房间里》等。

图 59 自画像,阿尔布雷特·丢勒,1500 年,慕尼黑,老绘画陈列馆。

导(图 59)。评论家们几乎不约而同地发现了这幅自画像与基督面容的相似性,但对于这一相似性究竟源自何处、其中又蕴藏着何种含义,却给出了众说纷纭的解释。约瑟夫·科纳(Joseph Koerner)[37]是唯一一位对丢勒的脸和圣像"真实面容"之间的"相似性"做过专门研究的学者。他写道,在观看这幅画像时,当代观众会首先注意画面人物与广为流传的"维罗尼卡面纱"之间的相似性,进而才会发现这是丢勒本人的画像。[36] 长的卷发和胡须很容易让现代评论家联想到基督画像,而这些人物特征并非这幅肖像独有,早在两年前即 1498 年,同样的特征即已出现在艺术家 26 岁时所绘的另一幅衣着华丽的自画像中,该作品现藏于普拉多美术馆(图 60)。[37] 日后,丢勒也曾在很长一段时期里保留了同样的发型和胡须,似乎是想从外观形体上使自己直接转化为图像,而不仅仅是拘泥于绘画中的模仿。

较之前一幅作品,后一幅作品中的"自我装扮"是如此的不同寻常。在普拉多自画像中,画家用斜睨的眼光望向我们,这正是他在绘画过程中窥望镜面的神态。他以这样的方式进入我们的视野,仿佛是在恳请我们与他四目相对,并容许

37 约瑟夫·科纳(1958—),美国艺术史学家,以日耳曼艺术研究而闻名,代表作《德国文艺复兴时期艺术中的自画像》。——译注

[36] Koener,1993,72 页以下;关于这幅画另参见 Belting,2005,114 页以下。

[37] Fedja Anzelewsky,《阿尔布雷特·丢勒》(*Albrecht Dürer. Das malerische Werk*,Berlin,1971),Nr.49.

我们以一种"同谋者"的身份来观察他周围的环境。画面中的丢勒戴着洁白优雅的手套，一只手臂搭在窗前的护栏上。而在《慕尼黑自画像》[38]中，所有这些自发性和世俗性要素都被剔除一空。尤其是人物的脸正向面对观者，目光似乎在漆黑的抽象背景中凝然不动。有评论家认为，之所以采用正面图是因为画家在尝试一种理想比例，为了实现这一比例，他甚至不惜对画面中的脸部特征做出修正。[38]当时的人文主义者圈子流行着这样一种观点：艺术家即上帝之外的第二造物主。[39]但丢勒的目光却需要一种独特的诠释。库萨的尼古拉在阐释基督像时所用的"纯粹目光"（visus abstractus）概念，同样适于形容丢勒的目光。当这样的目光出现在一幅肖像上时，自然会引发关于上帝形象（Gottebenbildlichkeit）的问题，进而牵涉到圣像的产生。用一句神学用语来概括，即"人是按上帝的形象创造的"（ad imaginem Dei，《创世记》1:27）。对此，《创世记》5:1 中给出了如下解释：人由此获得了与上帝的相似性（similitudinem）。

图60　自画像，阿尔布雷特·丢勒，1498年，马德里，普拉多美术馆。

38　《丢勒皮装自画像》又名《慕尼黑自画像》。——译注
[38]　Anzelesky，1971（见注释37），165页。
[39]　参见 Gabriele Kopp-Schmidt,《用阿佩利斯的色彩绘画：丢勒1500年自画像中对艺术家的古典式赞美》(Mit den Farben des Apelles. Antikes Künstlerlob in Dürers Selbstbildnis von 1500)，见 Wolfenbüffler Renaissance-Mitteilungen，2004年第26期，1页以下。

丢勒没有舍近求远,而是通过肖像与基督像"真实面容"的相似性表达了上述观念。他将自己呈现为一个图像——造物主图像。在貌似基督的脸部描绘中,一个似乎是经由二次曝光的原始图像(Urbild)被目光召唤出场,为相似性提供了神学依据。

丢勒创作过大量不同版本的基督像,有一些甚至是他游历尼德兰途中的即兴创作。画家曾在日记中记述,他"用价值十二个古尔登(Gulden)的颜料"创作了"一幅不错的基督像",之后"又用比这更贵的颜料"绘制了"另一幅基督像"。他为雅各布·赫勒(Jakob Heller)[39]绘制的三联画(已佚失)的中联,也同样是以基督像为主题。[40]这些版本中的基督大多是头戴荆冠的形象,所以并不适合挪用到自画像中。而在《慕尼黑自画像》里,为了通过人脸来体现真正意义上的"原型"之美,丢勒采用了另外一种手法:在自己的脸上凸显与基督面容的相似性。毕竟,伦理元素也是相似性的一个组成部分。所以,丢勒曾在他的尼德兰日记中,恳求态度犹疑的伊拉斯谟,希望他在宗教改革的论战中"仿效主耶稣"。[41]

11. 记忆证明与脸的诉说

在诞生之初,肖像画仍在近代早期文化中苦苦寻求一席之地。很快,通过面部描绘而呈现的相似性便成为一种俯拾皆是的廉价艺术品,再也无须特殊缘由为其正名。作为永恒"在场"的证明,早期肖像画具有与遗嘱类似的法律地位。同时,作为对封建特权的一种突破,它还与新的人类图像联系在一起。肖像画中包含了个人肖像权,因此也是一种"社会身体"特权的体现。在这个意义上可以说,肖

39 雅各布·赫勒(约1460—1522),德国贵族、法兰克福市议会议员,曾任法兰克福市市长,德国文艺复兴时期之前重要的文化艺术资助人。

[40] Koener, 1993, 92页,见图46中展示的后世仿品。

[41] Albrecht Dürer,《日记和书信集》(*Tagebücher und Briefe*, München, 1927), 86页。

像史是一部透过肖像折射出来的社会史。每一幅肖像都为被再现人物指定了一个（与现实或期望相符的）社会地位，甚至当一个人试图对其难以摆脱的社会发起反抗时，也是如此。肖像中的脸并非与生俱来，它不是既定之物，而是一张必须与不断变化的社会规范相适应的面具。于是便有了让－雅克·库尔第纳与克劳蒂·阿罗什所谓"脸的历史"。[42]也正因如此，相似性才被不断证明是一个开放性因素，因为它是对一个人"自我"面具的解读，为了描绘出模特呈现在社会舞台上的姿态，画家只是以同谋者的身份参与其中。

直到肖像画成为一种纯粹的习俗，人们才开始根据画面中所捕获的人物目光的生动性，即画家的才智，来衡量作品的价值。在美术学院，肖像画作为一种地位较低的体裁，始终囿于种种成规。1767年，狄德罗在一年一度的巴黎"沙龙"艺术展上见到了"很多肖像画"，"其中有几幅无与伦比的杰作"，例如在一位著名眼科医生的肖像中，作家看到了一张丑陋的脸，但它不失为一幅杰作："是的，这就是他本人，看上去就像是他把自己的脑袋硬生生地挤进了那个小黑框。"[43]在绘画中，作为一种与时间和死亡的对抗，可以被重复临摹的速写也显得更加逼真。因此，肖像画开始对所有人的特殊愿望来之不拒，甚至包括作为"滑雪者"入画这样的愿望。与此同时，为满足殖民文化的窥视欲，一种为奴隶和外国人绘制肖像的风尚也盛行一时。然而，随着表现手法越来越多的随意化，人们对肖像画的审美疲劳也在日渐加深，这导致摄影术甫一问世便作为一场革命性的解放而倍受欢迎（215页）。

作为肖像史上的开山之作，扬·凡·艾克的画像因其特有的日期标注和近似于公证的确认方式而具有档案性质，人物的姓名及年龄也被赫然刻在画框。画家以见证人的身份，为脸的真实性提供担保，由此也似乎履行了他与委托人之间订立的某种契约。通过对寓所的描绘，肖像人物的在场被记录下来，犹如通过一面镜子被反射出来。透视使人物看上去仿佛与观者处于同一空间。最初的画框是对

[42] Coutine/Haroche，1988。
[43] Friedrich Bassenge 主编，Denis Diderot 著，《论美》（*Ästhetische Schriften*，Berlin，1984），123 页及下页。

真实窗框的一种摹仿，有了画框，肖像似乎拥有了一个介于绘画世界与现实世界之间的界面，观者与画面中的人物即在这一界面上展开交流。与此同时，画框还将画面中的时间与画面前的时间、记忆的时间与观者的时间区隔开来，从而起到一种"时间之窗"的作用。通过与被再现的场所及时间的相似性而形成于画面的写实主义，浓缩在人物脸上，而脸的真实性也正是观者应当辨认或加以佐证的东西。这不仅仅是一张脸或纯粹的脸本身，而是一张被感受到的脸，一张处于某个特定年龄、拥有表情和目光的脸，它被捕获于某个生活场景，这一场景使脸作为一种超越时间的档案在肖像中得以凸显，使"布设"（Inszenierung）的意义大于对脸部特征的单纯再现。

由罗伯特·康宾创作的一幅早期尼德兰个体肖像再现了1430年在布汶（Bouvines）战役中阵亡的勃艮第廷臣罗伯特·德·玛斯米内思（Robert de Masmines）[40]（图61）。这幅古典风格的小尺幅画像仅对人物面部加以展现。对面部特征近乎摄影般的写实主义描绘给人以强烈感受，画框中的人物脸部栩栩如生，呼之欲出。这幅肖像是一张完整的脸，且只有脸，它是为家族记忆而保存下来的人物档案。这种功能通过以下一点得以证明，即作品有两个如出一辙且同样完美的版本，这表明该肖像是留给家族后代的遗产，也就是说它是被再现人物的一份证明。[44]在小汉斯·荷尔拜因（Hans Holbein d. J.）[41] 1519年为巴塞尔的人文主义者博尼菲修斯·阿默尔巴赫（Bonifacius Amerbach）[42]绘制的肖像中，画家对自然的本质做了描绘。写有铭文的板子"挂"在一棵树上，铭文中称，尽管这是一张描绘出来的脸（picta facies），但它不亚于真实的脸，"自然之物通过艺术得以体现"。[45]换句话说，肖像为所谓的"自然之物"——"脸"，提供了一种

 40 罗伯特·德·玛斯米内思（约1387—1430），勃艮第骑士首领，曾被授予金羊毛骑士勋章。——译注
[44] Belting/Kruse，1994，彩页78，172页。
 41 小汉斯·荷尔拜因（1497—1543），德国文艺复兴时期代表画家，以《伊拉斯谟像》等人物肖像和木版画《死神之舞》而闻名。——译注
 42 博尼菲修斯·阿默尔巴赫（1495—1562），瑞士法学家、人文主义者、作曲家，人文主义法学理念奠基人之一。——译注
[45] Christian Müller/Stephan Kemperdick，《小汉斯·荷尔拜因：巴塞尔创作时期1515—1532》（*Hans Holbein d. J. Die Jahre in Basel 1515—1532*，Ausstellungskatalog，Kunstmuseum，München，2006），194页及下页。

绘画形式的证明。

将肖像与历史更为久远的纹章（Wappen）做一比较，有助于理解早期肖像所具有的档案性质。饰有纹章的盾（Wappenschild）并非身体**图像**，而是一个身体**符号**，它以具有特定纹章学含义的抽象图案来表明士兵所属的军队。纹章与饰有纹章的盾（édu）之间的区别，类似于肖像与画板的区别。[46]此外，饰有纹章的盾和肖像画板在佛兰芒语中都称为"schild"，在法语中都称作"tableau"，且二者同出自称为"牌匾匠人"的画师之手。纹章呈现给我们的不是一张具体的脸，而是一个王朝或家族面孔的象征。当饰有纹章的盾与肖像画板作为同一个人的身份证明而出现时，二者便构成了一种相互指涉的关系。纹章体现的是一种再现权，并非再现功能，而最初的肖像也同样与再现权密切相关。

图61 罗伯特·德·玛斯米内思肖像（卒于1430年），罗伯特·康宾，柏林，国家博物馆，油画画廊。

肖像画板的独特性在于，它与饰有纹章的盾构成了一种矛盾，因此它也是对纹章平面的一种否定，通过富于动态的目光表达出内与外、灵与肉的对立。家族特征与个人特征、纹章与座右铭，共同构筑出所谓"纹章的面孔"。[47]纹章是

[46] 详见 Belting，2001，117页以下。
[47] 参见 Michel Pastoureau，《纹章契约》(Traité d'héraldique，Paris，1997)，91页以下，170页以下，201页以下。

可以继承的,而肖像则只为在世官员,即某一个体而存留。在老卢卡斯·科拉那赫(Lucas Cranach der Ältere)[43]为韦廷家族的选帝侯创作的三联画中,只有展现1532年继承其父亲及叔父登上王位的约翰·腓特烈(Johann Friedrich der Großmütige)[44]的右联上绘有选帝侯纹章(图62)。为强调其权力合法性,即位后的腓特烈委托画家为其先辈创作六十幅三联画肖像。[48] **主体描绘**使一张与生俱来的脸成为主体身份的持有者,而与世袭权力相结合的面部肖像则通过**脸部描绘**履行了这一功能。纹章是对地位的描述,脸则是对主体的描述。

　　肖像中的脸不仅仅是证明和记忆,而且也是一个关于"自我"的主题,人通过"自我"不可避免地跨越了可见性与面部相似性的界限。在近代早期,"自我"也是一个哲学问题和图像问题,因为脸本身即是一个可以轻易转化为面具的图像。这使得不可见"自我"的再现性变得至关重要。肖像不能仅限于展现人的外观,它引出了一个问题:一个人希望他的"自我"以何种面貌呈现?对再现"自我"而言,对脸的"布设"要比对面部特征的纯粹记录更加重要,脸的"诉说"(Sprechakt)要比相似性更加重要。但所谓"诉说"并不是通过口头语言来实现的,而是要借助诸如表情、目光、姿势、姿态等修辞方式。这种诉说也包含了一种虚构,即画面中的人物面向特定观者并与之发生目光交流。

　　在文艺复兴早期,肖像作为脸的证明曾备受推崇,而此刻这种天真已然成为过去。布设对脸的控制力越强,越是迫使脸发出自己的声音并让整个身体参与其中,角色问题便越是突出。每一种表情——无论其多么转瞬即逝或富有戏剧性——都比单纯的面部特征更加重要。原因很简单:脸是一张易于衰朽的面具,而人们却希望呈现在脸上的"自我"拥有不死的灵魂。既然作为身体场域的面部意味着生命的易朽,则有必要在脸上模拟出一种不会随着脸一并消亡的生命。

43　卢卡斯·科拉那赫(约1472—1553),德国文艺复兴时期最重要的画家、版画家之一,萨克森宫廷画师,有大量祭坛画、讽喻画及人物肖像传世,代表作有《逃亡途中的小憩》《帕里斯的审判》等。——译注

44　约翰·腓特烈(1503—1554),绰号"宽宏的腓特烈",德意志萨克森大公和选帝侯,信教信仰的支持者。——译注

[48]　参见 Belting,2001,123 页及图 5.1。

肖像与面具：作为再现的脸　　177

图62　韦廷家族选帝侯三联画中、右翼，老卢卡斯·科拉那赫，1532年，汉堡，美术馆。

　　希望通过文学、绘画及雕刻形式的肖像来引起社会关注的人文主义者也提出了上述问题。人文主义者一再提出一个异议：绘画和雕塑展现的只是他们的面部，只有文学作品才能真正体现他们的精神。因此，他们会在自己撰写的肖像附录中指出，通过肖像来进行自我表达的可能性是非常有限的。在此方面，有一段非常有名的关于伊拉斯谟的轶事。小汉斯·荷尔拜因曾为这位学者画过几幅肖像，按照伊拉斯谟本人的意愿，画面呈现了他埋头写作的侧影。画中的人物并未面向观众，而是将其视线引向他正在付诸笔端的文章。木刻画与铜版画使用与书籍印刷相同的复制媒介，从而拓展了肖像在公众中的传播。肖像作品通常还配有评论文字，后者将观者的注意力从呈现在眼前的图像引向只能通过阅读来获得的文字

信息。[49]

1526年,丢勒为正在造访纽伦堡的宗教改革家菲利普·梅兰希通(Philipp Melanchthon)[45]创作了一幅铜版肖像。该肖像配有一段或许是由梅兰希通亲自撰写的拉丁文附录,其中提到,丢勒"根据真实原型(描绘了)菲利普的外貌(ora)",但"即便如此精湛的技艺也并不能再现出他的精神(mens)"。[50]这句话里出现了一个不同寻常的词——"ora",它具有"外表"和"界限"的含义,也就是说这个词暗指"身体"。而"外表"只能让观者更加关注隐藏在背后的东西。同年诞生的伊拉斯谟肖像(图63)则通过两段特殊的铭文以及学者书房的场景设置,将图像与文字间的对比引向深入。画家在此有意让伊拉斯谟的脸和他身后的文字形成对比:一方面是正在奋笔疾书的学者;另一方面,被镶入"画框"的文字在背景中获得了一种近乎圣像般的在场。[51]其上显示的希腊语铭文大意为,我们可以通过其"作品""更好地"了解这位学者。由拉丁语铭文可知,这幅伊拉斯谟肖像(imago)是"根据鲜活的拟像(effigies)绘制而成的"。事实上,早在六年前游历尼德兰期间,丢勒就曾为这位知名学者画过像。"imago"和"effigies"这两个表示图像的不同概念,将"肖像"与"真实的脸"区别开来。也就是说,我们看到的是"图像之图像",因为鲜活的脸本身即是一种呈现在身体上的外部图像。但伊拉斯谟对这幅肖像大为不满,他指责作品缺乏应有的相似性,因为画家没有将他的脸置于画面中心。

"effigies"的上述含义也在卢卡斯·科拉那赫1521年为马丁·路德(Martin Luther)[46]创作的第三幅铜版肖像中得以印证。铭文中写道,人们在画面上看到的是"终将消亡的拟像(moritura effigies)",而"路德本人则是其永恒精神

[49] Belting,2001,138页及下页。
45 菲利普·梅兰希通(1497—1560),德国语言学家、哲学家、神学家、诗人,德国和欧洲宗教改革中除马丁·路德之外的另一代表人物。——译注
[50] Preimesberger/Baader/Suthor,1999,220页以下。
[51] Preimesberger/Baader/Suthor,1999,230页以下。
46 马丁·路德(1483—1546),德国基督教神学家,欧洲宗教改革主要发起人之一,基督教新教路德宗创始人,其所倡导的新教教义以及对《圣经》的翻译,对罗马天主教统治的近代社会产生了深远影响。——译注

图63　鹿特丹的伊拉斯谟，阿尔布雷特·丢勒，1526年，铜版画，纽伦堡，日耳曼国家博物馆。

的（图像）体现"。[52]画家此前制作的一幅铜版画的铭文甚至明确提到了"脸"：艺术家所能再现的"仅仅是路德那易于衰朽的脸（vultus occiduos），而非其精神的永恒图像（aeterna simulacra suae mentis）"。[53]在一个与图像为敌的时代，宗教改革必须为以印刷品形式流传民间的路德肖像提供依据。这种思路与当时人文主义者圈子中一种甚为流行的观念一脉相承，即"脸"不能代表"人"。

类似观念预示了肖像画在不久后即将陷入的一场早期危机：肖像试图——或者说应当——从一个人脸上捕捉到他的"自我"，但这个"自我"是无法通过脸部特征加以把握的。"人"与"脸"的差异迫使画家不得不反复暗示人物"自我"的不可见性，并对"身体的纯粹可见性"持反对立场。当"自我"在同一张脸上支配诸多面具，那么只展现出唯一一种面貌便远远不够，它必须暗示其他面具的存在，这些面具虽不在场，但只有叠加在一起才能让人觉察到面具背后的那个"人"。毕竟，肖像只是脸的遗迹，逝去的生命不可能通过画面得以弥补。任何画家都无法信誓旦旦地宣称，自己笔下的人物与脸模一样逼真，但画家的优势却在于以假乱真。与石膏面具或蜡制面具不同，画家描绘的人物"诉说"不仅仅限于面部，他让肖像从一开始就与同时代观众发生交流。与此同时，人物的脸也在潜移默化中越来越顺应于身体的安排。

这里所说的安排并不是对人物地位或职位的刻意凸显，而是一种"自我布设"（Inszenierung des Ich），这一点在私人肖像中表现得尤为明显。"自我布设"没有任何标志物，它往往体现为一种双重含义的"凝固不动"的目光：在两个人对话时配合语言交流的目光，或是在欲语还休之际出现的目光。被描绘的目光可以是一种饱含回忆的目光，它指向画面内部，从而引发关于画面中某个不在场观者的联想；它也可以意味着一个停顿，一场生动对话的短暂间歇，由此虚构出第二个人在画面前的在场。"布设"意在从肖像中唤起有血有肉的生命，继而将事实上的缺席转化为虚构性的在场。从画家那里，脸重新获得了因变成一张描绘出来的面

[52] Belting，2005，190页及下页。
[53] Martin Wanke，《科拉那赫所作路德肖像：对一幅图像的构思》（Cranachs Luther. Entwürfe für ein Image，Frankfurt/M.，1984），36页以下。

具而失去的那种东西——富于表情的生命。面具特征并不构成障碍，而恰恰是战胜面具的动力。

"自我布设"的一个例子是表现人物友谊的肖像画。有时画家也会将自己的形象放到画面中，赠予友人作为纪念。一幅出自拉斐尔之手的双人肖像显然是受威尼斯诗人皮耶特罗·本博（Pietro Bembo）[47]的委托而作，它后来被诗人挂在自己位于帕多瓦（Padua）的寓所中。作品绘于1516年的罗马，当时，人文主义者安德里亚·纳瓦格罗（Andrea Navagero）[48]即将被重新召回威尼斯任职。画中的纳瓦格罗仿佛正要启程，他朝我们回过头来，目光里透出一种坚毅和果决；在他身旁，留守罗马的友人阿戈斯蒂诺·贝扎诺（Agostino Beazzano）[49]神情恍惚，似已沉浸在回忆之中。黑色背景下显得分外明亮的人物脸部，仿佛因画家的造访而流露出一种惊讶。[54]

拉斐尔有一幅非同寻常的双人肖像记录了一场生动的对话，画家本人也出现在画面中的那个瞬间（图64）：[55]他一动不动地坐在友人身后，手放在后者肩上，全神贯注地望向画外，仿佛正在检视画架上已经完成的友人肖像；那个或许正在画室中为他做模特的友人蓦地转身回望，指着位于观者视线之外的画架，似乎在对画家说，"这就是我的样子"或者"把它留作纪念吧"。画面前端占据大半空间的模特，正在同身后的画家讨论眼前的作品。停留在我们想象中的那幅看不见的肖像，要么描绘得极为成功，要么有待修改。我们在此看到的是一个极其罕见的"布设"，其中展现了一个肖像模特，但他并没有采取肖像画中那种典型的人物姿态，而是出现在一个矛盾的场景之中：模特仿佛与变身观者的画家一样真实，而并非出自画中。他促使我们与画家四目交汇，而与此同时，那幅肖像刚刚完成

[47] 皮耶特罗·本博（1470—1547），意大利文艺复兴时期学者、诗人、神学家，为意大利语言发展做出过重大贡献。——译注

[48] 安德里亚·纳瓦格罗（1483—1529），意大利文艺复兴时期的人文主义者、诗人，威尼斯共和国外交使臣。——译注

[49] 阿戈斯蒂诺·贝扎诺（？—1549），意大利文艺复兴时期诗人。——译注

[54] 罗马多利亚潘菲利美术馆（Galleria Doria Pamphili；参见 Stephanie Buck/Peter Hohenstaat,《拉斐尔·桑蒂 1483—1520》(*Raffaello Santi, genannt Raffael, 1483—1520*, Köln, 1998)，97页及下页。

[55] Buck/Hohenstaat, 1998（见注释54），99页。

图 64 《画室中的画家与模特》，拉斐尔，约 1518—1520 年，巴黎，卢浮宫博物馆。

就被捕捉到画面中。由此，拉斐尔在一幅肖像中成功地完成了一次以肖像创作为主题的"诉说"。

12. 伦勃朗和自画像：与面具的抗争

正如人们所期望的那样，肖像的面具特征通过自画像得以揭示。在自画像中，画家不能仅限于描绘自己的脸，他还必须回答一个问题：这张脸再现了"什么"或者说再现了"谁"。令画家倍感痛苦的是，他的脸在自己笔下竟然变成一张僵死的面具。肖像的这种不可避免的面具特征，不断激起画家的反抗。最终，画家希望以创作自画像的方式来占有自我、表现自我。绘制自画像时，画家既是创作者也是模特。自画像是画家通过"镜像观察"（Spiegelblick），但它却不仅仅是一种机械镜像（Spiegelbild）。自画像既是一种分析，也是一种姿态。画家如果不能将脸的外部特征转化为脸的"诉说"——观察者在其中将自己视为诉说的发起人——那么他描绘出来的就只能是一张隐晦、闭锁的脸。它需要一种"布设"，才能以"自我"之名进入画面。艺术家在此面临一种困局：他需要描摹出一个"自我"，而这个"自我"是无法通过纯粹的描摹捕捉到的。

作家在撰写回忆录时也同样面临"自我"的疑问。一旦涉身其中，"自我"探寻就变成了一场漫无止境的未知旅程。菲力浦·勒热纳（Philippe Lejeune）[50]曾用"自传契约"一词来描述自传中的叙述者与"自我"之间的关系。[56]安德鲁·斯莫尔（Andrew Small）[51]将自传比作自画像，并将米歇尔·德·蒙田（Michel de Montaigne）[52]与伦勃朗称为最先尝试"构建连贯'自我'"的艺术家——每当

50　菲力浦·勒热纳（1938—　），法国文学理论家，以自传研究而闻名，代表作为《自传契约》。——译注
[56]　菲力浦·勒热纳，《自传契约》（*Le Pacte autobiographique*，Paris，1972）。
51　安德鲁·斯莫尔，在北卡罗来纳大学教堂山分校获得比较文学博士学位，主要研究方向为文学和视觉艺术。他目前是休斯敦大学法语系助理教授。——译注
52　米歇尔·德·蒙田（1533—1592），法国文艺复兴后期人文主义思想家，著有《随笔集》《意大利之旅》等。——译注

他们试图展现或是描述"自我",都会发现"自我"的虚构性。[57]"自我"问题揭示了脸及"自我"描述的面具特征,在这种面具的掩蔽下,画家或作家的"自我"并不能得以重现。艺术家的意识将他与他在镜中看见的那个人区别开来。

蒙田在《随笔集》中描绘了形形色色的"自我",这些"自我"仿佛出自同一本书但内容各异的书页,打开"自我"这本书时,我们所能看到的往往只是其中的某一页。伦勃朗也总是层出不穷地绘制一幅又一幅肖像,不断地以新作取代旧作,而新作不仅仅是对旧作的补充,也是对它们的质疑和否定。蒙田将"自我"的诸多角色称为"脸"(visages),这一概括简明而准确。他将自己的作品理解为一幅"自画像",一幅不断变化的自画像,因为任何一幅都不能令他满意(Ⅱ.17.653)。当一位肖像画家描绘眼前的模特,他所捕获的往往是唯一一张脸。而蒙田的《随笔集》正如伦勃朗的自画像,是创作者在漫长的一生中同变化万端的"自我"所做的斗争。作家不想掩盖自己的不完美或阴暗面,"正如为我描绘肖像的画家,他所画的不是一张完美的脸,而是我的脸"(Ⅰ.26.148)。蒙田仔细翻阅了古典著作中关于"自我"的论述,并加以借鉴。在研读古典作品的过程中,他从读者转为作者,从模仿者转为创造者,不断地对文学意义上的"自我"进行重塑。他的随笔即是他形形色色的"脸",只有这些"脸"的总和才与作家本人具有本质上的相似性。[58]

蒙田虽然将**自我意识**作为认识"自我"的途径,但他却在"自我认识"与"自我表达"之间做了区分,后者的意图在于扮演各种角色和"制造"形形色色的脸。蒙田将"自我"与"脸"的"不相似"(dissemblance)视为一种原则。而当伦勃朗在画架前扮演各种角色时,他也同样清楚他的"自我"并不等于眼前看到的那些"脸"。[59]"自我"衍生出来的诸多变形,让脸没有片刻闲暇。"自我"通过面

[57] 安德鲁·斯莫尔,《自画像式的随笔:蒙田与伦勃朗自画像技法的对比》(*Essays in Self-Portraiture. A Comparison of Technique in the Self-Portraits of Montaigne and Rembrandt*,New York,1996),3页以下,9页以下。
[58] Small,1996(见注释57),11页,13页以下。
[59] Small,1996(见注释57),115页以下。其中还提到了关于"蛋"的比喻,因为每只蛋看上去一模一样,这种相似性让人们忽略了从中孵出的是一个具有鲜明特征的生命(121页)。

部表情和语言表达制造出变幻不定的图像,然后不断后退,隐没在这些图像中。"自我"去往何处?内与外、主体与身体的传统区分并不能给出更确切的答案。尽管主体只有通过自我表达才能被感知,但它不能也不愿暴露在他人的目光之下。如果说"自我"是在脸上被反复演练的(37页),那么脸和面具之间的对立也将成为一个疑问。

当扬·凡·艾克创造出佛兰德斯绘画中的近代肖像时,他立即付诸实践并迈出了自画像创作的第一步(图65),这一点具有重要意义。[60] 为此,他不惜尝试代价不菲的绘画技法,而以往这些费用都是由财力雄厚的委托人自己承担。由于没有模特,他不得不借助镜子进行创作。只有通过镜子,他才能看到自己平时看不到的脸。凡·艾克不仅描绘了镜中所见,而且也描绘了观看行为本身,即他自己的目光。画像前的他身体前倾,全神贯注地盯视镜面。他在这样做的同时也是在展现一种"自我"角色,以一种近乎科学家的好奇来观察世界,记录他对"脸"的观察。镜子证明了他身体的在场,因为镜子所展现的只能是镜子前面的真实存在。肖像注视世界的那种饱含对话意味的目光,是画家同自身的一场对话,是他在脸上对"自我"的探索。但当他描绘这幅肖像的时候,他真正看到的又是什么呢?

在凡·艾克生活的时代,平面镜尚未问世,所以他在创作自画像时使用的是老式的凸面镜。作为一种市面上常见的镜子,凸面镜也曾出现在画家的另外两幅作品中。[61] 在得知凡·艾克只是模拟了平面镜的映像之后,我们得出了一个出乎意料的结论:这位佛兰德斯艺术家看似只是在简单地临摹镜中所见,而事实上他必须"创造"出这样一种目光。为了描摹自己的形象,他描绘了一面想象中的镜子,可以说,凡·艾克是凭借一种描绘出来的虚构镜像而将自己作为主体引入画面的。但正如当时的人们对任何一幅肖像画所期望的那样,虚构的描绘必须唤起一种真实记录的感觉。为了给后世留存见证,"目光编年史作家"凡·艾克在画框铭文中

[60] 详见 Belting,2010,39 页以下。
[61] 详见 Belting,2010,39 页以下。

图65　自画像，扬·范·艾克，1433年，伦敦，国家美术馆。

记录了创作肖像的具体时间（1433年10月的某一天）、地点（画室）以及画中人当时的年龄，并且信誓旦旦地宣称，他看见的自己正是他所画下的模样。画面中的他两眼略微偏离身体中心，以一种审视的目光望向观者，或者说望向镜中他自己的脸，试图通过最后一瞥来捕获这张脸上的全部内容。画家目光的专注进一步强化了真实记录的印象。目光比他盯视的镜子更加真实。这事实上是一种绘画方式的**目光生产**。在此过程中，凡·艾克打破了当时制镜技术的限制，充当了自己的模特，他作为模特不仅能看到自己，而且比别人更了解自己。对自己面孔的复制，最终发展为一种**自我生产**（Produktion des Ich）的雏形。这一自我生产在凡·艾克那里最先诞生，它与艺术家在此期间所获得的将自我观察纳入图像能力的新能力相重合。但**脸的描绘**本身即已是一种**主体描绘**，即作为自我诠释的自我再现。

　　随之而来的一段发展将对自画像体裁产生持久影响，这一发展历程在17世纪贯穿伦勃朗一生的自画像创作计划中达到顶峰（下文还将谈及有关内容）。在伦勃朗时代，艺术家们开始在作品中描绘自画像的产生条件，他们以自画像创作而非自画像本身为题材，通过描绘与观者展开对话，探讨肖像画与创作肖像时所用镜子的区别。望向画外的目光不同于望向镜中的目光，在德国画家约翰尼斯·古姆普（Johannes Gumpp）[53]绘于1646年的一幅自画像中，画家以敏锐的艺术直觉在对这一主题做了思考，让-吕克·南希曾以充满哲思的文字表达了对这幅作品的赞赏（图66）。[62]古姆普在作品中再现了他的创作过程，仿佛画家是从镜中映现的自己的脸上揭下一张面具。

　　画家在画面中以不同形式出现了三次：背影、镜中映像以及画架上未完成的肖像。画家的背影代替并隐藏了真实脸部的在场，真实的脸毕竟是不可能出现在一幅油画中的。真实的脸一方面被镜像取代，另一方面被上身部分还未完成的肖像取代。镜中的画家凝视着自己的脸；肖像中的他似乎在转身望向我们。在几乎

53　约翰尼斯·古姆普（约1626—约1647），德国画家。——译注
[62]　Nancy，2000，41页以下；参见 Stoichita，1998，276页及下页；尤其参见 Raupp，1984，302页以下。

图66　自画像，约翰尼斯·古姆普，约1646年，佛罗伦萨，乌菲兹美术馆。

诞生于同一时期的扬·弗美尔（Jan Vermeer）[54]的《绘画艺术》中，我们同样也只能看到画架前画家的背影。在位于画面前景部分的一张桌子上的显著位置，摆放着一张硕大的面具，似乎暗示着正在创作中的作品——一幅充满悖论的关于绘画的肖像。

约翰尼斯·古姆普将刹那间反射在镜面上的机械图像转化为另一个图像，后者以肖像代替了他本人。也就是说，他利用镜子制造出一张相似的面具，或者说表现相似性的面具。画家一方面将观者看不见的目光置换为可见镜像，一方面让肖像中的脸向画外凝望。两种目光具有完全不同的含义。每一幅肖像都以双重含义的目光为基础：画家望向模特的生动目光，以及被描绘出来的模特望向观者的目光。双重障碍取消了这幅肖像画中的错觉，其一是镜子前画家的背影，其二是未完成肖像前正在作画的手。镜面通过光学反射机械地制造出了相似性，而绘画则是以画家对如何描绘相似性的思考为基础。镜像与脸的在场密切相关，而肖像却以脸的缺席为存在条件。[63]古姆普向我们展现了与一张只能产生无生命面具的脸的相似性是如何制造出来的。

让-吕克·南希在书中关于"相似性"（ressemblance）的章节里，对古姆普的作品做了分析。他在其中强调了镜像与肖像这两种不同形式的相似性之间的"不相似性"。肖像中人物的目光并不投向自己，而是投向观者，或者说投向日后以观者身份站在肖像前的"他者"。出现在未完成肖像（画家也在其上签名画押）下方的狗，喻示着忠实而准确的相似性；而镜子下方的猫，则代表了截然相反的寓意。镜像（le reflet）具有自我陶醉的特征，而肖像则"建立起与'自我'之中的'他者'——或曰作为'他者'的'自我'——之间的关联"。因此，镜像以在场为前提，肖像则以缺席为前提且在各方面都是为缺席设置的，而缺席"不外乎是主体自我指涉与自我**模仿**的条件。自我模仿意味着一个人成为自己或感受到'自我'的存

[54] 扬·弗美尔（1632—1675），荷兰黄金时代最杰出的画家之一，与伦勃朗齐名，代表作为《戴珍珠耳环的少女》《花边女工》。——译注

[63] Nancy, 2000，47页。

图 67　画架上的自画像，安尼巴尔·卡拉齐，约 1604 年，圣彼得堡，冬宫博物馆。

在"。[64] 如果说我们的确戴着一张面具，那么在这面具的背后，我们的脸是缺席的。当我们出现在肖像中，我们的脸也同样在面具的掩蔽下退居幕后，我们的脸在画面中并不在场。

安尼巴尔·卡拉齐（Annibale Carracci）[55] 绘于 1604 年的油画速写向我们展示了一幅自画像在画室中的诞生过程（图 67）。[65] 画面中，图像的在场与身体的缺席二者间的奥秘，几乎被演绎到以假乱真的地步。画室里光线昏暗，完成了创作的画家似乎刚刚起身离去。用过的调色板挂在画架上，画布上的颜料似乎还未干透。有研究表明，画家最初是在绘制一幅肖像，而后才决定涂去原先的画面，代之以一幅肖像的复制品。于是，最终呈现在我们眼前的是一幅描绘了"脸"的双重缺席的"画中画"。人工制品取代了脸。恰恰在这里，画家那富有魔力的目光仿佛从画布上挣脱出来，在一束明亮的光线中与我们相遇。而目光的在场却进一步突出了脸的缺席。

卡拉瓦乔大约绘于同时期的一幅油画则直接表现了脸在自画像中的"去身体化"。该作品大概是艺术史上唯一一幅再现画家自己死亡瞬间的自画像（图 68）。

[64] Nancy，2000，41 页以下，47 页。

55　安尼巴尔·卡拉齐（1560—1609），意大利画家，欧洲学院派的创立者之一。——译注

[65] Beyer，2002，190 页；Stoichita，1998，241 页以下。

图 68　以歌利亚形象出现的自画像，卡拉瓦乔，约 1607 年，罗马，博尔盖塞画廊。

作品取材于《圣经》中关于大卫和歌利亚的传说。早在17世纪人们就已知道，这幅存于罗马博尔盖塞画廊（galleria borghese）的油画中包含了画家本人的一幅自画像。画面中，大卫手提歌利亚的头颅，歌利亚双目圆睁，眼光僵滞，从人物的面部特征可以清楚地看出，这个形象正代表了画家本人。在这里，我们目睹了一张脸转化为死亡面具的过程。据《圣经》（"撒母耳记上"第17章）记载，在决斗中，歌利亚被大卫掷出的飞石击中面额，倒地而亡。画面中能看到歌利亚的额上也有一处伤口，但这幅油画表现的是大卫在杀死歌利亚之后对他拔剑枭首的情景，即歌利亚的处决。作品早在1613年，即卡拉瓦乔死后不久，就被证实由画家最重要的资助人之一、红衣主教西皮奥内·博尔盖塞（Scipione Borghese）[56]所收藏。[66]这幅画很可能是对一桩凶案的影射：1606年5月31日，在一场球赛之后，卡拉瓦乔在美第奇别墅附近持刀行凶致人死亡，他本人也在搏斗中头部遭受重创。[67]事发后，政府发布公告悬赏他的人头，称其为"歹徒"与社会公敌。逃离罗马后的卡拉瓦乔至死都在寻求赦免，却未能如愿。作品是他在逃出罗马后创作的，它与画家的生平之间存在一定的联系：卡拉瓦乔希望能够以此来说服资助人法外开恩，赦免他的死罪。

但这幅自画像也包含了另外一层含义。卡拉瓦乔大概是想以此暗示，他已通过绘画行为完成了一次"自戕"。尽管根据"扮装肖像"（Identifikationsporträt）[57]

56　西皮奥内·博尔盖塞（1577—1633），意大利红衣主教、艺术品收藏家，卡拉瓦乔和贝尼尼的资助人。——译注

[66]　Sybille Ebert-Schifferer,《观看——惊叹——信仰：卡拉瓦乔其人其作》(*Caravaggio. Sehen-Staunen-Glauben. Der Maler und sein Werk*, New York u.a., 1983), 211页及下页；关于该作品另参见 Howard Hibbard,《卡拉瓦乔》(*Caravaggio*, New York u.a., 1983), 262页以下；Silvia Cassani,《卡拉瓦乔的最后时光1606—1610》(*Caravaggio. L'ultimo tempo 1606—1610*, Ausstellungskatalog, Museo di Capodimonte, Neapel, Neapel, 2004), 101页以下，Nr.16.

[67]　参见 Sergio Samek Ludovici 主编, *Vita del Caravaggio dalle testimonianze del suo tempo*, Mailand, 1956, 111页.

57　一种流行于16—17世纪的特殊画像，通常以当代人的面部特征来表现圣徒、《圣经》人物和神话人物。——译注

的传统，画中人可以扮作《圣经》中的人物角色。[68]但在这幅作品中，卡拉瓦乔并不是作为年轻的大卫面向观者的。画面中的大卫以一种让人意想不到（且难以解释）的痛苦神情，面对着被他斩获的头颅。他的目光及手臂的姿势迫使我们不得不去注视那颗从身体上割下的人头——一幅极其罕见的自画像。头颅的脖颈处似有鲜血滴沥，画家让浓稠的颜料沿着画布淌落下来，仿佛是想让我们亲眼见证颜料变干和凝固的过程。在这里，斩首成为一个隐喻，它象征着绘画行为以及通过生命的抽离而实现的脸向绘画的转变。在这幅自画像中，"斩首"（Enthauptung）与"去身体化"（Entkörperlichung）互为镜像，彼此指涉。经由艺术家的绘画行为，一张脸凝固为面具。

肖像中断或抑止了使脸部表情不断变化的时间之流，也让鲜活的表情生命戛然而止。然而矛盾的是，只有被剥离了表情之后，脸才能明确无疑地回归到"脸"的概念本身。但这一回归的代价则是变为一张完全不能与富有生命力的脸同日而语的面具。每一幅肖像都提出了双重诉求，即再现一张具有个性特征的脸，描绘出这张脸，尽管肖像只能为此提供一个没有生命的平面。于是，就形成了自画像中与面具的对抗。在凝视镜子中的自己时，我们都会有一种面具感。一旦开始**自我观察**，我们就会立即失去那种本能的**自我表达**。所以在镜子面前，我们总是不自觉地做鬼脸，这样做的目的只有一个——逃离面具的牢笼，面具正是我们在面对自己的照片时往往心生反感的原因。当主体在镜子中寻找自我时，他发现的往往是另一个人。只有当镜中的脸随着他自己的脸一起变化，他才能确认镜中人就是自己。镜像为画家提供了诸多选择，但由于必须选择唯一一个图像进行呈现，所以他也面临诸多不确定性。肖像建立在"自我"理念的基础之上，即便是画家也不可能在镜子中找到"自我"。

[68] Friedrich Polleross，《从类型学到心理学：扮装肖像对〈旧约〉再现手法的更新作用》(*Between Typology and Psychology. The Role of the Identification Portrait in Updating Old Testament Representations*)，见 *Artibus et Historiae*，1991 年第 24 期，75—117 页。

伦勃朗创作过大量自画像,他的脸也为表情和性格研究提供了丰富的素材。[69]于是,研究者们也提出了如下问题:什么时候他是在描绘自画像,什么时候只是将自己的脸作为扮演角色的面具,正如他利用自己的身体进行各种装扮。在伦勃朗时代的尼德兰,"tronie"或"trogne"是一个为人熟知的日常用语,这个概念最初源自古法语。[70]作为一种绘画类型,"tronie"指的并非人物肖像,而是表情习作或外来民族的面孔。[71]有时我们也会听到"'tronie'的肖像"这种说法。[72]伦勃朗时代有一篇文章专门探讨肖像(conterfeytsel)和真实的脸(van de tronie)之间的区别。[73]"tronie"既可以表示脸,也可以表示面具。"tronie"以未加修饰的脸作为素材,因而能够再现"奇特人物"(vreemde tronie)。"tronie"指的是一种适合于很多角色的脸,即空白面具。因为"tronie"大多是描绘角色的图画,其性质相当于面具,所以画家会刻意突出人物在某一瞬间的面部表情,并使其成为某种固定类型。伦勃朗年轻时期根据自己的脸创作的表情习作(图69),具有开先河意义,扬·凡·弗利特(Jan van Vliet)[58]曾经将这些习作结集出版。[74]康斯坦丁·惠更斯(Constantijn Huygens)[59]在谈到画家扬·利文斯(Jan Lievens)[60]时

[69] Raupp, 1984, 17 页以下(关于自画像的概述),166 页以下(关于伦勃朗时代的论述);Lyckle de Vries,《头像及其他尼德兰个体画像》(*Tronies and Other Single Figured Netherlandish Paintings*),见 *Leids Kunsthistorisch Jaarboek*,1989 年第 8 期,185—202 页;Jaap van der Veen,《来自生活的脸:伦勃朗作品中的头像和肖像》(*Faces from Life. Tronies and Portraits in Rembrandt's Painted Œuvre*),见 Blankert, 1997, 69 页以下;Ernst van de Wetering,《伦勃朗自画像的多重作用》(*The Multiple Functions of Rembrandt's Self Portraits*),见 White/Buvelot, 1999, 10 页以下;Marieke de Winkel,《伦勃朗自画像中的装扮》(*Costume in Rembrandt's Self Portraits*),同上书,60 页以下。

[70]《法语宝典》(*Trésor de la langure française*,卷 16, Paris, 1994),第 633 栏;Alain Rey 主编,《法语历史词典》(*Dictionnaire historique de la langue française*, Paris, 1992),第 2173 栏;N. Bakker 主编,《荷兰语词典》(*Woordenboek der Nederlandse Taal*, Den Haag/Leiden, 1949),卷 17,2,第 3217—3220 栏。

[71] Nina Trauth,《面具与人:巴洛克肖像中的东方主义》(*Maske und Person. Orientalismus im Porträt des Barock*, München, 2009)。

[72] 参见《荷兰语词典》,卷 17, 2(见注释 70),第 3217 栏。

[73] *Het conterfeytsel van de tronie van symon den Dansaert*,见 Jean Denucé, *Antwerpens Konstkammers*,1642 年第 110 期。

58 扬·凡·弗利特(1622—1666),荷兰 17 世纪日耳曼语文学家。——译注

[74] White/Buvelot, 1999, 131 页,Nr.25。

59 康斯坦丁·惠更斯(1596—1687),荷兰黄金时代诗人、作曲家。——译注

60 扬·利文斯(1607—1674),荷兰画家,画风与伦勃朗相近,代表作有《自画像》《戴头巾的男人》。——译注

曾说，他以一个荷兰人为模特，描绘了一位土耳其王子。[75]模特只是为艺术家提供了一张为佩戴民族面具而准备的脸。

即使是在创作自画像的时候，伦勃朗也会在镜子前表演不同的角色，以各种姿态来呈现他的"自我"。[76]只有通过一系列的脸（和肖像），这些不同的脸之间才会在他的生命过程中逐渐形成一定的内在关联。"自画像依靠自我修辞学而存在，因为自我不断变化，自画像也须随之改变。"[77]伦勃朗的自画像往往都以组图的形式

图69　自画像，伦勃朗，1630年，铜版画。

出现，着眼于表现同一张脸上的差异。自画像是一种布设手段，它们与他的脸之间的关联性主要不在于表情。伦勃朗与自身的距离是这些表现演员角色的自画像的特征，不断变化的自我可以退回到这些角色背后。早在莱顿时期创作的铜版画和油画习作中，我们就能看到艺术家双眼圆睁、嘴唇张开的镜中形象。他以记录者的身份观察同一张脸上如何变换出不同表情（图70）。[78]铜版画呈现了一个年轻男子的形象，他或是正开怀大笑，或是双目圆睁，人物的表情面具已脱离了人物本身而自成一体。[79]画家仿佛是想通过他的作品对笑的表情进行一番剖析，这

[75] 相关论据见 Jaap van der Veen，1997（见注释69），69页及下页。
[76] Raupp，1984，303页。
[77] Small，1996，5页，7页，12页。
[78] White/Buvelot，1999，Nr.7及99页。
[79] White/Buvelot，1999，Nr.20，Nr.22，Nr.23。

图 70　自画像，伦勃朗，1629 年，慕尼黑，老绘画陈列馆。

一另辟蹊径的大胆尝试打破了自画像一直以来的地位，揭示出不可捉摸的脸部表情变化。如果伦勃朗的画描绘的是他自己，那么出现在镜子前的他不仅心存疑问，而且抱有一个计划。[80]

这个计划便是在镜子前表演各种角色，并将其转化为图像。"每个姿态都揭示出其他姿态所欠缺的部分，从而形成了一个连续的面具系列"，伦勃朗曾经将所有这些面具戴在脸上，因为即使在镜中也难以找到自我。[81]面具和面具所服务的角色绑定在一起。在生活中伦勃朗也扮演着各种各样的角色，并以各种形象面向公众，譬如 1640 年他曾身着古装，以一名文艺复兴时期画家的形象出现在画面中（图 71）。在自我怀疑的晚年时期，伦勃朗创作了越来越多的自画像，在有些作品中，他是正在创作的画家；而在另一些作品中，他却放弃了画家这一角色，集中表现变得越来越陌生的脸。画家的目光与意识都与他在自己身上看到的东西拉开了距离。通过对目之所见的描绘，他对目光进行了双重再现。

在伦勃朗晚年创作的几幅自画像中，他只有一次打破了这种自我审视的距离，露出开怀大笑的表情。讽刺意味在于，伦勃朗如**揭开面具**一般揭露了脸和肖像的伪装。画家之所以大笑，是因为他又一次绘制了一幅无法捕捉自我的肖像，他仅

［80］　Raupp，1984，303 页。
［81］　Paris，1973，33 页以下。

仅是制造了一张新的面具。这幅画便是神秘的科隆自画像（图72）。[82]最初是"为老妇人画像"，直到伦勃朗过世后才被剪裁为一幅普通尺寸的肖像，1761年伦敦某私人博物馆的藏品条目仍沿用了"为老妇人画像"这一作品标题。事实上，直到今天人们仍能在画面左侧看到一位珠光宝气的老妇人的侧影。艺术家手中的油画棒当然并不是靠在妇人的裙裾上，而是指着一幅放置在画架上的画像。时至今日我们仍可看到，画像幽暗的轮廓在被光线照亮的画室背景中凸显出来。

图71　34岁自画像，伦勃朗，1640年，伦敦，国家美术馆。

很久以来人们就知道，这幅画的创作动机来源于在当时画坛上广为流传的一个关于古典时期艺术家的传说。胡格斯特拉登在其发表于1678年的一篇画论中曾写道，画家宙克西斯（Zeuxis von Herakleia）[61]晚年时的画作如此精湛逼真，以至于他本人在创作中因大笑而气绝身亡。文中另一处写道，雕塑家米隆（Myron）[62]因生动地再现了一位酩酊大醉的老妪而声名远扬。相比之下，同样的幸运却没有降临到画家宙克西斯头上——在为一个"滑稽可笑的老太婆"画像时，他狂笑不止，

[82]　Raupp，1984，179页；关于Albert Blankert提出的问题详见Ekkehard Mai,《宙克西斯、伦勃朗与德·盖尔德》(*Zeuxis, Rembrandt und De Gelder*)，见*Arent de Gelder（1645—1727）. Rembrandts Meisterschüler und Nachfolger*, Ausstellungskatalog, Dordrechts Museum/Wallraf-Richartz-Museum, Köln, Köln, 1999，99页及下页；关于现藏法兰克福施泰德美术馆的一幅德·盖尔德画作，见Nr.22 A与Nr.22 B，该作品的标注时间为1685年，晚于伦勃朗作品二十年。

61　宙克西斯，古希腊最著名的画家之一，生活在公元前5世纪前后，代表作有《特洛伊的海伦》等。——译注
62　米隆（公元前483—公元前440），古希腊最重要的雕塑家之一，代表作有《掷铁饼者》《雅典娜和玛息阿》等。——译注

图 72 自画像,伦勃朗,约 1665 年,科隆,瓦尔拉夫 - 里夏茨博物馆。

图 73　扮作宙克西斯的自画像，阿伦特·德·盖尔德，1685 年，法兰克福施泰德博物馆。

气绝身亡。[83] 画家阿伦特·德·盖尔德（Arent de Gelder）[63] 作于 1685 年的法兰克福自画像，也同样取材于这段传说（图 73）。盖尔德早先师从胡格斯特拉登开始学习绘画，后出师于伦勃朗门下。盖尔德完成自画像时正值四十岁年纪，而自画像中的伦勃朗却是一个满脸皱纹、看上去"滑稽可笑"的老翁。

[83] Samuel van Hoogstraten,《学院派绘画艺术入门》(Inleyding tot de Hooge Schoole der Schilderkonst, Rotterdam, 1678；摹真版 Utrecht, 1969)，78 页，110 页；另参见 Albert Blankert,《伦勃朗、宙克西斯与理想美》(Rembrandt, Zeuxis and Ideal Beauty)，见 Josua Bruyn/Jan Ameling Emmens 主编, Album amicorum J. G. van Gelder, Den Haag, 1973，32 页以下。

63　阿伦特·德·盖尔德（1645—1727），荷兰画家，伦勃朗的学生，代表作有《犹大和他玛》《新娘》等。——译注

在这段传说中,老态龙钟的形象只是一个引人发笑的噱头。衰朽的老者不再具有艺术作品通常应当展现的那种永恒的古典美,但年轻貌美的模特并不是绘画的必要条件,恰恰是那些题材微不足道的画作会油然生出一种美——艺术之美。但伦勃朗不仅从中汲取了艺术之美的辩词,他更多的是回顾过往岁月,几十年间他曾做过无数尝试,希望通过肖像来捕获"自我"那转瞬即逝、不断变换的面目。在画室中,正在描绘老妇人画像的伦勃朗,头戴画家帽,身披长袍,胸前挂着一面放大镜。停笔间隙,他身体前倾,睁大双眼,盯视着他在镜中的映像。作品再现了一位正在为老妇人画像的老态龙钟的肖像画家。这其中蕴含着一个构思精巧的寓意,它针对的正是作为一种体裁被予以揭示的自画像。通过肖像来捕捉自我,注定是一种徒劳无益的尝试。画面上的伦勃朗露出笑容,因为他清楚,"自我"深植于他的意识而非外表。让·巴利(Jean Paris)在《伦勃朗的镜子》一文中提到,画家试图通过"佩戴一张又一张的面具"来消除"自我"的不确定性。[84]

这种穷追不舍的自我诘问被怀疑的阴影所笼罩。相反,尼古拉斯·普桑(Nicolas Poussin)[64]大约作于同时期的两幅自画像,则沐浴在明亮的白昼光线之中。[85]普桑在巴黎的友人委托其绘制两幅肖像,画家最终交付了两幅自画像,友人们需要在普桑不在场的情况下来断定作品的相似性。也就是说,画家意在通过这两幅画作与受赠人展开一场关于艺术的对话。在现存卢浮宫的自画像(1650年)中,普桑面向我们,其富有批判意味的目光既未投向自身,也未向投向画外,而是全然专注于自己的作品,即作为一个雄辩有力的艺术宣言,从罗马寄给巴黎友人的白画像(图74)。友人获赠的不仅仅是画家的肖像,还有通过画面反映出来的画家自我审视的目光。艺术家并没有描绘画室中的工作情景,他的身后叠放着几幅业已完成或尚未完成的画作。画家的身影投射在背后的画作上,他似乎是想

[84] Paris,1973,33页以下,43页及下页。

64 尼古拉斯·普桑(1594—1665),法国巴洛克时期重要画家,17世纪法国古典主义绘画奠基人,代表作有《阿卡迪亚的牧人》《台阶上的圣母》等。——译注

[85] 巴黎卢浮宫与柏林国家博物馆油画画廊;参见 Elizabeth Cropper/Charles Dempsey,《尼古拉斯·普桑:绘画中的友谊与爱》(Nicolas Poussin. Friendship and the Love of Painting,Princeton,1996),145页以下,185页以下;Stoichita,1998,235页以下。

肖像与面具:作为再现的脸　　201

图74　自画像,尼古拉斯·普桑,1650年,巴黎,卢浮宫博物馆。

借以表明,所有作品都是他用艺术语言描绘出来的自画像。他和他的身体是外在于艺术的,或许正因如此,画面中他的头部并没有嵌在画框里,而是与之重叠。

到了现代时期,自画像成为表达新的艺术家神话及其变幻不定的诉求的场域,并因此开始具有浪漫主义特征。为博取关注,画家将自画像作为表达个人艺术理念的宣言。自浪漫主义运动之后,倍感落寞的艺术家们纷纷退守到无人问津的自画像一隅。艺术先知的孤独成为新兴图像志的热衷题材。与脸相关的问题无处不在,且随着摄影术的兴起而被交付给新的媒介。20世纪的艺术家已不可能仅凭一幅自画像便获得世人关注。伦勃朗所热衷的那种锲而不舍的自我观察,如今则隐含了艺术家如何在急遽变幻的艺术领域捍卫个人立场的问题。

在阿诺德·勃克林(Arnold Böcklin)[65]、洛维斯·科林特(Lovis Corinth)[66]、马克斯·贝克曼(Max Beckmann)[67]那里,艺术家"自我"的出席形成了一股反抗主流艺术时尚、与艺术摄影(215页)相抗衡的力量。马克斯·贝克曼在自画像中扮演着诸如小丑、杂技演员等孤僻、疏离的角色——这些角色在今天已成为屡见不鲜的艺术家隐喻——或是讲述个体经历、蕴含个体神话的角色。艺术家的"自我"通过弘扬主体的自决性而再次驳斥了对"自我"的一切怀疑。画家以百折不挠的热情一次又一次地在光影游戏中为自己的头部"塑形",自画像中他的面孔和特征鲜明的头颅战胜了一切装扮,抗击着时光的流逝。1936年,被纳粹斥为"堕落艺术家"的贝克曼在流亡前夕为自己制作了一尊青铜头像。肖像摄影也被他用来展现一种梦想家姿态,这姿态与他谛视镜中"自我"时那深邃而炽烈的目光交相辉映,而此时的他手里总是拿着一根点燃的香烟,他以这种快照般的画面将姿态消解于无形,同时与面具展开抗争,以阻止生命的流逝。[86]

65 阿诺德·勃克林(1827—1901),瑞士象征主义油画家、版画家、雕塑家,被视为19世纪欧洲最重要的造型艺术家之一,代表作有《海滨别墅》《死亡之岛》等。
66 洛维斯·科林特(1858—1925),德国印象派画家,代表作有《少妇和猫》《瓦尔兴湖风景》等。——译注
67 马克斯·贝克曼(1884—1950),德国画家、雕塑家、作家,代表作有《戴红围巾的自画像》《巴登-巴登的舞蹈》等。——译注

[86] Hans Belting,《马克斯·贝克曼:现代艺术中的传统问题》(*Max Beckmann. Die Tradition als Problem in der Kunst der Moderne*, München, 1984), 45页及下页; Hildegard Zenser,《马克斯·贝克曼:自画像》(*Max Beckmann. Selbstbildnisse*, München, 1984), 18页。

13. 发自玻璃箱的无声呐喊：挣脱牢笼的脸

1950 年秋，由弗朗西斯·培根创作的六幅肖像画在伦敦汉诺威画廊（Hanover Gallery）首次展出，其中包括三幅教皇肖像（其中两幅在展览结束后即被销毁）。这组虚构的教皇肖像在日后被公认为是培根的代表作，它们是对一幅出自 17 世纪的历史肖像的解构。[87] 画家本人并未将这组作品称作肖像——尽管它们只能是肖像而非其他——而是命名为"肖像习作"（study of portrait），他似乎是想以此来强调自己的创作意图：彻底摒除肖像体裁。在以往追求相似性的肖像画中，人物的脸往往凝固为一张静止不动的面具，与之相比，培根的作品则更注重生动性与在场感。他的肖像引发了人们的一些猜测，即作品中的头（包括身体在内）是否取代了脸，但这一点仅对他的部分作品成立。[88] 作品的标题本身已对**头**（head）和**肖像**（portrait）做了区分。培根笔下的人物面部狰狞、扭曲，仿佛正在玻璃囚笼中发出无声的咆哮。正如培根一再强调的，他想在观者内心唤起一种全新的"感受"（sensation），一种鲜活的印象，或者说一种打破了肖像面具特征的在场。[89] 培根在画面中塑造出一种近乎悖谬的生命，而通常我们只能在电影的活动影像中才能看到这样的存在。

[87] Joachim Heusinger von Waldegg,《弗朗西斯·培根：尖叫的教皇》(*Francis Bacon. Schreiender Papst*, 1951, Ausstellungskatalog, Städtische Kunsthalle Mannheim, Mannheim, 1980); Hugh M. Davies,《弗朗西斯·培根：作于 1953 年的教皇肖像》(*Francis Bacon. The Papal Portraits of 1953*, Museum of Contemporary Art, San Dieago, San Diego, 2001); Dennis Farr/Massimo Martino,《弗朗西斯·培根回顾展》(*Francis Bacon. A Retrospective*, Ausstellungskatalog, Yale Center of British Art, New Haven u.a., New York, 1999); Michael Peppiatt,《20 世纪 50 年代的弗朗西斯·培根》(*Francis Bacon in the 1950s*, Ausstellungskatalog, Sainsbury Centre for Visual Arts, Norwich/Milwaukee Art Museum/Albright-Knox Art Gallery, Buffalo, New Haven, 2006); Martin Harrsion,《弗朗西斯·培根：被囚禁和被解放的》(*Francis Bacon: Caged, Uncaged*, Ausstellungskatalog, Museu Serralves, Porto, Porto, 2003); Wilfried Seipel/Barbara Steffen,《弗朗西斯·培根与图像传统》(*Francis Bacon und die Bildtradition*, Ausstellungskatalog, Kunsthistorisches Museum Wien/Fondation Beyeler, Riehen, Mailand, 2003).

[88] Gilles Deleuze,《弗朗西斯·培根：感觉的逻辑》(*Francis Bacon. Logique de la sensation*, Paris, 1981), 42 页.

[89] Deleuze, 1981（见注释 88), 27 页.

培根的肖像绘画明确引用了谢尔盖·爱森斯坦（Sergej Eisenstein）[68]的影片《战舰波将金号》（1925年）中的场景：一个在奥德萨阶梯上目睹了血腥屠杀的护士惊声尖叫，她的脸上溅满血污。与培根的油画一样，默片中的镜头是哑然无声的。培根并未对引发尖叫的事件起因加以表现。他笔下的人物痛苦地嘶吼着，仿佛要竭力挣脱画中的牢笼。这些肖像与迭戈·委拉斯凯兹（Diego Velázquez）[69]1650年造访罗马期间为教皇英诺森十世（Innozenz X.）[70]绘制的那幅著名画像，显然存在一定关联。即使是在描绘同时代人物的时候，培根也将其置于教皇宝座上。委拉斯凯兹笔下的教皇凝然不动，与电影中女护士因尖叫而扭曲的面孔形成鲜明对比。委拉斯凯兹的教皇画像是传统肖像绘画的代表作，而培根却以同样的媒介从内部对肖像体裁展开批判。20世纪50年代，一大批真实或虚构的肖像画就此诞生，在战后艺术中独树一帜。

教皇肖像中还包括三幅绘于1951年的大尺幅作品（198cm×137cm）的其中一个版本，培根通过他的这些作品对委拉斯凯兹的教皇肖像发起了攻击。在现存曼海姆美术馆的《教皇II》（又名《肖像习作II》）中，正襟危坐的教皇面对观者发出尖叫（图75）。[90]尖叫的表情与夹鼻眼镜是对爱森斯坦影片场景的引用，但画面中的教皇置身于玻璃箱内，仿佛被困在自己的肖像中不得脱身，从而使尖叫的形象得以进一步强化。躁动不安的身体与宝座护栏、基座及玻璃箱形成对比，给人以一种孤立无援的印象；冷峻的几何线条则仿佛是油画的第二重画框。培根日后曾对未能"完美地刻画出人的尖叫"表示遗憾，称自己最感兴趣的是人物的嘴部及其动态，"我想描绘出尖叫，但同时并不表现恐惧的起因"。"嘴部的形状显然是完全可以改变的"，他说。[91]在解释尖叫的起因时画家谈道，他想表达出"一

- 68 谢尔盖·爱森斯坦（1898—1948），苏联导演、电影理论家、蒙太奇的发明者，代表作有《战舰波将金号》《十月》等。——译注
- 69 迭戈·委拉斯凯兹（1599—1660），17世纪巴洛克时期西班牙画家，西班牙国王菲利普四世的宫廷画家，其作品对于后世画家具有深远影响，代表作有《镜前的维纳斯》《酒神》《纺织女》等。——译注
- 70 英诺森十世（1574—1655），意大利籍教宗，1644—1655年在位。——译注
- [90] Heusinger von Waldegg, 1980（见注释87）。
- [91] David Sylvester,《弗朗西斯·培根对话录》（Interviews with Francis Bacon, London, 1975；德文版 München, 1982），34页及下页，48页。

图 75 《教皇 II》(又名《肖像习作 II》),弗朗西斯·培根,1951 年,曼海姆美术馆。

种生命的情绪","我认为，变形有时能赋予图像（image）更大的冲击力"。[92]显然，培根力求将他在大多数肖像中看不到的那种生命力注入"图像"。因此他也喜欢根据照片作画，因为照片本身就是它所呈现的图像，他可以在此基础上将其转化为自己需要的画面。

培根要从变成肖像的脸上撕下面具，于是，一场与面具的搏斗不可避免地出现在他的肖像画中。为了赋予脸以生命，他将脸和头部及身体重新连接在一起。与静止不动的面具相比，尖叫的脸充满动感。面对以往教皇肖像中那一动不动凝视观者的面具，艺术家发起了一次次猛攻。1953年夏，他花了十四天完成了八幅教皇肖像，画面中的人物表情渐趋狰狞，最后达到了歇斯底里的程度。现藏明尼阿波利斯美术馆的《肖像习作Ⅵ》（图76）是其中之一。[93]画面中的教皇没有望向我们，他的眼球朝着尖叫的方向向外鼓突，仿佛要拼命挣脱眼眶。仔细观察会发现，人物脸部是在黑色背景上一笔涂就的，仿佛是一张此刻正从脸上剥离下来的面具，这张脸正在通过表情来挣脱描摹的面具。画家紧张的笔触与他想捕捉的那种"暴力"的表情相一致。人物的眼睛和嘴从脸上穿刺而过，仿佛穿过一个将眼和嘴与我们隔开的支离破碎的外壳。

上述肖像给人以这样一种印象，似乎它们所表现的不是教皇而是图像。图像只可能再现戴面具的人，而培根则希望"尽可能直接和纯粹地"展现肉身的脆弱与卑微，他在与大卫·西尔维斯特（David Sylvester）[71]的对话中这样坦言。[94]对培根而言，委拉斯凯兹作品中教皇脸上的面具，那张代表教皇公众形象和官职地位的脸，无异于一种挑衅，他必须揭开它的真面目。在他笔下，教皇的脸变成了一个人的脸。为了捕获充满生命力的表情，画家不惜让人物的脸扭曲到面目全非的程度。

[92] Sylvester，1975（见注释91），43页及下页。
[93] Farr/Martino，1999（见注释87），Nr.16；Harrison，2003（见注释87），56页。
71 大卫·西尔维斯特（1924—2001），英国艺术评论家、策展人，英国现代艺术思想先驱，最先提出"极端现实主义"（Kitchen Sink Realism）的概念，撰写过大量访谈形式的艺术专著。——译注
[94] Sylvester，1975（见注释91），49页。

图 76 《肖像习作 VI》,弗朗西斯·培根,1953 年,明尼阿波利斯美术馆。

与上述作品诞生于同一年即 1953 年的《人头习作三联画》(61cm×51cm)，是培根绘画手法的重要例证（图 77）。从画家与大卫·西尔维斯特的对话录中可知，三幅习作中的最后一幅原本是个单独的作品，因被画廊方面以"晦涩"为由而拒收，培根才又补作了另外两幅。[95] 但培根并不是将另外两幅画简单地补充上去，而是将三个画面作为一个系列加以构思，使其像一组连续的电影镜头一样组合在一起，从而解释了最后一幅作品中脸的消融。画面中的表情渐趋激烈：在第一个画面中仍有所保留；在第二幅画中化为尖叫；在最后一幅中，尖叫的表情将整个面部完全吞噬。三幅《习作》阐释了一个图像理念的变化过程，这种图像理念不再与模特相关，并且超越了图像的界限。描绘无声之物的画面转变为一个正在朝我们尖叫的主体的幻觉。作为摹像的绘画已经过时，培根认为，描摹真实的功能应当交由诸如摄影和电影这样的媒介来完成。

哲学家德勒兹将他自己的一个哲学观点与培根作品联系在一起，这个观点即脸和头的对立。他首先探讨的是由身体传导并接受的"感觉"（sensation）。[96] 感觉是由神经系统激发和传导的，因此德勒兹将脸和身体区分开来，把头与身体联系在一起。他将脸视为脱离了身体的符号系统，进而得出结论："作为一名肖像画家，培根画的是'头'，而不是'脸'（……），头将脸从自己身上抖落（secoue）下来。"[97] 这一命题引发了对肖像作为一种绘画体裁的质疑。培根在人物脸部唤起了一种有血有肉的崭新生命。当人物的脸在尖叫的时候，他的整个身体也在尖叫。培根将脸重新还给身体，通过一种包括脸和头部在内的身体语言，进一步强化了人物的绝望。图像（image）是培根意图表现的真正题材，这也正是人们对一个艺术家通常所期望的。但与此同时，培根也在投身于一个永无止境的尝试：冲破图像与身体间的界限。而脸始终是图像的焦点，尽管它已被化简为一种疾风暴雨般的尖叫。

德勒兹只是借用培根的作品来阐述自己的哲学观点，而同一时期的超现实主

[95] Sylvester, 1975（见注释 91），84 页；另参见 Farr/Martino, 1999（见注释 87），Nr.22。
[96] Deleuze, 1981（见注释 88），27 页。
[97] Deleuze, 1981（见注释 88），42 页。

义作家和人类学家米歇尔·莱利斯则尝试从培根作品本身出发，根据画家自己的观点来对其作品进行阐释。莱利斯是培根多年的友人，1976年和1978年，他曾两次让培根为自己画像。莱利斯撰写过一部培根作品评论集，名为《弗朗西斯·培根：全脸和侧脸》。[98] 他在书中强调了培根肖像的鲜明特征，称这些作品"将我们不由分说地拽入画面，没有设置任何空间和时间障碍"。培根的肖像画如同记录舞台演出的快照一般，捕捉着永不停歇的"生命节奏"。狂躁不安的身体与四周冰冷的几何线条形成强烈反差，使整个画面表现出一种"极致的张力"。用莱利斯的话来说，这种充满生机的绘画所特有的直接性源于"对在场的渴求"和对"存在"的探寻。[99] 莱利斯的阐释以图像为原点（肖像归根结底是图像），图像和生命之间、面具和脸之间那种前所未有的僭越，令他着迷不已。沉默的尖叫是一个悖论，这种尖叫在身体与绘画的边界保持沉默。培根执意试图在此边界上揭示出藏在面具背后的那张有血有肉的脸，仿佛无论如何都要用一种不可能的生命的在场来填补面具的空白。

培根在1955年也的确画过一张面具，即威廉·布莱克（William Blake）[72]的面具（图78）。在包括培根在内的后世众多英国艺术家心目中，布莱克不啻是一个偶像，一种"超我"的象征。1955年，培根以布莱克在世时制作的脸模（作于1823年）为原型，在很短的时间内连续创作出三张小尺幅的《肖像习作》（图79）。[100] 对培根作品中的这一特例，需要仔细加以审视。画家在此摒弃了面具的原貌，将其变形为一张躁动、狰狞的面孔。脸部的动感只有一个来源，即让脸的表面遍布裂纹的绘画本身，这一手法开启了20世纪六七十年代的"姿态绘画"（gestische Malerei）的先声。尽管培根对面具未做大的改动，甚至保留了脸模中

[98] Michel Leiris,《弗朗西斯·培根：全脸和侧脸》(*Francis Bacon. Full Face and in Profile*, New York, 1983)
[99] Leiris, 1983（见注释98），248页。
 72 威廉·布莱克（1757—1827），英国第一位重要的浪漫主义诗人、版画家，著有诗集《纯真之歌》《经验之歌》等。——译注
[100] 每幅尺寸为61cm×51 cm，分别由伦敦泰特现代美术馆或私人收藏；参见 Achille Bonito Oliva 主编，《可描绘的：弗朗西斯·培根》(*Figurabile: Francis Bacon*, Ausstellungskatalog, Museo Correr, Venedig, Mailand, 1993)，42页以下, Nr.11, Nr.12, Nr.14。

图 77 《人头习作三联画》,弗朗西斯·培根,1953 年,私人收藏。

肖像与面具：作为再现的脸　　211

图 78 威廉·布莱克的真人脸部倒模,詹姆斯·德维尔,1823 年,伦敦,国家肖像美术馆。

肖像与面具：作为再现的脸　　213

图 79 《肖像习作》（根据威廉·布莱克脸模绘制），弗朗西斯·培根，1955 年，伦敦，泰特现代美术馆。

双眼紧闭的原貌，但这张脸却与它的原型迥然不同。在黑色背景下，偏向一侧的头部仿佛是一颗被砍下的头颅，内中回荡着真实面具所没有的生命的余音。

具有讽刺意味的是，嘴部紧绷的脸模给人以一种僵死、凝固的印象；而在培根作品中，同样的面部特征却被注入了一种表情。这一次，紧闭的嘴部也在表情的塑造中起到了一定作用，唯一不同的是，画面中的表情不再体现为尖叫。在一次又一次狂风骤雨般的绘画行为中，培根从面具那里夺回了它所失去的生命。布莱克的面具让脸呈现出一种安详，脸与面具在此合而为一；而培根的《肖像习作》却比这个赋予其灵感的"复制品"看上去更加逼真。《肖像习作》是对面具的抗争，它以艺术家强烈的个人风格制造出一个生命的幻象。当布莱克的脸被用于制造脸模时，这张真实的脸就已开始化为面具。在封闭的图像循环中，没有任何逃离面具的出口。

14. 摄影与面具：属于莫尔德自己的陌生面孔

罗兰·巴特（Roland Barthes）[73]曾谈到，只有在展现了一张面具的时候，摄影才具有意义。这句话一针见血地指出了摄影问题的关键所在。巴特在此引用了伊塔洛·卡尔维诺（Italo Calvino）[74]的观点，即面具是一切将脸变为社会及其历史产物的东西。他以一张旧时代的奴隶照片为例，称其"揭示了奴隶制的本质。面具是照片的本义，照片仅仅是面具，正如古希腊罗马时期的戏剧中所使用的面具"。因此，伟大的肖像摄影家再现的是时代和社会的面具，如纳达尔（Nadar）[75]拍摄的法国市民，或是桑德镜头下的前纳粹时代的德国人。但巴特认为，面具

[73] 罗兰·巴特（1915—1980），法国文学批评家、文学家、社会学家、哲学家，代表作有《写作的零度》《神话》《符号学基础》等。——译注

[74] 伊塔洛·卡尔维诺（1923—1985），20世纪下半叶意大利最重要的小说家之一，代表作有《树上的男爵》《看不见的城市》等。——译注

[75] 纳达尔（1820—1910），本名Gaspard-Félix Tournachon，法国摄影家、漫画家、记者、小说家，以人像摄影及乘坐热气球航拍巴黎而闻名。——译注

是"摄影中的一个难点",因为社会并不愿显现自己的真实特征。不加修饰的社会面具会引发不安,它总是被迫接受目光的审视,召唤审查制度的介入。[101]面具存在的前提是,其面具属性被掩盖起来,人们将它视为一张脸。

佩戴面具的强制性导致了符合期望的脸。而对于边缘人群,人们总是迫不及待地要撕下他们的面具,揭穿所谓"隐藏在集体面具背后"的真容。譬如"第三帝国"时期的纳粹主义者,便认为摄影能揭露犹太人的真面目。但犹太裔摄影师在当时也同样受到攻击,他们的作品被认为"与大众习俗相悖"。1933年5月,《德意志新闻报》刊发了一篇题为《撕下面具》的文章,文中主张对图片新闻界实施清理。早在1930年,恩斯特·荣格就曾指责犹太人是"擅长各种面具戏法的高手",他称犹太人抱有"成为土生土长的德国人"的妄想。在荣格看来,犹太人之所以在外观上与德国人无异,只是因为他们戴着一张面具,而摄影师应当努力探寻隐藏在面具背后的"种族灵魂"(阿尔弗雷德·罗森堡[Alfred Rosenberg][76]语)。[102]

在承认了照相机终究只能制造面具之后,人们开始想方设法地逃离面具的控制。在照片上,被定格为图像的我们戴着一张与自己的身体合而为一的面具。而当我们赋予照片上的影像以"借来"的生命,一种富有魔力的体验便会即刻重现,一切理智的判断都无法反驳眼前所见:一个并不存在的人呈现在我们眼前。如果这个人是我们自己,那么我们与自己的生命之间便会产生一种令人不悦的距离。我们感到自己面对的是一张面具,它像一个陌生人那样注视着我们,似乎照片上的不是我们自己,而是其他人。一旦我们将目光投向照片,它就已经属于另一个时空。我们先是看到"过去的模样",继而又发出"时光不再"的感慨。从这个意义上讲,任何一张照片都是不可重复的。即便可以重复按下快门,拍摄出的图像

[101] Barthes, 1980, 61页。

76 阿尔弗雷德·罗森堡(1893—1946),第二次世界大战中纳粹德国的重要成员,纳粹党思想领袖,鼓吹种族清洗、纳粹主义,对大屠杀负有重大责任。——译注

[102] Hanno Loewy,《不戴面具:1933—1934"德意志摄影"镜头下的犹太人》(…Ohne Masken. Juden im Visier der "Deutschen Fotografie" 1933—1934),见 Deutsche Fotografie. Macht eines Medium 1870—1970, Ausstellungskatalog, Kunst-und Ausstellungshalle der Bundesrepublik Deutschland, Bonn, Bonn, 1997, 142页及下页。

也不再是原先那一张。照片以回溯的方式指向拍照的瞬间，同时也指向我们的生命所无法企及的遥远未来。身体的缺席被置换为图像的在场，图像试图捕获转瞬即逝的生命，并由此带给我们一种名副其实的陌异感。

罗兰·巴特描述的"塔纳托斯效应"与图像制作本身一样古老。巴特曾在《论摄影》中，花了很大篇幅来阐述有关"塔纳托斯效应"的观点，可见这种体验令他惊讶的程度。他的惊讶或许在于，我们是如此固执地抑制着照片上的死亡面具。我们总是热衷于为生者拍照，却从未意识到照片上的人有朝一日会作为死者进入我们的回忆。我们在一生中不断地扩充自己的照片库，并与其中的死亡面具不期而遇。作为记忆媒介的照片逐渐泛黄，死亡的阴影随之浮现。于是，巴特不无惊叹地总结道，照片"很难不呈现死亡"。在摄影的过程中，"我完全成为图像，或者说，作为'人'的那个我已经消亡"。照片使我们变成一个可以由他人随意支配的对象物。"死亡是摄影的理念（Eidos）"。然而，在谈及作为此种经验的预演和作为戏剧起源的死亡崇拜时，巴特却显得颇为犹疑："照片好比是一部原始戏剧，一场雕塑剧（tableau vivant）。它是对静止不动和经过装扮的脸的再现，是一种我们在死者身上看到的脸。"[103]

人们不愿接受摄影与死亡之间的相似性，但这种相似性是难以回避的。它体现在将我们和图像分隔开的那种不可逆转的时间跨度上。正是在这个意义上，巴特谈到了所谓"刺点"（punctum）。刺点构成了照片里的时间性，因为照片的年代是已经流逝了的时光的印记。巴特写道，在一些照片中隐藏着"一场已经发生的灾难"，尽管在拍照的时候，这场灾难还远未发生。巴特无疑是从个体视角出发来谈论那些触动了他私人回忆的照片的。他据此推断，我们与照片之间只可能是一种个体性关联，因为摄影"与私人性闯入公共领域或曰私人领域的公开化"同时发生。正因如此，在媒体领域的"图像喧嚣"中，他唯独专注于那些能够"刺痛"他的照片，因为其中存放着他的个体记忆。[104]

[103] Barthes，1980，30 页以下，56 页。
[104] Barthes，1980，148 页以下。

然而荒诞的是，大众传媒的图像实践却为死亡和面具的重合提供了最具说服力的证据。每一家报社或电视台都拥有庞大的档案库，其中收录了不计其数的图片、录音、电影及录像，这些资料被用于发布公众人物的死讯，使人们得以"回顾"死者在世时的情形。媒体在发布讣告时往往会配以死者的生前照片。死者通过其照片被世人所回忆，而死亡本身却并未在这些图像中显现。照片还是原来的照片，只是投向照片的目光变得不同以往。媒体通过新闻评论来宣布公众人物的死讯，后者的生命被永久地封存在图像中。在这些影像中，无论死亡还是生命都不占有一席之地。看上去如此鲜活的图像展现了一张面具，乃至死者也可以通过它得以再现。在这一瞬间，图像制造的幻觉取代了人的生命。

在肖像史中构成疑问的"相似性"，对巴特而言已无足轻重，取而代之的是一种被他称作"air"的特征。"air"的含义不仅仅限于"表情"，它很容易让人联想到本雅明所理解的"Aura"（氛围）："空间与时间的奇特交织，远方近在咫尺的一次独有显现。"[105]巴特将"air"与"简单的类比即所谓相似性"区别开来，并将"air"称作人通过图像而被赋予的灵魂或由此散发的身体性魅力。母亲的相片在他眼中"有点像面具"；"但最终，面具消失了，只剩下灵魂，它没有年龄，却也并不在时间之外，因为'air'即是我眼中的她。"巴特称照片上母亲的"air"与她的脸"同为一体"（konsubstantial），由此假设了图像与人的本体性置换。这里出现的"konsubstantial"是基督教神学中的一个关键概念，原义为基督在弥撒中的真实在场。[106]巴特想从照片——在他看来照片始终是一张面具——里召唤出消失在面具背后的生命，从而实现对肖像的价值重估。在巴特看来，摄影行为的重点已不再是对脸的再现，而在于保存生命的身体性痕迹。

肖像摄影既是脸的证明，也是脸的障碍：它一方面将呈现在镜头前的脸记录下来；另一方面却永远只能记录唯一一种面貌，真实的脸转瞬之间就与照片上的面貌不再相仿。在人的一生中，脸始终在不断变换，仅凭一张照片是无法

[105] Walter Benjamin,《摄影小史》(*Kleine Geschichte der Fotografie*)，见 *Das Kunstwerk im Zeitalter seiner technischen Reproduzierbarkeit. Drei Stufen zur Kunstsoziologie*，Frankfurt/M.，1963，83 页。
[106] Barthes，1980，168 页及下页。

体现这种变化的,即使观看照片的人能回忆起这个人的另一些面貌。人们对肖像画失去了信任,而作为图像记录的照片在诞生之初却重建起了人们的这种信任。由于可以操作相机进行自拍,任何一种外部干预——如来自画家的干预——都可以被排除在外。人们认为摄影是对真实生活的客观记录,然而这种信任并没有持续太久。最初的怀疑源于被拍摄者在镜头前刻意摆姿势的现象。此外,任何照片都是可重复、可替换的,于是很快人们就不再相信照片是某个人独一无二的图像。当很多人还沉浸在摄影术掀起的狂热中无法自拔时,巴黎摄影家安德烈·迪斯德里(André Adolphe Eugène Disdéri)[77]仍在大谈特谈所谓被拍摄者的"性格真相",他为他的主顾们设计造型,指导他们在镜头前摆出优雅美观的姿态,以拍出所谓"尽可能理想的形式"。[107]但很快他就不得不放弃了自己对摄影寄予的天真幻想。

在现代俄罗斯,摄影师亚历山大·罗钦可(Alexander Rodschenko)[78]对人像摄影的信奉也引发了尖锐批评,这种批判所针对的是对图像真实性的普遍信赖。1928年,罗钦可发表了《反对合成式人像、支持快照》一文。[108]他指出,快照是唯一一种符合现代生活及其节奏的摄影方式。"永恒性"已成为绘画艺术的一个标志,而摄影必须向这种具有欺骗性的东西宣战。"个别和终极的肖像"已失去意义,没有人能再现整体,每个人都由无数张相互矛盾的脸组成。现在,人们终于能揭露"一个人为另一个人而设计的艺术合成"的真相。罗钦可甚至放弃了让被

77 安德烈·迪斯德里(1819—1889),法国摄影家、发明家,肖像名片的发明人。——译注

[107] André Adolphe-Eugène Disdéri,《摄影艺术》(L'Art de la photographie, Paris, 1862);参见德文版《人像摄影实践及美学》(Praxis und Ästhetik der Porträtphotographie),见 Wilfried Wiegand 主编,Die Wahrheit der Photographie. Klassische Bekenntnisse zu einer neuen Kunst, Frankfurt/M., 1981),107 页以下。

78 亚历山大·罗钦可(1891—1956),苏联艺术家、雕刻家、摄影家,结构主义和苏联设计学派创始人之一。——译注

[108] 最初发表于《新左翼》(Novyi lef)1928 年第 4 期,14 页以下;参见 Christopher Phillips 主编,英文版《现代摄影:欧洲档案与评论式写作 1913—1940》(Photography in the Modern Era. European Documents and Critical Writings,1913—1940, Ausstellungskatalog, Metropolitan Museum of Art, New York, New York, 1989),238 页以下;关于摄影爱好者拍摄的快照参见 Timm Starl,《快照拍摄者:德国与奥地利的私人摄影图片史 1880—1980》(Knipser. Die Bildgeschichte der privaten Fotografie in Deutschland und Österreich von 1880 bis 1980, Ausstellungskatalog, Fotomuseum München, München, 1995)。

拍摄者面朝镜头的方式，而是选择仰视、俯视等任意拍摄角度，以排除照相机的机械光学因素。

与许多同时代人一样，本雅明也曾热切地谈到，"受过政治训练的眼光"能够将肖像从一切个人思虑中解放出来，为此只需摒弃一直为市民阶层深信不疑的那种"再现式的人像摄影"。但在本雅明看来，对传统肖像的摒弃并不意味着"对人的摒弃"。今后的摄影必须将那些从未"有照片留诸后世"的社会阶层也作为表现对象。唯有如此，摄影才能"表达出显现在人们脸上的那种无名性"。新社会的集体面孔在爱森斯坦的革命影片中"初次"得以展现（293 页）。"瞬间，人脸以新的、不可估量的意义而出现。这已不再是肖像，那么它是什么？"[109]

他在奥古斯特·桑德的摄影中找到了答案。用他的话来说，桑德的摄影丝毫不亚于"俄罗斯影片"中所展现的那种"脸的画廊"。如前文所述，桑德在1929年出版了《时代的面容》摄影集的第一册，其中收录了"60 幅德国人的照片"（117 页）。尽管书名采用了"面容"一词，但桑德的摄影并没有集中表现人物面部，而是将人作为不同的社会类型加以展现。本雅明希望在桑德那里找到一面反映真实社会的镜子，以及"对脸的深刻洞见"。无论一个人的政治立场如何，他都能被一眼看出来自何处。人们可以从这些照片中学会与同时代各个社会阶层的人如何交往。[110] 由于不再关乎主体的再现，照片的面具特征也不再构成一个障碍，因为事实证明，阶层总归是一种集体面具。

然而在描述现代都市人群的同时，文明批判却对面具提出了指控。批判者们不满于被城里人随意变换的那种"影像脸的浅表性"。在他们看来，只有农民的脸才呈现出超越时间的永恒性。而当他们开始在"**民族脸**"上寻找**真实面容**，并为此制订出新的肖像拍摄计划，不遗余力地推出成本高昂的摄影集时，很快便落入

[109] Benjamin，1963（见注释 105），84 页及下页。
[110] Benjamin，1963（见注释 105），86 页。

了意识形态陷阱而无法自拔。[111]早在1931年，雅斯贝尔斯就洞见了当时流行的人像类型中所表现出的那种"人类学狂热"，并对之展开批判。他指出，"民族、职业和身体构造"等不同类型之间貌似客观的区分，事实上受制于各种意识形态操控。[112]某个**类型**或社会究竟还能否通过肖像得以再现？奥古斯特·桑德选择的是全身像的拍摄手法，在他拍摄的照片上，人物的社会**地位**通过其在镜头前采取的**姿势**显露出来（116页的图35和117页的图36）。[113]为了发明出一种反映社会的新型肖像，各个摄影流派无不费尽心机，满怀期望而又徒劳地进行着各种尝试。

魏玛共和国时期的配图新闻对肖像的意义提出了质疑，正如默片对人物面部的特写。[114]通过大众传媒而诞生的明星，与人群中的某个人一样，都不是真正意义上的个体（242页）。在美术界，肖像被化简为一个艺术问题、时代风格。无论是告别自决主体，还是认为不可再现，都以同样的结果告终。传统的"去脸"观点是这场危机的一个表征，这同时也是脸的危机，它使"自我布设"失去了基础。一些艺术家的脸部特写，取消了任何一种自我再现所必需的与脸的距离。镜头越是贴近脸，脸就越是从人的身上剥离出来。成为纯粹的表面或是卡尔·施纳贝（Carl Schnebel）[79]1929年所说的"风景"。[115]我们看到的是诸如鼻子、嘴部这样的细节，而不再是人。对赫尔默·勒斯基（Hermar Lerski）[80]而言，当他创作《通过光线的变形》时，脸已不再是雕塑：在被摄影定格为人工制品之前，脸

[111] Monika Faber，《个性化表情与类型化表情》（*Der individuelle und der typische Ausdruck*），见 Faber/Frecot，2005，46 页；关于人民面孔的论述参见 Faber/Frecot，80 页以下；Falk Blask/Thomas Friedrich，《人类图像与人民面孔：论纳粹时期的人像摄影》（*Menschenbild und Volksgesicht. Positionen zur Porträtfotografie im Nationalsozialismus*，Münster u.a.，2005）。

[112] Karl Jaspers，《时代的精神状况》（*Die geistige Situation der Zeit [1931]*，Berlin，1971），144 页。

[113] Wolfgang Brückle，《肖像的终结？——1930年前后德国人像摄影中的面相学》（*Kein Porträt mehr? Physiognomik in der deutschen Bildnisphotographie um 1930*），见 Schmölders/Gilman，2000，131 页以下，148 页。

[114] Monika Faber，《近景与特写》（*Nahblicke, Großaufnahmen*），见 Faber/Frecot，2005，126 页及下页及插图。

79　卡尔·施纳贝（1874—1939），德国报刊插画师，曾任《柏林画报》主编。——译注

[115] Carl Schnebel，《作为风景的脸》（*Das Gesicht als Landschaft*），见 *Uhu*，1929 年第 5 期，42 页以下。

80　赫尔默·勒斯基（1871—1956），瑞士摄影家、电影导演，以人像摄影而闻名，为现代摄影奠定了重要基础。——译注

本身已是一个人工制品。在拉兹洛·莫霍利－纳吉（László Moholy-Nagy）[81]那里，脸部的皮肤占据了整张照片，而眼睛似乎在抗拒投向这张脸上的目光。[116]

"连拍照"是逃离肖像的另一种方式。[117]很显然，它与新闻报道有着相似之处。摄影师为模特拍摄一组照片，以恢复肖像中被阻断的时间之流。一组快照中的单个画面，被取消了完全再现一个人的权利，而照片里的每一个画面都具有同等重要的意义。只有它们之间的排列模拟出单张照片所无法捕捉的生命运动。约瑟夫·亚伯斯（Josef Albers）[82]曾在包豪斯学院为画家保罗·克利（Paul Klee）[83]拍摄过一张照片，画面中的克利叼着一支雪茄，脸被包围在一团烟雾之中，强调了转瞬即逝的一刻。他还为玛丽·黑曼（Marli Heimann）拍摄过一组类似的肖像，人物的脸以不同表情出现在变换的光线中，形成了一个由十二幅照片组成的拼贴画，正如亚伯斯在照片空白处所题写的，这些照片"全部在一小时内"拍摄完成。[118]

为自己拍摄肖像在当时看来不啻一项挑战，摄影师再一次引入了曾经被摄影以某种方式取代了的镜子。他们不是直接在相机前，而是在镜子前的照相机旁摆出各种姿势。摄影师由此赋予自己的目光以一种新的意义，这种意义与机械的物镜相对立。所谓的自拍装置的连接线也获得了一种象征性意义。来自肖像的危机同时也波及摄影媒介。自我游戏需要演员，而演员只能选择面具。在维纳·罗德（Werner Rohde）[84]摄于1928年的一幅自肖像中，摄影师本人浓妆艳抹的脸从名为"雷娜特"的面具背后向外望，将布设扩展为一张双重面具。[119]

81　拉兹洛·莫霍利－纳吉（1895—1946），匈牙利画家、摄影家，曾任教于包豪斯学院，其作品深受结构主义影响。——译注
[116]　Faber/Frecot, 2005, 118页与125页插图。
[117]　关于 Monika Faber 的这一提法见 Faber/Frecot, 2005, 47页。
82　约瑟夫·亚伯斯（1888—1976），德国画家、艺术理论家、艺术教育家，在颜色理论方面做出了重大贡献，代表作有《向方形致敬》等。——译注
83　保罗·克利（1879—1940），德国画家、平面设计师、艺术理论家, 20世纪最重要的现代造型艺术家之一，其画风深受表现主义、结构主义、立体主义、超现实主义的影响，代表作有《金鱼》《亚热带风景》等。——译注
[118]　Faber/Frecot, 2005, 页46插图。
84　维纳·罗德（1906—1990），德国画家、摄影家，其摄影作品带有强烈的实验色彩。——译注
[119]　Jean Frecot,《自肖像》(Selbstportraits), 见 Faber/Frecot, 2005, 142页以下，150页插图。

图 80　格特鲁德·斯泰因，曼·雷 1922 年摄影。

　　曼·雷 1922 年为作家格特鲁德·斯泰因（Gertrude Stein）[85] 拍摄的一幅照片（图 80），是一个表现了面具和肖像问题的关键作品。画面中，斯泰因端坐在巴勃罗·毕加索（Pablo Picasso）[86] 二十年前为她绘制的肖像前。在 1951 年

85　格特鲁德·斯泰因（1874—1946），旅居法国的美国作家、出版商、艺术品收藏家，曾在巴黎创办先锋艺术沙龙，代表作有《爱丽丝·托克拉斯自传》《毛小姐与皮女士》等。
86　巴勃罗·毕加索（1881—1973），西班牙画家、雕塑家，西方现代派绘画重要代表，立体主义创始人，代表作有《亚威农少女》《格尔尼卡》等。——译注

发表的名为《自画像》的自传中，曼·雷将"蒙帕纳斯女先知"斯泰因的这幅照片，称作画中人和真人的"双重肖像"。[120] 这是一幅肖像的照片，或者说一张面具的面具，曼·雷通过这张面具，通过同一个人的肖像——尽管此时的作家较为年长——与毕加索的绘画进行比较。斯泰因坐在油画前，似乎坐在不同年龄的自己——或者说一个被描绘的分身——面前。我们期待中的一幅照片与模特的相似性，似乎通过她本人与像的相似性而得以反映。

但有关面具的影射还不止于此——关于毕加索早先绘制的肖像有一段传说，它讲述了一张面具的

图81 格特鲁德·斯泰因像，巴勃罗·毕加索创作于1906年，纽约，大都会艺术博物馆。

诞生过程（图81）。斯泰因本人也参与了这段传奇的塑造，她在1938年出版的毕加索传记中重述了这段轶事："整个冬天我曾为他做模特超过八十次，最后，他把画好的头部涂掉了，并告诉我说，他不能再多看我一眼了，之后他动身去了西班牙。从西班牙回来后，他迫不及待地开始重新描绘头部，这期间他再没有和我见面。最后当他把画交给我的时候，我看到画面上的就是我自己，它是我唯一的肖像，对我

[120] 曼·雷，《自画像(1963)》（*Self-Portrait (1963)*, New York, 1988），尤其见147页关于"双重肖像"的论述；另参见 Merry Foresta,《永远的母题：曼·雷的艺术》（*Perpetual Motif. The Art of Man Ray*. Ausstellungskatalog, National Museum of American Art, Washington, D. C., New York, 1989）, 143页及下页，插图15；关于这幅现藏纽约大都会艺术博物馆的毕加索作品参见 William Stanley Rubin 主编，《毕加索与肖像画：再现与变形》（*Picasso and Portraiture. Representation and Transformation*, Ausstellungskatalog, Museum of Modern Art, New York/Galeries Nationales d'Exposition du Grand Palais, Paris, New York）, 266页及下页。

来说是永远的自我。"[121]在这个"荒诞的故事"(斯泰因语)中,她明确而又意味深长地将自己等同为一张面具。或许曼·雷正是受她启发而创作了这幅"双重肖像"。照片中的斯泰因正在竭力去模仿那张的面具,那个"永远的自我",那个历经岁月沧桑却依然如故的、作为作家的自我。

事实上,在回到西班牙之后,毕加索曾四处寻找一张与斯泰因的脸相仿的史前面具。1906年的夏天,他终于在故乡伊比利亚半岛的奥苏纳(Osuna)雕像上找到了它,在巴黎看到非洲面具之前,他就曾被这些雕像深深吸引。毕加索用一张面具代替了他所要描绘的作家的脸,这张面具与斯泰因的脸有一种十足的相似。脸由此摆脱了作画时的场景,呈现出一种永恒特质。而在此之前,这种特质仅为纪念性肖像所独有。明亮的光线对此也有所助益,它使画中人的脸部从环境中独立出来。

毕加索从人物的脸部特征和富有魔力的目光中剔除了一切偶然性因素。但我们仍能从曼·雷的黑白照片上辨认出同样的表情,这张照片取消了与彩色油画之间的区别。照片上的作家以一种凝然不动的表情望向远处,油画与照片的相似性通过这种表情得以强化,并通过人物的坐姿和缀有胸针的襟饰得以进一步强调。照片里的作家将自己的脸转变为一张凝固的面具,似乎是在有意模仿油画中的表情。人们能够联想到作家在为画家做模特时的一些对话,斯泰因在书中写道,她曾问过毕加索,他想画的是怎样一张脸。她在书中引用(抑或杜撰?)了毕加索的话:"脸与世界一样古老。"这意味着面具即脸,只有在回溯远古文明的时候,这种一致性的永恒意义才得以显现。

为斯泰因拍照时,摄影师曼·雷已对面具游戏游刃有余。这一点可以从他为艺术家同行马塞尔·杜尚(Marcel Duchamp)[87]拍摄的肖像上看出来:照片中的杜尚一身女人装扮,头戴假发和女帽,用自己的脸制造出一张仿似女人的面

[121] 格特鲁德·斯泰因,《毕加索》(*Picasso [1938]*, New York, 1996),8 页(关于肖像),13 页(关于脸的表述)。

87 马塞尔·杜尚(1887—1968),美籍法裔画家、雕塑家,20 世纪实验艺术的先驱,达达主义与超现实主义的代表人物,主要作品有《泉》《研磨机》等。——译注

具。[122] 杜尚 1920 年扮演的这位名叫"萝丝·瑟拉薇"（Rrose Selary）的女性，被定格在一张照片上，上面有杜尚亲笔题写的献词"lovingly, Rrose Selavy"，以证明人物的真实性。但事实上这个"萝丝·瑟拉薇"只是一个杜撰出来的人物。达达主义者们试图通过这场面具游戏来证明，只有将脸在人生舞台上的无数次出场叠加起来，才能最终理解人的自我。

将脸包围在图像之中的相框不仅是一个标示照片尺寸的外部框架，而且也是一种象征意义上的框架，借由这个框架，我们将某个人视为图像。因此，曼·雷让诗人让·科克托将一个空相框举在脸前，为他拍下了一幅肖像。通过这种方式，在未按动快门之前，科克托已将镜头前的自己定格为图像（图 82）。也就是说，他在生前即已戴上了日后遗像中的面具。相框是将观者和所看到的每一幅照片分隔开的时间跨度的象征。照片中的人再也无法以同样的方式来占据他/她在镜头前占据的场所。正如阿道夫·比奥伊·卡萨雷斯（Adolfo Bioy Casares）[88]在未来主义小说《莫雷尔的发明》中所写，"对照片而言不存在下一次，因为所有的照片只涉及第一次"。[123]

在数码时代，模拟摄影在我们的谈论中已然成为明日黄花。而人像摄影也已彻底改头换面，与过去不可同日而语。在最近几十年里，摄影已进入博物馆殿堂并发展成为一个特定的展览类型，也正因如此，脸与图像不再被等量齐观。在美术馆的展厅里，我们所遇到的是一张张纤毫毕现的巨幅脸部特写，这些已远远超出正常尺寸的脸，与大众传媒在公共空间内制造的"脸"展开角逐（243 页）。图像能够且试图作为脸的见证，而数字技术消解了图像与脸之间的旧有联系，将图像交给我们任意摆布，使我们置身于一种新的情境。

但我们还是不要急于盖棺定论。早在模拟技术时代，脸和照片之间的相似性

[122] 关于 Rrose Selavy 详见 Hans Belting,《窥看杜尚之门》（*Der Blick hinter Duchamps Tür*，Köln，2009），54 页以下。

88 阿道夫·比奥伊·卡萨雷斯（1914—1999），阿根廷小说家、记者、翻译家，代表作有《莫雷尔的发明》，被视为南美洲最杰出的科幻小说之一。——译注

[123] Adolfo Bioy Casares,《莫雷尔的发明》（*Morels Erfindung*，Frankfurt/M.，2003），108 页。

图 82　让·科克托，曼·雷 1922 年摄影。

就曾备受争议并被多次推翻，因为照片展现的是一张面具，而非脸本身。脸被永久定格在照片上，留存后世，而这张脸与被拍摄者的"自我"的关系则往往成为一个谜团。几十年来，里斯本摄影家豪尔赫·莫尔德（Jorge Molder）[89]一直在自己的脸上寻找着这个问题的答案。他作为自己面孔的扮演者出现在几组叙事性标题的摄影作品中，仿佛是舞台剧中扮演不同角色的演员，试图无限逼近自己的脸，每每却以失败告终。这些画面捕获的是人物的脸，但又在不断引发对人物在场性的疑问。对体裁本身的诘问，曾是自画像的一个惯常主题。但莫尔德比这走得更远，他与肖像展开游戏，使之与脸截然对立。光线与视角是一种布设手段，这种布设永远不会抵达它的目标——脸，而是使其变得暧昧不明。在每组作品中以不同面貌出现、扮演着不同角色的脸，拒绝表现出相似性，而脸作为身体进入图像，这一点即已揭示出脸作为一种异体的本质。用莫尔德自己的话来说，他在作品中遇到的是"一个不完全等同于我自己的角色，但它只可能是我自己，而不是其他人"[124]。但事实上他遇见的是一个物体，或者说是一个"不完全等同于"他自己的表面。所以，通过摄影来捕获自我的实验注定是徒劳的。无论镜头多么频繁地对准同一张脸进行拍摄，它所制造出来的永远是面具。

莫尔德在接受采访时曾表示，他作为自己脸的扮演者"所能展现的只是这样一种东西：我不清楚它是什么，它既不是我自己，也不是其他事物或其他人"。于是，就产生了一种介于自我与他者之间的"中间性存在"。作品意义的双重性首先在于，莫尔德既是模特又是摄影师（或曰观察者），他与自己看到的东西始终保持距离。用莫尔德的话来说，"即使在进行自我再现时，人也是戴着面具的"。[125]在

[89] 豪尔赫·莫尔德（1947— ），葡萄牙摄影家，代表作有《梦的解析》等。——译注

[124] 引 Ian Hunt,《骗子》（*The Confidence Man*），见 Barbara Bergmanm 主编，*Jorge Molder Anatomy and Boxing*, Ausstellungskatalog, Interval, Raum für Zeitgenössische Kunst & Kultur, Witten/Ludwig-Forum für Internationale Kunst, Aachen, Witten, 1999), 51 页；关于莫雷尔另参见 Delfim Sardo 主编，《奢侈的界限：豪尔赫·莫尔德的摄影》（*Luxury Bound. Photographs by Jorge Molder*, Mailand, 1999）; Delfim Sardo,《豪尔赫·莫尔德：可能性的条件》（*Jorge Molder. Condições de Posibilidade*, Coimbra, 2005）; M. Lammert 主编，《类型的诞生》（*Die Entstehung der Arten*, Berlin, 2012）。

[125] Jorge Molder 与 Doris von Drathen 的对话见《当代艺术评论词典：豪尔赫·莫尔德》（*Jorge Molder. Kritisches Lexikon der Gegenwartskunst*）2002 年第 57 期，第 6 册，14 页。

谈到这些作品时，曼努埃尔·奥尔维拉（Manuel Olveira）[90]用了一个矛盾却又熨帖的字眼——"与他者的自我对话"。[126]每一个清早起来对镜自照的人，都很熟悉莫尔德作品中所表现出来的那种"陌生感"。人只能通过脸来展现自自己，却不愿将脸的展现托付给镜子或照片。《不可逆点》（图83）系列中一个照镜子的场景便表现出这种距离感。

当莫尔德凝视镜中的自己时，照片上产生了同一个人的两张脸。但这两张脸却在图像中——或作为图像——占据了完全不同的位置。他的侧脸向镜子前的身体投去一瞥，而镜像中却呈现出一张完整的脸。莫尔德拍摄了一张正在凝视自己的脸，这张脸与自身保持了一段审视的距离。这个画面阐述了一种荒诞的表现手法，其中包含了关于可见性与存在的哲学问题。[127]

无休止的自我拷问也在《解剖与拳击》系列（图84）的其中一幅照片里得以延续。该作品的主题同样是凝视镜子的目光，但不同的是，一张脸居高临下地逼视另一张脸，似乎是在向后者发出一决高下（拳击）的挑战，或是想将其变为一个被观看的物。[128]我们只能看到其中一张脸和一颗位于画面下方的头颅。这是一个名副其实的"头朝下"的画面。假如两张脸之间的那道白色分界线是镜子的边缘，那么居高临下盯视头颅的那张脸才是反射的镜像，而那颗头颅则是它正在向镜中凝望的"对手"，或曰那喀索斯。通常的照镜场景在这里似乎发生了反转，但在两种情况下我们都没有离开镜子，因为头部也被拍摄下来。目光交流之所以能被再现，仅仅是因为第三个目光——摄影师的目光，对画面中两次出现的脸做了精心布设。脸的图像相互复制并摆脱了脸。这些图像始终是可见领域内"脸"的分身，因此它们对于自己提出的问题无法给出明确答案。

90　曼努埃尔·奥尔维拉（1964—　），西班牙艺术家、艺术评论家。——译注

[126]　Manuel Olveira，见 Jorge Molder/Maria do Céu Baptsta，《豪尔赫·莫尔德：一段时间之前》（*Jorge Molder: Algún Tiempo Antes*，Ausstellungskatalog，CGAC Centro Galego de Arte Contemporánea，Santiago de Compostela，Madrid，2006）。

[127]　Molder/Baptista，2006（见注释126），16页。

[128]　Molder/Baptista，2006（见注释126），63页。

肖像与面具：作为再现的脸　　229

图 83 《不可逆点》系列之一，豪尔赫·莫尔德 1995 年摄影。

　　拍摄于 1999 年的 *NOX*（"夜"）系列也采用了相同的表现手法（图 85）。[129]
画面左下角，一只来自看不见的第三者（即摄影师本人）的手伸到镜前，手里捏着一张照片，镜中显现的是则从另一个角度看到的同一张脸。光线从手的另一侧照到两张脸上，强化了镜面反射效果。观者在刹那间会产生一种错觉，仿佛照片

[129]　Jorge Molder，2002（见注释 125），12 页。

图 84 《解剖与拳击》系列之一,豪尔赫·莫尔德 1996/1997 年摄影。

图 85　*NOX* 系列之一，豪尔赫·莫尔德 1999 年摄影。

是莫尔德从镜像上"截取"下来的一部分,但事实上它们并不是同一个画面,只是显示了同一张脸。而"脸"在这里又是什么?与所要捕获的对象——身体性的脸相比,镜子和照片有着不同的材料属性和表面。我们想要看到自己的脸,却只能看到图像中的自己,脸有无数面貌,我们永远不可能捕捉到脸本身,更不可能捕获展现在脸上的那个人。我们面对的是一个脸的迷宫,其中只有面具存在。

而面具也在莫尔德作品中扮演过一个特殊角色。2006 年,他为计划在圣地亚哥 – 德孔波斯特拉(Santiago de Compostela)和马德里两地展出的室内装置《一段时间之前》(*Algún Tiempo Antes*),制作了一个他自己的替身——佩戴着他脸模的人偶。一张拍摄于工作过程中的照片展示了他希望在作品完成后最终呈现的姿势(图 86),画面中是他本人的照片和他的脸模。[130] 这个场景有两个值得注意的地方:一方面,它将石膏塑像与人像摄影这两种在 19 世纪先后兴起的不同媒介的肖像并置一处;另一方面——对我来说这一点更加重要——莫尔德在自己的每一幅照片上所体验到的那种面具下的陌生感,似乎成为一种风格化的主题:面具的照片(或曰"面具的面具")与脸之间构成了一种双重距离。

限于篇幅关系,在此对这一装置不做详细描述。伊文思·克莱因(Yves Klein)[91] 曾在 1960 年创作过一幅名为《空间中的人》的摄影拼贴,其中模拟了一个人跳窗坠楼的场景。在《一段时间之前》里,莫尔德以这一传奇"事件"的虚构目击者的身份出现,他向记忆中克莱因曾经坠入的深渊投去一瞥。莫尔德所扮演的旁观者角色让他想到,其实他能够以主人公的身份亲自登场,把戴有他面具的替身变为主题。他选择了匹诺曹作为人物原型,于是,一个穿着衣服、粘有头发的人偶诞生了,莫尔德在其中塑造出一个真正意义上的"分身"。这一次,莫尔德将整个制作过程拍摄下来,这些照片作为一组独立的作品记录了一个令人惊讶的变形过程:从脸模到完整身体的复制品。由此,创造出一个荒诞的类型——面具的肖像。图 87 所示为已制模完成的头部被装入身着服装的人偶的状态。通

[130] Molder/Baptista, 2006(见注释 126),见 161 页,169 页艺术家本人的叙述。
91 伊文思·克莱因(1928—1962),法国画家、雕塑家,行为艺术先驱,战后新写实主义运动的代表人物之一。——译注

肖像与面具：作为再现的脸　　233

图 86　豪尔赫·莫尔德创作装置《一段时间之前》时的工作照，圣地亚哥 - 德孔波斯特拉，2006 年。

过用光等一系列摄影手法，面具上纤毫毕现的皮肤与玻璃眼珠被记录下来，并达到了以假乱真的效果。[131] 这幅伪造的人像摄影故意逾越了脸和面具的界限，在莫尔德看来，这一界限并不牢固。在作品中，脸和面具的矛盾被演绎到极致，而回顾莫尔德所有以自己的脸为题材的作品则会发现，这一矛盾似乎是一个整体性的构思。

　　让我们言归正传，回到本章的主题——"肖像"上来。关于面具的想法会引发对面具强制性的激烈抵抗，甚至当脸必须被演绎到面目全非的地步，相似性随之成为一个次要问题的时候，也同样如此。最能说明这一点的莫过于弗朗西斯·培

[131]　Jorge Molder,《匹诺曹》(*Pinocchio*, Lissabon, 2009), 41 页。

图 87　豪尔赫·莫尔德制作替身"匹诺曹"时的工作照,2009/2010 年。

根笔下冲破牢笼的脸。从拍摄于 20 世纪 90 年代的两组作品的标题即可看出,莫尔德对现代肖像史,尤其是弗朗西斯·培根的作品投入了很多关注。1995 年的 *INOX* 影射了委拉斯凯兹为教皇英诺森十世所绘肖像,后者作为一种挑战,激发培根创作了一系列狂野不羁的作品,它们一方面实现了对前者的超越,同时又具有全然相反的立意(205 页)。培根在作画时以照片为原型,拒绝观摩存于罗马的真品,意在通过摄影对描绘出来的面具予以消解。

如果说，莫尔德在 *INOX* 系列中已试图借助摄影来突破脸部的僵化形式，那么他似乎反转了这一过程。但既然照相机的构造有助于对脸加以客观记录，这一点又是如何实现的？照相机作为一种设备必然难以摆脱光线的支配，莫尔德借助用光技巧成功地实现了这一点。在 *INOX* 系列的三幅照片中，莫尔德的脸随着光线的增强而逐渐消融，在第三幅照片中被过度照亮，以至于画面中的人物只能无助地眯起眼睛（图 88a—c）。在第一幅照片里，光线在黑色背景下塑造出了脸的轮廓（中轴处在阴影之中），而随着亮度的增强，同样的光线完全破坏了脸的形状。于是，表情越来越成为与脸抗衡的"对手"，尽管画面中的一切都保持原位。这组作品似乎是对曾经启发培根创作三联画《尖叫的教皇》的那一过程的记录。绘于 1953 年的《关于人头的三幅习作》仿似一组电影镜头，将形式僵固的脸化解为纯粹的表情（参见 208 页的图 77）。*INOX* 系列虽然完全不同于教皇肖像，但从中能看到培根绘画的印记。对于摄影师莫尔德而言，培根的三联画构成了一个挑战，受此激发，他借助摄影媒介给出了一个貌似不可能的答案。

与 *INOX* 系列拍摄于同时期（1955 年）的，还有另外一组题为 *T. V.* 系列的作品。莫尔德运用了另外一种拍摄技法，一方面更加靠近脸，另一方面却因此而更加失真。[132] 作品标题意为"电视"，同时也再次影射了教皇英诺森十世本人对自己肖像的评价，他认为委拉斯凯兹把他画得"过于真实"（troppo vero），因此拒绝接受这幅让他感到不安的肖像。也可以说，委拉斯凯兹让教皇所期望的官方面具暴露得太多了。但在 *T. V.* 系列中，莫尔德意在通过尽可能地贴近脸来取消脸的界限。画面中最初还能看到完整的身体，但通常用于塑造轮廓的光线与阴影肆意主宰着面貌特征，脸被置于使一切都面目全非的强烈的明暗变幻之下。能够分辨出来的唯有在黑暗中闪动的眼白，而那正在逼视着观者（？）、镜头（？）或他本人的脸的目光，却依旧模糊难辨（图 89）。我们看到的更多的是脸的风景，而不是特征清晰的脸。由于镜头太过贴近，脸已移到焦点之外，变得不再清晰。如果说莫尔德在其他几组作品中与脸保持了距离，那么他在 *T. V.* 系列中却打破了

[132] Bergmann, 1999（见注释 124），见 59 页的**两幅插图**；Sardo, 1999（见注释 124），见 258—263 页的六幅插图。

236　脸的历史

图 88 a-c　*INOX* 系列之一,三联相,豪尔赫·莫尔德 1995 年摄影。

肖像与面具：作为再现的脸 237

图89　*T. V.* 系列之一，豪尔赫·莫尔德 1995 年摄影。

必要的拍摄距离，使脸因为"太过真实"而再度消失。这种对自己的脸的围攻却无法阻止，在所有这些靠近中始终有一个"异体"存在（莫尔德语）。或许我们可以得出这样的结论：照相机可以拆解人像摄影所制造的面具，但它仍无法捕获脸，脸只有通过面具才能得以映现。

莫尔德为自己的脸所拍摄的系列照片，清晰地揭示出一直以来隐藏在肖像中的危机。肖像总是号称能捕获人的自我，但自我却往往在一个表面上消失不见。

即便是照片也无法逃离面具的支配——在拍摄作为替身的面具人偶时，莫尔德不可避免地得出了这一结论。

· III ·

— 媒体与面具：脸的生产 —

15. 脸：对媒体脸的消费

脸的历史在媒体时代以一种新的方式得以延续。媒体社会无止境地消费着它所制造的脸，这些人工制品与最尖端的图像生产技术以惊人的速度相结合。可以说，媒体脸已将自然形态的脸逐出公共领域，最终演化为一种对镜头记录和电视转播习以为常的面具。媒体为观众制造着各种关于脸的陈词滥调，它们作为某个人的替身出现在公共领域。脸的技术生产最终通过数字革命而实现，由此制造出一种与真实身体不再相关的人工合成的脸。"虚拟脸"（cyberface）一词的出现已然表明，脸不再涉及相似性以及对真实的描摹（325页以下）。

对于拥有短暂回忆的一代人来说，脸的图像史似乎与先后经历了摄影、电影和电视时代，又在互联网（如"脸书"［Facebook］）时代暂时达到顶峰的现代媒体史相重叠。如今的媒体正以不断加快的频率满足着消费者对脸的需求，在全球化时代，脸的传播已超越了文化间的界限。然而，在大众传媒炮制的铺天盖地的图像中，脸却成为一种稀缺之物。过度的生产使脸趋于模式化、扁平化，变得日益空洞和贫乏。法国电影评论家甚至指出，从电影中常见的脸部特写可以看出，具有人性特征的脸正在悄然消逝（290页）。

作为图像史的脸部历史在今天面临着一个问题，即这种讨论是否在围绕同一个主题而展开，脸的历史是否在经历了一切断裂之后仍在延续。"脸性社会"（托马斯·马乔语，41页）以图像的泛滥来对抗公共领域内真实面孔的缺席，图像取代了脸并与之展开角逐。《生活》杂志早在1937年创刊之初，就将"脸"设置为一个核心主题。脸成为了主宰娱乐业和新闻业的一种无可争议的流行时尚，虽然

它所生产出的仅仅是面具，且只允许观众充当被动的消费者。即使在生命科学中，个体的脸也不再引起研究者的关注，其原有意义也一并丧失（104页）。关于人的类型或人体系统的问题被直接诉诸大脑，研究者开始在器官上而不是在某个具体的人身上寻找答案。但大脑中几乎"看"不到与面相学和脸部表情的旧日图像相一致的东西。

媒体社会里的脸屈从于政治与广告逻辑，大众媒体——一个顾名思义的概念——提供的是一种作为商品和武器的脸。被媒体不断传播的**名人脸**与大众的**无名脸**之间，存在一种隐匿的相互作用。作为面具而产生（或者说被"制造"出来）的脸，使媒体对脸的消费得以维持。与此同时，一种对脸的私人消费正在互联网上蔓延开来，人们纷纷将自己的"脸"放到网上供人观赏，仿佛在参加一场永不结束的虚拟狂欢。早在半个世纪前，居伊·德波（Guy Debord）[1]就提出了所谓"景观社会"（société du spectacle）的概念；眼下，旧的公共及私人形式正在被一种作为平行世界而出现的新的景观社会所取代。

由于死亡成为一种禁忌，个体的脸在今天不再被用作死亡的见证。亡故亲友的照片仍旧让人想到生命凋零的悲哀，已故公众人物则在媒体上再次绽放笑容——他们在世时就早已是新闻报道中的常见素材。这些人在生前即已成为存放在媒体公司的图片库里随时备用的面具。在其死后，不再有新的面具补充进来；从这一刻起，这些面具只能作为没有生命的影像资料而存在（149页）。

但这个结论尚需加以限定。正如罗兰·巴特在《神话学》中所强调的，天然的脸上仍旧刻下了一道道生命的印记。[1]人们很容易陷入脸的话语，而主导这一话语的却是一种颇可怀疑的观点：在我们生活的这个时代，一切都已不同以往，脸的历史不是一脉相承、从未割裂的。听上去，富有生命的脸似乎已被简单的刻板形式所取代。此外，这种观点还制造了一种错觉，仿佛以往时代并不存在"名人脸"这样一种东西。而事实恰恰相反，自从与脸相关的社会规范形成后，名人

1　居伊·德波（1931—1994），法国哲学家、电影导演、马克思主义理论家、国际情境主义创始人，代表作有《景观社会》等。——译注
[1]　Roland Barthes,《神话学》(Mythen des Alltags, Frankfurt, 1976)，74页。

脸就一直存在。时下，关于脸的讨论陷入了矛盾的泥淖而无法自拔，但这其中却有一个不容忽视的意图，即在这一史无前例的时代转折点上，以新的理论进行自我调整并以此引起关注。如果我们要面向媒体社会，且不将它理解为与脸部图像史全然割裂，就必须以"名人脸一直存在"这个论点作为前提。

要想谈论大众传媒时代被广为传播的脸，必须首先谈及媒体本身。20世纪的媒体史虽然并不发端于美国的平面媒体，却从中得到了极大推动。这一点可以通过《生活》杂志得到印证。该杂志由《时代周刊》的出版人亨利·卢斯（Henry R. Luce）[2]创办于1936年11月23日。在创刊之初，编辑部便力图向读者传达这样一个信息：图片将取代信息文本成为今后杂志的主导内容。12月28日，即发刊后短短一个月，《生活》杂志就推出了名为"脸"的专栏，昭告"媒体脸"的无所不在（图90）。此外，杂志社还希望借此专栏为其发行的另外一份名为《时代进行曲》的周刊做宣传，以推出一种所谓新型的"新闻短片"。[2]"编者按"中写道，读者将在每一期封面上看到一些新旧"面孔"隆重登场，就像银幕上的脸部特写。这些"名人脸"既可能是"额头上搭着一绺刘海的希特勒"，也可能是"眼窝深陷"的富兰克林·罗斯福（Franklin Roosevelt）[3]；贝尼托·墨索里尼（Benito Mussolini）[4]和退位的英国国王的头像，也将在同一栏里并列出现。

为了形象地说明"名人脸"的特征，《生活》杂志在封面上刊登了一个没有面孔的人头，任意一张脸都可以被投射于其上。这好比是一种类似于橱窗里的服装

2　亨利·卢斯（1898—1967），又译为路思义，美国出版商，《时代周刊》《生活杂志》《财富杂志》创办人。——译注

[2]　1936年12月28日《生活》杂志，6页以下。关于雷电华电影公司（Radio Pictures）发行的新闻短片与路思义创办的《生活》杂志，参见 Robert T. Elson，《不为人知的出版史 1923—1941》（*Time Inc. The Intimate History of a Publishing Enterprise 1923—1941*，New York，1968），卷1；John K. Jessup，《路思义的出版创意》（*The Ideas of H. Luce*，New York，1969）；Sylvia Jukes Morris，《路思义发迹史》（*Rage for Fame. The Ascent of Clare Booth Luce*，New York，1997）；关于马格南图片社摄影师参见 William Manchester，《我们的时代：马格南摄影师镜头下的世界》（*In Our Time. The World as Seen by Magnum Photographers*，New York，1989）

3　富兰克林·罗斯福（1882—1945），美国第32任总统，1933—1945年在任，第二次世界大战盟军主要领导人之一。——译注

4　贝尼托·墨索里尼（1883—1945），意大利政治家，法西斯独裁者、法西斯主义创始人。——译注

图 90 《生活》杂志（1936 年 12 月 28 日）第 6 页,《脸》。

图91 名为"假人格蕾丝"的时装模特,《生活》杂志(1937年7月12日)封面。

模特的模板,它仿佛代表了一种"无脸式"的媒体技术,这种技术是一种适合于所有面孔的基底,所有的脸都能在上面占据一席之地。无所不在而又贪得无厌的媒体在场,将脸变成了媒体脸。正因如此,《生活》杂志才用貌似语气温和的声明,为自己的系统大唱赞歌。所有当下时代的脸,都以同样大小被印制成型,无论是罗斯福还是希特勒,无论是英雄还是恶棍,只要这张脸能引起轰动即可。作为模板的无名头像下方列出的若干面孔,十分形象地说明了一个悖论的存在:脸可以被替换,但每一张被替换的脸都是不容混淆的,或者貌似如此。脸来了又去,而媒体始终都在。

《生活》杂志的排版形式给人以这样一种印象:本身没有面孔的媒体不断地引入新的面孔(这些面孔就像是以新代旧的面具),是为了符合新闻报道的时效性。人们始终在同一个地方、以同一种方式看到这些新面孔。1937年7月12日,也就是在创刊半年后,一个橱窗模特成为《生活》杂志的封面"人物"。这个所谓的"假人格蕾丝"是萨克斯第五大道精品百货店里展出的第一个拥有面孔的橱窗模特(图91)。它的出现标志着"无头橱窗模特"时代的结束,今后,拥有一

张不变面孔的模特将被用来展示最新潮的时装。而与此同时,脸也变成了某种意义上的时装。《生活》杂志在周刊广告中向读者承诺,今后将在杂志中为政界名流开辟新形式的"贵宾席",在新的一年里还将刊登一些有趣的新面孔,这些面孔将在日后名声大噪。

然而在好莱坞时代,只有电影明星才能俘获大众的幻想。几个月后,即1937年11月8日,新一期的《生活》杂志封面印证了这一点。这期封面刊登了一位女演员的剧照(图92),她像一位端

图92 葛丽泰·嘉宝,《生活》杂志(1937年11月8日)封面。

坐在宝座上的女王,艳光四射而又不可企及——她便是"宛若女神"的葛丽泰·嘉宝(Greta Garbo)[5]。杂志中称,这位"好莱坞拓荒者"已表示将退出影坛,重返家乡。照片中的嘉宝以她在一部影片中的造型出场,她身着历史上波兰伯爵夫人所穿的服装,1930年,她曾在好莱坞史上耗资最大的影片之一《征服》中,扮

[5] 葛丽泰·嘉宝(1905—1990),瑞典电影演员,被誉为"默片女皇",主要作品有《茶花女》《罗曼史》等。——译注

演拿破仑·波拿巴（Napoleon I. Bonaparte）[6]的情妇——波兰伯爵夫人。画面中展现的可能是电影中的一个镜头，但它通过媒介的转换变为一个角色，这个角色就是嘉宝所扮演的自己。她像展示一个战利品那样展示着那张著名的脸，她常常用这张脸扮演戏中人物，但又始终保持着自己的本色。她的脸上流露出一种带有讽刺意味的微笑，这个微笑不指向任何人或任何事物，而完全是她那传奇般的脸的再现，而非身体意义上的在场。

在利用专栏里的名人脸为周刊做广告之后，《生活》杂志又在同一期向读者做出了多少有些虚情假意的让步。编者匆忙宣称，普罗大众的面孔和名人脸"同样有趣"，普通人的脸上烙有清晰的时代印记，这些面孔理应在周刊上占据一席之地，要让底层大众的脸从无名的黑暗中挣脱出来，重见天日。但这个带有理想主义色彩的计划最终却未能实现。编者在杂志上只是提出了用图片的形式——例如一位来自佩克堡（Fort Peck）的工人的照片——来展现美国社会风貌这样一个貌似民主的建议。同时，杂志社貌似还放弃了以往那种全部采用专业摄影作为配图的做法。编者向读者发出邀请，让他们将自己日常生活中的快照寄给杂志社，并讲述一个配图"故事"。但这个计划同样以失败告终，因为所有其他的考虑因素都必须让位于杂志的图像生产或曰脸的专业化生产。而今天，我们也会发现类似的情形：电视台记者就某一热点事件对路人进行采访，受访者会在镜头里出现，但有权进行报道的只有记者本人。

作为名人脸的展示场所，这份美国画报的时效性很快就遭遇了来自电视行业的挑战。1972年12月，《生活》杂志在关于越南战争的现场报道中终告失败，不得不宣布停刊。1963年秋，电视新闻开始每隔半小时滚动播放由便携式摄影机拍摄的画面，这给当时已拥有三千万读者的《生活》杂志带来了致命一击。为抵御来自电视行业的强势竞争，出版方不断强调摄影的优势在于其"持久性"，称电视只能

6 拿破仑·波拿巴（1769—1821），法国军事家、政治家、法兰西第一共和国第一执政、法兰西第一帝国皇帝。

展现浮光掠影的瞬间情形，而《生活》杂志里的精彩照片却可以被永久观赏。[3] 1965年1月，在温斯顿·丘吉尔（Winston Churchill）[7]的葬礼结束后，为了让相关的新闻图片能够及时见报，编辑部甚至租用了一架DC-8喷气式客机，在从伦敦飞回芝加哥的八小时途中，利用移动暗室对图片进行处理。但这已是一场无法挽回结局的撤退战。作为一种速度缓慢的存储媒介，印刷媒体输给了更快、更新的媒体。进入数字时代，任何格式和状态的图片都能通过互联网被瞬间发送。

随着电视行业的崛起，电影的垄断被打破，名人脸的生产也随之发生变化。图像不再是影院或电影演员的专属，来自政坛、商界及演艺圈的公众人物通过实况转播走进普通家庭，这些在电影银幕上难得一见的名人，几乎时时刻刻都在面对观众。快照给媒体社会的脸部消费同时带来了机遇和挑战，不计其数的摄影记者一刻不停地奔波于世界各地，不放过任何一张众所周知的面孔；此外，人们还能在电视上看到名人演讲或是大型晚宴的现场直播。然而，借助电视媒介而实现的观众与名人脸的交流，归根结底只是一种模拟；在节目播出过程中，媒体技术及规则始终在以一种看不见的方式对这种交流进行着操控。面对一张用纯熟技巧装扮起来的名人脸，无论记者如何窥探、企图揭开其真实面目，最终斩获的也不过是千人一面的"镜头前的微笑"。因此，记者们总是在苦苦等待一个出人意料的瞬间，他们希望公众人物的面具在无意中被掀开一角，抖落出图像消费者期盼已久的秘密。

在剧院里，演员的表演直接呈现在观众面前，发生在观众与演员之间的是一种直接和真实的交流。而大众传媒制造的明星脸与普罗大众的无名脸之间，不再有这种直接的交流。脸被图像所取代，进而演化为一种抽象式的暴力，它在操控观众的同时却不再回应他们的目光，脸变得遥不可及且仅仅指涉自身。和进入千万家庭的电视转播节目一样，它是一种匿名的脸，而电视机前的观众却误以为这是一种"面对面"的交流。大众的表情冲动所托非人，它所面对的只是一些被

[3] Curtis Prendergast,《时代出版集团的世界》(*The World of Time Inc.*, New York, 1986), 卷3：1960—1980, 280页以下，61页及下页。

7 温斯顿·丘吉尔（1874—1965），英国政治家，1940—1945年和1951—1955年，两度担任英国首相。——译注

用于公众场合的面具，这面具背后并不存在一个具体的"人"。媒介性在场始终是一种再现产物，它取代了以往的仪式性在场。在仪式性在场中，表演者是以肉身形式出现在众人面前的；而如今，"隔空在场"（托马斯·马乔语）的脸却对观众的存在熟视无睹。[4] 将所有目光吸引到自己身上却不做任何回应，是偶像的天然属性。偶像让自己在观众眼中变得遥不可及，并通过这种不对等来实现自己的偶像效应。电视转播则利用技术制造出一种新的不对等：电视画面里的脸越是被无限放大，电视机前的观众就越是显得渺小。

在一些国家，巨幅领袖像充斥着公共空间的各个角落。统治者借助图像的力量来施展威权，街头巷尾无人能逃脱这场图像的政治：一张脸统摄了所有人的脸。图像化在场是权力在场的象征。人们每天在报刊或电视上看到的那张脸，如同一张硕大无朋的面具出现在街头巷尾。为了宣示权力更迭，反抗者往往也将斗争的矛头首先指向这些巨幅画像。历史上的破坏偶像行为大多针对宗教膜拜图像或是统治者塑像而发起；时至今日，同样的行为仍在延续，在那些一直用以彰显威权的画像被捣毁的瞬间，统治者的虚弱也被暴露无遗。在 2011 年 1 月的埃及革命期间，愤怒的抗议者从墙上撕下了胡斯尼·穆巴拉克（Hosni Mubarak）[8]的画像，一夜间，这些高高在上的画像被证明不过是些花里胡哨的纸张（图 93）。一幅记录了上述场景的新闻图片揭示出名人脸的虚假和比例失当，它看似一张脸，事实上却不再是脸。[5]

回溯媒体脸的历史，现代复制媒体的意义也随之呈现。摄影为"脸"的流行拉开序幕，每个人都想通过摄影将自己诉诸图像，而这个愿望最终也得以实现。图像的技术可用性使每个人都能从事"脸部图像生产"，正如乌尔里希·劳尔夫（Ulrich Raulff）[9]所言，从此以后，"没有人再过着无图像、无脸的生活"。[6] 但

[4] Macho，1999，121 页以下。

8　胡斯尼·穆巴拉克（1928—　），埃及第四任总统，1981—2011 年在位。

[5] 见 2011 年 1 月 27 日《南德意志报》（Süddeutsche Zeitung），1 页。

9　乌尔里希·劳尔夫（1950—　），德国社会学家、翻译家、记者，著有《正常的生活》《看不见的瞬间》等。——译注

[6] 乌尔里希·劳尔夫，《公众形象或名人脸》（Image oder Das öffentliche Gesicht，Frankfurt a. M.，1984），见 Dietmar Kamper/Christoph Wulff 主编，Das Schwinden der Sinne，Frankfurt a.M.，1984。

图 93　胡斯尼·穆巴拉克领袖像前的抗议者,开罗,2011 年 1 月。

大众却并未因此获得属于自己的面孔,他们宁可选择私人快照这种方式来捕捉任意瞬间和面貌。与此相反,官方摄影在 19 世纪被证明是市民主体用以自我再现的一种有效媒介。市民主体希望与大众保持距离,并以自己的标准来反映其社会地位,于是专业摄影师不遗余力地在沙龙里搭建各种专门的舞台及背景,并为镜头前的主顾设计出与其身份相应的姿态。进入柯达时代后,自拍技术的出现使得普通人也可以成为摄影师。而在摄影术诞生的早期,照片是否呈现了脸的"真相",仍是个备受争议的问题,因为只有表情变化才能让一张脸焕发生机,而照片上的人脸却是纹丝不动的(215 页以下)。

然而,名人脸的生产却与印刷媒体息息相关,尽管在很长一段时间里,适

合于呈现摄影的印刷技术迟迟没有问世。19世纪40年代，美国摄影先驱马修·布雷迪（Mathew B. Brady）[10]曾在纽约、华盛顿两地举办过一个名为"美国杰出人物画廊"的人像摄影展。由于照相制版技术尚未出现，当时的《哈泼周报》只能以木刻形式来刊载这些照片。1860年11月，杂志封面刊登了亚伯拉罕·林肯（Abraham Lincoln）[11]的一幅木刻肖像，肖像根据布雷迪拍摄的照片而制作（图94），后者正是通过上述展览而为人熟知。[7]在传播公众人物的照片方面，杂志与布雷迪的摄影展形成了一种互补。在诞生不久的美利坚合众国，拥有一张布雷迪为自己拍摄的照片，相当于名流身份的资格认证。通过脸在媒体上的公开化，"美国杰出人物"获得了公共领域的在场。"杰出公民"的面孔应当成为反映美国社会面貌的一面镜子。之所以将这些面孔作为道德典范加以展现，是为了在民主时代赋予其应有的地位。[8]相反，如今的名流身份则只出现在媒体上，且形成于等级化的社会价值体系之外。

如前所述，在市民社会随着"一战"而告终之后，奥古斯特·桑德酝酿了一个新的拍摄计划：将人作为职业及社会地位的代表加以再现。他拍摄了作为不同社会类型、正在书桌前或是工地上从事社会或职业活动的人的面貌（217页）。这个系列作为官方影像资料以不同标准呈现了所有的社会阶层，甚至包括一直都受到排斥的底层群体。长久以来一直被否认的社会矛盾，在桑德的这部摄影集中得以清晰体现。这组作品似乎与市民肖像构成了一种对抗，因此在当时曾引发不少争议。在为桑德摄影集撰写的序言中，德布林甚至对作品中表现出的"因人类社会而导致的脸的扁平化"提出了抗议。[9]他认为这些作品标志着"二重匿名"时代的开始，市民时代那种个体化的面孔和具有表现力的头像，已随之成为历史遗

10　马修·布雷迪（1822—1896），美国摄影家，以关于南北战争的图片报道而闻名。——译注
11　亚伯拉罕·林肯（1809—1865），美国政治家、思想家，黑人奴隶制的废除者，第16任美国总统。——译注
[7]　1980年11月10日《哈泼周报》（*Harper's Weekly*），Nr.202。
[8]　Alan Trachtenberg，《布雷迪人像作品》（*Brady's Portraits*），见 *The Yale Review*，1984年第73期，230—253页。
[9]　Alfred Döblin，《脸、图像及其真相》（*Von Gesichtern, Bildern und ihrer Wahrheit*），见 Sander, 1979, 15页；另参见 Raulff, 1984（见注释6），54页。

图 94 亚伯拉罕·林肯像,《哈勃周刊》(1860 年 11 月 10 日)封面,马修·布雷迪创作。

迹。本雅明则为人脸不再由传统肖像来定义而仅仅"反映现有社会秩序"感到欣喜（115页；217页）。在此意义上，他将桑德的摄影集作为"练习簿"大加推荐，称现代民主时期的人们能够从中看到自己的身影。这也和他对电影的理解相一致：爱森斯坦影片中所展现的苏联社会的画面被他誉为典范。[10]

另外一种现代大众传媒——画报，在当时却很少被提及。对无处不在的偶像——这种美国进口产品（与好莱坞影片类似）引起了褒贬不一的反应——的**脸部崇拜**，导致了肖像中**脸的缺失**，画报恰好弥补了这一缺失。这些偶像是作为一种新的、完全通过报刊或电影等媒体得以构建的公共领域的符号而出现的。那些只存在于媒体的名人脸传播开来，并超越了一切民族和政治界限。它们使一个丧失了身份确信的社会，沉迷于由演员主宰的虚幻世界。演员用自己的脸制造出一种普遍类型，对这一普遍类型的认识为社会提供了源源不绝的幻觉。具有造梦功能的媒体通过抽象的传播来制造偶像，在这种传播中，每个熟知偶像的普通人都能重新找到自己。

在很长一段时期内，电影在这些媒体中都起到了先驱和示范作用。当特写镜头出现在银幕上时，消失在黑暗中的无数张匿名观众的脸便等同于唯一一张脸。制造出"面对面"假象的特写镜头，最初曾让大众陷入"巨大的困惑"，正如罗兰·巴特所说，他们同时以极其私密的方式体验了这种"绝对的面具"（290页）。[11] 德勒兹认为，这样的脸是一些"情感影像"，因为它们作为载体将纯粹表情从脸上剥离下来。一个脸部近景"即为脸"[12]，但它同时也与脸截然相反，因为它被包围在制造幻觉的电影媒介中。在这样一种媒介里，它根本不可能走"近"我们。电影里的明星脸与它们所使用的媒介一样，都是虚幻的。在电视时代，作为偶像的电影明星已不像从前那样光芒四射。

如今，政治家和体育明星也同电影明星展开角逐。正如看上去的那样，他们与观众同时在场，而不是作为某部剧情片里的人物。这批新的明星在塑造自己的

[10] Walter Benjamin,《摄影小史》(*Kleine Geschichte der Fotografie*, Frankfurt/M., 1963), 见 *Das Kunstwerk im Zeitalter seiner technischen Reproduzierbarkeit. Drei Stufen zur Kunstsoziologie*, 84页及下页。
[11] Barthes, 1957（见注释1），73页。
[12] Gilles Deleuze,《运动—影像》(*Das Bewegungs-Bild*, Frankfurt/M., 1989), 123页, 139页。

公众形象方面不遗余力,与电影演员不同的是,他们没有现成的台本可供使用。在吸引公众眼球的争夺战中,他们需要依靠形象顾问的帮助。美国流行音乐巨星迈克尔·杰克逊(Michael Jackson)[12]不满足于仅仅在媒体上现身,为了以一张符合期望的媒体脸出现在(以白人为主的)观众面前,他接受了一系列整容手术。2009年人们对杰克逊的悼念更多的是与一张脸的告别,这张脸被人们铭记在心,尽管经历多次易容,它却始终无处不在。

如今,人们也能通过公共活动的现场直播看到政治家与歌星的身影,这些公众人物在新闻报道中扮演着各式各样的角色,正是这些角色决定了他们的公众形象。类似地,人们的"表情冲动"也有了不同的指向。最初,大众往往将电影明星或摇滚明星作为自己心目中的偶像,今天,理想图像也被其他的偶像所占据。观众寻求与媒体脸进行交流,仿佛它们与自己一样是活生生的人。20世纪50年代那些像雪片一般寄往美国电视台的歌迷来信,在电视刚刚兴起的时代只是一个微不足道的开始。但即便在当时,大众也已被那种渴求空洞目光回应自己的冲动所支配,他们徒劳地想把偶像的目光吸引到自己身上。当天真愿望化为泡影之后,这种默默无闻、无人回应的追捧又被另一种愿望所取代,即化身为偶像,成为自己偶像的分身。因此,整形手术只是支配歌迷来信的同一种表情冲动的极端实现形式。普通人希望借助整形手术而获得一张明星脸。电视上整天传播着人们梦寐以求的"脸",而电视镜头也最终对准了那些在偶像崇拜中将自己的脸作为献祭的粉丝。2004年开播的《我想有张明星脸》(*I want a Famous Face*),使观众有机会目睹以打造明星脸为目的的整形手术,这种现场参与的感受是如此真实,仿佛他们自己的愿望也借此得以实现(41页)。[13]

接受手术的粉丝不仅试图在生活中效仿自己的偶像,而且希望拥有一张与后者相仿的脸。他们认为自己的脸并没有任何价值,只有拥有一张明星脸才能确保

12 迈克尔·杰克逊(1958—2009),美国歌手、舞蹈家、演员、唱片制作人,全球流行文化代表人物。——译注

[13] 参见《电视节目:血、脂肪和眼泪》(*TV-Programme: Blut, Fett und Tränen*),见 *Der Spiegel*,2004年7月19日,144页以下。

他们在茫茫人海中脱颖而出。由于他们所认同的仅仅是一张媒体脸而非真人,"脸的交换"(与目光交换相反)便成为脸部消费仪式里的一个自然而然的结果。于是,在脸上佩戴人造面具的原始习俗在现代社会以一种荒诞的方式得以延续。人们宁可终其一生戴着面具四处游走,也不愿满足于拥有一张天生的脸,天然的脸让他们感到无所适从。

表情冲动并不是现代产物,但它经由大众传媒的脸部强制而变得更加不可避免。控制大众并使其凝聚在一起的面部崇拜是如此强大,以至于它所涉及的不是真实的脸,而只是出现在媒体上的面具。面对强大的面具,天然的脸可谓不堪一击。天然的脸无法回应面具的目光,因为它根本没有被后者关注。从前,社会群体分为两类,其一是在仪式中佩戴面具进行表演的人,其二是观看表演的人群。但这种仪式是在一个真实场所(城市广场或大厅)内进行的,无论是表演者的脸还是周围观众的脸,都有一种**身体性在场**。而我们今天所面对的却是一种**象征性在场**,它依赖于屏幕并制造出"近"距离的假象,但其本质上只是一种作为无名大众的体验。这种依赖于机器的感知方式使图像问题也发生了很大变化。

拥有生命的观众与技术图像,从一开始便没有可比性。技术图像面对观者的方式也不同于原始面具以僵滞的表情力量及仪式性权威面对观众的方式。媒体制造的面具不仅有脸的照片,还有记录了声音与表情变化的影像片段。因此尽管有媒介的距离,它却提供了一种直接体验。这曾为电影特写镜头所特有(290页),而在电视时代,它成为一个普遍标准,脸在其中始终占据主导,因为它说出了我们所期待的一切,并使表情语言更加丰富。媒体脸的成功之处恰恰在于,我们只认识其图像形式,却把这种图像形式误当作脸。如同真实的脸一样,媒体脸上的表情变化看似自然生发,实际上它是一个精心计算的结果。尽管我们明白这些面具/脸为大众传媒所操控,但我们也已对这种戏剧手法习以为常,甚至于完全忽略了媒介的存在。我们自以为熟识一张媒体脸,就像熟识某个人一样。媒体脸之所以显得生动真实,仅仅是因为它与被我们当作媒体脸的那个人密不可分。

即使是那些没有看过玛丽莲·梦露（Marilyn Monroe）[13]影片的人，对这张明星脸也并不陌生。这是一张值得探究的脸。时至今日，它仍旧被视为色情的代名词。那些在影片中扮演过梦露并竭力模仿她一颦一笑的女演员，都已成为这张脸的化身。这是一张无处不在的脸，它早已融入集体记忆的光晕，在梦露生前即从她身上分离出来。这张脸同时也让人回想起那个众星云集、梦露名噪一时的年代。她的脸作为偶像崇拜的对象被团团包围，不同于时下那些在媒体上昙花一现的名人脸，她是一个永恒不变的偶像。鉴于众多艺术家曾以梦露的脸为题材对媒体脸及媒体本身展开分析，因此她在本书中占有一个特殊位置。

在围绕梦露的脸所展开的关于媒体的探讨中，安迪·沃霍尔（Andy Warhol）[14]充当了先锋角色，他不仅从梦露身上揭示了大众明星的本质，还通过一种顺应市场潮流和极具广告效应的流行画像，让画廊艺术成为了大众传媒的竞争者。1962年8月，梦露被发现死于洛杉矶的私人寓所。用新闻报道的话语风格来讲，当时的沃霍尔与无数公众一样，对这一事件深感震惊。全世界的人们都在吊唁一张媒体脸，这张脸不再属于一个活人，而只能成为记忆中的追寻对象。梦露的脸似乎通过她的死变成了一张死亡面具。死亡是只有肉身才会经历的现实，而媒体脸却能永生不死。

沃霍尔的"玛丽莲系列"不仅让人联想到活着的梦露——因为梦露本人在生前即已是自己的扮演者——他还在每个梦露版本中展示了数量不等的脸，其中任何一幅都可作为单张作品独立出售，凸显了可任意扩展的量产特征。这些作品包括"六联张"，以及含二十张头像在内的组合。沃霍尔制作这一无穷尽的"玛丽莲系列"时所采用的原型具有关键意义，它是一幅颇为性感的黑白照片，取自电影《飞瀑欲潮》的宣传海报，1953年梦露正是凭借此片而一举成名（图95）。沃霍尔将照片中女演员的上半身剪去，只保留脸部，以一种简洁醒目的方式充分展示了脸

[13] Marilyn Monroe（1926—1962），美国电影演员，流行文化的标志性人物，代表作品有《尼亚加拉》《彗星美人》等。——译注
[14] 安迪·沃霍尔（1928—1987），美国艺术家、电影导演、出版商、音乐制作人，美国波普艺术最重要的开创者之一。——译注

图 95　安迪·沃霍尔对影片《飞瀑欲潮》(1953 年)宣传照的剪裁设计,1962 年,匹兹堡,安迪·沃霍尔博物馆。

的面具特征。[14] 假如对沃霍尔建构的媒体脸无所察觉,我们便无法看到这张脱离了身体而单独存在的脸。它是一张超越时空的面具,仿佛出自媒体本身。丝网印刷这种方式很适于将一种既有的俗套转化为另一种俗套。沃霍尔本人在描述这一过程时曾说:"你拿起一张照片,把它放大后转为胶面丝网,然后将油墨滚印上去,

[14] Christoph Heinrich,《安迪·沃霍尔的摄影》(Andy Warhol-Photography, Ausstellungskatalog, Hamburger Kunsthalle/The Andy Warhol Museum, Pittsburgh, Hamburg, 1999), Nr. 54; 另参见 John Coplans,《安迪·沃霍尔》(Andy Warhol, New York, 1971), 68 页以下; Cécile Whiting,《安迪·沃霍尔:公共明星与私密自我》(Andy Warhol, the Public Star and the Private Self), 见 Oxford Art Journal, 1987 年第 10 期, 58 页以下; 另参见佳士得拍卖图录《战后及当代艺术晚拍》(Post-War and Contemporary Art, Evening Sale), 2008 年 10 月 19 日, 对《玛丽莲双联画》的赞誉见 108 页以下; 关于作品的制作工艺另参见 Christiane Kruse,《死者与人造皮肤:介于艺术与大众传媒之间的明星面具》(Tote und künstliche Haut. Die Maske des Stars zwischen Kunst und Massenmedien), 见 Daniela Bohde/Mechthild Fend 主编, Weder Haut noch Fleisch. Das Incarnat in der Kunstgeschichte, Berlin, 2007, 181—198 页。

使油墨在透过丝网的同时并不透过胶面，你通过这种方式得到的图像每一次都会有细微差别。"[15] 自此，与印刷媒体相关的机械复制品正式走进艺术展。

丝网印刷的布面油画《玛丽莲双联画》（1962年）是"玛丽莲系列肖像"之一，但这些肖像的原型并非梦露本人，而是取自一张新闻图片（图96）。[16] 画面中的两个头像在接缝处彼此重叠，强调了作品的系列特征，且两个头像分别附有艺术家签名，整幅作品上还印有献给购买者的题词。图像的垂直排布方式让人联想到一段胶片上只有在放映时才会活动起来的两帧画面。与沃霍尔其他的丝网印刷品一样，这些"梦露"的区别并不在于被再现的人物——如果还能称其为"人物"的话——而在于痕迹分明的生产方式。沃霍尔作品中的那种模糊的轮廓和艳丽的色彩不会

图96 《玛丽莲双联画》，安迪·沃霍尔，1962年，私人收藏。

[15] Germano Celant,《超级沃霍尔》(*SuperWarhol*, Ausstellungskatalog, Grimaldi Forum, Mailand, 2003), 62页。

[16] 作品尺寸为 66cm×35.5cm，参见佳士得拍卖图录（见注释14），Nr. 28, 108页；另参见 Georg Frei/Neil Printz 主编,《安迪·沃霍尔作品展分类目录：绘画与雕塑1961—1963》(*The Andy Warhol Catalogue Raisonné*, New York, 2002), 卷1, Nr.278。

出现在任何一张鲜活的脸上,这些"梦露"头像所展示的不过是媒体制造的一个表面。沃霍尔的策略即在于揭示出这些"表面"的本质,这些出现在媒体中的"表面"往往被我们混同于一张真实的脸。"假如你想对安迪·沃霍尔有所了解,那么你只需要去注视表面(我的绘画、电影和我自己),我就在那里。表面之下什么也没有。"[17] 被剥离了身体性的脸,在媒体制造的表面上往来穿梭。沃霍尔由此萌生了与大众媒体一决高下的想法。1962 年秋,"玛丽莲系列"在纽约斯泰勃(Stable)画廊首次展出即大获成功。为了与最前沿的艺术潮流保持同步,纽约现代艺术博物馆甚至在展览现场当即购买了其中一个样本。

大约十年后,沃霍尔开始以同样的方式创作他的"毛泽东系列"。该系列以不同的数量、尺寸和色彩缔造并传播着一个独一无二的现象。"明星既是活人,也是一种现象",同样地,玛丽莲也"从不是她本身",而是始终作为复制品进入人们的感受:原型与摹本间的区别已荡然无存。[18] 媒体脸通过在公共媒体中无处不至、反复不断的在场而最终成形,这其中包含了"脸"向刻板形式的转化。名人面孔的无脸性不同于大众面孔的无脸性,前者是一张面具,人们不会再在面具背后寻找一张脸,因为这面具没有隐藏或掩盖什么,它只是向人们展示着某个已知事物。

同样在 1962 年,影像艺术家白南准(Nam June Paik)[15] 也创作了一个以梦露为题材的装置作品。但该作品与"脸"的关系一直很少引起关注,那种转瞬即逝的特征使其完全不同于沃霍尔的"玛丽莲"版本。作品采用了装置的创作思路,通过材料的汇集来表达某个观念,以此来开启新的视角。梦露死后,许多报刊都以其生前照片为配图,报道了这位明星的死讯,白南准将他搜集到的所有相关报

[17] Gretchen Berg,《无所失去:安迪·沃霍尔访谈》(Nothing to lose: Interview with Andy Warhol, New York, 2002),1967 年 5 月,转引自 David Bourdon, Warhol, 10 页。
[18] Victor Stoichita,《皮格马利翁效应:从奥维德到希区柯克》(The Pygmalion Effect. From Ovid to Hitchcock, Chicago, 2006),190 页。
 15 白南准(1932—2006),美国韩裔艺术家,被认为是录像艺术的创始人,主要作品有《全球林》《电视花园》等。

刊首页集于一处，取名为《再见，玛丽莲·梦露》（图 97）。[19] 作品使用了由大众传媒制造的最新产物，这些媒介产物（电影剧照、快照、图片报道等）凭借对同一张脸的复制和对已故明星千姿百态面貌的呈现而引起轰动。

与此同时，新的问题也随之而来。白南准的作品呈现给我们的不是同一个图像，甚至不是沃霍尔作品中那种脱离了任何语境的僵化呆板的媒体脸，而是一些展现私密场合或具有炒作性质的新闻图片，这些媒体脸千差万别，以至于无法确定它们属于同一人。画面中的女明星笑容甜美，艳光四射，她或是正在同亚瑟·米勒（Arthur Miller）[16]交谈，或是正在盛装出席某个晚宴；除电影剧照外，还有梦露的一些日常快照。随着她的死，这些过往生活成为一种无法逾越的障碍。新闻标题都采用了过去时形式（例如《梦露生前画面》或《她孤独地死去》），对画面中捕获的"当下"构成了一种否定。正如一些评论所称，在这张笑脸背后隐藏着的是死亡。

1999 年，白南准创作了《再见，玛丽莲·梦露》的新版本——《追忆 20 世纪》，该装置由一个放有老唱片的柜子和一台留声机组成。由于留声机在日常生活中已较为罕见，因此观众会情不自禁地打开唱机。作品所要传达的含义也随之发生细微变化。在这里，报刊的配图是作为 20 世纪残留的旧媒体而出现的，它们是封存了"脸"的容器，正如唱片封存了声音。图片是在梦露死后短短几天内刊发的，那时它们就已变成容器。其中大多数图片都取自过期杂志，还有一些则来自当时的新闻报道。于是，在第一版《再见，玛丽莲·梦露》中就已提出的问题，在这里重新浮现。两个版本都没有对同一图像进行重复展示，但我们却在千差万别的图像中辨认出了同一张媒体脸。通过大众传媒而广为流传的梦露照片不计其数，尽管这些图像千变万化，但定格在画面中的那张明星脸却永远是它刻在集体记忆中的模样。这个图像烙刻在我们的头脑和记忆里，它没有自我复制，却被观者转

[19] Wulf Herzogenrath 主编，《白南准：激浪派录像》（*Nam June Paik: Fluxus-Video*，Ausstellungskatalog, Kunsthalle Bremen, Bremen, 2002），44 页及下页；Christoph Brockhaus 主编，《白南准：激浪派与录像雕塑》（*Nam June Paik: Fluxus und Videoskulptur*，Ausstellungskatalog, Lehmbruck-Museum, Duisburg, 2002），72 页；Drechsler, 2004, 86 页及下页。

16 亚瑟·米勒（1915—2005），美国剧作家、梦露的第三任丈夫，代表作有《推销员之死》《熔炉》等。——译注

图97 《再见,玛丽莲·梦露》,白南准,1962/1999 年,维也纳,现代艺术博物馆(原哈恩美术馆)。

化成了这位女明星的复制品。与媒体一样，梦露的照片在其生前也是在不断变化的，但属于她的那张媒体脸，却早已进入了集体想象。

16. 档案：对大众面孔的监管

自 19 世纪起，以警方为代表的政府部门开始在采集人脸数据的基础上创建脸部"档案"。作为一种针对匿名人群的统计和监控手段，它构成了与名人脸相反的另一极。面目模糊的不法之徒藏身于都市人群，政府部门的管治对其鞭长莫及。为了消除犯罪分子对社会形成的危害，统治机构发明了一系列行之有效的面部监控手段。在此背景下，将个体纳入社会学统计的脸部"档案"计划应运而生。摄影术的运用为档案图像的准确性提供了保障。[20] 那些希望逃脱警方视线的案犯或犯罪嫌疑人，被强制拍照和存档。采用此种监控（surveillance）手段的目的在于，将所有轻易能遁入人群的匿名面孔记录在案。此外，它还能有效防止罪犯以改头换面的方式逃避警方视线。官方希望借助图像档案更准确地抓捕案犯和确定罪犯身份，建档并不是为了获得关于个体性的新的认识——恰恰相反，统计程序只针对那些可为官方机构提供有效信息的身体特征。

真正意义上的"人群"最早出现在法国大革命时期。法国大革命的编年史作家路易斯－塞巴斯蒂安·梅西耶对面相学家拉瓦特尔推崇备至，他的目标是"从形形色色的脸上读出人们深埋在心底的秘密"。[21] 梅西耶曾兴致勃勃地"在茫茫人群（foule）中"搜寻那些尚未被湮没的面孔[22]，无奈却最终发现，面相所体现的已不再是某个人的个体特征，而是其所属阶级的特征。他的同时代人狄德罗，同样也对这个难以捉摸的社会中不同阶级间的对抗怀有浓厚兴趣。狄德罗对"民

[20] Sekula，1989，343 页以下，尤其见 373 页。
[21] Louis-Sébastien Mercier，《巴黎众生相》（*Tableau de Paris*，1788）卷 4，102 页；参见 Courtine/Haroche，1988，7 页。
[22] Mercier，1788（见注释 21），143 页。

众"怀有一种矛盾的感情，在他看来，民众的脸要比那些宫廷面具更加真实，但不受约束和难以管治的民众同时也是埋在人群中的导火索。[23]

19世纪，随着都市人群趋于密集，人群的匿名性与日俱增，同时也对官方统治构成了越来越大的威胁。被奉为侦探小说鼻祖的埃德加·爱伦·坡（Edgar Allan Poe）[17]在其短篇小说《人群中的人》里，第一次对大都市人群进行了细致入微的描绘。隐没于人群中的主人公有一张"难以捉摸"的脸，他在光线昏暗、不为人知的街巷中迂回穿梭，千方百计地掩盖自己的面目和行踪。若不加以追踪，人们很难把这张脸与某个特定的人联系在一起。19世纪60年代后，大都市巴黎成为了画家们钟爱的题材。爱德华·马奈（Édouard Manet）[18]这位波德莱尔式的"浪荡子"，漫步于大街小巷，描绘茫茫人海中的现代巴黎众生相。无论是夏日花园咖啡馆、赛马场和舞会，还是热闹非凡的博洛尼亚港口，都是他热衷描绘的城市风光（图98）。[24]他的画面上常常是密密匝匝的人群，以及巴黎人五光十色的装扮。

1835年，社会学奠基人之一阿道夫·凯特勒（Adolphe Quetelet）[19]发表了他的代表作《论人及其能力的发展》。书中指出，大城市居民的"个性特征正在消失，无论在心理方面还是性格方面都是如此"；与此相反的是，"构成一个社会的普遍特征正在显现出来"。[25]凯特勒认为，所谓的社会统计学有助于对社会中正在形成的新类型做出概括和评价，通过数据统计可以对人的社会身份加以认识。他还提出了"平均人"（Homme moyen）的概念，"平均人"即"普通"市民，它

[23] Denis Diderot,《论画》(*Essais sur la peinture*, Paris, 1984), 173页。
 17 埃德加·爱伦·坡（1809—1849），美国诗人、小说家、文学评论家，被誉为"侦探小说的鼻祖"，代表作有《黑猫》《莫尔格街谋杀案》等。——译注
 18 爱德华·马奈（1823—1883），法国写实派与印象派画家，印象主义的奠基人之一，代表作有《吹短笛的男孩》《奥林匹亚》等。——译注
[24] 作品尺寸 62cm×100.5cm，参见 Theodore Reff 主编，《马奈与现代巴黎》(*Manet and Modern Paris*, Ausstellungskatalog, National Gallery of Art, Washington, 1982), 151页以下。
 19 阿道夫·凯特勒（1796—1874），比利时统计学家、数学家、天文学家，他在人体测量方面首创的"凯特勒指数"（身高—体重指数）被沿用至今。——译注
[25] Adolphe Quetelet,《论人及其能力的发展》(*Sur l'Homme et le développement de ses facultés*, Brüssel, 1846), 转引自 Sekula, 1989, 343页以下、354页以下；Adolphe Quetelet, *Lettres sur la théorie des probalités*, Brüssel, 1871。

图 98 《福克斯顿号启航》，爱德华·马奈，1868 年，温特图尔，奥斯卡·赖因哈特美术馆。

作为一种新的典范起到了维护社会稳定的作用。[26] 在市民社会，"正常"成为一种被高度强制化的行为模式，以至于铲除犯罪分子和净化社会被视为一种主要任务。面相学家曾一度热衷于研究罪犯面孔，他们一致认为罪犯脸上表现出的是与市民理想相悖的"堕落"和"变质"。而人们所不愿面对的一些新问题，也随之浮现。面相学讨论最终围绕一个问题展开：犯罪是不是一种与生俱来的禀性。如果犯罪是某些人的天性，那么这些人在犯罪之前就必须被绳之以法。但人们很快便发现，与生俱来的罪犯面孔只是一种不切实际的幻想，根据面相推断性格的最后一线希望也随即落空。

[26] Sekula，1989，354 页。

未来即将出现的名人脸在公共媒体中被去身体化，以便能够无处不在；隐没于人群中的面孔则与此不同，为了揭示其身体性，官方机构对匿名面孔展开追踪。[27] 鉴于脸在人群中的匿名化，档案中收录的个人资料都被配以编号、加盖公章。在未录入档案之前，各种类型化的脸本身即已作为面具而存在，录入档案的脸在此基础上被再度化简为面具，此时的它只作为一个监控因素而存在。面对新掌握的档案资料，面相学家们蠢蠢欲动，试图根据颅骨形状和面部特征辨别出不符合正常性格和道德标准的偏差，即所谓的"堕落"。

众所周知，身份证的历史比护照相片更为久远。身份证早在中世纪晚期就已出现，但在很长一段时间里，它所依据的却是极其不准确的类型化的个人特征说明。[28] 直到19世纪新的复制技术使图像得以大规模应用之后，照片才成为一种身份识别标准。为了将照片用于档案资料，阿方斯·贝蒂隆（Alphonse Bertillon）[20] 于1882年在巴黎警署成立了一个部门，并在工作中首次引入了"体貌特征"（signalement）的概念，即他所说的"用于身份识别的个人特征描述"。[29] 个人特征描述以人体测量与对不可更改的体貌特征的判定为基础。贝蒂隆在"侧面像"与"正面像"之间做了区分，采用侧面像的目的是为了排除变化不定的表情与因年龄而发生的外观变化。该部门还编订了一本关于"头部或身体侧部一般形状"的图片目录，每张图片都配有相应的专业术语；另一份记录了不同耳朵形状的目录也体现出同样的缜密与细致。[30] 为便于进行对比，档案卡（fiche）都采

[27] Vec，2002。

[28] Valentin Groebner，《个人身份证：证明与证据》（*Der Schein der Person. Bescheinigung und Evidenz*），见 Hans Belting/Dietmar Kamper/Martin Schultz 主编，*Quel Corps? Eine Frage der Repräsentation*，München，2002，309页以下。

20 阿方斯·贝蒂隆（1853—1914），法国犯罪学家、人类学家，被公认为"指纹鉴定之父""西方刑侦技术鼻祖"，其发明的一套用于身份识别的人体测量系统，日后被命名为"贝蒂隆识别法"。——译注

[29] Alphonse Bertillon，《用于身份识别的人体测量学》（*L'Identification anthropométrique*，Paris，1893）；Dr. v. Sury 主编，《人体测量学方面的体貌特征》（*Das antropometrische Signalement*，Bern/Leipzig2，1895），72页；关于贝蒂隆另参见 Martine Kaluszynski，《共和身份：作为治理技术的贝蒂隆识别法》（*Republican Identity. Bertillonage as Government Technique*），见 *Documenting Individual Identity*，Princeton，2001，123页以下；Vec，2002。

[30] Bertillon，1893（见注释29），图41，图56。

用了统一的格式。编订档案卡的关键在于，把握体貌特征的细节，因为这些细节体现出了与作为档案系统依据的标准之间的偏差。"体貌特征照"（photographie signalétique）是一种附有标准化文字描述的标准相。因此，所谓"portrait parlé"并不是"会说话的肖像"——如果还可以称其为"肖像"的话——而是一张与个人特征描述相匹配的相片。"描述"（inscription）则是对骨骼结构（如鼻子与额头及下颌的长度比例）等身体特征的文字记录，以便于在堆积如山的档案中快速准确地查找出某个人的资料。

由此可见，贝蒂隆创立的这套分类系统完全以个人身份识别为目的。经过多年的不懈努力，他申请的项目经费终于获批。依照他的计划，警署"安排四组警员（每组两人）对前一天被捕的罪犯进行测量，每天上午九点到十二点之间最多可测量一百五十人"。[31] 贝蒂隆在十年间搜集了大约十万张照片。但面对每天数以百计的新增罪犯，照片的数量远远不够。要想让档案发挥作用，就不能让面目模糊的大众在其中重现。因此，警方为外出执勤的警员配备了人手一册的罪犯资料。警察在搜捕罪犯时随身携带的"肖像描述"由影像资料（照片）和各种测量数据组成，后者是对照片的一种补充和校正（图99），[32] 它包括人体测量数据、侧部轮廓（如头后部呈扁平状）、脸部特征（如高颧骨）、衣着及营养状况等。折叠后的表格可轻易放入背包。这套方法已不再是过去那种理想比例意义上的"人体测量学"，而是一种以科学原理为基础的档案数据采集，它使人群中的脸变成了一个纯粹的统计特征。

然而事实证明，被录入档案的脸仍旧不是一种可靠的数据载体，这也就解释了照片作为档案资料在 19 世纪由盛转衰的原因。1887 年，法国官方颁布法令，宣布今后不再将照片作为具有法律效力的个人身份识别依据。该法令还指出，必须寻找"更加可靠和低成本的"新方法。事实上，照片的所谓索引性（Indexikalität）或痕迹保真度，在个人档案中并没有发挥其应有的作用，因而终究无法满足个人档案

[31] Alphonse Bertillon，见 *Forum*，1891 年第 113 期，335 页。
[32] Bertillon，1895（见注释 29），图 80。

图 99 肖像描述，阿方斯·贝蒂隆，原载于《用于身份识别的人体测量学》，1895 年。

图 100　照片相似但不为同一人的情形，阿方斯·贝蒂隆，原载于《人体测量学方面的体貌特征》，1895 年。

的需求。在罪犯改头换面的情况下，脸并不能泄露他／她的真实身份。照片无法揭示一个人的外观变化，它具有欺骗性，所捕捉到的也仅仅是外观上的差异。阿方斯·贝蒂隆最终不得不承认，无法根据"照片的相似性"来确定嫌疑人身份的情况，的确时有发生（图 100）；一方面，存在"民族相似性（茨冈人）"或"家族相似性（双胞胎）"，而另一方面，一个人的外观也可能发生某种有意（例如通过蓄须）或无意（例如随着年龄增长）的变化，变化前后拍摄的照片"虽然存在明显差异"（图 101），但仍旧来自同一人。[33] 尽管照片的可信度高于以往的任何图像，但这也

[33]　Bertillon, 1895（见注释 29），图 59（b），图 60（b）。

图 101 照片有明显差异但实为同一人的情形,阿方斯·贝蒂隆,原载于《人体测量学方面的体貌特征》,1895 年。

证明了,真实存在或貌似存在的相似性不再是一个图像问题:问题出在人的脸上。当一张照片很难被认定为某个人的图像时,它是不可能比脸更具有说服力的。

不知不觉间,照片对于统计学的价值被逐渐削弱。在贝蒂隆发表其代表作《用于身份识别的人体测量学》的同一年,即 1893 年,弗朗西斯·高尔顿(Francis Galton)[21] 在指纹识别技术研究方面取得了突破性进展。在亚洲殖民地,威廉·詹

21 弗朗西斯·高尔顿(1822—1911),英国自然科学家、人类学家、遗传学家、优生学家、地理学家、统计学家、气象学家,曾率先使用"优生学"一词,其关于指纹的论著对现代刑侦技术有很大贡献。——译注

姆斯·赫歇尔（William J. Herschel）[22]因其在殖民地管理工作中引入指纹识别的方法而闻名遐迩，指纹识别作为一种统治工具很快在巴黎得到效仿。但这一做法却在不列颠本土激起了广泛抗议，反对者认为，指纹识别对传统意义上的人类图像构成了一种威胁，在此之前，人类图像一直与人的面部紧密相关。[34]通过指纹而非面部进行身份识别，意味着脸所独有的代表性让位于一种并不显著的身体痕迹。起初，弗朗西斯·高尔顿试图通过重复曝光的"合成相片"（Composite portraiture）来探寻人脸的恒定特征，但面对一张张样貌普通的面孔，他的计划不得不以失败告终。[35]同样在贝蒂隆的分类系统中，对脸部真实性和表现力的信赖也同样难以为继。在以人脸识别为依据的建档过程中，脸被证明是一种难以捉摸的面具。

如今，指纹识别已被一系列新技术所取代，其中包括自2010年起用于欧洲防伪护照的虹膜识别方法。虹膜识别技术利用光束对虹膜样本进行扫描，再将扫描结果与数据库进行比对。作为身份识别依据的身体痕迹重新从指端回到面部，但并没有返回到具有个体特征的表情。确切地说，脸变成了一种由隐形微数据（Mikrodaten）组成的数据载体，其表面基于电子图像的分辨率而得以显现。曾经用以标明身份的脸被抽象和量化，仅仅发挥信息存储的功能。自从人脸变成屏幕上的可操控对象之后，其肖像特征也在不断削减。对统治机构的人脸识别程序而言，投射在一张脸上的目光已无足轻重。

正如在公共空间内活动的人群总是被监控视频持续记录行踪，[36]生物统计学也对人脸施以全面控制。自动人脸识别技术（AFR）对（唇、鼻、眼等）单个面

22 威廉·詹姆斯·赫歇尔（1833—1917），英属印度殖民地官员，第一个将指纹用于合同签署确认的欧洲人，指纹鉴定法的开创者。——译注

[34] Vec, 2002, 47页以下; Simon A. Cole,《嫌犯沁身份：指纹识别与犯罪识别史》(Suspect Identities. A History of Fingerprinting and Criminal Identification, Cambridge, 2001), 32页以下。

[35] Karl Pearson,《弗朗西斯·高尔顿传》(The Life, Letters, and Labours of Francis Galton, Cambridge, 1924)。

[36] Thomas Y. Levin主编,《Ctrl [space]：从边沁到"老大哥"的监控修辞学》(Ctrl [space]. Rhetorics of Surveillance from Bentham to Big Brother, Ausstellungskatalog, Zentrum für Kunst und Medientechnologie, Karlsruhe, Cambridge, Mass./Karlsruhe, 2002)。

图 102　人脸识别原理示意图，原载于《采用人脸识别技术的锁控系统》，蒙托诺里·杜埃等著，1997 年。

部特征之于准确识别的重要性进行分析，在此，脸必须转化为一个平面的研究场域才能提供所需信息。此外，脸部平面的标准化（normalization）也是必不可少的。脸部匹配是人脸识别的一项辅助技术：系统就某一张脸是否与所输入人名匹配回答"是"或"否"，同时在这张脸上搜索与输入姓名的最佳匹配结果（图102）。[37] 归根结底，系统只能回答某张特定的脸是否已被存储，以及数据库中是否有一张脸与某一人名存在关联。只有当系统打破了脸的图像特征，仅仅存储虽不显著却包含信息的细节——由于这些细节只能通过整形手术施以改变，因此整形手术的日益普遍对人脸识别系统构成了一种威胁——才能发挥其应有效用。

由此，脸和面具陷入了一种新的关系。存储在档案中的脸仅仅是一些孤立的统计对象，这势必导致脸的面具化。只有借助电子技术才能让面具透露出那些不在场的面具佩戴者的信息，而这项技术仅局限于对不包含表情值的细微外部特征进行分析。一个人身上最不显著的特征，恰恰是数据提取过程中最受关注的焦点。作为一种数据载体，脸变得与被系统读取的单个数据一样抽象。这一点与图像价值的重估不谋而合：在今天，图像仅仅被用于一切脸部数据的可视化。与此同时，人脸已失去了以往其作为图像或图像载体时的那种核心意义。

在脸的危机时代，档案将所有个体无差别地纳入统计学范畴，个体命运遭

[37] Motonori Doi 等，《采用人脸识别技术的锁控系统》（Lock-Control System Using Face Identification），见 Joseph Bigun 等主编，Audio-and Video-Based Biometric Person Authentication，Berlin/Heidelberg，1997，361 页以下。

到漠视。面对这一状况，大众传媒也开始发出抗议之声，关于死亡的体验成为引发批评的导火索。1969 年 6 月 27 日，面对越南战争阵亡士兵人数的急剧上升，《生活》杂志发起倡议，呼吁民众抵制美国政府发动的对越战争。在阵亡将士纪念日这一天，《生活》杂志公布了一周内阵亡的 242 名美军士兵的名字及照片。封面上是一张年轻的面孔（图 103），这张脸正在向无动于衷的公众发出质询，仿佛是在追问年轻士兵的死因。这期杂志推出了题为《阵亡美军士兵的脸》的一周精选，呼吁美国民众在全社会发起广泛抗议，抵制越战。内页上刊登了 242 名阵亡士兵的证件照（其中大多数由死难者亲属提供），编者通过配图文字告诫读者，不要将死者仅仅视为一个抽象的统计学数字，而是应当"停下脚步，凝视这些脸，我们不仅必须知道有多少死难者，更要知道他们是谁。这一张张或许只有死者亲友才熟悉的面孔，一双双无辜而年轻的眼睛，正在对我们所有人开口说话"。[38] 形同档案的"画廊"里的每一张脸，都是对美国政府发出的有力控诉。被圈在方框中的脸虽然看上去彼此相仿，却在各自的位置上被赋予了强烈的表现力。

与此同时，档案在艺术领域也激起了批判的回声。20 世纪 70 年代以来，"档案"一直是法国艺术家克里斯蒂安·波尔坦斯基（Christian Boltanski）[23] 所热衷的一个题材。波尔坦斯基的装置作品以模拟档案的形式，呈现了无名死者的脸部图像，可被称为真正意义上的"反档案"。[39] 这一作品计划彻底颠覆了档案的原初意义。档案原本大多是为在世者而建，但波尔坦斯基却用犹太中学的班级合影或是被集于一处的死难者旧衣物，唤起了人们对奥斯维辛的记忆，悄然改变着观者的目光。我们将记忆的目光投向死者的照片，这种目光不具有客观记录性，其

[38]　1969 年 6 月 27 日《生活》杂志（Life）
　23　克里斯蒂安·波尔坦斯基（1944—　），法国雕塑家、摄影家、画家、电影导演，以装置作品而闻名。——译注
[39]　关于波尔坦斯基参见 Lynn Gumpert 主编，《克里斯蒂安·波尔坦斯基》（Christian Boltanski, Paris, 1992）; Danilo Eccher 主编，《克里斯蒂安·波尔坦斯基》（Chritian Boltanski, Mailand, 1997）; Uwe M. Schneede 主编，《克里斯蒂安·波尔坦斯基作品目录》（Christian Boltanski. Inventar, Ausstellungskatalog, Hamburger Kunsthalle, Hamburg, 1991）; Bernhard Jussen 主编，《信号：克里斯蒂安·波尔坦斯基》（Signal:Chistian Boltanski, Göttingen, 2004），见该书中 Monika Steinhauser 的文章，Umage Stimuli, 103 页以下。

图 103 越南战争阵亡士兵的脸,一周精选,《生活》杂志(1969 年 6 月 27 日)封面。

在本质上是完全个人化的。出现在这里的是一种全然不同的图像传统。公墓构成了一个记忆场所，墓碑上的相片则使其成为一个被脸占据的场所。与坟墓的关联使这些相片拥有了属于自己的历史，历史虽已无可挽回地画上句号，却与某个名字或地点永远地联系在一起。墓碑上的遗像是死亡面具的一种延续，尽管它可能只是捕捉了死者生前某一瞬间的快照。这是一个由无名者照片组成的档案，这些没有坟墓和姓名的遗像暗示了一种令人不寒而栗的匿名性，而这正是大屠杀死难者共同遭受的命运。

波尔坦斯基通过对图像的普遍思考，拓展了他的作品主题。出现在那些泛黄旧照上的模糊面孔，转移了我们的注意力。照片不再是对个体的追忆，其中的人物回到了旧日时光（永恒的死亡）。脸消逝于缺席，这使得它获得了一种独特的气息，成为一种奇异的存在。波尔坦斯基以各种尺寸不断重复展示的照片，似乎是对面具的影射，但它们唤起了这样一种印象：人群中存在着独一无二的面孔，尽管我们对这些面孔一无所知，尽管它们在模糊的照片上显得难以分辨。通常情况下，社会仅仅会向那些死去的公众人物致以敬意，而波尔坦斯基却重新赋予那些匿名的面孔一种忧郁的在场。悬吊在照片上方的台灯、光线黯淡的逼仄空间，使这种在场得以进一步强化。

1987 年，波尔坦斯基在杜塞尔多夫艺术协会展出了他用维也纳切斯犹太中学的班级合影做成的装置作品，这是一场祭亡仪式的策演（图 104）。一张大尺幅照片放在两摞铁皮饼干盒上，后者很容易让人联想到袖珍棺材或是神龛，仿佛艺术家想要将这一失去的位置重新还给死去的孩子：照片上的学童像是在对着空无一物的遗忘露出微笑。[40] 在这里，缺失与在场的界限始终在不断变化。每一个图像最终都是徒劳的，但同时却又充满意义。时间的流逝使脸不再被统计学所占用。波尔坦斯基让我们不断联想到死者本身已不再需要的档案。在这一"反档案"中具有决定意义的不是监控，而是拥有共同记忆场所这样一种特权。波尔坦斯基有时会将亡者与生者的照片混杂一处，以至于模糊了二者的界限。但最终，所有

[40] Gumpert, 1992, 见注释 39, 104 页。

图 104 装置作品《维也纳切斯犹太中学的学生》,克里斯蒂安·波尔坦斯基,1987 年,杜塞尔多夫艺术协会。

的面孔都会"仅仅以相片或是名字的形式留存"。[41]波尔坦斯基在评论从第戎（Dijon）24搜集来的儿童照片时曾说道："画面上的人物都显得很生动，但观者却能感觉到这是一些死去的孩子。事实上他们并没有死去，他们只是不在那里了，不再是照片上的模样。"[42]

在波尔坦斯基的所有作品中，为1000多名瑞士死者创建的伪档案具有极为特殊的意义。[43]这些死者照片是从1990年全年瑞士各地的报纸上剪裁下来的。艺术家在接受采访时曾谈到，瑞士人"代表了通常意义上那种循规蹈矩、生活幸福的普通人的形象，之所以选择瑞士人，是因为他们的形象与遗照反差最大。照片上的他们并不是死者，而是一些干净体面、生活富足的人"。[44]这些曾经被刊登在报纸上的生活快照表明，报纸已成为一种死者档案。

在另一个题为《瑞士人的遗物》的装置中，波尔坦斯基将同样的瑞士人照片分别粘贴到一个个铁皮盒上，盒中放有从报纸上剪切下来的讣告（图105）。[45]在这里，照片与姓名、可见性与身份的区别具有关键意义。在这些堆叠起来的遗物中穿行，观者获得了这样一种印象，仿佛所有死者被安置在了同一片墓地，他们留下的是一张不再与某个具体的人相关的匿名照片。照片比任何肖像画都更能让人联想到死亡的力量，而对抗死亡正是肖像被"发明"出来的原因。这些照片见证了一张张曾经鲜活却已不再鲜活的脸的存在。波尔坦斯基在采访中强调，"所有的脸彼此相似却各有不同。所以，什么是自然、类别和个体？人们常说'人山人海'，但有着千差万别的面孔和性格的个体又是什么？"

1987年在卡塞尔文献展上展出的《档案》（图106），其标题已明示了作品与"档案"之间的关联。波尔坦斯基在此收集了350张黑白照片，照片上是一

[41] 转引自Schneede，1991（见注释39），69页；Jörg Zutter主编，*Christian Boltanski.Les Suissses Morts*，Vevey，1993，96页及下页。
 24 第戎，法国东部城市。——译注
[42] 转引自Schneede，1991（见注释39），73页。
[43] Zutter，1993（见注释41）。
[44] 引Schneede，1991（见注释39），60页。
[45] Gumpert，1992（见注释39），138页。

图 105 装置作品《瑞士人的遗物》，克里斯蒂安·波尔坦斯基，1991 年，巴黎胡塞诺特画廊。

媒体与面具：脸的生产 279

图 106　装置作品《档案》，克里斯蒂安·波尔坦斯基，1987 年，卡塞尔文献展。

张张匿名者的面孔，我们对这些人一无所知。这些照片被装到格栅上，并用台灯照亮，整个氛围让人联想到政府部门的办公场所。[46] 所有这些照片都曾被用于波尔坦斯基的其他作品，但在这里却以不同的比例和尺寸而呈现。正是"公民身份"——任职于巴黎警署的贝蒂隆曾在19世纪做过这样的表述——让这些不同年龄、性别和表情的脸，获得了一种同一性，这种同一性超越了任何形式的官方证明。匿名者的脸曾在时光中存在，又为时光所销蚀，直至死亡降临。这些作为死亡面具的脸是一种荒诞的"匿名肖像"（亚历山德罗·诺瓦 [Alessandro Nova][25] 语），它们并不面向某一特定观者，而是向所有背负着生之短暂这一集体命运的观者个体喁喁低语。[47]

17. 视频与活动影像：逃离面具

如前所述（II. 14），随着时间的推移，人们逐渐认识到：虽然摄影能以一种前所未有的直接性和机械精确性来记录人脸，且似乎排除了人眼的介入（215—217页），但这一现代技术制造出来的终究不过是面具，而非真正意义上的"脸"。19世纪末20世纪初，逃离面具的心理需求引发了（以电影为起点的）新图像媒介的发明狂潮，人们希望将面具从活动影像中驱逐出去。如果说照片展现的不再是脸，而是在下一瞬间就已成为回忆的东西，那么与生命过程展开角逐的活动影像（Live-Bild，一个顾名思义的概念）则填补了照片留下的空白。活动影像试图超越——如果不是取消的话——生命与图像间的界限。尽管图像仍在源源不断地大量涌现，却始终是生命的替代品和一种假象。即使图像在公共领域逐渐占据了其再现对象"脸"的上风，图像中生命的缺席（柏拉图以降的图像理论中一个众

[46] 参见 Steinhauser, 2004（见注释 39），127 页及下页。
25　亚历山德罗·诺瓦（1954— ），意大利艺术史学家，以文艺复兴史研究而闻名，著有《建筑师米开朗琪罗》《达·芬奇的解剖世界》等。——译注
[47] Eccher, 1997（见注释 39），43 页。

所周知的主题），仍然构成了一种刺激，即从图像中激发出原本没有的生命。

相比诞生不及百年的摄影术而言，电影无疑是一种更高级的技术，但它也是由加速播放的帧（frame）而构成，只不过连续的播放掩盖了画面的单一。在很长一段时期里，电影仅仅是一种只出现在影院里的公共媒体，与此同时，私人图像仍旧依赖于照片的存在。然而，电影的特点是可以重复放映，并由此唤起生命的假象，这种假象在摄影中已走向消亡。在电影诞生的前夜，艾蒂安-朱尔·马雷（Étienne-Jules Marey）[26]等摄影师曾痴迷于拍摄动物的运动轨迹，并由此制造出"活动影像"的印象，却最终没能发明出电影。[48]电影模拟了生命的流动，通过镜头的移动和剪辑制造出一种仅仅依赖于放映的时间体验，因此它一经问世便引发了欣喜的狂潮，其热烈程度不亚于几十年前摄影诞生时的情景。即便电影还有另外一些时间形式——正如德勒兹在其代表作《运动—影像》中所论证的那样——运动影像却是其最关键的时态：它开启了逃离摄影面具的旅程。

时隔不久，电视又被发明出来。电视提供的实时性是继电影问世后的又一场胜利。但大部分"活动影像"仍旧没能逃脱时间的囚笼——事实证明，这些影像本质上也只是一种记录而已。在大选之夜收看电视直播的观众都曾有过这样的体验：由于图像资料不够充分，同样的画面在节目播出过程中不得不被反复播放。随着画面的每一次重复，观众最初获得的那种身临其境的现场感往往会大打折扣。事实证明，图像本质上只是一种录制好的、以"实时"名义来取悦观众的材料。当录制与播放之间出现了不易察觉的短暂间隔时，节目现场也不再像当初看上去那般真实可信。现场直播的形式使观众忘记了眼前所看到的不过是一段记录，只是记录与播放的间隔短到可以忽略不计。通过这种方式，观众将自身在电视机前的在场投射为另一种东西的在场——图像中所见之物的在场。

数字影像先于摄像机而问世。对数字影像不能单从技术角度加以理解，它再一

26　艾蒂安-朱尔·马雷（1830—1904），法国科学家、摄影先驱之一，在心脏内科、医疗仪器、航空、摄影方面有重大贡献。——译注

[48] Georges Didi-Hubermann, 见 Georges Didi-Hubermann/Laurent Mannoni, *Mouvements de l'air: Étienne-Jules Marey, photographe des fluides*, Paris, 2004, 177 页。

次开辟了逃离摄影面具的新途径。在图像中,来自真实世界的我们被关进了时间的囚笼,而数字影像所呈现的虚拟世界不再是对真实世界的摹写,它挣脱了时间的囚笼。依照其技术及意图,能够被任意操控的数字影像甚至回避了存在于相片与真实面孔之间的那种相似性,正是这种相似性在以往构成了肖像的本质(325页)。[49]因此,数字影像与被记录在照片上的那些人有着同样的命运:它永不凋谢。

然而,早在数字时代来临之前,一种给照片带来彻底变革的技术就已问世,那便是在20世纪60年代得到普及的录像机。与摄影机不同的是,它很快就作为一种新型的摄影器材流行起来,很多人购买录像机用于拍摄私人生活,录像带很快便代替了相册。作为对私人生活场景的现场记录,录音带先于录像带而诞生。而眼下,在声音之外又有了活动影像,后者能够记录人的生动形象,而不是将其禁锢在照片上,推入图像与事件之间的时间陷阱。录像带可以反复播放,而且很快变得可以被编辑,被拍摄下的每个瞬间都能如此真切地被回放,观众仿佛就是眼前画面的目击证人。我们的个人记忆早已通过观看照片这种训练而获得了一种惯性,然而录像却如同我们所熟知的镜中影像,它让人联想到栩栩如生的动态,并打破了单幅影像的局限。录像带通过这种方式成为一面私密的镜子,我们希望借助它来捕捉转瞬即逝的生命,尽管我们知道生命并不能像录像带一样回放。

录像机预示着逃离摄影面具的可能性,并对摄影机构成了竞争,它作为一种低成本的图像生产(及图像控制)技术受到了全世界艺术家的欢迎,但同时也引发了关于一个问题的批判性思考:当一个人通过显示器来研究自己的脸时——这种情形类似于站在一面镜子前,不同的是可以用镜头加以记录——在没有脚本的情况下,他应当做何表现?20世纪60年代,运用身体进行创作的偶发艺术和行为艺术获得了承认。但直到录像机问世,以影像的方式对表演过程和自我再现加以记录才成为可能。

1976年,罗萨琳德·克劳斯(Rosalind Krauss)[27]在《十月》上发表了一篇随笔,

[49] Belting, 2001, 38页以下(关于数字影像)。
27 罗萨琳德·克劳斯(1941—),美国艺术评论家、艺术理论家、策展人,以20世纪绘画、雕塑和摄影研究而著称。——译注

她在其中对录像艺术做了总结，并表达了极为尖锐的批判态度。作者指出，那喀索斯情结已成为录像作品的"一大特色"，以至于它可以被视为整个录像艺术的核心概念。她指责录像艺术家们不加批判地沉迷于这种通过摄影技术而实现的自我观看。通过运动影像中的视线引导，录像呈现出与镜像相似的自发性。艺术家不顾一切地将这种新媒介用于自我展示，完全丧失了与自我的距离。用她的话来说，录像自觉自愿地助长着"那喀索斯式的自我投射欲"。[50] 但作者对录像艺术中同样可能实现的批判式自我反观（Selbst-Reflexion），并未过多着墨。批判式的自我反观对艺术家来说是一个挑战，面对这一挑战，艺术家们必须在一个新的世界中找到自己的位置。

在罗萨琳德·克劳斯发表上述文章的同一年，大型文集《录像艺术》出版。这部作品展现了艺术已进入"现在时"的这一发现而引发的狂喜。与生活中一样，"屏幕上的实况"激起了关于"下一个图像是什么"的好奇。[51] 以"脸"为例，人们虽已摆脱了照片制造的面具——这种面具早已被卸下——却也同时深受诱惑，渴望着制造新的面具：其新颖之处首先在于，面具的变换过程能够被拍摄下来。脸始终外在于人的自我，在侵入自我的尝试中，脸制造出各种陌生的面具，因此艺术家在录像中呈现的自我表现欲也是对脸的一种分析和阐释。用塞缪尔·贝克特（Samuel Beckett）[28] 评论阿维格多·阿利卡（Avigdor Arikha）[29] 的文章（1965年）里的话来说，即"征服外部的再度尝试：眼睛和手渴望非我"。[52] 偏爱引用贝克特的布鲁斯·瑙曼（Bruce Naumann）[30]，甚至将脸和面具之间的模糊界限作为

[50] 罗萨琳德·克劳斯，《录像：那喀索斯美学》(Video: The Aesthetics of Narcissism, 1976)，见 John G. Hanhardt 主编，Video Culture. A Critical Investigation，Rochester, NY, 1990, 179 页以下。

[51] Bruce Kurtz,《现在时》(The Present Tense)，见 Ira Schneider/Beryl Korot, Video-Art. An Anthology, New York/London, 1976, 234 页及下页。

28 塞缪尔·贝克特（1906—1989），爱尔兰作家、荒诞派戏剧代表人物，代表作有《等待戈多》《美好的日子》等。——译注

29 阿维格多·阿利卡（1929—2010），以色列艺术家，绘画作品有《玛丽亚·凯瑟琳》《羞涩》等——译注

[52] Erika/Elmar Tophoven 主编，Samuel Beckett 著，《贝克特作品选》(Auswahl in einem Band, Frankfurt/M., 1967), 381 页。

30 布鲁斯·瑙曼（1941— ），美国艺术家，作品广泛涉及雕塑、摄影、录像、版画复制、行为表演等。——译注

他某些作品的主题。在绘于 1981 年的一幅素描里，他在"Mask"（面具）一词上方写下了"Face"（脸），明确表达了脸与面具之间的镜像关系。在这里，面具只是"脸"的同义词。当人们召唤面具的时候，脸显现出来。面具与脸密切关联，反之亦然。

瑙曼曾在 1975 年创作过一个标题晦涩的装置作品——《完美的岩石面具》。他在为该作品配写的文字说明中做了一个模仿旧时童谣的文字游戏，通过"面具"这一兼具多重含义的概念，恰如其分地概括了艺术家自身的存在方式。[53] "这是表明我忠于真理和生活的面具"，打破这个论断的是另一句自白："这是用来掩盖我不忠于真理的面具（这是我的伪装）。"在 1968 年的一组全息摄影作品《做鬼脸 A-K》中，瑙曼用双手将自己的脸拉伸成形态各异的发声面具，通过面部的"穷形尽相"来制造表情。在他的录像作品中，面具也是一个如阴影般挥之不去的问号，埋伏在他用以做出各种姿态的脸的背后，不断地对脸提出质疑和责难。在用 16 毫米电影胶片拍摄的《化妆艺术》（1967/1968 年）中，瑙曼利用四种不同颜料分四次对自己的脸部及上身进行涂色，由此也在四台显示器上开启了一个意味深长的游戏。尽管呈现在镜头中的始终是同一张脸，脸和面具却因为正在进行的"化妆"而区别开来（图 107）。涂色"艺术"是为面具服务的，只有通过"化妆"才能制造出面具。在展厅里，我们仿佛目睹了瑙曼在工作室中制作的过程：脸如何一步步地转化为一张活面具。随着面部着色程度的逐渐加深，一个陌生人呈现在我们面前，这个人与先前被拍摄的那张脸已无任何相似之处。刹那间，我们无法断定这是否还是同一张脸：随着化妆过程的一步步深入，瑙曼从我们最初看到的那张脸脱身而出。[54] 各种面具的登场一直被作为自画像的一种标准，而这个逃离摄影面具的旅程也是以一场别开生面的假面舞会告终。

[53] Kathy Halbreich/Neal Benezra 主编，《布鲁斯·瑙曼》（*Bruce Naumann, Ausstellungskatalog, Walker Art Center, Minneapolis*, Minneapolis, 1994），55 页以下，Nr.44。

[54] Halbreich/Benezra, 1994（见注释 53），Nr.20, Nr.21；另参见 Götz Adriani 主编，《弗莱利希美术馆与 FER 美术馆收藏的布鲁斯·瑙曼作品》（*Bruce Naumann. Werke aus den Sammlungen Froehlich und FER*, Ausstellungskatalog, Museum für Neue Kunst, ZKM, Karlsruhe, Karlsruhe, 1994），55 页以下，Nr.44。

图 107 《化妆艺术》1—4，布鲁斯·瑙曼，1967/1968 年，16mm 胶片，阿姆斯特丹，市立现代艺术博物馆。

图 108 《白南准》剧照，沃尔夫冈·拉姆斯博特，1961 年。

在录像被引入现实舞台、通过大屏幕对舞台表演进行再现之前，录像即已在造型艺术中开启了一个连续的舞台场景。这一功能也在瑙曼的一部录像作品得到了典范性的运用，它将工作室里的一个场景移到了展厅——这里所生产的已不再是一般意义上的作品，而是行为艺术。在名为《绕工作室散步的同时在小提琴上奏出一个音》的短片中，人们看到的是瑙曼的一段表演，他在其中自始至终只做了一件事：一边在小提琴上奏出同一个音调，一边"在工作室里来回踱步"。[55] 工作室里的瑙曼扮演了一个独奏者的角色，他通过手势与舞蹈将真实空间转化为想象中的舞台，并最终以展览的形式将自己在工作室里的行为活动呈现在观众眼前。

瑙曼在 1968 年拍摄的录像作品《贝克特散步》，准确地再现了类似的舞台场景。标题是对塞缪尔·贝克特晚期戏剧作品的暗示。这些剧本没有任何情节，只是由一个演员在舞台上独自漫步，营造出一种漫无边际的空虚感。[56] 在贝克特作品中，演员孤身一人留在舞台上，所有角色都弃他而去，正如独守在工作室中的艺术家一样，与他相伴的只有自己身体性的在场。于是，一种没有任何指向性的在场，在后肖像时代悄然诞生。在传统自画像中，时间曾作为一种规则而存在。肖像作品只有在展出时才能呈现于观众面前，人们无法窥见画室内的创作过程。而在瑙曼这里，以往

[55] Hans Belting,《看不见的杰作》(*Das unsichtbare Meisterwerk*, München, 1998), 463 页及下页（及其他参考文献）。

[56] Kathryn Chiong,《瑙曼的〈贝克特散步〉》Naumans Beckett Gang, 见 Michael Glasmeier 主编, *Samuel Beckett-Bruce Naumann*, Ausstellungskatalog, Kunsthalle Wien, Wien, 2000, 89 页以下。

的面部再现方式被舞台表演所取代。

在录像发展为一种艺术形式的过程中,白南准起到了关键作用。在职业生涯之初,这位艺术家就已在自己脸上为面具表演找到了一种新的表达方式:1961 年,他参演了卡尔海因茨·施托克豪森(Karlheinz Stockhausen)[31] 的实验音乐剧《原型》,此过程由沃尔夫冈·拉姆斯博特(Wolfgang Ramsbott)[32] 拍摄为一部短片。[57] 片中,白南准通过双手在脸上的交替开合,制造出一张不断变化的活面具(图 108)。双手移开时,他透过这张面具眨动双眼,紧接着随着手的合拢,面具又在脸

图 109 《自肖像/头与手》,白南准,1982 年。

上重现。面具原有的双重含义——显示与隐藏,被赋予了一种时间节奏,它使面具和脸分别显现出来。脸只能以其简单的存在来对抗这种一隐一现的节奏,而面具则扮演了那个让脸显露或隐藏起来的角色。

1982 年,即时隔二十多年之后,五十岁的白南准通过一个装置对这段青年时代的影像记忆做了再现。青铜《自肖像》中的他是一个具有讽刺意味的形象——在显示器前双眼紧闭的观众。铜像的整个面部被两只手遮盖,露出的部分所剩无几,从而以一种荒诞的方式重复了当年影片中的面具戏法(图 109)。一个同义反

31　卡尔海因茨·施托克豪森(1928—2007),德国作曲家、音乐理论家、音乐教育家,20 世纪最重要的作曲家之一,代表作有《光》《声音》等。——译注
32　沃尔夫冈·拉姆斯博特(1934—1991),德国实验电影导演、电影理论家。——译注
[57]　Herzogenrath, 1999(见注释 19),38 页及下页,257 页;另参见 Herzogenrath,《白南准肖像》(Paik-Portraits),见 *Brockhaus*, 2002(见注释 19),22 页以下。

图 110　白南准与雕塑《自肖像 / 头与手》（显示器中正在播放沃尔夫冈·拉姆斯博特影片）。

复的行为显现出来：这一次，艺术家的双手不仅掩盖了真实面部，而且遮蔽了面具，但这一面具事实上已不是脸，它只是脸的替代品或遮蔽物。头像被摆放在一台显示器前，屏幕上正在播放那段影片。原本一动不动的头像以此方式制造出一种运动的假象。但游戏并没有到此为止，白南准又将他自己的双手握在遮住雕像面部的那两只手上，似乎要与头像合为一体（图 110）。这一次我们看到的是白南准真实的脸，铜像正是以这张脸为原型浇铸而成的。然而，这张真实的脸上却露出了狡黠的笑容，因为艺术家知道，我们终究只能通过一张照片看到这一切。

由此，属于同一个人的三张脸（其中两张不可见，一张可见），以一种循环的方式互为指涉，困守在这场面具游戏中不得脱身，甚至未曾尝试逃离。即便是真实的脸也无法卸下影片和铜像中复制的面具。

在这个作品中，白南准以一位艺术哲学家的身份，将经历了各种艺术媒介（从青铜到摄影，再到电影和录像）的整部肖像史，浓缩为一个隐喻。艺术家本人在其中扮演了那喀索斯的角色，他知道，最难于看到他的便是他自己。逃避面具的渴望催生了作为活动影像的电影和录像，白南准的作品则通过青铜头像，以及艺术家本人的在场，对影片中的面具戏法进行了再现，对面具问题给出了自己的答案。

18. 英格玛·伯格曼与电影脸

20世纪上半叶，电影脸几乎垄断了所有媒体，这种情形直到电影被电视所取代才告结束，对此盛况，如今的人们已很难想象。所谓电影脸并不是指某个特殊的电影镜头（下文将会涉及这个话题），而是以下事实：一张张面孔带着生命特有的动感和表情，直逼观众又忽然消失，除了在银幕上和漆黑的电影院以外，任何地方都看不到具有如此强大力量和暗示性的脸。在这里，观众们似乎忘记了自己置身何处，每个人都在独自感受图像的冲击。这种不仅通过剧情片，同时也通过新闻纪录片广为传播的体验，在最初曾引发激烈争议：步步进逼的摄影机镜头导致脸被袒露无余，对于这种暴露是否应有所限制。在采用脸部蒙太奇手法方面，不同导演也逐渐形成了自己特有的风格，以至于我们今天所面对的，是一部充满变化的脸部蒙太奇发展史。但在本书中，我们既不可能也不打算对电影脸展开巨细靡遗的讨论——关于这方面的文献资料可谓汗牛充栋——而只能做一概述。

出现在电影院中的脸，并不是任意什么人的脸，而是在一部影片中扮演角色、采用了不同于戏剧舞台的表现方式的演员的脸。在剧院里，观众与舞台之间的距离构成了一种障碍，使得演员的脸很难从作为整体的身体上解放出来，而到了默

片时代，脸甚至可以摆脱声音单独存在。电影演员一夜之间走入了世界各地的每一家小城电影院，他们的赫赫声名与电影媒介具有同等重要的意义。电影明星的脸铭刻在观众心中，无论走到哪里，这些面孔都会被一眼认出。20世纪20年代，慕尼黑某出版社推出了一套名为《电影脸》的系列专刊，每一辑专门介绍一位当时的电影明星。在道格拉斯·费尔班克斯（Douglas Fairbanks）[33]的特辑中（图111），读者看到的不是脸部特写或是近景，而是这位演员在此之前扮演过的所有角色，当然还包括他那张虽千变万化却令人过目不忘的脸——在其每一部影片中都能被认出的那张脸。而被誉为"女神"的葛丽泰·嘉宝之所以能够出现在《生活》杂志的封面，恰恰是因为她的脸在当时成为了万众仰慕的对象，尽管端坐在宝座上的这位当红女星呈现给公众的是一幅全身像，但人们为之着迷的依旧是照片上的那张脸（247页的图92）。

相反，明星崇拜在苏联影片中却引发了脸的民主化。20世纪20年代，爱森斯坦发现了普通农民和产业工人所特有的一种属于无名大众的脸，以及存在于这类人脸上的真实表情，并将其作为电影题材加以展现。《战舰波将金号》中惊声尖叫的护士的脸，为集体图像记忆打下了如此鲜明的印记，以至于时隔三十年后，画家弗朗西斯·培根将这个画面直接挪用到了他的教皇肖像中。正如瓦尔特·本雅明一再称道的那样，爱森斯坦通过这种方式将一个"由脸组成的巨型画廊"搬进了影院。但确切地说，这是一个由新兴社会阶层里的不同人物类型组成的画廊，导演意在借此反映一个新时代的来临。同明星脸和浮夸的面部表演相去甚远的爱森斯坦式脸部特写，与两个条件密切相关：一是脸不再单纯用来反映电影情节；二是与一种独特的蒙太奇的"坚硬节奏"相结合，在这种蒙太奇中，一张张脸"如同一句话里的词语那样组合在一起"。[58]

特写镜头作为电影话题始终备受争议，它也构成了欧洲电影和美国电影的一

[33] 道格拉斯·费尔班克斯（1883—1939），美国演员、导演、剧作家、制片人，默片时代最著名的演员之一。——译注

[58]《爱森斯坦电影理论读本》（*Eisenstein-Reader: Die wichtigsten Schriften zum Film*，Leipzig，2011），132页及下页。

图 111 "电影明星脸"系列的道格拉斯·费尔班克斯专辑封面,沃尔夫冈·马尔蒂尼主编。

大区别。特写镜头在欧洲电影中经历了一个漫长且充满矛盾和变化的发展过程，而在美国电影中却并不常见。[59] 它是一种极端形式的近景，且不受控于我们的目光。银幕上硕大的人脸压倒了目光，以至于我们无法区分虚构的近（影片）和真实的远（银幕）。可以说，"活动面具"通过电影首次得以成功再现。在默片中尤其如此，当脸被定格在特写镜头里，转化为一个停留在记忆中的不可触及的偶像时，旧日的面具得以重现。在有声电影中，人们力图为"会说话的面具"寻找合适的表情，或许因此很快导致了脸的危机。电影制造出的几乎是一种脸的化身，但超出比例的放大使脸变成了一张面具，我们对这张面具投以私人化的目光，尽管我们很少以同样的方式来感受他人的脸。在这里，脸与面具的区别似乎已然失效，脸在图像中最终回到了它本身。而电影中的脸部生产并非没有代价，这种代价便是，脸变成了由电影媒介制造出来的面具。

早期电影理论家贝拉·巴拉兹（Béla Balázs）[34] 曾热切地谈到，"特写镜头是电影的诗意所在"。他认为"特写镜头是电影最独特的领域"，表现"面貌特征和表情变化"的特写镜头尤其如此。[60] 但我们对此或可提出一点异议，即面貌特征和表情变化是以完全不同的感知方式为基础的。我们越是靠近一张脸，仔细观察其表情变化，就越是难以将其面貌视为一个整体。电影面具是根据人的面容而制造的，但它迅速战胜了后者。巴拉兹曾为这种新图像媒介所引发的革命大唱赞歌，在他看来，人在电影中才第一次得以"显现"，电影使得原本"看不见的面容"（巴拉兹的一本论著即以此为题）在具体化的脸上展现出来。[61] 巴拉兹将日常事物与风景也纳入了特写镜头的题材范围，称电影开启了一种前所未有的观察世界的目光。

与面容一样，电影脸的表情变化也没能为电影理论家巴拉兹的断言提供确证。

[59] Aumont，1992，92 页。
34　贝拉·巴拉兹（1884—1949），匈牙利电影理论家、导演、剧作家。——译注
[60] Helmut H. Diederichs 等主编，Béla Balázs 著，《电影理论》（*Schriften zum Film*，München，2011），卷 1，82 页及下页，86 页。
[61] 参见 Aumont，1992，85 页以下。

20世纪20年代，俄罗斯画家、电影理论家勒夫·库里肖夫（Lew Kuleschow）[35]做了一个关于电影脸的著名实验，在电影界引起了经久不息的轰动；1929年，库里肖夫的助手伍瑟沃罗德·普多夫金（Wsewolod Pudowkin）在伦敦电影协会对该实验进行了公开演示。[62] 所谓的"库里肖夫效应"从一开始便作为电影的"神奇魔法"大受欢迎，因为它证明了人们能仅仅凭借镜头的剪辑来制造面部表情。在这个实验中，苏联国家功勋演员伊万·莫茹欣（Iwan Mosschukin）的脸部特写与各种场景镜头——一群儿童、一盆汤或是尸体——剪辑在一起。影片放映时，观众无不为演员的演技所折服，认为他用同一个面部表情诠释了截然不同的语境。我们在此面对的是蒙太奇理论的原始场景。苏联电影制作者发现，通过剪辑能够将不同的画面拼接在一起，进而完成电影叙事。

但与此同时，特写镜头仍取决于其他关联（电影情节），叙事性的人物表情仍被作为其首要的衡量标准。爱森斯坦则选择了一条截然相反的道路，他将蒙太奇作为教育及意识形态表现手法加以运用。在这里，每一张脸都是独立的元素，可以像零件一样被用于不同情景。他不想再制作"画书"——这是他在批评另一位导演作品时的用词[63]——而是要通过蒙太奇来构建一种电影教材。为此，他亲自提供了一个直观范例，该范例来源于一个灵机一动的想法。1930年，爱森斯坦应邀到巴黎索邦大学参加影片《总路线》的首映式。影片拍摄于1929年，讲述的是农业集体化的故事。由于巴黎警方禁止影片上映，爱森斯坦特意举办了一场演讲，对影片的创作思路加以解释（图112）。为配合演讲文稿在《档案》杂志上的发表，他提供了两页重新排列的剧照作为配图，从中可以清晰地看出蒙太奇系统的构成。[64]

35 勒夫·库里肖夫（1889—1970），苏联电影导演、电影理论家，蒙太奇电影实验的先驱，由他提出的"库里肖夫效应"影响了后世的蒙太奇理论。——译注
[62] 参见 Jacques Aumont, Dominique Chateau, Martine Joly 的文章，见 Iris，1986 年第 4 期，Nr.1；Stephen Prince/Waine Hensley，《库里肖夫效应》(The Kuleshov Effect)，见 Cinema Journal，1992 年 2 月 31 日，59 页以下。
[63] Eisenstein-Reader, 2011（见注释 58），116 页。
[64] Georges-Henri Rivière 与 Robert Desnos，见 Documents，1930 年第 4 期，218—221 页；感谢 Georges Didi-Huberman 将该图例收录到他名为《图集》的展览中，为我提供了参考。

图 112　影片《总路线》(1929 年) 中出现的脸,谢尔盖·爱森斯坦,原载于《档案》(1930 年 4 月)。

图中，年轻人笑容灿烂的脸和老农民饱经沧桑的脸、富农夫妇肥硕的脸和共青团员骄傲的脸，形成了鲜明对比。与这些脸并列的，还有一头名叫"弗姆卡"的、象征了社会主义春天的公牛的"特写"。每一张脸对于影片来说都是一个素材，可以像任何事物一样在不同环境中得以具体化。影片刻画了农业集体化改造过程中一个正在觉醒的村庄，在这里，集体取代了个体，新时代取代了旧时代。正如罗伯特·德斯诺（Robert Desnos）[36]在回顾影片时所说的，观众也感受到了扑面而来的吹过这片土地的清风。爱森斯坦摒弃了依靠明星脸来讲述情节的叙事影片。对脸的理解取决于影片本身提供的情境，这与那些明星影片形成了巨大反差。

半个世纪之后，德勒兹在他的两卷本电影理论专著中，对电影脸（即他所理解的情感图像）做了广泛研究。[65] 根据他的观点，从电影情节中脱离出来的"情感图像即特写镜头，特写镜头即脸"；特写镜头"具有一种在表情中展现纯粹情感的力量，因此它并不是简单的放大"，而是意味着"电影的根本性转变"。特写镜头制造出不同的结果：脸部特写可以作为单个动机将影片组合在一起，或是赋予影片一种新的意义，而不是仅仅作为一种用来展现情节的细部结构。在爱森斯坦那里，特写镜头引发了一种质的飞跃，它揭示出我们以往无法遇到的事物。情感影像是被释放出来的表情本身，"情感显现为人物的（……）感情乃至内心欲望，脸显现为人物的性格或者面具。与行动影像相反，情感影像脱离了一切与特定状态相关的时空坐标，将面容从人物的身上剥离出来。"[66]

德勒兹引用巴拉兹的电影理论，描述了特写镜头的特殊作用。但电影脸和脸构成了一种怎样的关系，这个问题仍未得到解答。电影理论仅仅是我们对脸——在现实生活中，我们正是通过"脸"来进行目光交流——的谈论方式的一种变异或延续吗？德勒兹谈到了脸的不同状态，在这些状态下，表情甚至能使"脸部特征脱离轮廓而自成一体"；换句话说，当表情的强度压倒了脸（face），脸的整体

36 罗伯特·德斯诺（1900—1945），法国作家、超现实主义派诗人、记者。——译注
[65] Gilles Deleuze,《运动—影像》(*L'Image mouvement*, Paris, 1983), 123 页以下；《运动—影像》德文版, 1989（见注释 12），123 页以下。
[66] Deleuze, 1983（见注释 65），138 页, 142 页。

面貌也就随之消解（effacer）。德勒兹将这种状态的脸和"反射或反映式的"脸相区别，面部特征在后一种脸上聚拢起来，直到无法从中辨别出一个人的所思所想。[67]电影必须在此前或此后对这张脸上呈现的东西予以说明，而情感式的表情却是自动呈现的。同样，在一张有生命的脸上，表情能够起到一种统摄作用，使脸转变为纯粹的表情，而反射状态下的脸则如同在一张面具后面静止不动。电影理论必须以脸本身作为起点。它发现了一种隐含在人脸上的技术，我们凭借这种技术来达成沟通或拒绝交流。

相反，电影导演帕斯卡·波尼茨（Pascal Bonitzer）[37]则另辟蹊径，在其他现代图像媒介的框架内，对作为影像形式的特写镜头及其制造的诱惑与恐惧做了分析。[68]他认为特写镜头是惊悚性和革命性的体现，其革命性在于颠覆了图像与空间、事件与身体的等级关系，"将大变小，将小变大"；惊悚性则在于它打破了市民阶级的观看习惯，以一种暴力方式对"被割下的头"进行展现，同时画面中并不包含身体及周围环境。特写镜头还被用来刺激观众情绪，它将各种血腥的细节，或是像路易斯·布努埃尔（Luis Buñuel）[38]早期影片中所表现的那样，将一只剖开的眼球，"劈头盖脸"地抛向观众。作为图像中的表面而非空间内图像的特写镜头，对剧情片、惊悚片与色情片等电影类型产生了深刻影响，"将自身呈现为一个迷恋与厌恶、引诱与惊恐并存的矛盾场所"；换句话说，它开创了一种对脸的自由运用，取消了对脸的规定性再现，通过脸的民主化这一预设而任意扩展了面具的界域。因此，雅克·奥蒙（Jacques Aumont）[39]称，在脸上探寻人性是希望和幻觉相伴的漫长道路，而特写镜头则是这其中的一个阶段性胜利。[69]

处在双重位置上的脸也构成了英格玛·伯格曼的电影杰作《假面》（1966年）

[67] Deleuze，1989（见注释12），135页。
 37 帕斯卡·波尼茨（1946— ），法国电影评论家、编剧、电影导演、演员。——译注
[68] Bonitzer，1987，87—90页（关于"变形"）。
 38 路易斯·布努埃尔（1900—1983），西班牙墨西哥裔电影导演，超现实主义电影大师，代表作有《安达卢西亚之犬》《泯灭天使》等。——译注
 39 雅克·奥蒙（1942— ），法国电影理论家，著有《电影美学》《论电影中的脸》等。——译注
[69] Aumont，1992，77页以下（关于特写镜头）。

的核心情节。[70] 在两位女主人公的特写镜头中，脸成了占据整个银幕的舞台，两个女人在这个舞台上展开了一场角色斗争：在整部影片中，一张脸始终沉默不语，另一张脸始终在喋喋不休。然而，在静默的脸与诉说的脸之间进行的却是一场力量悬殊的对话——话语的威力败给了沉默的表情。在瑞典的一个小岛上，戏剧演员伊丽莎白·沃格勒（丽芙·乌尔曼［Liv Ullmann］[40]饰）与负责照料她的护士阿尔玛（毕比·安德森［Bibi Andersson］[41]饰）之间展开了一场灵魂戏，同时二人也逐渐陷入一场身份危机。随镜头不断交替的脸和面具揭示了人物（脸）与角色（面具）间的矛盾。片名引用了古希腊语中的"面具""persona"一词（71页）。卡尔·古斯塔夫·荣格（Carl Gustav Jung）[42]在这个概念中，发现了一个呈现给外部世界的、看得见的"角色性自我"，而"阿尔玛"则代表了看不见的灵魂图像。两个女主人公是同一个人的正反面吗？伯格曼启用了两位面貌相似的女演员，但在影片中，这种相似性却对身份构成了威胁，从而引发出一场争斗。

　　片头的一个瞬间以回溯的方式展现了伊丽莎白先前做演员时的脸：在浓艳的妆容、游移的眼神和舞台灯光的映衬下，她的脸看上去仿似一张面具。女演员企图将这张脸连同自己扮演过的所有角色（图113）一并抛弃，于是在一场演出结束之后，她"患"上了失语症。被送进医院的她面无表情，抗拒与外界的交流，三个月里始终一言不发，但除此之外，看上去与常人无异（图114）。为帮助其恢复语言能力，医生将她托付给护士阿尔玛照管，并斥责女演员"无可救药地渴望着不存在的真相"，医生称阿尔玛只是在演戏，有朝一日她会厌恶这个角色。伊丽莎白全神贯注地听着医生的话，脸上的表情却让人无从判断她是否会听从劝告。

[70] Ingmar Bergmann，《图像》(*Bilder*，Köln，1990)，43页以下；Robert E. Long，《英格玛·伯格曼：电影与舞台》(*Ingmar Bergmann. Film and Stage*，New York，1994)，112页以下；Francis Vanoye，*Le Spectateur capturé. Sur le visage d'Ingmar Bergmann*，见 *Iris*，1994年第17期，109页以下；Paul Dunan/Bengt Wanselius，《伯格曼档案》(*The Ingmar Bergmann Archives*，Köln，2008)，115页以下（伯格曼本人撰写的文章以及他与演员的访谈）。

40　丽芙·乌尔曼（1935—　），挪威演员、电影导演，曾入围奥斯卡最佳女主角奖，数次与伯格曼合作，参演作品有《大移民》《婚姻场景》《秋日奏鸣曲》等。——译注

41　毕比·安德森（1935—　），瑞典演员，参演作品有《假面》《野草莓》《第七封印》等。——译注

42　卡尔·古斯塔夫·荣格（1875—1961），瑞士心理学家、精神分析学的创始人，以提出"集体无意识"概念而著称，著有《心理类型学》《分析心理学的贡献》等。——译注

图 113　英格玛·伯格曼《假面》剧照一，丽芙·乌尔曼饰演的失语症患者伊丽莎白·沃格勒，1966 年。

在医生的夏日海滨别墅里，女演员与护士间展开了一场不平等的对话，这场对话甚至在她们各自的梦境中仍在延续。阿尔玛对眼前的这位女演员十分仰慕，在她眼中，伊丽莎白即是超越生活的艺术的化身，她向伊丽莎白一一诉说自己在生活中扮演过的那些渺小可悲的角色，并表示她"很想"像伊丽莎白一样，甚至最好"变成她"，因为她们二人的脸是"如此相似"。对脸和身份的误解就此产生。阿尔玛偷看了伊丽莎白写给医生的信，发现自己在对方眼中只是一个幼稚可笑的角色，这让她对伊丽莎白彻底丧失了信任。她痛斥这张静默不语的脸对她的"背叛"，称她被伊丽莎白的表情所蒙蔽，并发誓重新做回自己："不，我不是你，我

媒体与面具：脸的生产　　299

图 114　英格玛·伯格曼《假面》剧照二，丽芙·乌尔曼饰演的失语症患者伊丽莎白·沃格勒，1966 年。

永远不会和你一样！"伊丽莎白却仍旧一言不发，全然不顾阿尔玛的苦苦哀求。最终，伊丽莎白说出了一个"不"字，但她是否真的开口说出了这个字，或者这仅仅是一场梦，影片并没有给出一个明确的答案。

　　同样地，关于她们的对话究竟是白天发生的真实场景还是梦境的延续，片中也并未给予明确交代。伊丽莎白的丈夫寄来了一封信，阿尔玛把它读给伊丽莎白听。丈夫随信还寄来一张儿子的照片，而令阿尔玛意想不到的是，伊丽莎白竟当场将照片撕得粉碎。不受欢迎的儿子暗示了隐藏在伊丽莎白沉默背后的另一主题。在片头部分，可以看到男孩在阴影中伸手抚摸着母亲的脸，这张脸在远处一动不

动，它甚至都不是一张脸，而只是一个投射在银幕上的画面，仿佛隔着一层玻璃，可望而不可即。男孩身体的在场和以银幕为媒介的母亲的缺席，二者间形成一种无法逾越的反差。巨大的脸只是一个画面，对儿子而言，它取代了遥不可及的母亲。在伊丽莎白的生活中，她对儿子的负疚一直是一个无法言说的主题，现实中丈夫的来信即是这种负疚的表达。

相反，伊丽莎白丈夫的到访似乎并不真实。阿尔玛取代伊丽莎白扮演了妻子的角色，而伊丽莎白的丈夫并没有认出眼前的这张脸并不属于妻子。伊丽莎白迫使阿尔玛代替她在丈夫面前扮演妻子的角色。在消除了一切日常障碍的梦境之中，也同样出现了"双重独白"（伯格曼语），阿尔玛两次说出同样的台词。作为一个失职的母亲，伊丽莎白对儿子心怀愧疚，但她的忏悔并不是由她本人道出，而是由阿尔玛"当面"告诉她的。其中一次，镜头长时间地停留在伊丽莎白脸上，她的表情在恐惧和拒绝之间摇摆不定；另一次，镜头仅仅停留在阿尔玛的脸上，她试图劝说伊丽莎白开口说话，或者说让这一切在她"内心的银幕"上重新上演。[71]"在有关梦境的一场戏中，阿尔玛怒火中烧，她没有了头，失去了一切表情。"[72]

这组镜头激发了伯格曼的灵感，他试图通过一个"让半明半暗的脸互为补充"的实验，即脸的重新合成，让两个演员同时在场，连为一个不可分割的整体（图115）。"样片拿回来之后，她们起初都没有认出属于自己的半边脸"，而只看到了"对方丑陋的脸"。[73]或者也可以说，两位女主演都在很大程度上将自己的脸投射到对方脸上，从而忽略了她们的面部特征及角色间的区别。而与此同时，她们却如此地焦灼于自己的身份。丽芙·乌尔曼曾撰文回顾道，她"渴望将自己的脸袒露无余"，踏上"一段探寻自我的旅程"，而这也就意味着要"抛掉面具，展现隐藏在背后的东西"。[74]

在告别一幕中，阿尔玛望着挂在墙上的一面硕大的镜子，发现她的脸独自出

[71] Duncan/Wanselius，2008（见注释70），118页。
[72] Duncan/Wanselius，2008（见注释70），与Stig Björkman的对话。
[73] Duncan/Wanselius，2008（见注释70），与Torsten Mans的对话。
[74] Duncan/Wanselius，2008（见注释70），122页。

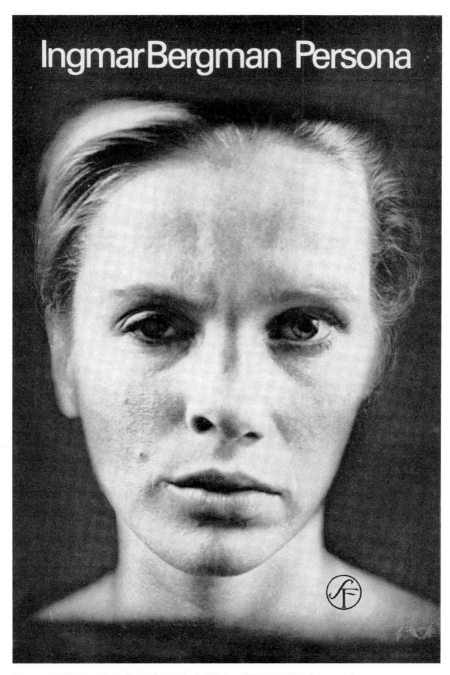

图 115　英格玛·伯格曼《假面》剧照与宣传海报,"拼接而成的脸",1966 年。

现在镜中，仿佛被另一张脸永远抛弃。她下意识地摸了摸自己的头，就像伊丽莎白过去对她常做的那样。两张脸彼此倒映却无法融合（甚至通过实验也只能做到将两张脸拼接在一起），是贯穿整部影片的主题。它们总是作为彼此的镜像同时出现，仿佛放在一张脸前面的镜子，倒映出亲近与疏离、敞开与抗拒。脸本身无法辨认自己，它只能通过与另一张脸的目光交流来探察自身，通过另一张脸的反应来感受自己施加的影响。[75]

拍摄《假面》期间，伯格曼仍在斯德哥尔摩皇家剧院担任总监一职。凭借此片，当时遭遇创作瓶颈的他有意识地从戏剧转向电影，从舞台语言转向了一种只有在电影中才能实现的脸部再现。[76] 他在片中放弃正反打镜头，因为自始至终只有一个人物在说话，而另一个始终保持沉默。为了表现从一张脸上投向另一张脸的目光——或者说作为这两张脸的合谋者的观众的私密目光——他只需要唯一一个单镜头。全景与特写之间频繁切换，使得观众完全忽略了强行插入的剪辑，并开始期待下一个特写。此外，伯格曼还与摄影师达成一致，不采用均匀的打光效果，而是始终让脸的一半完全处在阴影当中，以化解脸部的僵滞轮廓，使脸的表面消融于表情之中。

在拍摄《假面》之前，伯格曼曾在《电影手册》（*Cahiers du Cinéma*）中表达了如下信念："我们对人脸的探讨才刚刚开始（……）在走近人脸的这一可能性之中，蕴含着电影最原始和本质的独特性。"[77] 特写镜头在其中担负了一种近乎荒诞的任务：拉近与人脸的距离，在电影媒介的操控之外或者说在纯粹的图像生产之外，将脸重新引回到它本身。电影技术可以被轻易滥用，使脸沦为媒介效应的牺牲品，因而在关于电影技术孰是孰非的争论当中，伯格曼处于一个近乎孤立的境地。但即使在伯格曼那里，面具也始终作为对他一切尝试的顽强抵抗而存在。面具自动呈现为一种脸必须与之抗争，才能获得解放的电影形式。而真实的生活

[75] 德勒兹在伯格曼影片的特写镜头中看到了对脸的消解和对个性的悬置（即虚无主义），他的这一观点有待商榷；Deleuze, 1983（见注释 65），142 页。
[76] Bergmann, 1990（见注释 70），57 页及下页。
[77] 《电影手册》（*Cahiers du Cinéma*），1959 年 10 月刊，转引自 Deleuze, 1983（见注释 65），141 页。

中也有类似体现,在自传中谈及与女钢琴家凯比·拉雷特(Käbi Laretei)[43]的那段失败婚姻时,伯格曼也曾提到过面具:"两个追寻身份和安全感的人都自认为应当扮演取悦对方的角色。面具很快就变得支离破碎。谁也没有耐心去注视对方的脸。两个人背对背大喊:看着我……然而却谁也不肯回头。"[78]

19. 脸的复绘与重塑:危机的征兆

在当代艺术中,脸总是事先经过了图像技术媒介的过滤。自进入脸的机械生产时代以来,脸就变成了一种可操控图像,画家亦随之告别了以精准再现为目的绘画职责,而这正是进入现代之前人们对画家抱有的期望。于是乎,不少当代画家以脸的再现和可再现性(而非脸本身)为题材,着力表现脸在媒体社会所遭遇的危机——自从脸的每一种必不可少的意义和个性特征遭遇贬值,脸就陷入了重重危机。人们忘记了,这些画家的前辈曾经多么专注于描绘一张转瞬即逝的脸,不情愿地制造着面具。如今,画家的首要任务是撕下量产式图像媒介的面具,即使这种破坏圣像的姿态最终被证明是一种不利行为。回溯历史我们会发现,过去时代的肖像——其刻板形式基于作品的艺术性而被人们遗忘——似乎没有被面具掩盖,因而显得真实和自然。如今,肖像作为一种体裁被肢解和剖析,画家或者拒绝再现,或者将再现抬升为一种新的宗教仪式,以此来与大众传媒相对抗。他们向刻板形式发起进攻,从技术时尚中滤出"当代的面具",再次将关注的目光投射在"脸"这个对象上。这样的作品已不再是肖像,而是一种对肖像的批判式改写,一种抵抗和自我辩护。

当画家阿努尔夫·莱纳(Arnulf Rainer)[44]用激烈粗暴的笔触在画面上涂抹时,

43　凯比·拉雷特(1922—2004),爱沙尼亚钢琴演奏家。——译注
[78]　英格玛·伯格曼,《我的一生》(*Mein Leben*, Hamburg, 1987),223页。
44　阿努尔夫·莱纳(1929—　),奥地利画家,以抽象绘画而闻名,代表作有《涂绘》《青年梵·高肖像》等。——译注

他充当了这个领域的先锋角色。换句话说，他不是在描绘脸，而是在对图像发起攻击，他企图将脸从图像中解放出来，以实现一种自我表达。在通往脸的道路上，图像被破坏或者说被加以转化。这些干预表明，莱纳对脸的处理手法构成了一种图像批判。[79] 早在20世纪50年代早期，他就尝试对自己的作品进行复绘，这些面目全非的作品通过某种"不在场"对我们施加影响。"涂抹"与"复绘"使图像封闭起来，犹如一张缄默不语的脸，其中隐含了对作为传播对象的脸部图像（而非对脸本身）的批判。在莱纳的初期作品中，观者只有通过标题才能了解藏在黑色颜料层下的乃是一颗"人头"。[80] 这一点随着莱纳的"头部复绘"系列而发生改变，后者揭示出作品中的一种双重在场：照片与绘画，原有图像和新生图像。面对"头部复绘"系列，观者会产生这样一种印象：只有当我们在画家恣意泼洒的笔触中捕捉到某种情感甚至是愤怒的痕迹时，才产生了画面中的脸。

荒谬的是，经由脸的遮蔽恰恰形成了一种新的在场，它是莱纳从大众媒体泛滥成灾的脸那里重新召回的一种在场。画家与脸展开了一场暴怒的对话，他对现成的廉价照片做了大胆破坏，以此来标举脸的价值，对如同廉价货币一般俯拾皆是的摹写发起反抗，并借助新的媒介，让脸和图像的古老戏剧重新上演。莱纳"背离"绘画、投身"后绘画之绘画"的意图，创造出了肖像的反例，而作为一种绘画体裁，肖像本身的市场价值早已一落千丈。在莱纳的作品中，自发的绘画行为战胜了图像，粗暴激烈的动态战胜了仅仅作为摹写而发展至今的再现。[81]

莱纳曾在60年代创作过一个脸部系列，他在其中以暴躁或反讽的方式对自

[79] Arnulf Rainer, Ausstellungskatalog, Stedelijk van Abbe-Museum, Eindhoven/Whitechapel Art Gallery, London, Eindhoven, 1980；Dieter Honisch 主编，《阿努尔夫·莱纳》（*Arnulf Rainer*, Nationalgalerie, Berlin u.a., Berlin, 1980；Rudiment Fuchs,《阿努尔夫·莱纳：语言诞生之前》（*Arnulf Rainer. Noch vor der Sprache*，Ausstellungskatalog, Stedelijk Museum, Amsterdam, Rotterdam, 2001, 22 页及下页；Nicole Tuffelli, *Arnulf Rainer. La mise en abyme du portrait*, 见 Hindry, 1991, 86 页以下；莱纳的文章见 Arnulf Rainer,《大脑的冲动：自述及其他》（*Hirndrang. Selbstkommentare und andere Texte zu Werke und Person*, Salzburg, 1980）；关于照片复绘的艺术实践参见 Birgit Mersmann,《图像之争和书本风暴：关于20世纪复绘与复写艺术的媒体评论》（*Bilderstreit und Büchersturm. Medienkritische Überlegungen zu Übermalung und Überschreibung im 20. Jahrhundert*, Würzburg, 1999）。

[80] Arnulf Rainer, 1980（见注释79），图 25—44；Honisch, 1980（见注释79），99页以下。

[81] 文章写于1952年，日后作为前言被收入《阿努尔夫·莱纳》（*Arnulf Rainer*, 1980, [见注释79]）一书。

己的照片进行复绘，而与此同时，他对脸的迷恋也愈加深入。在《脸的滑稽剧》（*Face Farces*）中，为了对抗相片中表情的僵化，艺术家在拍照时扮出各种鬼脸。绘画行为最终战胜了影像。[82] 1977 年到 1979 年期间，莱纳出人意料地将死亡面具作为唯一题材（图 116）。但在这组作品中，他同样是在一步步地向脸逼近，力图揭示出脸的僵化与脸部再现方面的传统惯例。在脸自我闭锁、化作一种绝对的表情，进而完全消融的一刻，死亡与生命构成了一条敞开的界限。[83] 正是在此意义上，班卡尔才将死亡面具称作"人的终极图像"（113 页—114 页）。[84]

当莱纳对死亡面具的照片进行复绘时，他提出了脸的图像特征这一核心问题：只有当一张脸变为面具的时候，它的图像特征才得以显现。脸部一旦摆脱了所有转瞬即逝的表情，其图像特征便会前所未有地呈现出来。莫里斯·布朗肖切中肯綮地将裹尸布称为"它的专属图像"。[85] 莱纳取消了我们观看面具时的距离，并通过粗暴的干预迫使面具重获生机。他的双重策略在于，剥夺死者的摹像与任何一种再现的价值，并以粗犷暴烈的笔触重新捕获仍旧从那张脸上散发出来的生命气息，而这一切都是在对死者的脸施加暴力的这样一种"破坏圣像式的"行为中完成的（图 117）。

我们或许有理由猜测，莱纳感兴趣的并不是面具本身，他只是在寻找各种机会来观察垂死中的人脸，以便通过一种触犯现有社会禁忌的方式来接近脸的真相。事实上，每当有机会近距离观察死者时，他都会用相机直接对死者的面部进行拍摄，将这些照片形成系列并与死亡面具置于一处，仿佛试图借以展现同一种东西。1978 年他曾为维也纳举办的一个死亡面具展撰写过一篇评论，这篇内容详尽的文章也表现出了同样的倾向。"经过十年艰难的自我描绘后，死者的脸部语言比其他任何一切都更能打动我。"用他的话来说，此时的自我描绘进入一种"直接的、无

[82] Arnulf Rainer，1980（见注释 79），图 59 以下。
[83] Arnulf Rainer，1980（见注释 79），图 105—129；Honisch，1980（见注释 79），169 页以下；Claude Schweisguth 主编，《阿努尔夫·莱纳：死亡与牺牲》(*Arnulf Rainer. Mort et sacrifice*，Ausstellungskatalog，Centre Georges Pompidou，Paris，1984）。
[84] Benkard，1926，38 页。
[85] Maurice Blanchot，《文学空间》(*L'Espase littéraire*，Paris，1995，1993），347 页。

图 116 对路德维希·乌兰特死亡面具的复绘,阿努尔夫·莱纳,1978 年。

媒体与面具：脸的生产　　307

图 117　死者复绘，阿努尔夫·莱纳，1981—1983 年。

脸的"境界，呈现出一种"无动于衷"，"仿佛这就是最终的形式和结局"；这是"缺席者的面容"，它"使人们几乎难以接近死亡的真实面貌"，对于这样一张脸，面相学不再具有任何意义。[86]

其原因在于，有这样一种图像，它虽未揭示出死亡的真实面貌，却通过对象的缺席让我们更好地理解了人和脸之间（或表现在脸上）的那层隔膜。在莱纳那里，图像概念和脸密不可分，譬如它意味着我们所拥有的只能是脸的图像，且我们清楚它始终是图像，永远不会变成脸。也就是说，在图像可展示的范围之外，我们还想看到更多的东西。图像概念蕴含了再现和不可再现性的分裂，同样的分裂还体现在可见性和在场之间。在图像中显现并不等于在场。图像再现的是一张不可再现的脸，每当人们想要记录这张脸时，它总是即刻变为面具。在任何图像里都会不期而遇的那种界限，让莱纳深感失望，他正是带着这种失望来对死亡面具的照片——它们仿佛是面具的面具——进行加工的。他的笔触即是他的姿态，其中注入了比照片所能捕获的更多的生命力，同时它们又是针对照片上的人脸——一个被封闭起来的平滑表面——而发起的一场暴力行动。

生于1940年的美国艺术家查克·克洛斯（Chuck Close）[45]，将脸作为毕生的创作题材。在这一点上，他与莱纳相比有过之而无不及，但同时又与后者形成了可以想见的最大反差。这种反差始于他们二人对照片的处理方式：莱纳通过一种类似于破坏圣像的行为，对照片进行干预，将其涂抹至面目全非；克洛斯则每每像是在举行一场细致入微的仪式一般，为他的模特拍摄一系列快照，再从中遴选合适的绘画素材。有一幅照片记录了1970年他为友人凯斯·霍林沃思（Keith Hollingworth）绘制肖像的场景（图118），从画面上可以看出，他正在将照片一点一点地转为大尺幅，仿佛是在将一张照片转化为绘画，或是对一张照片进行描

[86] Arnulf Rainer，《死亡面具》（*Totenmasken*，Ausstellungskatalog，Österreichische Galerie des 19. und 20. Jahrhunderts，Wien，1978）；参见 Honisch 书中的引文，1980（见注释79），170页。

45 查克·克洛斯（1940— ），美国画家、摄影家，以运用创造性和错综难解的模板来描绘人像而闻名。——译注

媒体与面具：脸的生产 309

图 118　正在绘制《凯斯像》的查克·克洛斯，1970 年，圣路易斯美术馆。

摹。[87] 他的画甚至保留了照片的黑白色调，由此形成了一个不是照片却仿似照片的混杂作品。此外，它还是一件巨幅作品（273.1cm×212.1cm），类似尺寸直到70年代才通过摄影技术得以实现。但克洛斯否认自己只是在复制照片，他表示，照片仅仅是为创作提供了一个方向，他不想让有生命的脸萦绕在自己周围。照片在此只是充当了一种模特的角色，图像是通过画家对人物的独特观察而逐渐充实起来的。

克洛斯并没有像莱纳那样去揭示隐藏在绘画面具背后的脸，而是揭开了描摹的面具。他的巨幅画像摒弃了历史上肖像画的标准比例，画面中的人脸超出了任何一种适于画廊展出的尺寸，就像是一些被锁定在画框中的特写镜头。用相机抓拍的快照以一种荒诞的方式，在硕大的面具中凝固不动。克洛斯以此来向我们表明，脸的生命是一种转瞬即逝的东西。"我关注的是一个人在刹那间的模样"，画家称，他的模特无须再次呈现拍摄瞬间的面貌，相似性只是其作品的一种"副产品"。[88] 相似性是一种对持久不变的面部表情的古老信仰，为了反驳这种由来已久的信仰，克洛斯惯于用宝丽来拍摄系列人像，再从中遴选一张作为油画素材。

1968年，克洛斯在第一幅自画像中描绘了他所有后续肖像的原型。在此之前，人们还从未见过如此纤毫毕现的写实主义作品。这种形式的放大并没有造成照片上常见的颗粒感。经过一个漫长的过程，一个独一无二的作品从照片原型中破茧而出。[89] 在此，克洛斯的作品第一次——同时也是唯一一次——表现出

[87] Martin Friedman 主编，《解读克洛斯：查克·克洛斯与自画像艺术》(*Close Reading. Chuck Close and the Art of the Self-Portrait*，New York，2005），44页；Robert Storr 主编，《查克·克洛斯》(*Chuck Close*，Museum of Modern Art，New York，New York，1998），113页；《凯斯像》现藏圣路易斯美术馆。

[88] 引文见 Wolfgang Drechsler 主编，《维也纳路德维希基金会现代美术馆肖像藏品》(*Porträts. Aus der Sammlung, Museum Moderner Kunst Stiftung Ludwig, Wien*，Wien，2004），55页；关于克洛斯另参见 Robert Storr 与 Kirk Varnedoe 的文章，见 Storr，1998（见注释87），61页以下；另参见 Barbara Naumann，《脸和变形：评德里罗、沃霍尔与克洛斯》(*Gesicht und Defiguration. Bemerkungen zu Don DeLillo, Andy Warhol und Chuck Close*)，见 Barbara Naumann/Edgar Pankow 主编，*Bilder-Denken. Bildlichkeit und Argumentation*，München，2004，267页以下；Siri Enjberg 等，《克洛斯自画像 1967—2005》(*Chuck Close. Selfportraits 1967—2005*，Ausstellungskatalog，San Francisco Museum of Modern Art，San Francisco，2005）。

[89] Minneapolis，Walker Art Center；Storr，1998（见注释87），107页插图。

一种轶事特征。据他的私人摄影师比凡·戴维斯（Bevan Devies）[46]回忆，早在 1970 年，克洛斯就已将活跃的表情从作品中剔除出去：模特均以面无表情的正面像呈现，为的是在千篇一律的模式中见出其差别。[90] 1971 年，为避免与照片的相似性，克洛斯有意使用了颜色，于是很快出现了水粉画、粉笔画和版画等一系列实验，克洛斯将彩色小方格作为一种风格手段来消解静止不动的图像平面，并通过各种绘画手段赋予脸以独特的生命。对脸的处理始终也是对图像和对面具的处理。另一个实验结果是 1979 年创作的复合式自画像，这幅肖像由九张宝丽来彩照组成，画面上的九个方格彼此错位，只有通过观者的视线才能将这些局部图像拼合成一张完整的脸。

克洛斯的早期作品大多以其友人和艺术家同行作为描摹对象，而 20 世纪 80 年代以后，他开始以一种私人化的笔触为纽约艺术名流绘制肖像。过去那些在对照片的机械转化中看不见的方格，作为一个由无数网格组成的技术性表面得以呈现。人物的脸部特征在这些网格的"背后"显现出来。在这里，脸和数据载体间的不一致是一种有意而为的策略。在绘制过程中，脸从真实存在的绘画平面上剥离出来，获得了自己的生命，脸的外观则被刻入了绘画表面的在场。

1989 年，经历了一场危机的克洛斯在轮椅上重新投身创作，在新诞生的作品中，方格被赋予了另外一种特征，它们变成了再现的基本元素。这些"标记"（克洛斯语）近看像是一幅幅小画（图 119），只有在特定距离之外，它们才会在观者眼中转变为一个生动的脸部平面。这些从上到下、从左到右排列的模块，构筑起整个画面。在评价这些作品时，克洛斯使用了含义不同于真实作品的"图像"（image）概念："我的绘画和语言有关，绘画语法呈现了一个图像，而不是对表面进行修饰。"[91]

这种艰苦的创作过程显得不合时宜而又独树一帜，它是向大众媒体中的图像消费发出的宣战，尽管作品采用了巨幅尺寸，创作过程却仍旧保存了脸的痕迹。早在

46　比凡·戴维斯（1941—　），美国摄影家。——译注
[90]　Friedman, 2005（见注释 87），47 页，56 页；Drechsler, 2004（见注释 88），55 页。
[91]　引文见 Friedman, 2005（见注释 87），82 页及下页。

图 119　正在创作自画像的查克·克洛斯,2000/2001 年,艺术家私人收藏。

1973 年——那时的格栅还有些不同——克洛斯就曾对绘制像素的观点予以否认。在一次去往自己作品展的路上,摆放在报刊亭的一期《科学美国人》吸引了他的目光,在这本杂志封面上,人们熟知的乔治·华盛顿(George Washington)[47]的肖像被处理为一个像素化的表面(图 120)。克洛斯在随后的展览开幕辞中强调说,不要将他的绘画与数字技术作比。他表示自己绝不使用机器进行创作,因为他无法忍受"画面和我之间"有任何技术"界面"存在。[92]因此,查克·克洛斯描绘的脸也可被理解为一种媒介批判,尽管它们首先对图像概念做了解构,将脸的可再现性置于危机之中。

图 120 像素化的乔治·华盛顿肖像,《科学美国人》(1973 年 11 月)封面。

1944 年 12 月,在为克洛斯做过一次模特之后,约翰·格尔(John Guare)[48]对

47 乔治·华盛顿(1732—1799),美国首任总统,独立战争大陆军总司令,1789—1797 年任美国总统。——译注

[92] Friedman, 2005(见注释 87),99 页引文。

48 约翰·格尔(1938—),美国作家、编剧,作品有《蓝叶之屋》《身体的风景》等。

画家为其模特们安排的仪式做了精湛描绘。[93] 1988 年，格尔曾为病中的克洛斯写过一部传记，似乎是为了回馈这一文学肖像，克洛斯又为格尔专门绘制了一幅肖像。为了拍摄作为参照的大尺幅宝丽来快照，格尔为克洛斯做模特长达五个小时，克洛斯则尽可能确保所有画面中人物的眼部及嘴部处在同一平面，在拍摄最后一张照片时甚至还确定了眉毛的位置。格尔记述了为克洛斯做模特的经历，称这些照片勾勒出一张"人的草图"，将一张脸转化为可以描绘的"风景"。在五个小时的拍摄过程中，光线始终起到了关键作用。克洛斯像一个电影导演那样一丝不苟地对光线进行控制，仿佛是在拍摄一幅幅剧照。格尔感到自己像是在倾尽一生来完成一场表演，过往生活一幕幕地在眼前重现。随后，画家将二十幅宝丽来快照挂在墙上，在与格尔讨论之后，克洛斯做出了最终选择，亲自确定了人物表情。

这一刻板的工作流程——为克洛斯做过模特的罗伯特·劳申伯格（Robert Rauschenberg）[49]与理查德·塞拉（Richard Serra）[50]曾对此有记述——见证了由脸的危机引发的图像危机。传统肖像中的那种对脸部相似性的描摹似已过时。在克洛斯这里，相似性一方面得到增强，另一方面则通过一种技术手法制造出来，其操作步骤可以被精准还原，仿佛是在执行编写好的程序。克洛斯借助一些固定不变的元素——"记号"，对脸进行还原。马里昂·卡乔里（Marion Cajori）[51]曾花了三个月时间来拍摄克洛斯创作自画像的全过程，这位导演谈道，用艺术家本人的话来说，他想创造出"一个由呆板的记号组成的美而有力的图像"。[94]但这个图像还不是脸本身，它拥有自己的生命，它必须对抗由机械式绘画行为构成的

[93] John Guare，《查克·克洛斯生平及作品 1988—1995》（*Chuck Close. Life and Work 1988—1995*，London，1995）；另参见 Joanne Kesten 主编，《肖像的声音：克洛斯对话 27 位模特》（*The Portraits Speak: Chuck Close in Conversation with 27 of his Subjects*，Los Angeles，1997）。

49 罗伯特·劳申伯格（1925—2009），美国画家、摄影家，战后美国波普艺术的代表人物，以自创的融合绘画（Combines）而闻名，代表作有《床》《夏日暴雨》《赌注》等。——译注

50 理查德·塞拉（1939— ），美国极简主义雕塑家、录像艺术家，以金属板组合而成的大型作品而闻名。——译注

51 马里昂·卡乔里（1950—2006），美国电影导演，作品有《路易斯·布尔乔亚：蜘蛛、情妇与橘子》《查克·克洛斯：一幅肖像的诞生》等。——译注

[94] 引自马里昂·卡乔里拍摄的纪录片《查克·克洛斯》。

僵死语境，对抗比例失调的巨大尺幅。脸的危机在于，人们无法一对一地对脸进行复制，因为技术媒介时代的绘画拒不接受这样一种能力。曾经投射在一张脸上的画家目光，被一种客观中立的技术程序所取代，后者为最终呈现的脸部图像提供了担保。但即便当我们注视一张脸，以观者身份"置身于图像中"时，脸仍旧作为一种不可操控的因素，在远离一切复制技术的地方重新显现。

20. 国家画像与波普偶像

1949 年以后，"伟大领袖"毛泽东被宏大化的画像逐渐发展成一种特殊形式的公众脸，它为全体社会成员所共有，在政治空间内引导着大众传媒的脸部生产。通过无所不在的出场和超出正常比例的巨型尺幅，以及面向公众的庞大量产，这张画像获得了一种近乎神圣的地位，它被悬挂于北京天安门城楼上，达到了登峰造极的程度，作为国家画像的唯一原型接受群众的顶礼膜拜（图 121）。这幅画像作为毛泽东的持久替身而出现，当千百万人齐聚在天安门广场上时，它便是万众瞻仰的对象。"伟大领袖"的画像同时也是人民的化身，后者似乎想在匿名性中找到一种能够代表自己的集体面容。到了 20 世纪 70 年代，这一举世闻名的国家画像又在美国波普艺术中掀起了一股大规模的复制狂潮，安迪·沃霍尔借此将毛泽东的面容转化为一个流行文化偶像，这与毛泽东画像的原初作用形成了鲜明对比。同一张面孔经过大众传媒印刷技术的染色，作为"通俗"却价格不菲的商品艺术偶像在美国这片土地上找到了栖身之所。

这两张面容——天安门城楼上的毛泽东画像与安迪·沃霍尔的毛泽东画像——成为两种有着本质区别的社会制度的化身，但基于二者在时间和内容方面存在的关联，有必要对其相互影响的历史进行更为精确的复原，同时需要谈及的还包括媒介在脸部生产中担负的不同作用（对于安迪·沃霍尔这一方面而言，则是艺术的作用）。毛泽东画像自 1949 年起悬挂于天安门城楼；同年，毛泽东在此宣告中华人民共和国成立。此后，国家画像的面貌曾历经数次变化，虽然每一次

图 121 毛泽东画像，2009 年，北京，天安门广场。

修改后的画像都给人以超越时间、恒久不变的感觉，但事实上却并非如此。[95] 在最初的画像上，毛泽东以一种先知般的目光仰望天空或者说远眺未来。不久后，由革命群众主宰的当下取代了未来。群众需要被给予一种印象：他们一直在被领袖凝望，领袖能真切地感受到他们的存在，这也就意味着他们可以将其视为自己的代言人和革命同志。随着毛泽东年龄的增长，其画像也历经多次修改，修改后的人物面容有着不易察觉的细微变化，仿佛正在与他本人一同变老。1976年毛泽东逝世后，对他的个人崇拜遭到了来自各方面的批判，但尽管如此，画像仍被赋予一种只有在死亡面具的传统中才能见到的庄严和永恒，一如既往地以毛泽东本人的具体形象体现着党和人民的团结一致。

不变的是画像的制作过程和尺幅。与大众传媒的复制技术截然不同的是，毛泽东画像被制作为一幅传统风格的大型油画（6m×4.6m）。画像之所以显得逼真，是因为它一方面以真实照片为蓝本，另一方面又通过绘画媒介对照片上的形象进行了艺术性加工，从而使其更具庄严感。作为一幅暴露于户外的油画，每隔一年就必须被彻底翻新，在漫长的时日中，这也为根据党的理想对图像含义进行修正，提供了一次又一次的契机。大部分观者很少注意到这一点，因为毛泽东画像应当始终保持不变的外观。它被设计为一个绝无仅有的孤本，对举国上下的图像生产而言，它代表着一种原型角色，近乎等同于毛泽东本人。

国家画像的制作由一位有着国家官员身份的"天安门领袖像画师"专门负责，在长达几十年的时间里，此过程从未向外界披露。[96] 1964年，王国栋受命负责这项工作，1967年随着"红宝书"《毛主席语录》的印行而在全世界广为流传的那幅著名的毛泽东画像，大约即出自他的设计（图122）。沃霍尔错误地以为，这幅毛泽东画像是一个一成不变、适用于各个时期的标准像，而实际上，它是根据党的愿望加以修改后的最新版本（之后还会再次修改）。画像是以新华社1963年刊发的一幅照片为蓝本而绘制的，画面中的毛泽东面带微笑望向世界。国家画像

[95] 参见巫鸿著：《再造北京：天安门广场与政治空间的缔造》(*Remaking Beijing. Tianmen Square and the Creation of a Political Space*，Chicago，2005)，68—86页。
[96] 巫鸿，2005（见注释95），78页。

图122 《毛主席语录》扉页，1972年。

甚至保留了照片中人物下颌上的痣。[97]这次修改是在"文革"期间完成的，"文革"期间，对他本人的图像崇拜掀起了一个前所未有的高潮，大约一亿幅画像以复制品的形式进入千家万户；此外，画像还通过北京外文出版社发行的《毛主席语录》在全世界广为传播，它被印在书的扉页。这部旨在向群众宣传毛泽东思想的"红宝书"，以其特有的方式唤起了毛泽东画像的权威性。在天安门广场上，统一着装

[97] 照片由2011年由华盛顿伽里·爱德华画廊提供；参见《艺术新闻》（*The Art Newspaper*）2011年第221期，62页。

的革命群众手举"红宝书"高喊口号,领袖画像默默地望向他们,仿佛是一个代表了所有人的集体图像。

1967 年,国家画像经历了一次修改。这一次,受命完成任务的同样还是画家王国栋。在修改后的画像中,脸部比例进一步扩大,画面中的人物亦没有采取那种常见的面对镜头的姿势,脸上不带任何活跃的表情、凛然而庄严地望向广场。艺术评论家巫鸿认为,这一表现方式强化了人物的面具特征。[98] 修改后的毛画像完全转化为正面像形式,君临天下般的俯视在不知不觉中被加以淡化,左右耳首次得以同时入画——这一点通常被解释为毛泽东在不偏不倚地全力倾听人民心声。

时至今日,对国家画像所做的上述解释仍被视为有效。1976 年,王国栋的弟子葛小光接替其成为天安门领袖像专职画师,年复一年地制作着同一幅画像。20 世纪 90 年代,这位领袖像画师首次被允许公开谈论他的绘画任务。在采访中他表示,自己一直尽可能地"通过对目光的细致描绘来表现毛主席深邃的精神"。在他看来,目光起到了一种"将领袖与人民、过去与现在及未来连接在一起"的作用。[99] 然而,这种意义上的过度附会却强化了脸的面具特征,导致这张面容不再与身体相关,而是将大众的目光引向自身,并将其融为自身的一部分。排成方阵的革命群众齐聚在国家画像前,而后者的作用正与这种群众集会的仪式紧密相关。

毛泽东画像在美国波普艺术中扮演过重要的角色。在 1972 年的纽约,当时,距安迪·沃霍尔出售玛丽莲·梦露和约翰·肯尼迪(John Kennedy)[52] 等名人系列丝网印刷品已有十年时间(257—259 页)。沃霍尔在题材选择方面遭遇危机,亟待发现新的灵感。之后发生的一段轶事被载入了这位艺术家的传奇一生。沃霍尔在苏黎世的美术经纪人布鲁诺·比绍夫贝格(Bruno Bischofberger)[53] 建议他以 20 世纪"最重要的人物"——希特勒除外——为题材,重新开始一次大胆的尝

[98] 巫鸿,2005(见注释 95),81 页及下页。
[99] 巫鸿,2005(见注释 95),82 页全部引文。
52 约翰·肯尼迪(1917—1963),美国第 35 任总统,1963 年在得克萨斯州达拉斯市遇刺身亡。——译注
53 布鲁诺·比绍夫贝格(1940—),瑞士画商,20 世纪 60 年代曾将美国波普艺术引入欧洲。——译注

试。比绍夫贝格第一个想到的是阿尔伯特·爱因斯坦（Albert Einstein）[54]，而沃霍尔则决定将毛泽东作为描绘对象。1972年3月3日的《生活》杂志以封面故事的形式，报道了理查德·尼克松（Richard Nixon）[55]对中国的访问，这也是美国总统首次访问中国。既然毛泽东"可以被尼克松接受"，那么在沃霍尔看来，这位国家首脑的形象对于热衷收藏沃霍尔作品的人来说，也同样可以接受。[100]

发行于五年前的"红宝书"在世界各地被毛泽东的广大信徒奉为圭臬，于是，沃霍尔以该书上刊印的毛泽东画像为蓝本，用艳丽的色彩将这一原型扩展为任意尺寸，使其成为一个内部循环的系列。作品重心从人物脸部转移到了制作方式，即大众传媒的宣传技术上，于是，这一在中国用于政治宣传的系列制作被沃霍尔赋予了一种与以往截然相反的全新意义，脸亦随之被转化为一个表面，这一表面是对另一表面的复制，即二次复制的结果，人物在其中已消失不见。

在沃霍尔的"毛泽东系列"中，每张素描或油画上的人物妆容的区别不是通过描绘，而是通过印刷来实现的。如果说其中仍带有某种个人笔触的话，那么这种笔触即源于明星艺术家沃霍尔所独有的描绘姿态。沃霍尔在这张广为人知的面容上，留下了他的个人印记，为众多西方收藏家创造出一种作为其独家商标的毛泽东画像。在美国文化中，再也找不到另一位像毛泽东这样虽为大众熟知却不一定被信奉的政治明星。正如街头明星为大众传媒所有（大众传媒创造并滋养其生命），沃霍尔也拥有一张脸，这张脸使题材问题变得多余，它将人们的注意力引向了一个特征鲜明而又无穷衍生的形式世界。

1972年秋，沃霍尔的一组题为《十幅毛泽东画像》的新作品在巴塞尔美术馆首次展出。题目中的复数形式清楚地表明了展览内容：观众看到的并不是同一幅毛泽东画像的若干复制品，而是一个由完全不同的毛泽东画像所组成的系列，上

54 阿尔伯特·爱因斯坦（1879—1955），犹太裔理论物理学家、科学哲学家，创立了作为现代物理学两大支柱之一的相对论，1921年获诺贝尔物理学奖。——译注
55 理查德·尼克松（1913—1994），美国第37任总统，1969—1974年在位。——译注
[100] Bob Colacello，《可怕的人：走近安迪·沃霍尔》（*Holy Terror: Andy Warhol Close Up*，New York，1990），110页及下页；另参见 Dieter Koepplin，见 Marc Francis/Dieter Koepplin，*Andy Warhol: Zeichnungen*，München，1998，43页及下页。

面全部附有沃霍尔的签名。尽管其中的所有画像都是波普艺术复制品，且大多为同一尺幅，与"玛丽莲系列"（259页）一样经过了上色和剪裁处理，每一幅都留有画家签名，也就是说可供单独出售，但其相互间还是有所区别的。与"玛丽莲系列"类似，"毛泽东系列"中的每一幅丝网印刷，无论其是以单独的一幅画像还是六联张的形式出现，都是与其他画幅具有同等价值的独立作品。购买了一幅丝网印刷的毛泽东画像，也就意味着拥有了一张沃霍尔的真迹。在被挪用到一个新的、更大的平面上之前，机械印刷品本身就已是一个复制品，它与可任意扩展的量产形式一样，都是大众传媒特有的惯用语，但沃霍尔以签名的方式为其打上了自己的印记。在这里，毛泽东画像是被消费者购买的商品，而在中国，则是被用于政治宣传。

1973年，由沃霍尔"工厂"出产的毛泽东画像有增无减，并且采用了越来越大的尺幅。这些用丙烯酸印制在画布上的丝网印刷品，大多为208.3cm×155cm，但也有少数作品（如芝加哥美术馆收藏的亚麻印制本）达到了444.3cm×347.6cm这样的庞大尺幅。超出常规的尺寸已近似于沃霍尔意欲与之竞争的对手——公共空间内常见的宣传画，但他的作品仍局限于展览界和收藏界内部，只是通过此种方式打破了业界惯例。沃霍尔使用了大面积的画幅用来展现人物的服装，幻化出一种无拘无束的色彩游戏，以行为绘画的风格呈现出艺术家的主观姿态。与人物的服装一样，画布上的脸始终只是一个空洞的表面，它反映出的是一种在底面上成型的"工厂"印刷工艺，以及随后的加工流程。1972年，沃霍尔用十幅同一尺幅的四方形丝网印刷品丰富了他的毛泽东画像系列，这些为另一些收藏家所定制的作品，拓宽了这一以不同尺幅反复出现的体裁的多样性。

1974年，沃霍尔将其创作的不同版本的毛泽东画像在巴黎时装博物馆（Musée Galliera）集中展出。至此，毛泽东画像的生产规模第一次得以清晰展现。他还不失时机地推出了一例新体裁，即作为背景墙纸遍布整个展厅的"毛泽东壁

纸"。[101] 三种不同尺幅的单张毛泽东画像在"毛泽东壁纸"上排成一线。贴在大幅画像背后的"毛泽东壁纸"几乎被完全隐没，但当它们出现在小尺幅作品背后时却异常显眼。"毛泽东壁纸"由修改后的毛泽东正面像印制而成，人物脸部在白色背景的映衬下分外醒目。观者仿佛置身于一间以不同规格和价位对外出售产品的品牌时装店。量产与品牌独创性——品牌设计通常是由专门设计师负责的——之间的矛盾，与商品社会构成了一种咄咄逼人的指涉。脸在其中并不具有任何要义，它只是一个表面上的模板，正如沃霍尔在谈到他自己的脸时所强调的那样，"在其背后一无所有"。

"毛泽东壁纸"的出现让人们注意到，素描已作为一个独立体裁加入到沃霍尔的毛泽东画像系列中（图123）。素描原作上附有艺术家的亲笔签名，而"毛泽东壁纸"上的签名则是以模板形式出现的，作为印刷技术的产物，它可以重复无穷多次。因而，这其中也隐含了原作与摹本之间的矛盾。当然，沃霍尔在展览上也提供了他的铅笔素描原作，但由于大型印刷品的出现，一种新的矛盾呈现出来，在一切皆为模板的同时营造出一种自然生发的假象。很显然，它们都是根据沃霍尔原创的毛泽东画像模板描绘出来的，并不以真实的脸为原型。沃霍尔似乎是在探索如何用最简化的手段，让一张为人所熟知、几乎已消融不见的面容以一种幻觉般的方式重新出现在人们的目光中。

绘于1973年的《毛》尺寸为206.4cm×107.3cm，同年创作的《毛II》则为92.7cm×82.6cm。[102] 后一幅作品的标题《毛II》除表示"毛泽东系列2号"之外，并无更多的含义。沃霍尔曾在1973年发布了一套包括300张静电印刷品在内的版本，这些印张全部是同一张素描的复制品，但在每一张画幅上，原作的痕迹都会有所缩减，因为每一张都是前一张的复制品。如迪特·凯普林（Dieter Koepplin）[56]所评价的，"较之于以往那个众所周知、确信无疑的毛泽东形象而言，在这里，基

[101] Kynaston McShine 主编，《科隆路德维希博物馆安迪·沃霍尔回顾展》（*Andy Warhol. Retrospektive. Ausstellungskatalog, Museum Ludwig, Köln, München*, 1989），Nr. 347。
[102] McShine，1989（见注释103），Nr. 363。
56　迪特·凯普林（1936—　），瑞士艺术史学家、策展人。——译注

媒体与面具：脸的生产　　323

图 123 《毛II》，安迪·沃霍尔，1973 年，铅笔画，纽约，莱奥·卡斯特利画廊。

于复印误差的存在而制造出一个'陌生化'了的毛泽东形象"。[103]

正如流行文化偶像印证了一个广告泛滥的商品社会中的脸部消费，作为国家画像的毛泽东画像也揭示出盛行于一种体制下的脸部崇拜。令人惊讶的是，"毛泽东系列"为沃霍尔引来了源源不断的肖像委托订单，短短数年内，沃霍尔接到的合作意向不下百起，以至于这位艺术家不得不带着宝丽来相机马不停蹄地奔波于世界各地。这一点之所以令人惊奇，是因为沃霍尔的毛泽东画像完全不能满足人们对个体肖像所抱有的传统期待。但显然，沃霍尔的每一位私人模特都希望能借他的彩色丝网印刷品一夜走红，名声大噪。今天的世界已不复以往，如今，毛泽东画像的故事只能让人回想起冷战时代的对峙格局。

而在艺术家本人的生活中，这个故事也有着一个引人注目的戏剧性结尾。在 1982 年沃霍尔访问北京期间，随行摄影师克里斯托弗·马考斯（Christopher Makos）[57] 在天安门广场为他留影并拍摄了纪录片。中国艺术家将沃霍尔的到访看作一个具有划时代意义的事件，这也使得中国当代艺术在近年来发生了一次重大的历史性转向。[104] 在艺术品市场上，由中国艺术家创作的具有反讽意味或怀旧色彩的画像售出了与沃霍尔的毛泽东画像不相上下的高昂价格。2008 年 10 月 4 日，著名画家曾梵志的巨幅油画《安迪·沃霍尔不远万里来到中国》刷新了苏富比拍卖行的成交价纪录。

21. 虚拟空间：无脸的面具

本章并不是对全书内容的总结，而是一篇涉及时下网络文化的后记。确切地说，它不是一篇关于"脸"的后记——回想里尔克对"脸"的悼亡或是以死亡面具为象征的人脸崇拜（110 页，120 页）可以发现，以此为题的后记在当代甚为流行——

[103] Koeplin, 1998（见注释 102），44 页。
 57 克里斯托弗·马考斯（1948— ），美国摄影家、艺术家，曾与沃霍尔合作。——译注
[104] Peter Wise 主编，《1982：安迪·沃霍尔的中国之旅》（*Andy Warhol China 1982*，Hongkong，2007）。

而是一篇关于脸部文化史的后记,其所探讨的主题在今天似乎正面临一个转折。媒体文化的剧变再度掀起了一场关于脸的讨论,我们以往对脸的认识似乎因此而被一笔勾销,在虚拟空间里——但也仅止于此——脸仿佛已化作一个飘忽不定的幽灵。但这场新的关于脸的讨论却证明了一点:无论过去还是现在,就我们对脸的认识而言,图像领域和相应的媒体史始终都具有重要意义。依照今天的理解,**虚拟脸**并不是脸,而是数字面具,它的出现意味着现代媒体脸生产的一次转折。

这一控制论意义上的转向,对以往存在于人工和自然之间的界限提出了质疑。今天的人们可以通过编程创造出各种鱼龙混杂的真实,这些真实栖身于一个中间地带,"自然"在其中仅被允许作为一种引证而存在。曼弗雷德·法斯勒(Manfred Faßler)[58]在描述这一体验时用了"无镜生存"一词,这意味着我们不再借助那张属于自己的脸——那张我们只能通过镜子来加以认识,且总是习惯从镜中寻找的脸——来进行交流。无论过去还是现在,镜子始终是一个表明"在场姿态"的场所,它从一个人的婴儿期起就为他/她提供了一种自我确认。但我们发明了具有另一种功能和象征性的镜子,一种不再着眼于"脸性"的镜子。用法斯勒的话来说,在一个远距离在场的世界里,"脸的未来扑朔迷离"。[105]或许我们只是被一种技术语义所迷惑,后者凭借数字技术将我们引入一个未来世界,于是我们感到自己摆脱了自然世界的映像。一些艺术家随心所欲地运用"后摄影"数字技术,在各自的领地上抵抗着当下的技术虚构,他们以时而戏谑、时而讽刺的态度,对一种取代了身体文化的"表面"文化予以揭示。[106]

总结数字革命以来的讨论并非难事。当脸可以由许许多多脸的引证构成时,就产生了一张虚拟脸,这张脸并不以某一自然载体或特定的脸为参照。数字革命貌似是一种解放,它使图像摆脱了摹写(Abbilden)功能,从而获得了持续不断

58　曼弗雷德·法斯勒(1938—),德国媒体理论家,著有《想象的世界》《无镜生存》等。——译注
[105]　曼弗雷德·法斯勒,《人造对应者/无镜生存》(Im künstlichen Gegenüber/Ohne Spiegel leben),见 Faßler, 2000, 11—120 页,尤其见 19 页,97 页以下。
[106]　参见 William A. Ewing 主编,《脸:摄影与肖像的终结》(*About Face. Photography and the Death of the Portrait*, Ausstellungskatalog, Hayward Gallery, London, London, 2004)。

的在场。相比之下，模拟图像则始终携带着以往时间的印记（对生命的再现甚至含有死亡的痕迹）。今天，人们可以制造出这样一些脸，它们在身体领域中不再有对应物，也无法用生与死的矛盾来加以描述。这些脸以无所分别的时间流取代了在场记忆；也可以说，如今生产出来的是这样一些脸，它们不属于任何人，且仅仅作为图像而存在。

于是，图像回到自身，在一个虚拟世界中完成着自我建构。在脸向人工制品的转化过程中，面具原本是一个不可避免的结果，一个意料之外的副产品，而此时它却成为了自身的目的。面具不再是复制品，它所唤起的也不再是唯一一张脸，而是无穷多的脸。绝对的面具本质上已非面具，因为它不再代替或遮蔽任何人、任何物。作为图像的数字脸是一个悖论，因为它否定了以往的摹写功能，基于同真实面部的相似性而丧失了历史关联。虚拟脸与肖像史在本质上构成了一对矛盾。虚拟脸并不是对脸的再现，而只是一些介于无穷多潜在图像之间的"界面"（Interfaces），这些界面形成一个内部循环的封闭系统，不再有任何身体介入其中。如今，科幻世界也抵达了脸的边界。在那里，图像被用来实现制造"合成脸"的梦想。与图像**变形**（morphing）的情形类似，这些图像斩断了与一张源自遗传的鲜活面孔的一切渊源。

然而，促成脸之转变和脸之虚构——而非脸之摹写——的冲动，与人类文明本身一样古老。面具表演的传统在虚拟世界重新焕发生机。但数字面具并不需要佩戴者，它们不再关乎身体，而是在一个可发展为数字乌托邦的虚拟空间内循环往复。在脸的历史上，脸和面具一直在彼此定义；而如今，这种相互影响已然失效。**虚拟脸**从表面上看（真正意义上的"表面"）与一张真实、正常的脸别无二致，但它并不以某一张脸为参照。换句话说，虚拟脸暂时中止了从脸到人工制品的转化。人们可以通过图像与某个熟识者或被忆起的人展开对话，却无法借助一张匿名的人造脸来实现这一点。数字技术制造出可以模拟生命的面具，这样做的同时却并不需要某个有生命的面具佩戴者或生命世界中的原型。数字技术也以一种看似革命的方式，屈从于一种由来已久的冲动：摆脱经验世界，创造一个超

越物理空间和身体界限的虚拟世界。[107]

与虚构的脸相反,互联网上的情形则可被称为一种"数字假面舞会",参与者之间的言语交流并不借助脸,而是借助某个名字(网名)展开,也就是说参与者不会泄露自己的真实身份,例如性别。[108] "网络身份不依赖于视觉特征",即便图像获得了角色扮演的机会,"数字化图像也可以被轻易改写,错觉完全可以被写入程序"。[109] 虚拟脸从一开始即处于匿名状态,而如果真人为扮演角色选择了一张由媒介提供的面具,则会产生另一种形式的匿名。人们为此发明了**终端身份**(terminal identity)的概念,因此,屏幕上的(终端)身份既显示了最终身份,又表明主体退回到了一种新的人造主体角色。[110]

虚拟脸同样可以代替脸和观众,来扮演某个难以实现的角色。此外,虚拟脸也可能在某些地方生根发芽,在那里,古老的科幻游戏听命于新的乌托邦幻想。与其乌托邦姿态相比,数字技术在大众传媒里的意识形态运用则往往被人忽视。1993 年《时代》杂志的一期封面便是这方面的直观例证,它通过一个眺望未来的年轻女性的形象,展现了美国社会的理想面孔——一张融合了不同民族特征的脸。事实上,这张符合理想的集体面孔乃许多张脸的合成,同时也是种种矛盾特征相互妥协的产物。编者称,这一"多种族混杂体"展现了未来美国的前景,理想标准似乎在画面中转化为一个真实的人物形象,散发出令人折服的魅力。编者按中将这一形象誉为"我们的新夏娃",称编辑部的全体男性无不对之一见钟情(而后者实际上只是一张数字面具)。为迎合读者,编者还以一位男同事的口吻无限失落地感叹道:"令人心碎的是,她并不真正存在。"[111]

[107] 参见 Magaret Wertheim,《虚拟天堂的大门:从但丁到互联网的空间史》(*The Pearly Gate of Cyberspace. A History of Space from Dante to the Internet*,New York,1999),253 页以下。

[108] Ruth Nestvold,《数字面具:对模糊性别的不适》(*Die digitale Maskerade. Das Unbehagen am unbestimmten Geschlecht*,见 Elfi Bettinger/Julika Funk 主编,*Maskeraden. Geschlechterdifferenz in der literarischen Inszenierung*,Berlin,1995,292 页以下。

[109] Nestvold,1995(见注释 112)。

[110] Scott Bukatman,《终端身份:后现代科幻中的虚拟主体》(*Terminal Identity. The Virtual Subject in Post-Modern Science Fiction*,Durham,1993)。

[111] James R. Gaines,见 2004 年 10 月 26 日《时代》杂志特刊"编者按";另参见 Victor Burgin,《合成图像》(*Das Bild in Teilen*),见 Amelunxen/Iglhaut/Rötzer,1996,32 页。

图 124 "虚拟脸/Nexus 7"系列,伊丽娜·安德斯讷,自画像,1998 年。

一些艺术家对数字媒体中潜藏的意识形态展开了批判性分析,要求在虚拟空间的疆域内获得一种新的身份。在题为《虚拟脸》的一组作品中,伊丽娜·安德斯讷(Irene Andessner)[59]试图将"人造人肖像"——这个词本身即内含了一种矛盾——作为一种母模,以一种执拗而具有颠覆性的方式来设计她的自画像(图124)。此模型由此成为一个自我确立的新场所。艺术家首先以雷德利·斯科特(Ridley Scott)[60]执导的影片《银翼杀手》中的复制人瑞秋为原型,即一个没有脸孔,面具背后空无一物的人造人。在这幅"肖像"中,戴着瑞秋面具的安德斯

[59] 伊丽娜·安德斯讷(1954—),奥地利造型艺术家。——译注
[60] 雷德利·斯科特(1937—),英国电影导演、制片人,作品有《异形》《角斗士》等。——译注

讷出现在阴森黯淡的虚拟世界中，复制人终于拥有了一张脸。[112] 她"本人作为演员"进行"关于人类图像的设想"，"外部图像与我本人的图像在其中相互重叠"。这样的僭越表明，艺术家正投身于一种全新的探索，以便为"脸"提供一个超越身体界域的所在。

但艺术领域亦不乏廉价的理想和迎合时尚的诏媚。1995年，几位艺术家在题为《后摄影之摄影》的展览图录中撰文，不约而同地将矛头指向了日薄西山的摄影。他们指出，在"数字幻像"（维兰·傅拉瑟[Vilém Flusser][61]语）中，脸已从关于身份的问题中剥离出来，被随心所欲地运用于各种图像变形实验。数字面具则是另一种形式，它适合用以剥夺脸的特权地位。尽管很多作者在此表达了他们的抗议——如安东尼·阿齐兹（Anthony Aziz）[62]和萨米·库彻（Sammy Cucher）[63]通过《来自反乌托邦的消息》表达了他们与时下流行的乌托邦的决裂[113]——但文中更多地体现了一种缺少方向感的游戏本能。此外，艺术家们寄望借助数字舞台挣脱传统性别角色的桎梏、重获自由的隐秘渴望，也在这些文字中得以展现。

林恩·赫什曼（Lynn Hershman）[64]醉心于"人造人格"的梦想。在她看来，"人格面具"是网络社交中唯一重要的东西，面具一直被用于掩饰"自身弱点"。面具的选择也可以被视为当代社会的一种真实写照，它反映了当下人类面临的现实问题。[114]与上述严肃思考相比，年轻的基思·科廷尼姆（Keith Cottingham）的文章则充斥着天真幼稚的陈词滥调。其作品《虚拟肖像》在展览上引起轰动，他在其中创造了一个仿佛是"克隆"出来的男孩的系列肖像，男孩表现出一种介

[112] Irene Andessner,《操作概念：虚拟脸》（Arbeitskonzept Cyberface）; Andreas Leo Findeinsen/Irene Andessner,《虚拟脸：找不到对应的脸》（Cyberface. Gesicht ohne Gegenüber），见 Faßler，2000，191页以下。

61 维兰·傅拉瑟（1920—1991），捷克哲学家、传播理论学家，著有《媒体文化》《信息社会》等。——译注

62 安东尼·阿齐兹（1961— ），美国视觉艺术家，数字影像与后摄影艺术领域的先锋人物。——译注

63 萨米·库彻（1958— ），委内瑞拉裔美籍视觉艺术家，安东尼·阿齐兹的合作伙伴。——译注

[113] Amelunxen/Iglhaut/Rötzer, 1996，126页以下。

64 林恩·赫什曼（1941— ），美国艺术家、电影导演，其作品将艺术与社会评论相结合，对身份、技术创新及二者的关系进行探讨。——译注

[114] Amelunxen/Iglhaut/Rötzer, 1996，201页。

于童稚和性成熟之间的暧昧特征（图 125）。在"虚拟脸"的复制过程中，科廷厄姆不加区分地对真实的脸和陶土面具的照片原型做了电脑处理。尽管他在此运用了反光板、黑色背景等一些传统肖像技法，却有着全然不同的意图。[115]

这一点也在他希望"借助数字绘画与拼贴创造出个性化的一般生命"的愿望中得以证实。他利用"以不同种族、性别和年龄者为原型的泥塑，以及他们的生理解剖图和画像"，从而形成一种没有参照物的"现实拼贴画"。他将肖像称作"最重要的现代发明"，并表示他的目的是通过肖像来展现主体。于是，他"将肖像作为一种多重人格加以构思"，确切地说，这是一幅"多重人格的肖像"。然而，当科廷厄姆宣称多重人格是肖像艺术的一大创新时，他无异于是在同风车搏斗。其创作意图，即通过**虚拟脸**来"揭示对再现的科学客观性的信仰"，也同样如此。艺术领域还不曾出现过对再现有如此天真的一种理解。用玛格丽特·维特海姆（Margaret Wertheim）[65]的话来说，这些文字流露出一种"虚拟乌托邦"的倾向。[116]

一个以俄罗斯东正教的圣像世界或者说宗教世界为题材的数字艺术作品（图 126），则为虚拟乌托邦的新类型提供了一个出人意料的样例。2004 年秋，一面巨大的圣像墙在莫斯科展出，上面汇集了 23 幅基督像及圣徒"肖像"，即数字图像的拼贴与复绘作品。艺术家康斯坦丁·丘加科夫（Kanstantin Chudjakow）在全世界最重要的圣像博物馆——特里特亚科夫（tretjakov）画廊，展出的这些大型数字圣像（160cm×110cm）给人以这样一种错觉，仿佛可以摆脱种种尘世印象目睹圣人的面庞。[117]这个在收藏家维克多·邦达伦柯（Viktor Bondarenko）的

[115] Amelunxen/Iglhaut/Rötzer，1996，160 页以下；关于科廷厄姆另参见 Anette Hüsch，《惊悚之美：身体、材料及图像在后摄影中的关系》(*Schrecklich schön. Zum Verhältnis von Körper, Material und Bild in der Post-Photographie*)，见 Hans Belting/Ulrich Schulze 主编，*Beiträge zur Kunst und Medientheorie. Projekte und Forschungen an der Hochschule für Gestaltung in Karlsruhe*，Stuttgart，2000，33 页以下。

65　玛格丽特·维特海姆（1958—　），科技作家、记者，其物理文化史方面的著作描述了理论物理在现代社会中的作用。——译注

[116] Wertheim，1999（见注释 111），290 页以下。

[117] 参见 2004 年 10 月 26 日《法兰克福汇报》；参见艺术家发布在其个人网站上的《祈怜》(*Deisis*) 一文，以及《祈怜》(*Predstojanie.Deisis*，Moskau，2004）。感谢 Franziska Thun-Hohenstein 提供参考书目。

媒体与面具：脸的生产　　331

图 125 《虚拟肖像》，基思·科廷厄姆，1993 年，数码摄影。

图 126 《祈怜》,基督像,康斯坦丁·丘加科夫,2004 年,复绘数码摄影拼贴,艺术家本人收藏。

资助下实施多年才得以完成的项目,名为《祈怜》(Deisis),它在数字媒介和艺术领域都堪称独一无二,也因此引发了褒贬不一的强烈反响与评价。该圣像系列是在 60000 幅照片——这些照片是哲学家与末代沙皇尼古拉二世(Nikolaus II.)[66]等 350 位真实人物的面部图像——的基础上,对人物面部特征加以存储和重新编排的结果,每一个巨大的面庞都由不同的用光和独特的角度构成,但全都不是观众的角度。借助一张由无数光点组成的网络,在幽暗背景的衬托下,这些脸部仿佛正漂浮在超脱尘世的绚丽光芒之中。

装置中的合成脸似乎是一些从黑匣中显现出来的数字面具,它们使脸笼罩上了一重虚拟的光晕,让人不由联想起历史上那些曾在幽暗内室中被摇曳的烛光所照亮的圣像。在这里,宗教膜拜图像以一种出人意料的、只在技术和媒介上有所变化的外观——上帝的虚拟"显现"(Epiphanie)——重新出现,它投射出一种古老的目光。但制作过程证明了它作为艺术品的性质。通过展示一张我们未曾见过却依旧笃信的脸,它再次要求获得超验性。这两种期待可以被概括为"理想的脸"和"真实的脸"。在莫斯科展出的那幅构图宏阔、带有卷发和胡须的数字式基督"肖像",让人联想到一幅著名的圣像,即"真实的脸",面对这样一张脸,人们更多的是想知道它在尘世变幻中的真实样貌(165 页)。而古老的基督画像早已具备这种双重性,与面具一样,它是从活人脸上复制下来的,但同时却以一种有生命的目光注视着信徒,这是机械复制技术所无法实现的。[118]玛格丽特·维特海姆曾在《空间文化史》中描绘了关于"精神空间"重归"虚拟空间"的乌托邦理想,[119]在莫斯科展出的《祈怜》为此提供了一个直观例证。古老的宗教原型以人工制品的形态,在数字世界重现,这些人工制品也同样存在于梦境与实证的空隙之中。当我们观看"真实图像"的时候,我们看到的从来不是真实的脸,而只是它的替代品,或者说是一张面具。

66　尼古拉二世(1868—1918),俄罗斯帝国罗曼诺夫王朝末代沙皇,1894—1917 年在位。——译注
[118]　Belting,2005。
[119]　Wertheim,1999(见注释 111),31 页,40 页。

参考文献

1. Giorgio Agamben:《脸》(*Volto*) 卷2, 见 Blümlinger/Sierek, 2002, 219 页以下。
2. Hubertus von Amelunxen/Stefan Iglhaut/Flroian Rötzer 主编:《后摄影之摄影》(*Fotografie nach der Fotografie*, Ausstellungskatalog, Aktionsforum Praterinsel, München u.a., Dresden 1996)。
3. Michael Argyle/Mark Cook:《凝视与对视》(*Gaze and Mutual Gaze*, Cambridge, 1976)。
4. Jacques Aumont:《电影中的脸》(*Du Visage au cinéma*, Paris, 1992)。
5. Jacques Aumont:《肖像中的人》(*Der Porträtierte Mensch*), 见 Barck/Beilenhoff, 2004, 12—49 页。
6. David A. Bailey/Gilane Tawadros 主编:《面纱:蒙面、再现与当代艺术》(*Veil. Veiling, Representation and Contemporary Art*, Cambridge, Mass., 2003)。
7. Joanna Barck/Wolfgang Beilenhoff 主编:《电影中的脸》(*Das Gesicht im Film*, Marburg, 2004)。
8. Joanna Barck/Petra Löffler 主编:《电影脸》(*Gesichter des Films*, Bielefeld, 2003)。
9. Roland Barthes:《明室:摄影札记》(*La Chambre claire. Note sur la photographie*, Paris, 1980)。
10. Hans Belting:《图像人类学:图像学构想》(*Bild-Anthropologie. Entwürfe für eine Bildwissenschaft*, München, 2001)。
11. Hans Belting:《真实的图像:作为信仰问题的图像问题》(*Das echte Bild. Bildfragen als Glaubensfragen*, München, 2005)。

12. Hans Belting:《中世纪肖像与自画像:一个问题》(*Le Portrait médiéval et le portrait autonome. Une question*,见 Olariu,2009,123—136 页)。

13. Hans Belting:《世界的镜子:油画的发明》(*Spiegel der Welt. Die Erfindung des Gemäldes*,München,2010)。

14. Hans Belting:《脸抑或痕迹?关于早期基督像的人类学问题》(*Face oder Trace? Anthropologische Fragen zu den frühen Christus-Porträts*),见 Weigel,2013。

15. Hans Belting/Christiane Kruse:《油画的发明:尼德兰绘画的第一个百年》(*Die Erfindung des Gemäldes. Das erste Jahrhundert der niederländischen Malerei*,München,1994)。

16. Ernst Benkard:《永恒的容颜:死亡面具摄影集》(*Das ewige Antlitz. Eine Sammlung von Totenmasken*,Berlin,1926)。

17. Elfi Bettinger/Julika Funk 主编:《假面舞会:文学策演中的性别差异》(*Maskeraden. Geschlechterdifferenz in der literarischen Inszenierung*,Berlin,1995)。

18. Elfi Bettini:《面具,双重肖像》(*La masquera, il doppio e il ritratto*,Rom,1991)。

19. Andreas Beyer:《绘画中的肖像》(*Das Porträt in der Malerei*,München,2002)。

20. Albert Blankert:《伦勃朗:一位天才及其影响》(*Rembrandt. A Genius and his Impact*,Melbourne,1997)。

21. Christa Blümlinger/Karl Sierek 主编:《活动影像时代的脸》(*Das Gesicht im Zeitalter des bewegten Bildes*,Wien,2002)。

22. Gottfried Boehm:《肖像与个体:意大利文艺复兴时期肖像绘画的起源》(*Bildnis und Individuum. Über den Ursprung der Porträtmalerei in der italienischen Renaissance*,München,1998)。

23. Pascal Bonitzer:《去框化:绘画与电影》(*Décadrages. Peinture et cinéma*,Paris,1987,1995)。

24. Norbert Borrmann:《艺术与面相学:西方的识人术与人物再现》(*Kunst und Physiognomik. Menschendeutung und Menschendarstellung im Abendland*,Köln,1994)。

25. Heiko Christians:《面相学的欲望》(*Sehnsüchte der Physiognomik*),见 Van Loyen/Neumann,2006,4—12 页。

26. Jonathan Cole:《关于脸:脸的自然史和失去脸的非自然史》(*Über das Gesicht. Naturgeschichte des Gesichts und unnatürliche Geschichte derer, die es verloren haben*,

München，1999）。

27. Jonathan Cole：《因缺失而揭示出的脸部功能》（*Facial Function Revealed through Loss*），见 Kohl/Olariu，2012，83—94 页。

28. Jean-Jacques Courtine/Claudine Haroche：*Histoire du visage. Exprimer et taire ses émotions. XVIe-début XIXe siècle*，Paris，1988.

29. Charles Darwin：《达尔文全集》卷 23，《人和动物的感情表达》（*The Expression of the Emotions in Man and Animals [1872]*，London，1989）。

30. Gilles Deleuze/Félix Guattari：《千高原：资本主义与精神分裂》（*Tausend Plateaus. Kapitalismus und Schizophrenie*，Berlin，1992）。

31. Georges Didi-Huberman：*La Grammaire, le chahut, le silence. Pour une anthropologie du visage*，见 de Loisy，1992，15—55 页。

32. Georges Didi-Huberman：《相似与触及：复印的考古学、不合时宜与现代性》（*Ähnlichkeit und Berührung. Archäologie, Anachronismus und Modernität des Abdrucks*，Köln，1999）。

33. Georges Didi-Huberman：*De Ressemblance à ressemblance*，见 Christophe Bident 主编：*Maurice Blanchot. Récits critiques*，Paris，2003，143—167 页。

34. Georges Didi-Huberman：《近与远：脸、脸的痕迹及其在外貌中的地位》（*Near and Distant. The Face, its Imprint, and its Place of Appearance*），见 Kohl/Olariu，2012，页 54—69（=Didi-Huberman，2012a）。

35. Georges Didi-Huberman：*Peuples exposés, peuples figurants*，Paris，2012，（L'OEil de l'histore 卷 4）（=Didi-Huberman，2012b）。

36. Wolfgang Drechsler 主编：《维也纳路德维希现代美术馆馆藏肖像》（*Porträts aus der Sammlung, Ausstellungskatalog, Museum Moderner Kunst Stiftung Ludwig, Wien*，Wien，2004）。

37. Angelica Dülberg：《私人肖像：一种绘画体裁的历史与图像学》（*Privatporträts. Geschichte und Ikonologie einer Gattung*，Berlin，1990）。

38. Sergei Eisenstein：《象形文字的表现力：类型确定原则》（*Expressivität der Hieroglyphe. Prinzipien der Typage*）（1971 年以断片形式发表），见 Van Loyen/Neumann，2006，42—48 页。

39. Gottfried Eisermann：《角色与面具》（*Rolle und Maske*，Tübingen，1991）。

40. Paul Ekman/Wallace V. Friesen:《揭开脸的面具：如何根据脸部线索识别情绪》(*Unmasking the Face. A Guide to Recognizing Emotions from facial Clues*, Englewood Cliffs, NJ1975)。

41. Monika Faber/Janos Frecot 主编:《觉醒中的肖像：德国与奥地利的摄影 1900—1938》(*Portrait im Aufbruch. Photographie in Deutschland und Österreich 1900—1938*, Ausstellungskatalog, Neue Galerie, New York/Graphische Sammlung Albertina, Wie, Ostfildern-Ruit, 2005)。

42. Manfred Faßler 主编:《一切可能的世界：虚拟现实、感知与传播伦理学》(*Alle möglichen Welten. Virtuelle Realität, Wahrnehmung, Ethik der Kommunikation*, München, 1999)。

43. Manfred Faßler 主编:《无镜生存：可见性与后人类的人类图像》(*Ohne Spiegel leben. Sichtbarkeiten und posthumane Menschenbilder*, München, 2000)。

44. Michel Feher 主编:《人体史断片》卷2 (*Fragments for a History of Human Body*, Bd.2, New York, 1989)。

45. Syvia Ferino-Pagden 主编:《我们是面具》(*Wir sind Maske*, Ausstellungskatalog, Kunsthistorisches Museum und Museum für Völkerkunde Wien, Wien, 2009)。

46. Rotraut Fischer/Gerd Schrader/Gabriele Stumpp 主编:《符合标准的自然：介于科学与美学之间的面相学》(*Natur nach Maß. Physiognomik zwischen Wissenschaft und Ästhetik*, Marburg, 1989)。

47. Egon Friedell:《最后的脸》(*Das letzte Gesicht*, Zürich, 1929), Emil Schaeffer 主编。

48. Françoise Frontisi-Ducroux: *Du Masque au visage. Aspects de l'identité en grèce ancienne*, Paris, 1995.

49. Paulette Ghiron-Bistagne: *Le Masque du théâtre dans l'antiquité classique*, Arles, 1986.

50. Luca Giuliani:《肖像与讯息：关于罗马共和国时期肖像艺术的阐释学研究》(*Bildnis und Botschaft. Hermeneutische Untersuchungen zur Bildniskunst der römischen Republik*, Frankfurt a.M., 1986)。

51. Erving Goffmann:《互动仪式：直接交流中的行为》(*Interaktionsrituale. Über Verhalten in direkter Kommunikation*, Frankfurt.a.M., 1986)。

52. Ernst H. Gombrich：《面具和脸》（*Maske und Gesicht*〔*1972*〕），德文版见 Ernst H. Gombrich/Julian Hochberg/Max Black：*Kunst, Wahrnehmung, Wirklichkeit*，Frankfurt a.M.，1977，10—60 页。

53. Richard T. Gray：《脸：从拉瓦特尔到奥斯维辛的德国面相学思想》（*About Face. German Physiognomic Thought from Lavater to Auschwitz*，Detroit，2004）。

54. Michael Hagner：《人脑：从灵魂器官到大脑的转变》（*Homo cerebralis. Der Wandel vom Seelenorgan zum Gehirn*，Berlin，1997）。

55. Michael Hagner：《天才大脑：精英大脑研究史》（*Geniale Gehirne. Zur Geschichte der Elitengehirnforschung*，Göttingen，2004）。

56. Peter Hall：《用以展现的面具：戏剧形式和语言》（*Exposed by the Mask. Form and Language in Drama*，New York，2000）。

57. Willy Hellpach：《德国面相学：民族面孔的自然史概要》（*Deutsche Physiognomik. Grundlegung einer Naturgeschichte der Nationalgesichter*，Berlin，1942）。

58. Thomas Hensel/Klaus Krüger-Tanja Michalsky 主编：《活动影像：电影与艺术》（*Das bewegte Bild. Film und Kunst*，München，2009）。

59. Ann Hindry 主编：《当代肖像》（*Le Portrait contemporain*，Paris，1991）（*Artstudio*，1991 年第 21 期）。

60. Thomas Kirchner：《激情的表现：17、18 世纪法国艺术及艺术理论中作为再现问题的表情》（*L'Expression des passions. Ausdruck als Darstellungsproblem in der französischen Kunst und Kunsttheorie des 17. und 18. Jahrhunderts*，Meinz 1991）。

61. Joseph Leo Koener：《德国文艺复兴时期艺术中的自画像要素》（*The Moment of Self-Portraiture in German Renaissance Art*，Chicago，1990）。

62. Jeanette Kohl：《文艺复兴时期的雕像》（*Sculpted Portraiture in the Renaissance*）（即将出版）。

63. Jeanette Kohl/Rebecca Müller 主编：《头/图像：中世纪与近代早期的半身像》（*Kopf/Bild. Die Büste in Mittelalter und früher Neuzeit*，München，2007）。

64. Jeanette Kohl/Dominic Olariu 主编：《人脸七论》（*En Face. Seven Essays on the Human Face*，Marburg，2012）（*Kritische Berichte*，2012 年第 40 期，Heft I）。

65. Christiane Kruse：《人类为何作画：一种媒介的历史依据》（*Wozu Menschen malen. Historische Begründungen eines Mediums*，München，2003）。

66. Terry Landau :《从脸到脸：脸所泄露和隐藏的》(*Von Angesicht zu Angesicht. Was Gesichter verraten und was verbergen*，Heidelberg，1993)。

67. Fritz Lange :《人脸的语言：科学面相学及其在生活和艺术中的实际应用》(*Die Sprache des menschlichen Antlitzes. Eine wissenschaftliche Physiognomik und ihre praktische Verwertung im Leben und in der Kunst*，München，1937)。

68. Johann Caspar Lavater :《面相学断片：实验 I—IV》(*Physiognomische Fragmente zur Beförderung der Menschenkenntnis und Menschenliebe. VersuchI—IV*，Leipzig 1775/1778，Hildesheim，2002)。

69. Eckhard Leuschner :《面具：16 至 18 世纪早期的图像志研究》(*Persona, Larva, Maske. Ikonologische Studien zum 16. bis frühen 18. Jahrhundert*，Frankfurt a.M.，1997)。

70. Claude Lévi-Strauss :《面具之道》(*La Voie des masques*，Paris，1979)。

71. Petra Löffler/Leander Scholz 主编:《脸是一种强大的组织》(*Das Gesicht ist eine starke Organisation*，Köln，2004)。

72. Jean de Loisy 主编：*À visage découvert*，Ausstellungskatalog，Fondation Cartier pour l'Art Contemorain，Jouy-en-Josas，Paris，1992。

73. Ulrich van Loyen/Michael Neumann 主编:《脸的时尚》(*Gesichtermoden*，Berlin，2006)(*Tulmult*，2006 年第 31 期)。

74. Thomas Macho :《视觉与脸：关于媒体迷恋史的思考》(*Vision und Visage. Überlegungen zur Faszinationsgeschichte der Medien*)，见 Müller-Funk/Reck，1996，87—108 页。

75. Thomas Macho :《名人脸：从面对面到界面》(*Das prominente Gesicht. Vom Face-to-Face zum Interface*)，见 Faßler，1999，121—136 页。

76. Thomas Macho :《前置图像》(*Vorbilder*，München，2011)。

77. Thomas Macho/Gerburg Treusch-Dieter 主编:《作为媒介的脸：脸性社会》(*Medium Gesicht. Die faciale Gesellschaft*，Berlin，1996)(*Ästhetik und Kommunikation*，1996 年第 94/95 期)。

78. Patrizia Magli :《脸与灵魂》(*The Face and the Soul*)，见 Feher，1989，86 页以下。

79. Peter von Matt :《脸的终结：人脸的文学史》(*...fertig is das Angesicht. Zur Literaturgeschichte des menschlichen Gesichts*，München，1983)。

80. Sabine Melchior-Bonnet :《镜子的历史》(*Histoire du Miroir*，Paris，1994)。

81. Norbert Meuter :《表情人类学：人类介于自然和文化之间的表现力》(*Anthropologie des Ausdrucks. Die Expressivität des Menschen zwischen Natur und Kultur*，München，2006)。

82. Gerda Mraz/Uwe Schög 主编:《拉瓦特尔的珍宝匣》(*Das Kunstkabinett des Johann Caspar Lavater*，Wien，1999)。

83. Wolfgang Müller-Funk/Hans Ulrich Reck 主编:《假扮的想象：媒介历史人类学文集》(*Inszenierte Imagination. Beiträge zu einer historischen Anthropologie der Medien*，Wien，1996)。

84. Birgit U. Münch 等主编:《艺术家的墓碑：起源、类型学、意图与变形》(*Künstlergrabmäler. Genese, Typologie, Intention, Metamorphosen*，Petersberg，2011)。

85. Jean-Luc Nancy :《肖像的目光》(*Le Regard du portrait*，Paris，2000)。

86. Dominic Olariu 主编: *Le Portrait individuel.Réflexions autour d'uneforme de représentation*，XIIIe-Xve siècles，Bern，2009。

87. Jean Paris : *Miroirs de Rembrandt. Le Sommeil de Vermeer. Le Soleil de Van Gogh. Espaces de Cézannes*，Paris，1973.

88. Max Picard :《面相学的边界》(*Die Grenzen der Physiognomik*，Leipzig，1937)。

89. Helmuth Plessner : *Ästhesiologie des Gesichts*，见 Helmuth Plessner 著: *Gesammelte Schriften*，Günter Dux 等主编，Bd.3 : *Anthropologie der Sinne*，Frankfurt a.M.，1980，248 页以下。

90. Helmuth Plessner :《笑与哭》(*Lachen und Weinen* [1941])，见 Helmuth Plessner 著: *Gesammelte Schriften*，Günter Dux 等主编，Bd.7: *Ausdruck und menschliche Natur*，Frankfurt a.M.，1982，201 页以下（=Plessner,1982a)。

91. Helmuth Plessner :《论演员的人类学》(*Zur Anthropologie des Schauspielers* [1948])，见 *Gesammelte Schriften*，Günter Dux 等主编，Bd.7: *Ausdruck und menschliche Natur*，Frankfurt a.M.，1982，399 页以下（=Plessner,1982b)。

92. Helmuth Plessner :《笑》(*Lächeln* [1950])，见 *Gesammelte Schriften*，Günter Dux 等主编，Bd.7: *Ausdruck und menschliche Natur*，Frankfurt a.M.，1982，419 页以下（=Plessner,1982c)。

93. Rudolf Preimesberger/Hannah Baader/Nicola Suthor 主编:《肖像》(*Porträt*，Berlin，1999)（Geschichte der klassischen Bildgattungen in Quellentexten und Kommentaren, Bd.2)。

94. Hans-Joachim Raupp：《关于17世纪荷兰艺术家画像与再现的研究》（*Untersuchungen zu Künstlerbildnis und Künstlerdarstellung in den Niederlanden im 17. Jahrhundert*，Hildesheim，1984）。

95. August Sander：《时代的面容：20世纪德国人像六十幅（阿尔弗雷德·德布林序）[1929]》（*Antlitz der Zeit. 60 Aufnahmen deutscher Menschen des 20. Jahrhunderts, mit einer Einleitung von Alfred Döblin*，München，1979）。

96. Jean-Paul Satre：《脸》（*Visages*），见 Michel Contat/Michel Rybalka：*Les Ecrits de Satre. Chronologie, bibliographie commentéeParis*，1970，560—564 页。

97. Willibald Sauerländer：《试论乌东雕塑中的人脸》（*Ein Versuch Über die Gesichter Houdons*，München，2002）。

98. Anne Sauvagnargues：《脸性》（*Gesichtlichkeit*），见 Van Loyen/Neumann，2006，13—18 页。

99. Tilo Schabert 主编：《面具的语言》（*Die Sprache der Masken*，Würzburg，2002）。

100. Gunnar Schmidt：《脸：媒介史》（*Das Gesicht. Eine Mediengeschichte*，München，2003）。

101. Jean-Claude Schmidt：《脸的历史：面相学、激情学与表情理论》（*For a History of the Face. Physiognomy, Pathognomy, Theory of Expression*），见 Kohl/Olariu，2012，7—20 页。

102. Claudia Schmölders 主编：《古怪的目光：关于面相学的对话》（*Der exzentrische Blick. Gespräch über Physiogomik*，Berlin，1996）（尤其见 Martin Blankenburg，133—162 页；Peter Becker，163—186 页）。

103. Claudia Schmölders：《希特勒的脸：一部面相学传记》（*Hitlers Gesicht. Eine physiognomische Biographie*，München，2000）。

104. Claudia Schmölders/Sander Gilman 主编：《魏玛共和国的面孔：一部面相学文化史》（*Gesichter der Weimarer Republik. Eine physiognomische Kulturgeschichte*，Köln，2000）。

105. Martin Schulz：《生命痕迹与死亡景象》（*Spur des Lebens und Anblick des Todes*），见 *Zeitschrift für Kulturgeschichte*，2001 年第 64 期，381—396 页。

106. Erhard Schüttpelz：《作为媒介的面具：评列维–施特劳斯》（*Medium Maske. Ein Kommentar zu Claude Lévi-Strauss*），见 Van Loyen/Neumann，2006，54—56 页。

107. Hans Peter Schwarz 主编：《表情变化：关于脸》（*Mienenspiel. About Faces*，

Karlsruhe，1994）。

108. Allan Sekula：《身体与档案》(The Body and the Archive)，见 Richard Bolton 主编：The Contest of Meaning. Critical Hitories of Photography，Cambridge，Mass.u.a.，1989，343—389 页。

109. Ellis Shookman 主编：《面相学的脸：对拉瓦特尔的跨学科研究》(The Faces of Physiognomy. Interdisciplinary Approaches to Johann Caspar Lavater，Columbia，SC 1993）。

110. Georg Simmel：《脸的美学意义》(Die Bedeutung des Gesichts [1901])，见 Georg Simmel：Aufsätze und Abhandlungen 1901—1908，卷 I，Frankfurt a.M.，1995（作品全集卷 7）。

111. Andrew Small：《自画像中的随笔：蒙田与伦勃朗自画像技法的对比》(Essays in Self-Portraiture. A Comparison of Technique in the Self-Portraits of Montaigne and Rembrandt，New York u.a.，1996）。

112. Victor Stoichita：《体现自我意识的图像：元绘画的起源》(Das selbstbewußte Bild. Der Ursprung der Metamalerei，München，1998）。

113. Milos Vec：《罪犯的痕迹：刑侦学中的鉴定方法》(1879—1933)(Die Spur des Täters. Methoden der Identifikation in der Kriminalistik，Baden-Baden，2002）。

114. Jean-Pierre Vernant：《雕像、偶像与面具》(Figures, idoles, masques，Paris，1990）。

115. Sigrid Weigel：《介于测量与阐释之间的疑犯画像》(Phantombilder zwischen Messen und Deuten)，见 Bettina von Jagow/Florian Steger 主编：Repräsentationen. Medizin und Ethik in Literatur und Kunst der Moderne，Heidelberg，2004，159—198 页。

116. Sigrid Weigel：《作为人工制品的脸》(Gesicht als Artefakt)，见 Trajekte，2012 年第 25 期，5—12 页（=Weigel，2012a）。

117. Sigrid Weigel：《幻像：大脑成像时代的脸和感觉》(Phantom Images. Face and Feeling in the Age of Brain Imaging)，见 Kohl/Olariu，2012，33—53 页（=Weigel，2012b）。

118. Sigrid Weigel 主编：《脸：来自人像创作的文化史场景》(Gesichter. Kulturgeschichtliche Szenen aus der Arbeit am Bildnis des Menschen，München，2013）(即将出版）。

119. Richard Weihe：《面具的悖论：一种形式的历史》(Die Paradoxie der Maske.

Geschichte einer Form，München，2004）。

120. Judith Weiss 主编:《肖像中的脸 / 无脸的肖像》(*Gesicht im Porträt/Porträt ohne Gesicht*，Ruppichteroth，2012）。

121. Liliane Weissberg 主编:《作为装扮的女性气质》(*Weiblichkeit als Maskerade*，Frankfurt a.M.，1994）。

122. Christopher White/Quentin Buvelot 主编:《伦勃朗笔下的自己》(*Rembrandt by Himself*，Ausstellungskatalog，National Gallery，London/Koninklijk Kabinet van Schilderijen，`s-Gravenhage，London，1999）。

123. Gerhard Wolf :《面纱与镜子：文艺复兴时期的基督像传统与图像概念》(*Schleier und Spiegel. Traditionen des Christusbildes und die Bildkonzepte der Renaissance*，München，2002）。

124. Gisela von Wysocki :《陌生的舞台：人脸透露的讯息》(*Fremde Bühnen. Mitteilungen über das menschliche Gesicht*，Hamburg，1995）。

125. Paul Zanker :《苏格拉底的面具：古希腊罗马艺术中的学者形象》(*Die Maske des Sokrates. Das Bild des Intellektuellen in den antiken Kunst*，München，1995）。

126. Leslie A. Zebrowitz :《读脸：灵魂之窗？》(*Reading Faces. Windows to the Soul?* Boulder，1997）。

人名索引

（斜体部分为插图页）

Abbé d'Aubignac, *François Hédelin* 奥比尼亚克修道院院长 76

Albers, Josef 约瑟夫·亚伯斯 221

Allendy Yvonne 伊冯娜·阿伦蒂 127

Amerbach Bonifacius 博尼菲修斯·阿默尔巴赫 174

Anders, Günther 君特·安德斯 123

Andersson, Bibi 毕比·安德森 297

Andessner, Irene 伊丽娜·安德斯讷 *328*, 328

Andreini, Francesco 弗朗契斯科·安德烈尼 79

Antonello Da Messina 安托内罗·达·梅西那 168, *168*, *169*

Aretino, Pietro 皮耶特罗·阿雷蒂诺 137

Argyle, Michael 麦克·阿盖尔 29

Arikha, Avigdor 阿维格多·阿利卡 284

Aristoteles 亚里士多德 86, 87

Artaud, Antonin 安托南·阿尔托 126—129, *129*

Aumont, Jaques 雅克·奥蒙 297

Aziz, Anthony 安东尼·阿齐兹 329

Bacon, Francis 弗朗西斯·培根 11, 14, 149, 204—210, *207*, *208*, *210*, 211, 214, 234

Baker, Josephine 约瑟芬·贝克 63

Balázs, Béla 贝拉·巴拉兹 292, 293

Barthes, Roland 罗兰·巴特 215—218, 243, 254

Baudelaire, Charles 夏尔·波德莱尔 30, 232

Bazin, Philippe 菲利普·巴赞 12

Beazzano, Agostino 阿戈斯蒂诺·贝扎诺 183

Beckett, Samuel 塞缪尔·贝克特 284, 286

Beckmann, Max 马克斯·贝克曼 204

Bell, Charles 查尔斯·贝尔 3

Bembo, Pietro 皮耶特罗·本博 183

Benjamin, Walter 瓦尔特·本雅明 148, 217, 219, 220, 253

Benkard, Ernst 恩斯特·班卡尔 115, 305

Bergman, Ingmar 英格玛·伯格曼 10, 289—296, *298*, *299*, *302*

Bertillon, Alphonse 阿方斯·贝蒂隆 266—270, *268*, *269*, *270*, 280

Beyer, Andreas 安德里亚斯·拜尔 11

Binswanger, Ludwig 路德维希·宾斯旺格 39

Bischofberger, Bruno 布鲁诺·比绍夫贝格 320

Blake, William 威廉·布莱克 213—215, *214*

Blanchot, Maurice 莫里斯·布朗肖 113, 305

Bluett, Thomas 托马斯·布列特 19

Böcklin, Arnold 阿诺德·勃克林 204

Boltanski, Christian 克里斯蒂安·波尔坦斯基 273—278, *276*, *277*, *279*

Boltraffio, Giovanni Antonio 乔万尼·安东尼奥·波特拉菲奥 158, *159*

Bondarenko, Viktor 维克多·邦达伦柯 333

Bonitzer, Pascal 帕斯卡·波尼茨 296

Borges, Jorge Luis 豪尔赫·路易斯·博尔赫斯 24

Borghese, Scipione 西皮奥内·博尔盖塞 194

Brady, Mathew B., 马修·布雷迪 251, *252*

Breton, André 安德烈·布勒东 65

Büchner, Georg 格奥尔格·毕希纳 123

Buñuel, Luis 路易斯·布努埃尔 296

Buraud, Georges 乔治·布劳 65

Burgkmair, Anna 汉斯·博克迈尔 160, *161*

Butler, Judith 朱迪丝·巴特勒 36

Caillois, Roger 罗格·凯洛斯 46, 67

Cajori, Marion 马里昂·卡乔里 315

Calderón, Pedro 佩德罗·卡尔德隆 90

Calvino, Italo 伊塔洛·卡尔维诺 215

Campin, Robert 罗伯特·康宾 165, *176*, 176

Caravaggio, *Michelangelo Merisi* 米开朗琪罗·梅西里·达·卡拉瓦乔 147, 192, *193*

Carondelet, Jean 让·卡隆德莱特 157, *157*, 158

Carracci, Agostino 阿戈斯蒂诺·卡拉齐 30, 82, *83*

Carracci, Annibale 安尼巴尔·卡拉齐 191, *192*

Carus, Carl Gustav 卡尔·古斯塔夫·卡鲁斯 101, *103*

Casares, Adolfo Bioy 阿道夫·比奥伊·卡萨雷斯 225

Casio, Girolamo 哥罗拉莫·卡西奥 159, *160*

Castan, Louis 路易斯·卡斯坦 58, *60*

Castelli, Leo 莱奥·卡斯特利 *323*

Castiglione, Baldassare 巴尔达萨·卡斯蒂利奥内 137, 139

Castiglione, Ippolita 伊珀丽塔·卡斯蒂利奥内 139

Chadwick, Whitney 惠特尼·查德威克 63

Christophe, Ernest 厄内斯特·克里斯多夫 30

Christus 基督 43, 69, 74, 99, 100, 165—167, *166*, 169—174, 218, 330, *331*

Chudjakow, Konstantin 康斯坦丁·丘加科夫 30, *31*

Churchill, Winston 温斯顿·丘吉尔 248

Cicero, Marcus Tullius 马库斯·图利乌斯·西塞罗 73

Clever, Edith 埃迪特·克莱韦 25

Clifford, James 詹姆斯·克里福德 61

Close, Chuck 查克·克洛斯 309—314, *310*, *312*

Cocteau, Jean 让·科克托 9, 225, *226*

Cole, Jonathan 乔纳丹·科勒 3

Corinth, Lovis 洛维斯·科林特 204

Corneille, Pierre 皮埃尔·高乃依 90

Cottingham, Keith 基思·科廷厄姆 331, *332*

Courtine, Jean-Jacques 让－雅克·库尔第纳 5, 74

Cranach d. Ä, Lucas 老卢卡斯·科拉那赫 177, *178*, 180

Cucher, Sammy 萨米·库彻 329

Cureau de la Chambre, Martin 屈罗·德·拉·尚布雷 92

Darwin, Charles 查尔斯·达尔文 3, 91, 107, 109—111, *108*

Davies, Bevan 比凡·戴维斯 311

De Brosses, Charles 夏尔·德·布罗塞 59

Debord, Guy 居伊·德波 243

Deleuze, Gilles 吉尔·德勒兹 29, 43—47, 212, 254, 281, 294.

DeLillo, Don 唐·德里罗 311

Della Porta, Giambattista 吉安巴蒂斯塔·德拉·波尔塔 93

Descartes, René 勒内·笛卡尔 33, 39

Desnos, Robert 罗伯特·德斯诺 294

Deville, James 詹姆斯·德维尔 *214*

Diderot, Denis 德尼·狄德罗 35, 78, 175, 263

Didi-Huberman, Georges 乔治·迪迪－于贝尔曼 6, 11

Disdéri, André Adolphe-Eugène 安德烈·迪斯德里 218

Döblin, Alfred 阿尔弗雷德·德布林 117, 253

Duchamp, Marcel 马塞尔·杜尚 225

Duchenne de Boulogne, Guillaume-Benjamin 纪尧姆－本雅明·杜兴 3, 107—109, *109*

Dürer, Albrecht 阿尔布雷特·丢勒 171—174, 179, *181*

Durkheim, Émile 埃米尔·涂尔干 7

Eggebrecht, Axel 阿克塞·艾格布莱希特 117
Einstein, Albert 阿尔伯特·爱因斯坦 320
Einstein, Carl 卡尔·爱因斯坦 61
Eisenstein, Sergej 谢尔盖·爱森斯坦 205, 219, 253, 290, *295*
Engel, Johann Jacob 约翰·雅各布·安格尔 35
Erasmus von Rotterdam 鹿特丹的伊拉斯谟 76, *181*
Euripides 欧里庇得斯 70, 80

Fairbanks, Douglas 道格拉斯·费尔班克斯 290, *291*
Faßler, Manfred 曼弗雷德·法斯勒 325
Fetti, Domenico 多米尼克·费蒂 81
Flechsig, Paul 保罗·傅莱契 104, *105*
Flussner Vilém 维兰·傅拉瑟 329
Friedell, Egon 艾贡·弗利戴尔 115
Friedrich III. der Weise, *Kurfürst von Sachsen* 萨克森选侯腓特烈三世,绰号"智者腓特烈" 177

Gabrielli, Giovanni 乔万尼·伽布里耶 30, 82, *83*
Gall, Franz Joseph 弗朗茨·约瑟夫·盖尔 91
Galton, Francis 弗朗西斯·高尔顿 270
Garbo, Greta 葛丽泰·嘉宝 247, *247*, 290
Ge Xiaoguang 葛小光 319
Gelder, Arent de 阿伦特·德·盖尔德 199, *201*
George, Étienne-Jean 艾蒂安-让·乔治 150
Géricault, Théodore 西奥多·杰利柯 150, *151*
Gisleni, Giovanni Battista 乔万尼·巴蒂斯塔·吉斯列尼 162, *163*
Goethe, Johann Wolfgang von 约翰·沃尔夫冈·冯·歌德 102, 153
Goffman, Erving 欧文·戈夫曼 38
Goldoni, Carlo 卡洛·哥尔多尼 74, 81
Gombrich, Ernst Hans 恩斯特·汉斯·贡布里希 27

Gossaert, Jan 扬·格萨尔特 *157*, 157

Grange, Jean de la 让·德·拉·格朗日 *156*, 156

Grennblatt, Stephen 斯蒂芬·格林布拉特 75

Gregor von Nazianz 纳西昂的格列高利 69

Griaule, Marcel 马塞·格里奥尔 57

Grünbein, Durs 杜尔斯·格仁拜因 110, 115

Guare, John 约翰·格尔 313

Guattari, Félix 菲利克斯·加塔利 43—45

Guiccardini, Francesco 弗朗西斯科·圭契阿迪尼 137

Gumpp, Johannes 约翰尼斯·古姆普 189—191, *190*

Hagner, Michael 米歇尔·哈格讷 104

Hahn, Wolfgang 沃尔夫冈·哈恩 *262*

Hall, Peter 彼得·霍尔 69—71, 80

Haroche, Claudine 克劳蒂·阿罗什 5, 175

Hegel, Georg Wilhelm Friedrich 黑格尔 102

Heimann, Marli 玛丽·黑曼 222

Heinrich VIII., *König von England* 英国国王亨利八世 145

Heinsius, Daniel 丹尼尔·海因修斯 89

Heller, Jacob 雅各布·赫勒 174

Herschel, William James 威廉·詹姆斯·赫歇尔 271

Hershman, Lynn 林恩·赫什曼 329

Hitler, Adolf 阿道夫·希特勒 244—246, *245*, 320

Hoare of Bath, William 威廉·霍拉 *18*, 19

Hobbes, Thomas 托马斯·霍布斯 40

Hogarth, William 威廉·霍加特 94

Holbein d. J., Hans 小汉斯·荷尔拜因 176, 179

Hollingworth, Keith 凯斯·霍林沃思 309, *310*

Hoogstraten, Samuel van 塞缪尔·凡·胡格斯特拉登 89, 99

Hultén, Pontus 蓬杜·于尔丹 125

Humboldt, Alexander von 亚历山大·冯·洪堡 35
Humboldt, Wilhelm von 威廉·冯·洪堡 35, 100
Hussenot, Eric 埃里克·胡塞诺特 277
Huygens, Constantijn 康斯坦丁·惠更斯 196

Innozenz X., *Papst* 教皇英诺森十世 206, 234

Jackson, Michael 迈克尔·杰克逊 254
Jan de Leeuw 扬·德·莱乌 167, *167*
Jaspers, Karl 卡尔·雅斯贝尔斯 116, 220
Jean Paul, *Johann Paul Friedrich Richter* 让·保罗 35
Johann Friedrich I. der Großmütige, Kurfürst von Sachsen 萨克森选侯约翰·腓特烈一世，绰号"宽宏的腓特烈"177, *178*
Jones, Inigo 伊尼戈·琼斯 78, 79
Jünger, Ernst 恩斯特·荣格 117, 215
Jung, Carl Gustav 卡尔·古斯塔夫·荣格 297

Kant, Immanuel 伊曼努尔·康德 36, 92
Karl II. Wilhelm Ferdinand, *Herzog von Braunschweig-Wolfenbüttel* 不伦瑞克－沃尔芬比特大公卡尔·威廉·斐迪南 111
Kennedy, John 约翰·肯尼迪 320
Kiki vom Monparnasse, *Alice Ernestine Prin* 蒙帕纳斯的吉吉 63
Klee, Paul 保罗·克利 221
Klein, Yves 伊文思·克莱因 234
Koepplin, Dieter 迪特·凯普林 324
Koerner, Joseph 约瑟夫·科纳 172
Kramer, Fritz 弗里茨·克拉默尔 55
Krauss, Rosalind 罗萨琳德·克劳斯 283
Kuhn, Roland 罗兰·库恩 39
Kuleschow, Lew 勒夫·库里肖夫 13, 293

Laretei, Käbi 凯比·拉雷特 303

Latif Qureshi, Nusra 努斯拉·拉提弗·库莱施 *16, 16*

Lavater, Johann Caspar 约翰·卡斯帕·拉瓦特尔 11, 34, 92—99, *95, 96, 98, 99*, 108, 111, 263

Le Brun, Charles 夏尔·勒·布伦 93

Le Goff, Jacques 雅克·勒高夫 5

Léger, Fernand 费尔南·莱热 125

Leiris, Michel 米歇尔·莱利斯 57, 212, 213

Lejeune, Philippe 菲力浦·勒热纳 185

Lendvai-Dircksen, Erna 埃尔纳·兰德沃伊 – 蒂尔克森 120—122, *121*

Lerski, Helmar 赫尔默·勒斯基 221

Lessing, Gotthold Ephraim 戈特霍尔德·埃夫莱姆·莱辛 111, *112*

Lévi-Strauss, Claude 克劳德·列维 - 施特劳斯 54—56, 66

Levinas, Emmanuel 伊曼努埃尔·列维纳斯 43

Lichtenberg, Georg Christoph 格奥尔格·克里斯托夫·利希滕贝格 92

Lievens, Jan 扬·利文斯 196

Lincoln, Abraham 亚伯拉罕·林肯 251, *252*

Lipsius, Justus 尤斯图斯·利普修斯 68

Lorenzo de 'Medici 洛伦佐·德·美第奇 140, *141*

Luce, Henry Robinson 亨利·鲁斯 244

Luther, Martin 马丁·路德 180

Lyon, Santiago 圣地亚哥·里昂 14, *15*

Machiavelli, Niccolò 尼可罗·马基雅维利 139

Macho, Thomas 托马斯·马乔 13, 41, 43, 242, 249

Makos, Christopher 克里斯托弗·马考斯 324

Man Ray, *Emmanuel Radnitzky* 曼·雷 61—65, *64*, 222, 224—226, *223, 226*

Manet, Édouard 爱德华·马奈 264, *265*

Marey, Étienne-Jules 艾蒂安 – 朱尔·马雷 281

Martini, Wolfgang 沃尔夫冈·马尔蒂尼 *291*

Marx, Karl 卡尔·马克思 35

Matt, Peter von 彼得·冯·马特 12

Mauss, Marcel 马瑟·牟斯 8

Melanchthon, Philipp 菲利普·梅兰希通 179

Melchior-Bonnet, Sabine 萨比娜·梅尔基奥尔 – 博内 33

Memling, Hans 汉斯·梅姆林 165

Mercier, Louis-Sébastien 路易 – 塞巴斯蒂安·梅西耶 34, 263

Miller, Arthur 亚瑟·米勒 261

Moholy-Nagy, László 拉兹洛·莫霍利 – 纳吉 221

Molder, Jorge 豪尔赫·莫尔德 227—236, *228*, *230*, *231*, *232*, *233*, *236*, *237*, *238*

Monroe, Marilyn 玛丽莲·梦露 256—261, *258*, *259*, *262*, 320

Montaigne, Michel de 米歇尔·德·蒙田 185, 186

Montonori Doi 蒙托诺里·杜埃 272

Morel, Pierre 皮埃尔·莫雷 156

Mosschukin, Iwan 伊万·莫茹欣 293

Mubarak, Hosni 胡斯尼·穆巴拉克 250, *250*

Mussolini, Benito 贝尼托·墨索里尼 244, *245*

Myron 米隆 199

Nadar, *Gaspard-Félix Tournachon* 纳达尔 215

Naficy, Hamid 哈米德·纳法西 15

Nancy, Jean-Luc 让 - 吕克·南希 168, 189

Napoleon I. Bonaparte, *Kaiser der Franzosen* 法兰西第一帝国皇帝拿破仑·波拿巴 247

Nauman, Bruce 布鲁斯·瑙曼 284—286, *285*

Navagero, Andrea 安德里亚·纳瓦格罗 183

Nietzsche, Friedrich 弗里德里希·尼采 26

Nikolaus II., 尼古拉二世 333

Nikolaus von Kues (Cusanus) 库萨的尼古拉 169, 173

Nixon, Richard 理查德·尼克松 320

Nova, Alessandro 亚历山德罗·诺瓦 280

Novalis, *Friedrich von Hardenberg* 诺瓦利斯，原名弗里德里希·冯·哈登伯格 99

Olveira, Manuel 曼努埃尔·奥尔维拉 229

Paik, Nam June 白南准 260—262, *262*, 287—290, *287*
Paris, Jean 让·巴利 202
Philipp III., *Herzog von Burgund* 勃艮第公爵菲利普三世 167
Picasso, Pablo 巴勃罗·毕加索 222—225, *224*
Plessner, Helmuth 赫尔穆特·普莱斯纳 32, 66
Poe, Edgar Allan 埃德加·爱伦·坡 264
Poussin, Nicolas 尼古拉斯·普桑 202, *203*
Pudowkin, Wsewolod 伍瑟沃罗德·普多夫金 293

Quetelet, Adolphe 阿道夫·凯特勒 264
Quintilian, Marcus Fabius 马库斯·法比乌斯·昆体良 88

Racine, Jean 让·拉辛 88
Raffael 拉斐尔 139, 182, 183, *184*
Rainer, Arnulf 阿努尔夫·莱纳 304—309, *306*, *308*
Ramsbott, Wolfgang 沃尔夫冈·拉姆斯博特 287—289, *287*
Raulff, Ulrich 乌尔里希·劳尔夫 251
Rauschenberg, Robert 罗伯特·劳申伯格 314
Reinhart, Oskar 奥斯卡·赖因哈特 150, 151, *265*
Rembrandt van Rijn 伦勃朗·凡·莱因 82
Retzlaff, Erich 埃里希·莱茨拉夫 117
Rohde, Werner 维纳·罗德 222
Ridolfo del Ghirlandaio 里多尔弗·基尔兰达约 136, 137, *138*
Rilke, Rainer Maria 莱纳·玛利亚·里尔克 11, 32, 113, 122—125
Rivière, Joan 琼·里维埃 36
Robert de Masmines 罗伯特·德·玛斯米内思 *176*, 176

Rodin, Auguste 奥古斯特·罗丹 124, *125*

Rodschenko, Alexander 亚历山大·罗钦可 219

Rogier van der Weyden 罗吉尔·凡·德尔·维登 165

Roosevelt, Franklin Delano 富兰克林·罗斯福 244—246, *245*

Rosenberg, Alfred 阿尔弗雷德·罗森堡 216

Rousseau, Jean-Jacques 让·雅克·卢梭 34

Rubens, Peter Paul 彼得·保罗·鲁本斯 144

Ruyter, Williem Bartolsz 威廉·巴尔托兹·勒伊特 82, *84*, *85*

Sander, August 奥古斯特·桑德 2, *117*, *118*, *119*, 120, 215, 219, 253

Schabert, Ina 伊娜·夏伯特 37

Schellong, Otto 奥图·席尔隆 58

Schiller, Friedrich 弗里德里希·席勒 102, *103*, 110, 153

Schmitt, Jean-Claude 让-克劳德·施密特 5

Schnebel, Carl 卡尔·施纳贝 221

Schröder, Gerhard 格哈特·施罗德 41

Schüttpelz, Erhard 艾哈特·舒特佩茨 335

Scott, Ridley 雷德利·斯科特 329

Sebastiano del Piombo 塞巴斯蒂安·德·皮奥姆波 139

Seneca, Lucius Annaeus 吕齐乌斯·安涅·塞内卡 88

Sennett, Richard 理查德·桑内特 78

Serra, Richard 理查德·塞拉 314

Seymour, Jane 珍·西摩 145, *146*

Shakespeare, William 威廉·莎士比亚 30, *31*, 33, 69, 78—80, 89, 92, 120

Sherman, Cindy 辛迪·舍曼 142, 145—147, *143*

Simmel, Georg 格奥尔格·齐美尔 43

Simon, Erika 埃莉卡·西蒙 70

Skoda, Albin 阿尔宾·斯柯达 30, *31*

Sloane, Hans 汉斯·斯隆 19

Small, Andrew 安德鲁·斯莫尔 185

Sokrates 苏格拉底 95, 96
Stein, Gertrude 格特鲁德·斯泰因 222—224, 223, 224
Stieglitz, Alfred 阿尔弗雷德·施蒂格利茨 61
Stockhausen, Karlheinz 卡尔海因茨·施托克豪森 281
Sugimoto Hiroshi 杉本博司 145, 146
Suleiman, Diallo, Ayuba 阿尤巴·苏莱曼·迪亚罗 18, 19—21
Sylvester, David 大卫·西尔维斯特 209

Thompson, Robert F. 罗伯特·F. 汤普森 55
Tisch, Laurence Alan 劳伦斯·蒂施 48
Tisch, Wilma 威尔玛·蒂施 48
Tussaud, Marie 杜莎夫人 145

Uhland, Ludwig 路德维希·乌兰特 306
Ullmann, Liv 丽芙·乌尔曼 297, 298, 299, 301

Van der Vliet, Willem Willemsz 威廉·威廉姆斯·凡·弗莱 86, 88
Van Eyck, Jan 扬·凡·艾克 163—169, 164, 166, 168, 171, 175—189, 188
Vasari, Giorgio 乔尔乔·瓦萨里 139
Velázquez, Diego 迭戈·委拉斯凯兹 206, 234
Vermeer, Jan 扬·弗美尔 189
Vernant, Jean-Pierre 让-皮埃尔·韦尔南 70
Veronika, *Heilige* 圣维罗尼卡 165
Vliet, Jan van 扬·凡·弗利特 196
Vondel, Joost van den 约斯特·登·冯德尔 85

Walz, Udo 乌多·瓦尔茨 41
Warburg, Aby 阿比·瓦尔堡 39
Warhol, Andy 安迪·沃霍尔 257—261, 258, 259, 315, 323, 317—324
Washington, George 乔治·华盛顿 313, 314

Waugh, Evelyn 伊夫林·沃 126
Weigel, Sigrid 齐格里德·魏格尔 4
Weihe, Richard 理查德·怀尔 7, 74
Wertheim, Margaret 玛格丽特·维特海姆 331
Whitman, Walt 沃尔特·惠特曼 105
Wilde, Oskar 奥斯卡·王尔德 12
Wilhelmi, Ruth 鲁特·威尔海米 30, *31*
Winckelmann, Johann Joachim 约翰·约阿希姆·温克尔曼 99
Wu Hung 巫鸿 319

Zeng Fanzhi 曾梵志 324
Zeri, Federico 费德里科·泽里 170
Zeuxis von Herakleia 宙克西斯 199, *201*

后记

本书的写作历时十年以上，其间曾因其他工作而多次搁置，之所以如此，也是因为我对一个问题始终抱有疑虑，即如何通过一个篇幅有限的文本来探讨"脸"这一汗漫无边的主题。我曾在卡尔斯鲁厄高等设计学院的"图像—身体—媒介"研究生院开设"图像人类学"课程，此后应邀到伊文斯顿西北大学访学，并开始收集相关材料。在维也纳文化学国际研究中心工作期间，我重新着手收集材料，鲁茨·穆斯讷尔（Lutz Musner）、谢尔盖·寇德拉（Sergius Kodera）、托马斯·豪斯希尔德（Thomas Hauschild）、艾哈特·舒特佩茨（Erhard Schüttpelz）等当时的一众同事，为此提供了许多宝贵建议。与此同时，西尔维娅·费里诺–帕格登（Sylvia Ferino-Pagden）正在维也纳艺术史博物馆筹办的一场关于面具的精彩展览，也给我带来了诸多启发。在威廉大学期间，我与米歇尔·安·霍利（Michael Ann Holly）有过几次深入讨论，这次短暂的访学最终促使我提笔完成此书。克里斯蒂娜·克鲁泽（Christiane Kruse）曾在沃尔芬比特尔的奥古斯特大公图书馆主持召开一场会议，我在会上发表了关于戏剧和面具的观点，并就此同与会者进行了讨论。我在维也纳工作期间的重要对话伙伴——理查德·怀尔，也是此次会议的发言人之一。在 2010 年巴伐利亚美术学院年会上，我再一次发表了关于脸和戏剧的主题演讲。在此期间，齐格里德·魏格尔在柏林文学与文化研究中心成立了一个项目，专门研究作为人工制品的脸，该项目也为本书的写作提供了丰富而有益的启发。在同行迪克·纳古舍夫斯基（Dirk Naguschewski）与弗兰

西斯卡·图恩-霍恩斯坦（Franziska Thun-Hohenstein）的协助下，我亦有幸在其中发表了若干关于"脸"的见解。本书参考了托马斯·马乔与齐格里德·魏格尔、雅克·阿蒙（Jacques Amumont）、弗朗索瓦·弗朗蒂斯-杜克劳（Francoise Frantisi-Ducroux）、克劳迪亚·施莫尔德斯（Claudia Schmölders）等人关于"脸"的研究。我曾与彼得·魏伯尔（Peter Weibel）、安德里亚·布登希格（Andrea Buddensieg）在 MIT 出版社共同出版一套关于全球化艺术的丛书，后者给予了我耐心细致的建议和帮助。在此，我谨向斯蒂芬妮·霍舍尔（Stephanie Hölscher），以及 C. H. Beck 出版社全体人员致以特别谢意，我之所以能在周而复始的疑虑中坚持写作本书并直至完成，完全要归功于他们的帮助和鼓励，而本书的标题也是在与 C. H. Beck 出版社资深主编戴特勒夫·费尔肯（Detlef Felken）的一次友好谈话间偶然获得的。同时，还要感谢斯蒂芬妮·霍舍尔、约克·阿尔特（Jörg Alt）、比阿特·桑德尔（Beate Sander）不辞辛劳，为本书中至关重要的插图部分承担了繁琐而细致的前期工作。